KB091157

보편성의 미학: 세계화와 한국 미술

보편성의 미학: 세계화와 한국 미술

2018년 9월 7일 초판 1쇄 펴냄
2020년 1월 29일 초판 2쇄 펴냄

지은이 박정애

펴낸이 윤철호
펴낸곳 (주)사회평론아카데미
편집 김천희
디자인 김진운
마케팅 최민규

등록번호 2013-000247(2013년 8월 23일)
전화 02-2191-1133
팩스 02-326-1626
주소 03978 서울특별시 마포구 월드컵북로 12길 17
이메일 academy@sapyoung.com
홈페이지 www.sapyoung.com
ISBN 979-11-88108-83-1 93600

보편성의 미학
세계화와 한국 미술

박정애 지음

사회평론아카데미

머리말

 잘 훈련된 한 분야의 전문가! 바로 모더니즘 시대의 담론이다. 지식은 절대적인 것이었고 교육은 그 절대적 지식을 전수하는 것을 의미하였다. 선형적인 이 과정에서 교육은 또한 "훈련"으로 이해되었다. 그런 환경에서 저자는 미술사 어느 한 분야의 전문가가 되기 위해 1983년 "조선왕조 시대의 묵난화의 연구"의 석사 논문을 신명나게 썼다. 조선 중기 묵난화가들이 거의 판박이로 그렸던, 그래서 양식적으로 그 모델이 되었던 중국 원나라 승려화가 설창(雪窓: 승명은 普明)의 작품들을 찾아냈던 그 기쁨, 그리고 조선 말기 추사 김정희의 문인화 이론과 그의 필묵을 중국 문인 화가들의 그것들과 비교하면서, 마치 탐정이 된 듯 으쓱해하던 그 시절! 학문에 대한 첫 기쁨의 강렬했던 기억이 지금도 가끔 뇌리를 스친다.

 그러나 저자는 처음 만들었던 학문적 영토와는 사뭇 다른 영토를 미국과 영국에서 일구어야 했다. 1990년대 유학한 북아메리카와 서부 유럽은 포스트모던 사상이 한창 만개하던 때였다. 포스트모던 사고는 지식은 오히려 각자 다르게 재구성하는 상대적인 것이다. 2007년 옥스퍼드대학교 입학 논술 문제였던 "자연이 자연스러운가?(Is nature natural?)"에 대한 답은 모든 사람들이 배경적 지식에 따라 각자 다르게 구성하는 복수적인 것이다. 물론 절대적 정답도 없는 것이다. 미술사의 영토를 버리고 다시 일구어야 하는 그 영토화 운동

은 혼돈이었지만, 저자는 각자 다른 배경적 지식을 토대로 의미를 만들면서 재구성하는 학문에 점차 익숙해졌다. 그리고 그것은 다시 충만함과 해방감 그 자체를 주는 또 다른 학문적 환희가 되었다. 절대적이며 실증적이라는 작위적 지식을 주입하여, 교육을 훈련으로 간주하는 모더니즘 사고가 갑갑함으로 느껴질 때쯤이다. "우리는 알고 있고 믿고 있는 것에 따라 사물을 다르게 본다"는 영국의 미술비평가 존 버거(Berger, 1972)의 선언은 지금까지 저자의 많은 글들에 인용되고 있을 만큼 당시 지적 충격으로 새겨졌다.

10년 만에 출판하는 본 저술, "보편성의 미학: 세계화와 한국 미술"은 그동안 저자가 배우고 익힌 각기 다른 영역의 지식들을 모두 관련시킨, 들뢰즈의 용어로 표현하자면, "배치체(assemblage)"이다. 저자는 이 저술에서 과거 저자가 배운 미술사 지식, 포스트모더니즘, 후기 구조주의, 들뢰즈와 과타리의 철학, 그리고 동양 철학 등을 함께 접목시켰다. 물론 현대의 포스트모던 미술사는 주로 양식(style) 분석 위주였던 과거 미술사에서 탈피하고자 다각도의 심혈을 기울이고 있다. 다른 현대 학문들과 맥을 같이하기 위해, 미술사 또한 정신분석, 후기 구조주의, 현상학, 해석학 등 여러 학문 영역들과 연계된 통합 학문을 기획하면서 포괄적인 학문으로 발전하고 있다. 이러한 맥락에서 보면, 저자가 기획한 배치체의 본 저술은 현대 미술사 라인과 맥이 닿으면서 많은 현대 학문 영역들을 통합한 문화 연구에 해당한다. 또 다르게 말하자면, 이 저술은 과거 저자가 처음 학문적 기쁨을 맛보았던 미술사 영토에서 "탈영토화"하여, 다른 학문들과 관련을 맺으면서 얻은 새로운 "생성"의 결과이다. 다시 말해, 그것은 미술사의 영토에서 탈영토화하여 다른 학문들과의 통섭을 통해 배치체의 영토를 만들면서 새로운 미술사 영역으로 "재영토화"한 것이다.

30년이 지난 현재까지 중국 청대 양주팔괴의 한 사람이었던 정

섭(호: 정판교)의 묵난과 묵죽의 지적이며 우아한 선들이 아직도 저자의 마음에서 가끔 맴돌곤 한다. 그리고 추사 김정희가 금강안으로 주변 문인화가들의 작품들에 가하였던 정곡을 찌르는 평의 일부도 순수 기억으로 남아 있다. 그러면서 현대 미술 비평가들의 그것과 비교하게 된다. 아마도 그런 미술사의 기초 지식이 있었기 때문에 21세기 한국 미술가들을 연구하게 되었던 것 같다. 그런 의미에서 저자 학문의 밑지층은 미술사 지식이다. 그 밑지층이 배치체가 되기 위해서는 다른 지층들과 연결되어야 한다. 아쉽게도 과거 저자가 미술사를 학문한 기간은 상대적으로 매우 짧은 시기였기 때문에, 단지 미술사학문의 표피만을 잠깐 긁은 피상적 수준이었기 때문에, 저자의 밑지층은 그만큼 불안정하고 파편화된 것이었다. 따라서 이후 현실적 삶의 총체성을 알게 해 준 포스트모더니즘, 후기 구조주의, 그리고 탈식민주의 이론 등은 저자의 파편화된 미술사 지식의 밑지층에 블록을 형성하면서 이 저술의 배치체를 만드는 데 특별한 "강도"를 발산하게 하였다. 마지막으로, 저자의 배치체를 최종적으로 완성시키는―이 저술의 내용과 표현의 관계까지 일관성 있게 조절하는 배치체 자체를 의미하는―사이층과 웃지층의 역할은 단연 들뢰즈 철학이다. 따라서 들뢰즈 철학은 이 저술의 "내재면"에 해당하는 것이다.

저자가 긴 여정을 통해 이 배치체를 만드는 데에는 그만큼 여러분들과의 관계 맺음이 있어야 했다. 먼저 들뢰즈 철학을 공부하는 데에 도움을 주신 김재인 박사와 장태순 박사에게 고마운 마음을 전한다. 그리고 무엇보다도, 캐나다 알버타대학의 얀 야고진스키 교수의 지속적인 도움이 없었다면 이 저술의 출판이 불가능하였음을 비록 한국어 지면이지만 알려드리고자 한다. 난해한 현대 학문을 이해할 수 있도록 참고 자료를 PDF 파일로 제공해주시면서 학문적 설명을 잊지 않으시는 따뜻한 배려에 늘 감사한 마음을 가지고 있다. 다시

강조해도 지나치지 않을 것 같다. 실로 해박한 지식으로 들뢰즈 이론에 정통한 노학자 얀 야고진스키 교수의 도움은 이 저술을 완성하는 데에 그만큼 절대적이었다. 2010년 뉴욕 미술가들과의 현장 연구가 진행되기에 앞서 뉴욕 미술가들에 관한 많은 정보를 주었던 당시 뉴욕 한국문화원에 근무하던—지금은 어디에 근무하고 계시는지 알 수 없지만—황유진 씨에게 감사함을 전한다. 한가람미술관 큐레이터 서민석 씨에게 받은 도움도 잊을 수 없다. 본 저술 초고를 읽어주고 평해준 공주교육대학교의 김범수와 간간이 저자에게 지적 자극을 준 이민정, 두 후배 교수들에게도 따뜻한 마음을 전한다. 무엇보다도, 어려운 여건 속에서도 이 저술의 출판을 흔쾌히 허락해 주신 사회평론 아카데미 윤철호, 김천희 대표님에게 감사함을 전한다. 그 밖에 저자가 일일이 기억하지 못하는 많은 분들의 도움에 감사드린다. 마지막으로, 자신이 펼치지 못한 학문적 꿈을 저자를 통해 항상 대리 만족하시면서 보람으로 사시는, 그래서 저자로 하여금 더욱 학문에 정진하도록 바라시는 어머님과 가족들의 격려에 깊은 감사를 드린다.

저자는 독자들이 이 머리말의 글을 이 저술에 그대로 적용시키길 희망한다. 다시 말해 저자는 이 저술이 완성되는 과정을 "영토," "영토화," "탈영토화," "재영토화," 그리고 "배치체"를 이루는 밑지층과 겉지층, 곁지층, 사이층, 웃지층, 그리고/또는 내재면, 강도, 생성 등의 들뢰즈 용어를 사용하여 서술하였다. 저자의 본 저술이 관계의 배치체이듯이, 모든 미술가들의 작품 또한 배치체이다. 따라서 본 저술은 세계화 시대 한국 미술가들이 어떻게 배치체를 만드는지 그 긴 여정에 대한 이해이다. 미술가들 또한 자신들의 배치체를 만들기 위해 수많은 관계를 조성하고 있다. 실로 미술가들의 성공은 결국 얼마만큼 풍요로운 배치체를 만들면서 다양체에 도달하는가의 문제이다. 저자는 이와 같은 다양체를 향한 관계의 배치체에 대한 미술가들의

삶의 이해를 통해 이 시대의 특별한 삶의 조건과 특징을 이해할 수 있길 기대한다. 배치체로서의 저자의 본 저술이 그동안 저자의 삶의 실존적 표현이듯이, 미술 또한 미술가들이 이 시대를 사는 그들의 삶, 존재의 실존적 표현이기 때문이다.

차 례

제1장

세계화 시대의 한국 미술가들

미술이란 무엇인가? 실로 미술에 대한 정의는 시대마다, 그리고 지역마다 각기 다르게 내려지고 있다. 이러한 맥락에서 미학자 모리스 와이츠(Weitz, 1970)는 미술이란 그 자체가 바로 "열린 개념(open concept)"이라고 하였다. 그런데 이와 같이 시대와 지역에 따라 각기 다른 정의가 존재하고 또한 지속적으로 새로운 정의가 다시 만들어지는 이유는 미술이란 바로 "삶의 표현"이라는 명징한 이유를 역설적으로 설명한다. 왜 미술이 본질적으로 삶의 표현인가? 미술은 때로는 삶을 위한, 때로는 삶에 저항하기 위한, 또한 때로는 삶 자체에 대한 실존적 표현이다. 이렇듯 미술이 삶의 표현이기 때문에, 그리고 인간의 삶이 지속적으로 변화하기 때문에 미술의 실천 또한 변화하면서 미술의 정의가 바뀌게 된다.

과거 모더니즘 시대, 과학, 이성 그리고 근본적 진리와 같은 용어들이 과학과 인문학의 시금석으로 작용하자 같은 맥락에서 미술가들 또한 불변하는 미술의 근본적 요소와 원리를 찾고자 하였다. 이러한

배경에서 20세기에 구체화된 형식주의는 소위 전 세계적으로 통용되는 "국제 양식"을 탄생시켰다. 미술가들은 그들의 다양한 국가적, 민족적, 지리적 배경에도 불구하고 "추상"이라는 동일한 양식으로 작업하게 되었다. 그러자 미술은 "보편적 언어"가 되었다. 전 세계의 언어들이 각기 다르지만 미술은 선, 형, 명도, 형태, 색 등의 조형 요소와 균형, 통일, 강조, 대비, 변화 등의 원리에 의한 작업이 가능하고 그것들을 통해 모든 문화권의 미술 작품들을 함께 감상할 수 있다는 논리가 만들어졌다. 그러나, 1980년대 이후, 포스트모더니즘을 배경으로 한 문화의 상대주의라는 렌즈는 미술을 각기 다른 지역적 배경에서 만들어진 "문화적 생산"으로 바라보게 하였다. 그 결과 "많은 문화들과 많은 미술들"의 존재가 인정되었다. 밤하늘에 각기 다른 광년들을 가진 무한의 별들처럼 미술은 이질적 차이를 가진 문화들에서 탄생된 다양성의 시각 언어가 되었다. 때문에 그러한 작품은 바로 그것이 만들어진 문화적 배경에서 해석되고 감상되어야 한다는 담론도 형성되었다. "다문화주의"는 이러한 배경에서 구체화되었다.

이 저술은 "삶의 표현으로서의 미술"이라는 명제를 토대로, 21세기 삶의 조건을 간략히 검토하면서 미술가들이 그러한 삶을 각기 어떻게 이해하고 이에 반응하면서 작품을 만들고 있는지 파악한다.

세계화: 21세기의 삶

21세기에는 인터넷의 발달, 네트워크의 확산, 여행의 증가, 획기적인 기술 등을 포함한 다양한 요인들에 힘입어 기술적으로 작은 세계가 만들어지고 있다. 사회학자 마이크 피터스톤(Featherstone, 1990)은 자신의 편저, *Global Culture*에서 문화 간의 소통 체계가 용이해진 "초국가적 문화"를 "제3의 문화"로 설명한 바 있다. 현재 우리

는 많은 국가들 간의 경계가 급속도로 무너지면서, 다양한 문화권의 사람들이 보다 손쉽게 소통하고 있는 초문화적인 소통 체계에서 살고 있다. 이와 같은 초국적 문화, 또는 제3의 문화를 이끄는 가장 중추적인 역할을 하는 현상이 바로 "세계화"이다. *Cambridge English Dictionary* (n. d.)는 세계화를 다음과 같이 정의한다.

전 세계에, 특히 거대 기업이 수많은 다른 국가들에서 상품을 생산하고 판매하는 무역의 증대이다. 이용할 수 있는 상품과 봉사, 사회적·문화적 영향이 점차 세계의 모든 지역들에 비슷해져 가는 현상이다.

세계화는 분명 경제와 밀접한 관련을 가진다. 스테거(Steger, 2013)에게 세계화는 새로운 정보와 소통 기술이 발달하면서, 세계 경제, 정치, 문화, 환경 등이 서로 긴밀하게 연결되어 현존하는 국가들 간의 경계를 흐리게 만드는 현상이다. 따라서 세계화라는 용어는 전통적인 국민국가(nation-state)의 조건을 변형시키는 일련의 사회적 과정으로서 현재 진행형에 있다. 그리고 이러한 현상을 이끄는 데에는 자본주의 경제가 가장 선도적인 역할을 한다. 흔히 냉전의 종식과 민주적인 자본주의의 마지막 승리를 나타내는 1989년 11월 9일 이른바 "베를린 장벽의 붕괴"는 또한 세계 자본의 글로벌화를 가속화하는 상징으로 말해진다. 우리나라의 경우를 상기해 보면 불과 몇 십 년 전만 해도 수출입 등이 정부에 의해 강력한 통제를 받았던 국가자본주의체제였다. 하지만 21세기에 이르러서는 개인의 재산과 시장, 그리고 이들 사이의 관계가 국가의 통제에 의한 것이라기보다는 세계 자본시장의 흐름에 따라 움직이고 있다.

글로벌 자본주의의 확산은 글로벌 시장을 부상하게 하였다. 특

별히 디지털 기술이 중재된 자본의 거대한 유입은 상품과 서비스 매매를 더욱 촉진시키고 있다. 시장은 전 세계에 손길을 뻗치면서 사이버 공간의 경제로 급속하게 이동하게 된 것이다. 따라서 인터넷 중심의 기술 혁신은 현대의 세계화에 내재된 주된 특징이다. 한국의 소비자가 인터넷을 이용하여 뉴욕의 백화점에 있는 상품을, 영국의 버버리 회사의 상품을 손쉽게 직접 구매, 이른바 "직구"하기도 한다. 그런가 하면 삼성, 애플, 현대, Wal-Mart, 코스트코 등과 같은 초국가적 기업의 부상은 하나의 기업이 이미 한 지역을 초월하여 전 세계의 인구가 산업적 결과를 함께 공유하게 한다. 새로운 정보의 확산과 소통기술을 창조한 디지털 혁명은 글로벌 금융 마켓, 전 세계를 대상으로한 상품과 서비스 산업, 초국적 기업, 외국인들의 직접적인 투자 등을 조성하면서 세계의 경제를 하나로 묶고 있는 것이다. 이러한 맥락에서 흔히 경제의 세계화는 자본주의가 완전히 날개를 펼친 상태에서 세계 경제의 글로벌화를 달성하면서 나타난 현상으로 간주된다(Robertson, 1992). 따라서 세계화는 폭발적인 정보와 소통 기술에 의해 동력을 얻고 있는 글로벌 자본주의(global capitalism)와 매우 밀접한 관계에 있다.

글로벌 자본주의는 상품과 서비스가 전 세계로 퍼져나가는 방법과 관련된 경제 용어이다. 예를 들어 한국의 한 식품회사가 상품을 생산하는 데에서 노동 임금을 절약하고자 한다. 그 기업의 최고재무책임자(CFO)는 한국인이라는 자국 인력보다 필리핀이나 베트남의 노동 임금이 훨씬 저렴하다는 것을 알게 되었다. 그래서 그 기업의 대표는 필리핀과 베트남 노동자들을 짧은 기간 트레이너를 통해 먼저 훈련시킨다. 이후 그 대표는 한국인 노동자들을 해고하고 임금을 절약하기 위해 필리핀인들과 베트남인들을 고용한다. 이와 같은 경제의 세계화는 국가적 공동체가 한 지형의 경계에 의해 반드시 묶인

다는 전통적인 견해에 도전하면서 자본, 인구 그리고 정보가 점점 더 경계를 넘는 현상을 만들고 있다.

경제적 시각에서 보았을 때 세계화는 분명 후기 자본주의의 맥락에서 자본이 전 세계로 뻗어나간 글로벌 자본주의가 초래한 현상이다. 그리고 이와 같은 글로벌 자본주의가 초래한 두드러진 현상들 중의 하나가 바로 "디아스포라(diaspora)"이다. 원래 살던 국가로부터의 이동을 뜻하는 디아스포라는 특별히 초국가주의(transnationalism)와 막연하게 연결되고 있다. 그러나 디아스포라가 단지 주체의 이주와 이동(displacement)을 언급하는 것에 반해, 초국가주의는 좀더 포괄적이며 일반적인 힘, 특별히 세계화와 글로벌 자본주의가 미친 영향에 대한 의미를 함의한다(Brazile & Mannur, 2003).

경제적 세계화가 디아스포라 현상을 초래했다면, 디아스포라는 문화의 세계화와 긴밀한 연관성을 지닌다. 이 점이 바로 우리가 문화의 세계화와 관련하여 디아스포라 현상에 대해 주목해야 하는 이유이다. 디아스포라 주체들은 자신들이 살던 문화적 파편들을 원래의 관련성으로부터 떼어내어 여기저기로 이동해 움직일 수 있는 단위로 만들고 있다. 미국에 이주한 한국 여성이 미국 땅에서 한복을 입고 한국의 전통 문화 행사나 다른 이벤트에 참가하는 것이 무엇을 의미하는가? 실로 오늘날의 문화적 실제는 고정된 장소를 떠나 다른 배경과 신속하게 상호작용하면서 지극히 혼종적인 새로운 의미를 만들고 있다. 이렇듯 세계의 인구 이동은 지역 특유의 문화적 풍광까지 변모시키고 있다. 한국의 문화적 편린들이 로스앤젤레스에서도 런던에서도, 파리에서도 공존한다. K-pop은 전 세계의 구석구석 어디에서나 흘러 나오고 있다. 따라서 과거 한 지역 특유의 물질 문화가 다른 지역으로 운반되면서, 그것이 타자와 조우하면서 타자에게 다른 의미로 번역되면서 곧바로 친숙한 형태가 되고 있다. 그래서 한 나라

의 문화적 요소들이 국경을 떠나 다른 문화적 요소들을 배경으로 전혀 색다른 풍경을 만들고 있다. 이렇듯 세계화는 인구 이동을 가속화하면서 문화 자체가 본질적으로 분리가 가능한 것으로 만들면서, 전혀 이질적인 다양한 요소들과 서로 혼효되고 융합되는 현상을 만들고 있다.

그런가 하면 디지털화된 정보와 디지털 스크린 문화로 특징되는 21세기에, 컴퓨터의 웹 서핑과 하이퍼링크 또한 문화의 유동성을 더욱 가속화한다. 웹은 이질적인 이미지들의 동시적 합성을 가능하게 한다. 따라서 디지털 미술 제작에서 시각적 혼합은 가장 일반적인 특징들 중의 하나이다. 미술가들은 다른 시간과 공간의 문화적 요소들을 보다 신속하고 손쉽게 하이퍼텍스트의 형태로 구성할 수 있다. 이미지들은 포토샵과 같은 프로그램 등에 의해 또 다른 이미지들과 자유자재로 신속하게 합성되면서 수없이 많은 다른 형태로의 온갖 조작이 가능해지고 있다. 그 이미지들은 모든 국경을 초월하여 우리에게 틀이 없는 형태로 다가오면서 새로운 의미를 만들어내고 있다. 지그문트 바우만(Bauman, 2005)은 이러한 현상을 "유동적인 액체로서의 문화"로 묘사하였다. 요약하면, 세계화에 내재된 글로벌 자본주의, 디아스포라, 그리고 정보 등의 확산은 우리로 하여금 국가들 간의 경계가 흐려지는 초문화주의와 혼종성, 이질성, 차이, 그리고 다양성 등과 같은 이 시대의 삶의 조건에 대해 새롭게 관심을 가지게 한다.

탈식민주의 이론가 호미 바바(Bhabha, 1994)는 혼종적인 문화적 공간에 주목하면서 이 공간을 "제3의 공간"이라고 부른다. 호미 바바에게 있어 제3의 공간이란 여기도 저기도 아닌, 나도 타자도 아닌, 변증법에 의한 변형적인 마음의 작용이다. 우리가 흔히 말하는 "마음의 공간"이 물리적인 것이 아닌 인지작용의 은유이듯이, 바바가 말하는 "공간"도 같은 내적 정신작용을 가리킨다. 바바의 제3의 공간은 "경

계성(liminality)" 이론으로 요약된다. 다시 말해 혼종적이며 경계적인 제3의 공간은 타자와의 만남을 통해 문화가 번역되는 새롭고 평범치 않으며 또한 예측하지 못한 혼종적인 사고가 부상하는 공간이다. 따라서 이도 저도 아닌 경계적 존재로서 디아스포라 주체는 이중적인 또는 복수적인 과정을 통해 심적인 혼란을 겪고 있다. 같은 맥락에서 스튜어트 홀(Hall, 2003)에 의하면 디아스포라 경험은 필수적인 이질성과 다양성, 차이와 혼종성에 의한 정체성의 갈등을 초래한다. 실로 "내가 누구인가?"의 물음으로 이어지는 "정체성"의 인식 및 혼란은 문화 간의 경계가 흐려지는 작금의 혼종적인 삶에서 나타나는 전형적인 현상이다.

　이와 같이 문화적 요소들이 혼합되는 혼종성과 그로 인한 정체성의 혼란으로 특징되는 세계화 현상이 우리의 삶의 조건을 특징짓는 이 시대에 한국의 디아스포라 미술가들은 어떻게 작품을 만들고 있는가? 세계화 과정이 확장되면서, 많은 수의 한국 미술가들이 외국에서 교육을 받으면서 국제 무대를 배경으로 작품을 생산하고 전시하고 있다. 일견 그들의 작품에는 기존의 한국적인 요소들과 또 다른 이질적 요소들이 포함되는 것으로 보여진다. 이러한 상황에서 1980년대에 문화가 단위가 되어 내려진 정의, 즉 이질적인 다양성의 시각 언어로서의 미술이 아직도 유효한 것인가? 그렇다면 모든 것들이 서로 혼합되고 있는 이 시대 한국 미술가들은 어떠한 근거로 무엇을 한국적인 것이라고 고집할까? 국가들 간의 경계를 넘나들면서 한국 미술가들은 어떠한 방법으로 세계화 현상이 초래한 혼종적이고 복합적인 문화를 토대로 어떻게 새로운 창조적인 작업을 하고 있는가? 그들은 우리의 전통과 역사를 어떻게 세계적인 것으로 만들고 있을까? 이렇듯 세계화 현상이 혼종성을 특징으로 하는 문화적 풍경을 만들어내고 있음에도 불구하고, 국가들 간의 경계를 넘나들며 문화 개척자

로 활동하고 있는 미술가들이 자국 문화와 타 문화 사이의 모순적인 차이에 대해 어떻게 타협하면서 새로운 주관성을 형성하는지에 대해서는 지금까지 별반 알려진 것이 없다. 나아가 다른 문화적 요소들과의 조우를 통해 디아스포라 미술가들 스스로가 어떻게 협상하면서 변모되고 있는지 잘 파악되지 않고 있다.

보편성의 미술: 한국 미술가들의 담론

저자는 2010년부터 2018년까지 약 9년 동안 이질적이고, 불안하고, 애매하고 교란적인 다양한 문화적 차이를 경험하고 있는 한국의 성공적인 디아스포라 미술가들에 대한 현장 연구를 수행하였다. 앞서 호미 바바가 이론화한 정신적이며 문화적인 제3의 공간이 지닌 기능과 효과에 대해 직접 탐구하기로 한 것이다. 동양인으로 타자와의 상호작용이 활발한 "초문화적 공간"에서 한국 미술가들은 어떻게 자신들의 정체성을 변화시키고 있는지, 그리고 어떻게 타자의 요소들을 받아들이거나 거부하고 있는지 알아보기 위해서이다. 그러면서 그들의 한국성은 어떤 역할을 하는지 파악하기 위해서이다. 바바가 이론화한 정신적이며 문화적인 제3의 공간을 이 저술에서는 때로는 "초문화적 공간"으로 부르고자 한다.

한국 문화가 단지 지역 문화가 아닌 세계인들이 공감할 수 있는 것으로 만들기 위해 그들은 어떠한 작업을 하고 있을까? 미술가들은 동양의 뿌리와 전통을 토대로 서양의 타자와 조화를 이루기 위해 어떻게 창의적인 새로운 길을 모색할 수 있을까? 바로 정체성의 길이다. 실로 "정체성"의 혼란은 이 시대의 다양한 삶의 양상에서 성좌의 별처럼 떼를 지어 나타나는 현상이다. 저자는 동양인으로서 타자와의 상호작용이 가장 활발한 초문화적 공간에서 한국의 디아스포라

미술가들이 어떻게 자신들의 정체성을 변화시키고 있는지를 파악하기 위해 문화적 상호작용이 빈번한 뉴욕, 런던, 그리고 파리의 국제적인 미술계를 중심으로 활동하고 있는 한국 미술가들과의 현장 연구를 수행하게 되었다.

인터뷰 과정에서, "보편성의 미술"이라는 이슈가 자연스럽게 도출되었다. 이들 미술가들은 인터뷰 중 "유니버설," "코몬 그라운드," 그리고 "코즈모폴리턴" 등의 영어 단어들을 유난히도 많이 사용하였다. 이렇듯 "보편성의 미술"이 해외에서 활동하고 있는 미술가들의 가장 큰 중요한 담론이자, 관심사로 확인되었기 때문에, 비교적인 목적으로, 저자는 한국에서 살면서 정규적으로 해외에 전시를 하고 있는 몇몇 미술가들과의 현장 연구도 함께 수행하게 되었다. 흥미롭게도, 이들 미술가들 또한 한국의 지역 문화에만 호소하는 지엽적인 미술가가 되고 싶어 하지 않았다. 그들 또한 전 세계의 감상자들을 마음에 품고 있었다. "어떻게 전 세계의 감상자들에게 접근하기 위한 '보편성'을 성취할 것인가?" 이들 미술가들의 이슈 또한 같은 것이었다. 따라서 저자는 일단 한국 미술가들의 보편성의 추구를 세계화에 대한 반응으로 가정한다. 앞서 언급하였듯이 "보편성으로서의 미술"은 이미 우리에게 익숙한 모더니즘 시대 미술가들의 명제이기도 하다. 또한 이에 대한 반작용으로서 포스트모던 시대 미술가에게 있어 미술은 지역 문화에 기초한 다양성의 시각 언어였다. 그렇다면 세계화 시대 한국 미술가들이 추구하는 보편성은 어떻게 특징지을 수 있을까? 그것이 과거 모더니즘 시대 추상주의로서 국제 양식을 추구하였던 보편주의와 어떻게 다른 것인가?

인터뷰를 전사하고 이를 분석하는 과정에서 미술가들의 마음을 사로잡고 있는 다른 핵심 주제어들이 부상하였다 이들에게는 "보편성"과 함께 "독창성," "창의성," "무의식," "우연," "진정성," 그리고

"현대성" 등의 개념들이 자신들의 작품 제작과 관련하여 추구하는 중요한 미적 가치들로 확인되었다. 미술가들은 자신들의 작품이 세계적 차원에서 감상될 수 있는 보편성을 갖길 원한다. 그리고 미술가들은 삼라만상이 홀로 존재하는 개별적 개체나 주체가 아닌 관계에 의해 긴밀히 작동하고 있음을 우연적, 무의식적 표현으로 드러내길 원하였다. 그러한 우연성이 개입되면서 자신들의 작품에 진정성과 현대성이 함께 구현되길 희망하는 것이다. 그러면서 미술가들은 "창의성"이 발현될 수 있다고 믿었다.

초문화적 공간에서 한국 미술가들이 사용하는 소재는 단연 한국적인 것들이 두드러졌다. 김수자는 한국의 보따리, 서도호는 한국의 고등학교 교복, 한옥 등을 소재로 사용하였다. 그럼에도 불구하고 인터뷰에서 이들은 자신들이 결코 적극적으로 또는 의도적으로 자신들의 한국성을 사용하길 원하지 않는다고 말하였다. 이들은 많은 인종들이 공존하는 국제도시에서 특별히 "한국인 미술가"라는 좁은 범주의 에스닉(ethnic) 미술가로 분류되길 원하지 않는다. 보다 글로벌한 차원에서 작업하는 범세계적인 작가이고 싶다. 그래서 그들은 한편으로는 자신들의 한국성을 의도적으로 회피하고 있었다. 많은 문화권의 사람들이 자신들의 작품을 감상할 수 있길 바라는 차원에서이다. 보편성의 추구는 이러한 맥락에서 이해가 가능한 것이다. 그런데 한국 미술가들과의 현장 연구 자료는 이들이 의도적으로 한국적인 소재를 회피하면서도 또 다른 한편에서는 이를 적극 사용한다는 사실을 알려 준다. 그렇다면 이들은 왜 모순적으로 또 한편에서는 한국적인 소재를 사용한 것인가? 이 같은 한국적 소재의 사용은 초문화적 공간에서 타자와 구별되는 미술가 자신의 정체성을 표현하는 수단으로 확인되었다. 그런데 이러한 선택은 미술가들이 애초에 계획하지 않았던 것으로 타자와의 "우연적" 만남을 통해 "무의식적인" 변

증법적 작용이 일어나면서 이루어진 것이다. "한국 미술가"라는 작은 그릇에 자신들의 예술성을 담고 싶지 않는 차원에서, 미술가들은 한국적 소재의 사용을 의도하지 않았지만 타자와 다른 "차이"의 차원에서 자신의 개인적 정체성을 찾기 위해 반의식적 상태에서 이를 사용하는 것이다. 한국 미술가들은 자신들이 누군가로부터 한국 문화를 의도적으로 사용하였다고 하면 이에 분투적으로 저항하면서도 실제로 자신들의 소재로 활용하고 있는 것은 바로 이러한 맥락에서 이해되는 것이다. 실로 미술가들은 "우연적으로" 자신들의 한국성을 드러내면서, 그것이 또한 "진정성"이 있으면서, "독창적이고" "창의적인" 것으로서 "보편성"을 지니길 원하는 것이다. 그것은 한국 문화를 어떻게 현대적으로 발전시켜 세계인들에게 다가설 수 있는 세계적인 것이 될 수 있는가의 "전통"과 "현대성"에 대한 물음의 답이기도 한다.

　이 저술은 세계화 시대 한국 미술가들이 보편성으로서의 미학을 추구하는 과정에 대한 심층 묘사이다. 다시 말해 이 글은 동양의 사고 체계에 익숙한 한국 미술가들이 서양의 문화와 타협하고 적응하고 조화시키면서 새로운 한국성을 탐색하고 발견하게 되는 긴 여정을 묘사하고 해석하였다. 한국 미술가들이 보편성을 찾아 작품을 만드는 실천 과정에 대한 파악은 동시에 그들이 사는 세계화 시대의 삶의 조건을 이해하도록 할 것이다. 다시 말해 한국 미술가들과 함께 떠나는 이 여정은 독자들에게 세계화 시대 보편성으로서의 미술이 어떠한 이유에서 이 시대 삶의 표현으로서의 미술인지를 이해시켜 준다.

이론적 배경

　"보편성," "우연," "무의식," "진정성," "현대성," "독창성," "창의성." 이러한 미적 가치들을 어떻게 함께 서술하고 학문적으로 해석할

수 있을까? 이러한 추상적 개념들을 어떻게 논리적으로 연관시키면서 미술 작품 제작 과정의 지도를 만들 수 있을까?

현장 연구와 함께 이 저술을 처음 기획할 당시 저자의 관심은 탈식민주의학자 호미 바바가 설명한 이른바 "제3의 공간"에 있었다. 호미 바바는 여기도 저기도 아닌, 나도 타자도 아닌 그러한 "제3의 공간"에서 나와 타자 간의 번역이 일어나면서 새로운 것이 만들어진다고 주장한다. 흥미롭게도 숫자 3의 개념은 전통적으로 우리나라와 중국에서 가장 좋아하는 숫자이다. 1은 최초의 홀수이고, 2는 최초의 짝수이다. 3은 바로 홀수 1과 짝수 2를 합한 마법의 숫자이다. 따라서 도가 사상에서 숫자 "삼"은 우주를 탄생시킨 창의성의 상징이다. 창의성이 1도 아니고 2도 아닌 이 둘을 합한 3으로 상징되는 것이다. 사실 배타성과 마이너스의 뺄셈은 인간을 황폐화시키고 메마르게 한다. 존재를 더욱 풍요롭게 하는 것은 타자 요소의 덧셈과 곱셈이다. 초문화적 공간에서 한국 미술가들의 관심, 즉 한국성의 전통을 어떻게 현대적으로 발전시키는지의 문제도 다름 아닌 개념과 사고에서의 덧셈과 곱셈의 구조인 것이다! 다시 말해 전통과 창의성의 관계는 바로 타자의 요소들을 취하면서 가능한 덧셈과 곱셈의 문제이다.

이러한 맥락에서 "창의성"이 일어나는 제3의 공간은 관계가 형성되는 곳이다. 타자의 요소를 덧셈할 때 "독창성(singularity)"이 발현되면서 창의성이 구현되는 것이다. 이는 창의성과 "독창성," "우연," "무의식" 등이 유기적 관계에 있음을 시사한다. 즉, "제3의 공간"에서 창의성이 일어날 때에는 항상 관계가 맺어지는 것이다. 관계는 대개 우연적이다. 미술가들이 세계의 관계성을 탐색하고 그것을 우연적으로, 무의식적으로 드러내고자 하는 이유는 결국 그것이 존재의 특성이면서 세계가 작동하는 방식이기 때문이다. 그렇다면 "진정성"과 "현대성"은 또한 어떤 관계에 있는가? 미술가들에게 있어 왜

무의식적인 것이 진정성을 보증하는 것일까? 또한 일견 각기 다른 개념들로 보이는 "보편성"과 "창의성"이 어떻게 하나의 미술작품을 논하는 데 함께 사용될 수 있을까?

이렇듯 미술가들의 한국적 뿌리에 타자가 개입되면서 변모하는 정체성의 과정에는 바로 "우연," "무의식," "진정성," "현대성," "보편성" "독창성," 그리고 "창의성" 등의 개념들이 함께 끼어들고 있다. 따라서 정체성의 변모 또는 형성에 대한 고찰은 바로 존재와 생성에 대한 사유이기도 하다. 어떻게 우연과 무의식의 작용에 의해 풍요롭고 창의적인 작품을 만들 수 있을까? 그러면서 그것이 "진정성"과 "현대성," 그리고 "보편성"을 담아낼 수 있을까? 이렇듯 미술가들의 제작과 그 과정은 존재론적 특성 그 자체를 드러내는 것이다. 이와 같이 인터뷰 자료가 체계적으로 변화되며 내용의 성격이 집합되는 코딩의 과정을 거치면서 저자는 애초에 기획하였던 탈식민주의의 렌즈로 제3의 공간에서 형성되는 미술가들의 정체성과 관련된 복잡한 존재적 특성을 해석하는 것이 부족하다고 생각되었다.

인터뷰 중 작가 이승은 "affective turn(정동적 전회)"을 들어 작품 제작의 우연성을 설명하였다. 2011년 뉴욕 거주 미술가들과의 인터뷰 당시 신형섭은 같은 나이대의 작가들과 함께 스터디그룹을 만들어 일주일에 한 번씩 질 들뢰즈와 페릭스 과타리의 『천개의 고원』한국어 번역본을 공부하고 있었다. 런던에 거주하는 권순학의 스튜디오 책꽂이에도 같은 책이 놓여 있었고 그는 작품의 주제를 그 책에서 가져온다고 하였다. 또한 권순학은 그 책이 많은 현대 미술가들에게 있어 필독서라고 설명하였다. 저자는 현대의 젊은 미술가들의 작품 주제가 상당 부분 들뢰즈 이론에서 연유하고 있음도 점차 간파하게 되었다.

들뢰즈와 과타리의 『천개의 고원』은 앞서 서술한 미술가들의 작

품제작에서의 일련의 실천 과정에 대해 설명해준다. 그들이 말하는 고원은 바로 우연적 관계 맺기, 무의식에 의한 진정성의 표현, 창의성, 독창성과 보편성의 추구가 일어나는 "강도"가 연속되는 지점이다. 고원은 미술가들이 원하는 바에 의해, 다시 말해 처음부터 목적에 맞게 도달한 지역이 아니다. 따라서 고원은 미술 작품을 시작하거나 마칠 때 있는 것이 아니라 항상 "중간"에 있다. 이는 전통적인 서양철학의 핵심 사고들, 즉 목적론과 재현적 사고를 부정하는 개념이기도 하다.

기존의 서양 철학과는 전혀 다른 들뢰즈 철학은 오히려 동양 철학과 유사한 부분들이 매우 많다. 들뢰즈 철학은 고대의 동양 사상을 보다 더 입체적으로 체계화시킨 그런 느낌을 준다. 실로 들뢰즈는 유교, 불교, 도가 사상 등 동양 철학에 상당한 조예가 깊음이 그의 저술 곳곳에서 간취되고 있다. 모든 동서고금의 지식들이 엮어 짜인 텍스트, 상호텍스트성의 철학이다. 들뢰즈 철학은 무의식과 우연을 포함하여, 미술가들의 현대적 삶과 관련된 그들의 작품 제작 과정에서 부상한 제반 현상들을 모두 설명할 수 있다! 따라서 이 저술의 이론적 배경의 중심이 탈식민주의에서 들뢰즈와 과타리의 이론으로 점차 옮겨지게 되었다. 그러면서 원래 계획하였던 출판 시기도 상당히 지연되게 되었다.

들뢰즈 철학은 앞서 언급한 미술가들의 일련의 미적 가치들을 존재의 방식, 원리, 그리고 특성의 시각에서 설명하고 있다. 미술작품 제작 과정 또한 우리가 살아가는 방식이고 원리이며 특성으로서의 존재와 생성의 맥락에 있는 것이다. 이러한 이유에서 들뢰즈의 철학으로 해석한 본 저술은 그동안 미술계에서 학문적으로 설명되지 않았던 예술 창조의 제반 과정들을 명징하게 설명한다. 미학자 아서 단토(Danto, 1986)에 의하면, 일찍이 쇼펜하우어는 미술이 심원한 현

실을 볼 수 있는 형이상학적인 창이라고 하였다. 실로 미술은 존재와 생성, 그 자체를 파악할 수 있는 삶과 우주를 이해할 수 있게 하는 내재적 창이다.

들뢰즈와 과타리 철학과 탈식민주의 이론이 주요한 이론적 배경이 되었기 때문에 저자는 이와 같이 각기 다른 이론들을 관통하는 교집합들을 찾고자 하였다. 따라서 저자는 종종 두 이론을 함께 병렬하면서 그 유사성과 차이점을 찾아 서술하였다. 예를 들어, 앞서 설명한 정신작용을 의미하는 탈식민주의 용어 "공간"과 들뢰즈와 과타리 용어에서 "영토"의 개념을 비교하였다. 공간이 물리적 공간이 아닌 인지작용이듯이, 영토 또한 특정한 환경이 아니다. 들뢰즈와 과타리에게 있어, 영토는 예술이 창조한 효과이다. 미술가들의 제작 활동은 바로 자신만의 영토를 넓히기 위한 영토적 행위인 것이다. 따라서 들뢰즈의 영토는 바로 호미 바바의 공간을 점유한다. 이러한 맥락에서 정체성의 형성과 변화 자체가 영토를 형성하고자 하는 목표를 향한 과정이다. 영토성이 지층화될 때, 새로운 영역을 지향하면서 지역적이며 고착된 사고와 규정에서 탈피하고자 하는 탈주선을 연결시키는 탈영토화 운동이 있다.

저자는 현실이라는 삶의 풍경을 보다 포괄적으로 이해하기 위해 비슷한 경향의 현대 철학 이론들을 가능하면 함께 아우르면서, 동시에 이러한 현대 서양 철학, 특히 앞서 언급한 바와 같이 들뢰즈 철학과 맥을 같이 하는 동양의 전통 사상과 비교하고 해석하려는 노력을 잊지 않았다. 미술가들이 자라고 성장한 한국의 배경은 서양의 사고를 배우는 두 문화주의(biculturalism)가 충돌하고 결합하면서 그 틈새에서 새로운 사고가 형성되는 곳이기 때문이다. 삶에 대한 포괄적 이해는 동양, 서양 어느 하나의 지식으로는 충분하지 않다. 모두가 필요한 것이다.

저술의 내용 개요

한국 미술가들이 낡은 관습과 규정의 지층을 타파하면서 새로운 영토를 찾기 위한 탈영토화 과정의 제반 현상들을 다룬 본 저술은 다음과 같이 구성된다. 제2장에서는 문화 교류와 현대 미술의 중심지들인 뉴욕, 런던, 파리에 거주하는 디아스포라 (한국인) 미술가들과, 한국에서 살면서 해외의 미술 시장에 정규적으로 자신들의 작품을 전시하고 있는 미술가들의 인터뷰 자료를 분석하였다. 여기에서는 미술가들 작품의 특징을 포함하여 작품 제작의 동기, 예술적 의도, 가치관, 그리고 인간 상호 간의 영향 등에 대해 심층 묘사를 하고 이를 분석하였다. 이를 통해 21세기의 세계화 시대를 사는 미술가들의 큰 담론을 도출해 내면서, 문화 또는 문화적 정체성의 역동적이며 적응성 있는 양상에 대한 포괄적 이해를 추구하고자 한다. 이 장은 문헌을 통해 해석하면서 이론을 도출해 내기 위한 다음 장들의 기초 단계이다. 즉, 미술가들의 각기 상충하는 견해들의 생생한 육성을 전하는 이 장은 이어지는 장들에서 이들 미술가들에 대한 자료 분석을 토대로 들뢰즈 철학을 사유할 수 있는 전 단계인 것이다.

제3장에서는 앞 장에서 논한 한국 미술가들의 현장 연구 결과에서 부상한 이슈들 중 이들이 한국성의 뿌리로부터 일탈하는 탈영토화와 다시 그 뿌리로 회귀하는 재영토화의 과정을 해석한다. 미술가들이 자신들의 뿌리로부터 벗어나고자 하면서도 다시 뿌리로 되돌아오게 되는 이와 같은 존재의 필연적 조건은 오히려 자신들의 한국성을 새롭게 재인식하게 되는 과정이다. 따라서 이 과정은 미술가들의 정체성의 형성에 한국 문화가 어떻게 관계하는지를 파악하게 한다. 아울러 이 장에서는 한국성의 의도적 표현과 우연적이며 무의식적인 표현의 근본적 차이에 대해 알아 본다.

이어지는 제4장에서는 탈영토화에서의 창조적 과정을 들뢰즈와 과타리의 용어, "기관 없는 몸(Body without Organs)"의 개념을 통해 파악한다. 여기에서는 우연적이며 무의식적 표현이 어떻게 창의적인 또는 새로운 것을 만들고 있는지를 탐구한다. 잠재적 몸인 기관 없는 몸의 조건에 대한 파악은 우연, 무의식, 진정성, 현대성, 독창성, 그리고 창의성이 어떻게 서로 유기적으로 관련되는지를 알게 해준다. 그러므로 이 장은 창의성이 형성되는 조건과 그 과정을 통해 창의성에 대한 새로운 정의가 만들어진다. 타자와의 관계 맺기를 통한 미술가들의 창의성의 형성 과정에 대한 심층 분석은 바로 존재와 생성의 방식과 특징에 대한 우리의 이해를 심화시켜 준다.

제5장에서는 복합적이며 혼종적인 정체성이 궁극적으로 지향하는 생산의 특징에 대해 파악한다. 지극히 복수적이며 혼종적인 미술가들의 정체성의 형성은 바로 세계가 작동하는 특징과 방식인 반계보적이고 비계급적이며 모든 것과의 결합이 가능한 리좀적 성격을 가진다. 바로 "다양체"이다. 그리고 그러한 다양체는 궁극적으로 한 개인 특유의 독특성과 타자가 공감할 수 있는 보편성을 동시에 성취한다.

마지막으로 제6장에서는 제2장, 제3장, 제4장, 제5장의 연구 결과를 토대로 한국 미술의 세계화에 내재한 특징들을 요약하면서 그것이 지닌 딜레마에 대해 고찰한다. 다시 말해 21세기 세계화 시대의 삶을 배경으로 한국 미술의 보편성과 특수성의 관계를 짚어보는 것이다.

한국 미술가들의 탈영토화 과정의 이 긴 여정은 우리에게 새로운 문화적 지형도를 제시한다. 다시 말해 이 저술이 묘사하고 해석하는 미술가들의 탈영토화의 여정은 우리가 어떻게 미술을 존재론적으로 이해하고 가르쳐야 하는지 새로운 개념적 지도를 그리게 한다. "글로

벌 시대 어떻게 한국 문화를 단지 지역적인 것이 아닌 세계가 공감할 수 있는 현대적인 문화로 발전시킬 것인가?" 바로 서구 자본주의 주도의 세계화 시대에 탈영토화를 시도하여 고원에 올라 한국성을 재발견하고 관계의 배치체를 만들면서 마침내 다양체에 도달해야 하는 길인 것이다.

한국 미술가들의 작품, 예술적 의도, 미적 가치

이 장에서는 주로 현대 미술의 중심지인 뉴욕, 런던, 그리고 파리에서 활동하고 있는 한국 미술가들과의 현장 연구를 통해 얻은 자료를 묘사하고 분석한다. 주로 문화 기술학(文化記述學: ethnography)의 방법을 이용하면서, 한국의 현대 미술가들이 타문화와의 교섭으로 겪는 정체성의 제반 변모와 재형성의 과정을 존재의 굴곡진 숙성 과정을 통해 파악하고자 한다. 이를 위해, 이 장에서는 이 미술가들의 작품의 양식상의 특징과 그들의 예술적 의도와 동기, 그리고 미적 가치 등에 대해 파악하게 한다. 헨리 지루(Giroux, 1988)에 의하면, 한 집단의 삶의 양식은 각기 다른 문화적 그룹들이 구축하는 균형 잡히지 않은 변증법적 관계를 통해 발달한다. 이와 같이 각기 다른 이질적 문화는 자신들의 목표를 정의하고 성취하는 미술가 개인들과 그룹들의 사고에 지대한 영향력을 지닌다. 특별히 뉴욕과 런던, 파리 등은 외관상 다른 많은 문화적 그룹들이 공존하는 장소이기 때문에 문화 교환의 중요한 도시들이다. 실로 현대 미술의 메카들에 속하는 이

국제도시들은 성공지향적이며 포부가 큰 한국 미술가들이 활동하고 싶어 하는 최종 종착지들이기도 하다.

초문화적 공간에서의 한국 미술가들과의 현장 연구

뉴욕의 경우는 한국인 이민 역사가 100년에 이르면서 한국인, 코리안 아메리칸 미술가의 많은 인구가 밀집되어 있는 곳이다. 따라서 런던이나 파리보다 한국 미술가들의 활동이 상대적으로 가장 빈번한 곳이다. 현재 뉴욕에 거주하는 한인 미술가들에 대한 정확한 숫자는 알려져 있지 않지만, 미술 전공 학생들을 포함하여 대략 3,000여 명이 넘는 숫자가 활동하고 있는 것으로 추정된다. 이와 같이 한인 미술가들의 작가층이 매우 두터운 이유를 고려하여 먼저 뉴욕 거주 미술가들의 심층 인터뷰가 수행되었다. 이들에 대한 현장 연구는 2010년 1월, 8월, 2011년 3월과 2012년 3월에 각각 실시되었다. 이 기간 동안 뉴욕에 기반을 둔 36명의 성공적인 한국 미술가들에 대해 개인적으로 인터뷰가 실시되었다. 이들 36명 중 인터뷰 당시 1명이 20대 후반이었으며, 3명이 30대, 10명이 40대, 15명이 50대, 6명이 60대, 그리고 1명이 70대였다. 이들 중 4명은 아주 어린 나이에 가족과 함께 미국으로 이주한 미술가들이다. 또한 2명은 미국에서 태어난 이민 2세에 해당된다.

이어 런던 거주 미술가들에 대한 현장 연구는 2014년 7월과 8월 두 달에 걸쳐 이루어졌다. 그런데 영국의 경우는 2010년 이후 이민법이 투자 이민으로 바뀌면서 한국인 이민자 수가 급격히 줄어들고 있는 실정이다. 과거 대학이나 대학원을 졸업하고 1년간 영국에 머무를 수 있는 비자가 철회되면서 학위 취득 후 6개월 전 출국해야 한다. 때문에 영국에 이민하여 오랜 기간 기거하면서 작품 활동을 하는 한국

인 미술가들의 공동체 형성은 매우 빈약한 상태이다. 조직화된 한인 미술가들의 예술적 활동은 비교적 젊은 나이의 미술 학도들이 중심이 되어 연례적으로 개최되는 "4482전"[1]이 유일한 예이다. 저자는 런던에 기반을 마련하는 데 비교적 성공적이면서 예술적 활동이 많은 6명의 미술가들에 대한 심층 연구를 수행할 수 있었다. 이들의 나이는 각각 30대가 3명, 40대가 6명으로 미국에 거주하는 미술가들에 비해 작가층이 젊은 나이로 한정되었다.

마지막으로 파리 기반 한국 미술가들에 대한 현장 연구가 2015년 6월 22일부터 29일까지 7일 동안 수행되었다. 파리의 경우는 예술가의 체류 조건이 비교적 양호하여 미술가들의 체류가 지속적으로 증가하고 있는 상태이다. 외국 미술가가 프랑스에 체류를 원할 경우, 먼저 1년 기간의 체류증을 발급 받아야 한다. 그리고 "예술가의 집(Maison des arstes)"에서 미술가 등록을 해야 한다. 그러면서 1년 안에 그 미술가의 예술적 역량, 전시회 등의 실적에 관한 자료를 통해 그 다음년도에는 3년 기간의 예술가 비자를 발급 받을 수 있다. 이후 그 기간의 예술적 활동이 증명되면 10년 기간의 체류증을 얻을 수 있다. 프랑스에는 대략 학생을 포함하여 5백 명이 넘는 숫자의 한인 미술가들이 활동하고 있는 것으로 전해진다. 파리 소재 한인 미술가 단체인 "소나무작가협회"에는 약 50여 명 정도의 회원들이 정규적인 전시회를 통해 예술 활동을 하고 있다. 저자는 이들 중 40대 2명, 50대 2명, 60대 2명, 그리고 70대 1명, 모두 9명의 미술가들과 인터뷰를 진행하면서 파리에 거주하고 있는 한국 미술가들의 제반 예술 활동과 그들의 정체성 형성에 대해 탐구하였다. 요약하면, 저자는 해외에서 활동하고 있는 미술가들 중 뉴욕에서 활동하는 미술가 36명, 런던 거주

1 4482는 영국의 국제통화 지역코드인 44와 한국의 82를 합한 숫자이다.

미술가 6명, 그리고 파리 거주 미술가 9명을 포함하여 모두 51명의 미술가들에 대한 현장 연구를 수행한 것이다.

앞서 언급하였듯이 미국에서 태어났거나, 어렸을 때 부모를 따라 미국으로 이주하였던 6명의 미술가들을 제외하면 저자가 현장 연구한 45명의 미술가들은 자신들의 최초 미술가 자격, 즉 미술학사 학위를 한국에서 취득하고, 두 번째 학위, 즉 미술학 석사(MFA)를 얻기 위해, 또는 국제적인 미술계에서 활동하기 위해 뉴욕, 런던, 파리에 정착한 사례들이다. 다시 말해 이들 미술가들은 국제 무대에서의 예술적 성공을 위해 한국에서 미술대학을 졸업한 후 한국을 떠나 초문화적 공간으로 이주한 것이다. 그러므로 이들은 미국에서 태어났거나 어린 나이 자신들의 가치관이나 최초의 세계관이 형성되기 이전에 미국에 이주한 6명의 미술가들과는 정체성의 형성 과정이 매우 다를 것이라 판단된다. 이 점을 고려하여 이 저술에서는 후자의 미술가들 6명의 자료 분석은 제외되었다. 미술가 이승은 그의 나이 15세에 이주하여 한국어로 인터뷰가 가능한 경우에 해당된다. 언어가 문화를 구성하는 가장 대표적 요소이기 때문에 이승을 한국 미술가로 분류하여도 무방할 것이다. 그런데 서론에서 언급하였듯이, 해외에 거주하는 한국 미술가들의 주된 관심이 "보편성으로서의 미술"로 확인되었기 때문에, 비교 목적으로 한국에서 작품 제작을 하면서 해외에 정규적으로 전시회를 열고 있는 미술가들과의 현장 연구도 병행하게 되었다. 바로 전광영, 조덕현. 이세현, 그리고 정연두이다. 따라서 저자는 모두 합하여 55명의 한국 미술가들과 현장 연구를 하였다. 이 현장 연구에는 문화 기술학, 심층 인터뷰, 미술 작품과 미술 전시회의 해석, 그리고 한국 미술가들에 대한 외국 비평 리뷰 등을 포함하면서 복합적인 질적 연구 방법이 활용되었다.

이 저술에서는 저자가 현장 연구한 55명의 미술가들 중에서 본

연구의 자료로 활용도가 높은 28명이 최종 분석을 위해 선별되었다. 이들에 대한 심층 분석은 편의상 미술가들의 "나이"에 따라 서술하고자 하였다. 그 이유는 인터뷰 자료는 일단 글로벌 시대에 해외에 거주하는 한국 미술가들과 한국에 살면서 해외에서 작품을 전시하고 판매하는 한국 미술가들의 정체성의 차이점이 크게 다르지 않았음을 보여주었기 때문이다. 또한 뉴욕, 런던, 파리, 서울의 거주지에 따른 차이도 유의미하지 않았기 때문이다.

임충섭
― 한국적 특수성과 국제적 보편성의 관계

임충섭은 1941년 진천에서 출생하였다. 서울대학교 회화과를 졸업한 이후 1973년부터 뉴욕에 거주하면서 1993년 New York University에서 미술학 석사(MFA) 학위를 받았다.

임충섭의 설치 작업,《월인천강》[그림 1]은 하늘의 달을 땅으로 가져오기 위한 것이다. "月印千江"은 직역하면, 달빛이 천 개의 강을 비춘다는 뜻이다. 이는 부처의 자비가 모든 사람들에게 영향을 준다는 불교의 교의에 대한 은유이다. 이 설치 작업에는 두 마리의 작은 물고기들이 천장에서 마룻바닥으로 반영된 사각 광장에서 헤엄쳐 노니는 반면, 천이 늘어뜨려진 벽면에는 두 개의 달이 비추어지고 있다. 이 두 개의 달은 비디오를 통해 두 마리의 물고기가 헤엄치는 호수에 초승달부터 보름달까지 그 모습을 드러내었다가 사라지길 반복한다. 이러한 이미지들은 계곡의 물소리, 귀뚜라미 울음소리, 스님의 목탁소리 등과 조화되면서 마치 조선시대의 선승(禪僧)이 가을의 달빛을 주제로 시회(詩會)에 참석하여 즉흥시를 짓던, 자못 시적이며 명상적인 분위기를 자아낸다.

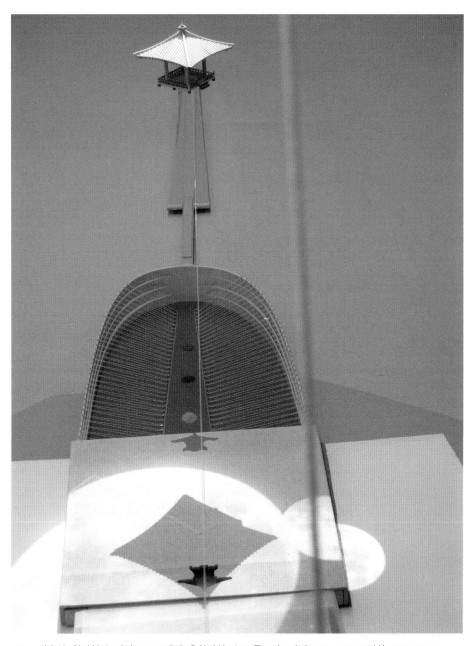

그림 1 임충섭, 월인천강, 비디오 프로젝터, 음향장치, 수조 물고기 2마리, 10×10×10인치, 2009-2010.

이 설치 작업은 16세기 조선시대 성리학의 쌍봉을 이루었던 두 철학자, 퇴계 이황과 고봉 기대승 간의 8년에 거친 유명한 토론[2]의 한 주제를 시각적으로 재현한 것이다. "월인천강"[3]은 이황과 성리학의 이원론적 성격을 논하기 위해 기대승이 선택한 비유이다. 물에 비친 달이 그 달의 본질을 가지고 있을까? 혹은 그것은 단지 환영에 불과한 것인가?[4] 그러나 이 미술가에게 있어 실재와 시각적 이미지는 동일한 것이며 따라서 분리될 수 없는 것이다. 즉, 천 개의 강에 비친 달 또한 하늘의 달의 본성이 내재되어 있기에 결국 같은 것이다.

임충섭이 자신의 최근 작품들에서 추구하고 있는 큰 개념, 예를 들어 자연(nature)과 문화(culture)의 사이, 동양과 서양 사이의 "틈새"의 시각에서,《월인천강》은 하늘과 땅 사이에 다리를 놓기 위한 시도이기도 하다. 그는 자연과 인간 문화 사이에 다리를 놓고자 한다. 다시 말해 임충섭에게 있어, 이 다리는 빛과 자연으로 환원되기 위해 그 자체의 역할을 수행하기 위한 것이다. 예를 들어, 도시의 콘크리트 정글에서, 마천루에 있는 나무 한 그루는 인간과 문명의 차원에서 접근될 수 있다. 현대 문명에서 이와 같은 모순을 드러내는 것이 그의

2 이 토론을 소위 "사단칠정론"이라고 부른다. 인간의 마음 상태인 "정(情)"을 그 성격에 따라 도덕적이고 선한 정인 "사단"과 도덕과 무관하여 선악이 있는 정인 "칠정"으로 구분하면서 성리학의 주제인 이(理)와 기(氣)의 본질을 논의한 것이다. 참고로 사단은 『맹자』에서 논하는 측은지심, 수오지심, 사양지심, 그리고 시비지심으로 인, 의, 예, 지인 리(理)에서 발하는 것이기 때문에 불선하지 않으며, 칠정은 『禮記』에 나오는 희로애구애오욕으로서 氣(기)에서 발하기 때문에 선악이 함께 한다는 것이다.

3 성리학자들에게 있어 "월인천강"은 태극의 리(理)를 설명하기 위한 은유이다. 태극의 리가 각각의 인간 개체에 본연지성으로 내면화된다는 이치를 설명하는 것이다. 그런데 그 내면화의 과정에서 각 개체의 기(氣)와의 관계에서 다른 의견들을 설명하기 위해 강물의 달이 본연지성인가 아니면 기질지성인가로 이황과 기대승은 의견을 달리한다.

4 강물 속의 달은 性, 달은 본연지성, 물은 기질지성에 대한 비유이다. 이황은 물속의 달을 천리 그대로의 본연지성으로 보는 반면, 기대승은 기질적 개체 안에 주어진 기질지성으로 본다.

미술작품의 주된 의도이기도 하다.

《월인천강》은 2010년 학고재 미술관에서, 이듬해인 2011년 뉴욕 소재 Sandra Gerring Gallery에서 전시되었다. 임충섭은 자신의 작품이 지역 문화에 관한 것이라고 생각하면서도 그것이 또한 코즈모폴리턴 배경에서 타자와 소통할 수 있다고 믿는다. 개인의 독창성이 동시에 보편성을 지닌다고 믿기 때문에 서양과 한국의 관람자들에게 자신의 작품을 보여주는 데에 별반 차이를 두지 않는다. 그가 추구하는 것은 그 자신만의 조형적 취향을 발전시키는 것이며, 그것이 바로 자신의 정체성으로서의 한국성이다. 그는 코즈모폴리턴 배경에서 그것을 외국인들에게 보여주고자 한다. 이렇듯 그가 한국적인 정체성을 추구하고 있음에도 불구하고, 그는 자신의 문화적 정체성을 추구하기 위한 의도적인 노력은 하지 않는다. 왜냐하면 그의 작품은 단지 그 자신을 심층적으로 파고 든 결과, 한국의 전통을 되돌아본 것이기 때문이다.

전광영
― 작가 개인의 내러티브로서의 미술작품

전광영은 강원도 홍천군 동창리에서 1944년 출생하였으며 1968년 홍익대학교 미술대학 회화과를 졸업하였다. 졸업하던 이듬해인 1969년 미국으로 이주하여 1971년 필라델피아 미술대학(Philadelphia College of Art)에서 미술학 석사 학위를 받았다. 1980년에 귀국한 후 한국에서 작품을 제작하면서도 해외에서 정규적으로 작품을 전시하는 등 왕성한 활동을 벌이고 있다.

전광영의 중량감 있는 조각과 릴리프 작품들은 한자가 적혀 있는 고서적의 한지를 세심하게 접은 작은 조각들을 묶어서 만든 것이

그림 2 전광영, *Aggregation II-JA 007 Red*, Mix media with Korean mulberry paper, 197×297cm, 2011.

다[그림 2]. 이와 같은 작품을 만들게 된 시기는 그가 미국 유학을 마치고 귀국한 1980년 이후이다. 미국에 체류할 당시에는 미국 미술계의 주류적 경향이었던 미니멀리즘의 틀에 갇혀 있었다. 따라서 미국 사람들의 시각에서 보았을 때, 그의 작품은 별반 주목받지 못하는 주변적인 것에 불과하였다. 이러한 자각과 함께 미국 사람도 한국 사람도 아닌 "내 것"을 해야겠다고 결심하게 되었다. "나는 누구인가?" 나라는 사람의 이야기를 해야겠다고 생각하면서 귀국을 강행하였다.

전광영에게 있어 예술은 독창적이어야 한다. 지구 상의 모든 인간들이 다 다르기 때문에 그들은 독창적인 개체성을 가진다. 따라서 나만의 이야기를 화폭에 옮겨야겠다고 생각하게 된 것이다. "이제부터 우리 것을 보자!" 귀국한 후 이를 실천에 옮기기 위해 6개월 동안 무려 30, 40군데의 민속 박물관들을 찾아다녔다. "우리 조상들은 어떤 생각으로 그 시대에 맞게 어떤 연장을 사용하면서 어떤 옷을 입고 또 어떤 노래를 부르면서 어떻게 살았을까?" 결국 그러한 노력 끝에 그가 자신의 매체로 선택하게 된 것이 바로 "한지(韓紙)"이다. 백의민족의 얼이 배어 있는 한지는 한국 민족과 같다. 그 한지에는 우리 민족의 역사가 살아 숨 쉬고 있는 것이다.

전광영의 작품들은 결국 어린 시절 머릿속에 각인된 기억이 만들어낸 산물이다. 어린 시절 한의원을 경영하였던 큰할아버지의 한약방 천장에 매달린 한약 봉지들은 어른이 되어서도 늘 그의 기억 공간의 일부를 차지하고 있다. 그는 자신의 머릿속에 머물고 있던 한약 봉지에서 미적 영감을 받아 『논어』, 『맹자』, 『시전』, 『서전』, 『을전』, 『동의보감』, 『불전』 등의 한지 고서들을 3만 권 정도 구입하였다. 이 고서들을 자신의 예술 매체로 사용하기 위해서이다. 한국의 얼이 서려 있는 그 책들은 눈에 보이지 않지만 과거부터 현재까지 수많은 사람들의 손길이 닿은 것이다. 때문에 그에게 이 책은 일종의 "aggre-

gation(접합)"이다. 이와 같은 혼을 한군데 모아 서구적인 조형성을 바탕으로 자신의 이야기로 녹아낸 또 다른 개체를 만들게 되었다. 그리고 그렇게 해서 이 지구 상에 단 하나밖에 없는 자신만의 개인적 작품이 탄생하게 되었다. 그리고 한지를 변형시켜 만든 이러한 작품 뒤에는 "코리안 멀버리 페이퍼(Korean mulberry paper)"라는 사인을 넣어 그 자신의 정체성을 각인시키고자 하였다.

전광영은 이와 같은 자신의 작품이 하드웨어적인 시각에서 스타일과 형태가 들어가 있는 "공예"라고 생각한다. 스티로폼이 들어있기 때문에 그의 작품은 잘 썩지 않는 접근 보장성이 있다. 스타일과 형태의 관점에서 작품을 논하자면, 그의 작품은 1960년대의 조형주의, 미니멀리즘 등 그가 보았던 조형 세계의 형태들이 결합되어서 자신만의 내러티브를 만들어낸다. 이러한 맥락에서 그는 작가 자신의 개인적 이야기가 부재한 작품은 "죽은" 작품이라고 단언한다. 또한 그는 오늘의 시대를 사는 사람이 만든 작품에는 반드시 그가 사는 "현대성"이 반영된다고 믿는다. 전광영에게 있어 그와 같은 현대성의 표현은 현대를 사는 자신의 이야기가 될 때 가능한 것이다.

전광영 그 자신은 한지를 사용하여 한국인으로서 자신의 이야기를 전 세계에 말하고 있지만 "한국인 작가," "외국인 작가"를 구별하는 것은 잘못되었다고 생각한다. 작가는 태어나면 단지 작가일 뿐이다. 작가의 뿌리가 어디에 있든지 관람객이 보았을 때 "그 미술가의 문화적 배경 때문에 그 사람이 그런 이야기를 하는구나!"를 이해하는 차원에 있어야 한다. 왜냐하면 전광영에게 있어, 미술은 바로 자신의 이야기이기 때문이다. 그는 미술을 통해 자신의 이야기를 한다고 다시 강조한다. 그래서 그는 자신의 작품을 사진 찍으면 바로 자신 전광영의 얼굴이 나온다고 하였다.

권순철
— 불변하는 한국 문화의 고유성 추구

권순철은 1944년 경상남도 창원에서 출생하였다. 1968년 서울대학교 회화과를 졸업하고 1971년 동(同)대학교 대학원에서 미술학 석사 학위를 받았다. 이후 약 20여 년간 중·고등학교 미술 교사로 재직하면서 작품 활동을 하였고, 1989년 파리로 이주하였다. 파리는 근대 이후 예술의 고향이기 때문에 그러한 미술의 중심지에서 경쟁하고 싶은 마음이 그만큼 강하였다. 이 점이 계기가 되어 파리행을 결심하게 되었다. 파리에 거주하면서 그는 한인 미술가 그룹인 "소나무 작가협회"를 결성하여 초대회장을 역임하였다. 현재 그는 파리와 한국을 오가며 작품 활동을 하고 있다.

권순철은 주로 한국인의 얼굴을 소재로 한 "한국인의 넋"이라는 낭만적 개념을 표현하고 있다[그림 3]. 넋이 추상적인 개념이기 때문에 사람의 얼굴 또한 추상적으로 나타내고자 한다. 순수하고 원리적이며 기능적인 추상이어야 다양해진다. 그러한 추상이 더 많은 의미를 내포할 수 있어서 보다 더 근본적인 예술 의지의 표현이 될 수 있을 것 같다. 그래서 추상 표현주의 양식을 상기시키는 역동적인 붓터치와 화면을 두껍게 칠하는 마티에르의 질감은 바로 그가 꿰뚫어 본 한국인의 영혼과 넋을 담기 위한 그의 예술 의지이자 조형 언어이다. 그의 다른 작품들도 이러한 큰 개념하에 제작된 것이다. 그러면서 최근에는 서양인의 인체를 그리기도 하는데 그것은 단지 서양인과 한국인의 신체의 유사성과 차이점에 대해 명확히 알기 위해서이다. 권순철은 정규적으로 한국을 방문하면서 다양한 산들도 그린다.

권순철이 한국인의 얼굴과 한국의 산을 그리는 이유는 "우리의 것"을 찾고자 하는 의도에서이다. 그는 우리 "고유의" "변치 않는" 정

그림 3 권순철, 나 *Self-portrait*, 캔버스에 유채, 72.8×60.5cm, 2012.

신이나 아름다움, 그리고 형태가 분명 존재한다고 믿는다. 그가 보기에, 현재의 한국은 모든 것이 너무 급속도로 서구화되고 있어 매우 우려스럽다. 그가 생각하는 한국인의 전형적인 얼굴 형태, 즉 단구에 광대뼈가 나와 있는 모습이 한국에서 점차 사라지고 있다. 그럼에도 불구하고 한국인의 얼굴에는 그가 산 역사, 정신 등이 표정에 그대로 배어 있다. 한국은 6·25전쟁, 4·19혁명, 이산 가족, 위안부 등 유난히 굴곡진 현대사로 점철되어 있다. 그래서 권순철이 생각하는 한국인의 표정은 그 한(恨)을 품으면서도, 그것을 달관한 모습이다. 따라서 모든 나라의 산수가 다르듯이, 한국의 산과 한국인의 모습은 그 역사와 함께 고유한 모습이 있는 것이다. 그는 이러한 한국성을 외국뿐만 아니라 한국에도 보여주고자 한다. 그에 의하면, 작품의 현대성은 매체나 방법에서 유래하는 것이 아니고 작가가 무엇을 나타내려고 하는지 그 작가의 사고와 관련된 것이다.

50세가 넘어 파리로 이주하였기 때문에 정체성의 혼란은 크게 문제가 되지 않았다. 이미 정체성이 형성된 나이였기 때문에 오히려 한국의 미술을 외국인들에게 보여주고자 하는 생각이 강하였다. 그는 자신의 정체성이 한국 미와 정신에 대해 보다 명확한 견해를 가지게 되면서 형성되었다고 생각한다. 따라서 그는 자신의 작품에 한국성의 반영이 매우 중요하다고 생각한다. 의도적으로 반영하지 않아도 자연스럽게 표출되는 것이지만, 외국에 나와 있으니 한국에 대한 애착이 갈수록 더해지기 때문에, 한국적 정체성에 대한 의식도 자연스럽게 더욱 강해진다. 그런 의식을 가지고 있었기 때문에 권순철은 파리에 정착해서도 화풍상의 큰 변화를 시도하지 않았지만 분명 젊었을 때의 작품과는 다소 변화가 감지되는 것이다.

파리에서는 외국인으로서 느끼는 고립감이 크다. 그래서 그는 자신이 창립한 소나무작가협회 소속의 한인 미술가 9명과 함께 프랑스

정부가 파리 남서부 지역인 이시레물리노 소재 철교 밑에 아치형으로 지어준 아틀리에에서 작업하고 있다.

　권순철은 한국에서는 주로 가나 아트를 통해 전시하면서 동시에 이 화랑을 매개로 베를린이나 홍콩에서도 전시를 한다. 권순철에게 미술은 생활 그 자체이다. 생의 기록이고 자신을 표현하는 수단이며 그 응집체이다.

변종곤
─ 보편성으로서의 혼종성 추구

　변종곤은 1948년 한국에서 출생하였다. 중앙대학교에서 미술 학사를, 계명대학교에서는 미술학 석사 학위를 각각 받았다. 그는 1978년 최초의 민전(民展)이었던 제1회 동아미술상에서 대상을 받으며 한국 미술계의 주목을 받았다. 그 수상작은 미국 군인들이 철수된 한국 내의 미국 공항을 황량한 분위기로 사실적으로 묘사한 작품이었다. 당시 한국 미술가들에게 있어 정치적 참여는 지극히 제한되었기 때문에 그의 수상작은 그만큼 사회적으로 큰 이슈가 되었다. 그리고 이를 계기로 그는 1981년 정치적 망명자로서 뉴욕으로 이주하였다.

　처음 뉴욕에 도착하였을 때 그는 할렘에 정착하였다. 당시는 재정적으로 매우 어려운 시기였고, 그는 버려진 유리창 틀, 녹슨 열쇠와 오래된 전구 등 거리에서 "발견된(found)" 사물들을 수집하였다. 이러한 맥락에서 거리가 그에게는 "복합 매체 공급원"이 되었고, 그는 자신이 살게 된 새로운 세계와 시대의 새로운 내러티브를 표현할 수 있었다. 이러한 변종곤의 작품은 일견 20세기 미국의 설치 미술가 조셉 코넬의 양식을 연상시킨다. 코넬이 초현실주의자의 소우주(microcosmos)를 창조하기 위해 작은 나무상자에 다양한 오브제

그림 4 변종곤, *Industry*, 혼합 매체, 69×54×20.5cm, 2007.

제2장 한국 미술가들의 작품, 예술적 의도, 미적 가치

의 모둠을 배열하였듯이, 발견된 많은 오브제들은 변종곤이 사는 세계의 상징으로 기능한다. 결과적으로, 변종곤의 미술작품은 매우 "혼종적인(hybrid)" 것이 되었다. 즉 다양한 미술사와 그가 여행하였던 많은 문화권들에서 유래한 아이콘의 이미지들로 구성된 "혼종성(hy-bridity)"이 바로 변종곤 작품의 특징이다[그림 4]. 이와 같은 작품은 "3차원의" 회화에 다양한 이질적 오브제들이 비등질성을 잃지 않는 풍요로운 아상블라주이다. 이질적인 것들 사이에서 나타나는 비조화 속의 조화가 그가 추구하는 예술적 의도이다.

뉴욕에서 살고 작업하는 주된 장점의 하나는 자신이 만드는 미술 작품의 변화와 발전의 끊임없는 과정을 스스로 인식하면서 항상 타자의 행동에 의해 자극을 받을 수 있다는 점이다. 따라서 뉴욕에 사는 또 다른 중요한 매력은 타자와의 차이를 인지할 수 있다는 점이다. 이러한 점들은 동시에 타자와 무엇을 공유해야만 하는지 그 교집합을 쉽게 찾아낼 수 있게 해 준다.

이와 같은 환경은 변종곤으로 하여금 자신의 소재를 특별히 한국적인 것이 아니라 "보편적인" 것을 추구하도록 이끌고 있다. 우연의 일치가 우리의 삶에서 자주 발견된다는 점은 인생이 분명 보편성을 지닌다는 사실을 알려 준다. 비록 각기 다른 개인들이 다른 문화적 배경에 존재하면서 표현의 방법을 다르게 하더라도 그 내용과 의미는 결국 보편성을 보여주는 것이다. 그러나 최근에는 한국의 의술과 인간의 얼굴 주름을 인상학적으로 해석하는 것과 같은 한국적 소재와 관련된 작품들을 제작하게 되었다.

최성호
― 정체성의 정치학과 한국성의 추구

최성호는 1954년 서울에서 태어났다. 1980년 홍익대학교 미술대학 회화과를 졸업한 후 이듬해 뉴욕으로 이주하여, 1984년 프렛 인스티튜트에서 미술학 석사 학위를 받았다. 현재 그는 뉴욕에 거주하면서 작품 활동을 해오고 있다.

1981년 뉴욕에 정착한 이후 최성호의 작품은 양식과 주제에서 크게 보아 세 단계의 변화를 겪었다. 복합 매체로 자연의 이미지를 묘사하던 첫 단계의 작품 시리즈는 그가 한국에 거주할 때에 구사하였던 소재와도 관련된 것으로서 그 연장선상에 있다. 돌과 나무를 포함하여 기타 여러 복합 매체들을 이용해서 자연의 이미지를 드러내고자 하는 예술적 의도는 그가 미국에 오기 전부터 형성된 것이다.

1988년 시작한 두 번째 시리즈는 미국 생활에 대한 그의 경험과 감정을 표현한 것들로 일관되었다. 프렛 인스티튜트를 졸업하였던 2년 후부터, 그는 이 시리즈에 탐닉하였다. 이 시기는 학창 시절이 아니라 미국에서의 생활인으로서 직접 부닥친 실존적 문제를 경험하던 때였다. 따라서 이 시리즈는 미국 생활에서 겪는 인종적 갈등, 환경 문제, 한국과 미국의 관계, 그리고 이민 문제 등에 관한 사회적 이슈 등을 다루고 있다. 당시 막 이민 온 한인 상인들과 지역 주민들 간의 갈등은 극심했고 그와 같은 갈등의 극복을 염원하는 차원에서 작품을 제작하였다. 자연히 정체성의 정치학이 그의 작품 주제로 부상하였다. 사회적 문제에 관심이 컸던 1990년에는 동료들과 함께 "서로 문화연구회"[5]를 창립하여 이민 문화 연구에 많은 노력을 경주하였다.

5 이 연구회는 약 4년간 지속되었다.

그림 5 최성호, *Korean Roulette*, mixed wood, 48×48×10cm, 1992.

1992년 작품《코리안 룰렛*Korean Roulette*》[그림 5]은 도박을 연상시키는 위험한 게임의 상징으로 나무 판넬에 복합 매체로 제작되었다. 이민자들의 일상생활을 설명하기 위한 목적에서 최성호는 이 작품에 한국의 식료 잡화상이 매일 접하는 물체들을 사용하였다. 설치 작품《아메리칸 드림*American Dream*》(1988-1992)은 이민자 생활에 관한 것인데 그가 이민 올 때 가져온 가방, 뉴욕타임즈 신문지를 구겨 채운 김치병, 그리고 과녁과 같이 묘사된 미국 국기위에 코리안 아메리칸 신문지들이 콜라주되어 있다.《나의 아메리카*My America*》(1993-1996)는 미국에 대한 그의 주관적 경험들을 콜라주의 형태로 시각화한 것이다. 반면, 복합 매체로 제작된《그들의 한국 *Their Korea*》(1994)은 외국인의 시각에서 본 이미지들과 관련된다. 이 작품에는 한국과 일본과의 관계, 최초의 주한 미국 공사였던 호레이스 알렌이 한국인들이 온순하니까 그들을 고용하라고 추천하기 위해 하와이 주지사에게 보낸 편지, *Village Voice*와 같은 외국의 대중 매체에 소개된 한국을 왜곡시킨 기사 등이 포함되었다. 한국과 서양의 요소 이 둘이 자신의 경험 내에 융합되어 있기 때문에, 두 문화주의(bicultural) 작가로서 최성호는 이 모든 것들을 표현하길 원한다. 자신의 정체성의 뿌리를 찾고, 또한 그것에 도전하기 위한 의도이기 때문에 최성호의 작품들은 임시적이며, 단편적이고, 이중 코딩되었으며 때때로 모순적인 정체성을 드러낸다.

세 번째 시리즈의 작품들은 그가 한국을 떠나 있는 동안 동양 문화에 대해 새로운 관심을 새롭게 하던 2005년부터 시작되었다. 오랜 외국 생활을 하는 동안 자연스럽게 자신의 근원에 대해 생각하게 되었고, 그동안 자신의 뿌리인 동양 문화에 대해 무지했다는 각성과 함께 화풍상의 변화를 맞게 되었다. 최근 들어 그는 중국 문화와 서체에도 관심을 가지게 되었다. 그 이유는 한국과 일본의 극동 문화의

기원이 중국에서 비롯되었다는 사실을 알게 되면서 중국 문자에 대한 탐구와 함께 동양인으로서 자신의 정체성에 접근하고자 한 것이기 때문이다. 이러한 연유로 그는《마음》연작을 제작하고 있다. 그 작품들은 마음을 의미하는 중국 글자 心을 가로 2피트, 세로 2피트 크기의 널판 중앙에 배치하고, 글씨의 의미와 연관 지을 수 있는 다양한 매체들을 이용하면서 글씨의 모양을 만들어가는 작업으로 특징된다. 그리고 이러한 시도의 배경에는 조선시대《문자도*pictorial idelgraphy*》의 현대적 버전이라는 의도가 깔려 있다.

최성호는 작품을 만들 때 자신에게 가장 절실한 것이 무엇인가를 생각한다. 절실한 것이 다소 추상적일 때에는 자신이 가장 염원하는 것이 무엇인지를 생각해 본다. 이러한 맥락에서 미술 제작은 자신을 돌아보고 음미하게 한다. 내가 원하는 것이 무엇인가? 내가 바라보는 이 세계는 무엇인가? 내가 이 세계를 향해 얘기할 수 있는 것이 무엇인가? 그것이 바로 최성호가 미술 세계에서 탐구하는 것들이다. 따라서 미술은 자신이 느끼고 생각하는 것의 시각화이다. 그는 먼저 감정에 호소한 후 생각을 이끌어내는 작품이 최고의 작품이라고 생각한다. 그러면서 자기 자신에게 솔직하면서 진정성을 담은 작품이 좋은 미술 작품이라고 여긴다.

곽수영
― 선(線)의 시간성을 통한 한국성의 추구

곽수영은 1954년 대구에서 출생하였다. 1973년에 홍익대학교 서양화과에 입학하여 중간에 군 복무로 휴학하여 1980년에 졸업하였다. 이후 대학원에 진학하기 위해 1983년 4월 프랑스로 이주한 후 현재까지 파리에 살고 있다. 그는 소르본대학교 8대학에서 미술학 석

사 학위를 받았다.

곽수영의 작품[그림 6]은 선(線) 작업으로 요약할 수 있다. 곽수영에게 있어 선은 움직임을 시도했을 때 오는 느낌으로 정의된다. 처음에는 캔버스 위에 유화물감과 붓으로 작업하면서 가끔씩 크레파스나 연필을 사용하였다. 그러한 과정을 거치면서 자연스럽게 붓을 없애고 선 하나로 작업하기 시작하였다. 그런데 선 위주의 작업이 지극히 단조롭기 때문에 그 선에 물감을 두껍게 칠한 임페스토 회화로 표현하게 되었다. 아울러 캔버스 위에 스크래치 기법을 이용하기도 한다. 긁어서 선을 만들어내고 다시 긁으면서 그 선 밑에 있는 색을 찾아내면서 중복시키는 작업이다. 긁은 선을 보태면서 긁어낸 물감 찌꺼기들을 그대로 고착시킨다. 이렇게 만들어낸 마티에르 효과 자체가 깊이감을 드러내면서 쇠로 긁어낸 선의 날카로움을 완화시켜 준다. 열 개 층이 넘는 레이어의 배경을 만드는 데에는 대략 2-3개월이 걸린다. 강한 느낌을 완화시키기 위한 선의 반복에서 나온 형태는 유연성을 자아낸다.

곽수영은 이와 같은 자신의 작업 과정과 그 성격을 다음과 같이 은유한다. 그것은 새들이 나뭇가지 한 개 한 개를 가지고 와서 둥지의 보금자리를 만드는 것과 같다. 보금자리는 삶의 필수이고 따뜻하며 복합적인 사랑의 요소들이 모두 포함된다. 선 그 자체는 날카롭지만 그것이 상호 연관되면서 상호 관계를 구축한다. 따라서 반복적인 관계의 선은 결국 다양하나 박동하지 않는 시간성을 드러내는 것이다. 그러면서 그의 선(線)의 시간성은 평온하면서도 명상적인 상태에서 미시 지각의 우주로 우리를 안내한다. 이러한 맥락에서 곽수영은 자신의 작품이 지극히 동양적인 것이라고 생각한다. 형상을 그려내기 위해 파괴하는 것, 다시 말해 준비해 놓은 것을 부수고 끊임없이 확장되고 다시 재건되는 상호 관계는 결국 서로 간의 공간 문제 또

그림 6 곽수영, *UN\n autre 17-II*, 캔버스에 아크릴릭, 162×130cm, 2017.

는 현상 문제가 유(有)와 무(無)의 이행 문제를 다루는 것이기 때문에 불교 사상 특히 인(因)과 연(緣)의 연기론(緣起論)과 관계가 깊은 것이다. 불교 사상에서는 독립적인 존재, 영속적인 존재란 없으며 인간은 개념적인 구축에 불과하다. 그렇기 때문에 그의 작품은 음과 양에 대한 상호 대비이며 이중성에 대한 표현이 된다. 여러 색들을 칠해 준비한 배경을 긁어서 부셔버리는 파괴 자체가 새로운 현상을 만드는 것이다. 더 많이 파괴한다는 것은 그만큼 더 많은 행위가 가해지는 것이다. 그렇게 하다 보면 그 자신이 원하는 것에 대한 관점이 없으면서도 있는 것처럼 애매해진다. 완전히 비어 있으면서 꽉 차 있고 동시에 꽉 차 있으면서도 없는 것이다. 그는 감상자들로 하여금 이와 같은 자신의 작품에서 어떤 형상이나 형태를 기억하지 않으면서도 잔잔한 "감동"으로 남게 하고 싶다. 다시 말해 형상이 없는 가운데 감성적인 느낌을 전하고자 하는 것이다. 이러한 작업은 곽수영 자신에게는 수양에 가까운 것이다. 동양인으로서 불교나 유교 사상이 몸에 배어 있기 때문에 그의 작품 또한 그 자신의 자아 표현이다. 그리고 그러한 맥락에서 곽수영의 작품은 자신의 철학적 사고의 내러티브이다.

곽수영에 의하면, 한국의 감상자들은 자신의 작품이 한국에서 작업하는 작가들 작품보다 더욱 한국적이라고 평한다. 그러나 그 자신은 파리에 와서 화풍상의 많은 변화를 거듭하였다고 생각한다. 곽수영에게 있어 미술은 자신의 일기이다. 그가 가졌던 감성이나, 또는 가져야 할 생각들에 대한―그리고 그 외에는 다른 의미를 두고 싶지 않은―기록인 것이다. 또한 자신이 살아온, 그리고 현재 살고 있는 삶의 흔적들이다. 그는 그러한 흔적을 만들고 싶어 지속적으로 작업한다.

김정향
― 통합의 미를 통한 현대성의 추구

김정향은 1955년 대구에서 출생하여 대구와 강원도 양구에서 유년 시절을 보냈다. 1977년 서울대학교 미술대학 서양화과를 졸업하고 같은 해 뉴욕으로 이주하여 1980년 프렛 인스티튜트에서 미술학 석사 학위를 받았다. 이후 현재까지 뉴욕에 거주하면서 작품 활동을 하고 있다.

김정향의 작품[그림 7]에는 꽃과 같은 반추상적인 이미지들이 자연 또는 자연과 인간이 느끼는 "관계"라는 상징적인 의미의 패턴이 되어 회화적으로 기능한다. 즉 상징과 패턴이 김정향 작품의 조형 언어에서 주요 요소들이다. 꽃은 장식성과 패턴이라는 이중의 의미를 지닌다. 자연으로서의 꽃은 인간의 삶과 같은 의미를 지닌다. 잠재성으로서의 씨가 싹이 나서 꽃이 피고 시들며 마르면 결국 죽음이 된다. 그리고 다시 땅에서 잠재되었다가 또 다시 살아난다. 자연과 김정향 자신이 하나로 중첩되고 용해된 "통합"이 이 작품이 지향하는 큰 개념이다.

이러한 화풍을 구사하기 이전에는 자연과 인간의 양면성 또는 이질감을 표현한 두 폭 회화(diptych painting)의 작업을 하였다. 김정향의 두 폭 회화는 정확하게 두 개의 판넬로 나뉜다. 하나의 판넬 전체에 일정한 패턴이 묘사된 반면, 다른 판넬에는 자연적 요소가 사용되었다. 그리고 이러한 판넬에 내재된 포괄적 개념은 두 판넬의 내용이 결코 서로 조화될 수 없는 양립 불가능성이었다.

처음 뉴욕에 도착하였을 당시 김정향은 개념주의와 미니멀리즘에 상당히 매료되었다. 당시 뉴욕 미술계에는 도널드 저드(Donald Judd)와 칼 안드레(Carl Andre)가 압도하고 있었으며, 김정향은 이들

그림 7 김정향, 향기로운 숲 Spritoso 09, 캔버스에 유화, 94×124cm, 2011.

로부터 무의식적인 영향을 받았다. 그러나 점차 가장 기본적인 용어로 "내가 누구인가?"라는 의문을 던지면서 자신의 정체성을 추구하기 시작하였다. 그녀 자신은 한국에서 태어나 한국에서 자랐으며 한국과 미국에서 각기 다른 서양 미술을 배웠다. 이러한 시각에서, 김정향은 자신이 둘로 나뉘는 것같이 느끼게 되었고, 통합된 전체의 하나로서 자신의 정체성을 생각하는 것조차 불가능해졌다. 두 폭의 추상적인 극을 대립시킴으로써 이와 같은 상황의 이해에 반응하였고, 그녀는 이러한 유형의 작품을 15년간 지속적으로 작업하였다. 그러나 이 작업을 반복적으로 해오다가, 최근 8년 전부터는 자신이 예술가로서 성숙하기 위해서는, 이 두 요소들을 통합해야 보다 완숙해질 수 있다고 판단하기에 이르렀다. 자신의 인생이 이제 이중의 자아를 통합하고 조화시키는 과정에 있다고 깨닫게 되었다. 이렇듯 모순과 갈등을 너머 조화와 통합의 변화를 꾀하기 시작한 것이다. 그 결과 최근의 작품들에서는 2폭 회화에서 일어났던 패턴과 인공이 자연과 심포니처럼 합쳐진 결과물이 되었다. 이러한 과정을 통해 김정향은 현대 사회가 놓치고 있다고 생각하는 요소들에 점차 탐닉하면서, 자연적이면서 영(靈)적인 것을 추구하는 하나의 판넬로 돌아올 수 있었다. 김정향은 자연의 생산 요소가 농축된 시각 언어로서의 회화적 형식주의 또는 추상주의를 선택하면서 "조화"와 "화합"의 개념으로 하여금 자신과 자신의 작품을 보는 감상자들이 행복감을 함께 나누길 희망한다. 작가와 함께 어떤 "숲으로," "미지의 여행"이 가능하게 하는 것이 그녀가 바라는 작품의 기능이다.

어렸을 때부터 무엇인가를 만들고 그리는 것을 무척 좋아했다. 그리고 어린 시절 예술에 관심이 많았기 때문에 중학교 시절부터 그림을 배우기 시작하였다. 현재 김정향의 작품 제작은 한국에서의 어린 시절, 유치원 다닐 때 살았던 강원도 양구에서의 기억과 관련성이

깊다. 그 때의 기억이 지금도 뚜렷하다. 자연에서 살면서 시냇물이 있고 징검다리를 지나갔으며 자갈밭이 있었고 그 옆길에는 코스모스가 피어 있었다. 이렇듯 어린 시절 경험한 한국에서의 자연의 기억이 메아리가 되어 끊임없이 현재 제작하고 있는 작품에 공명하고 반향하여 나타난다.

작가로서 위기를 느꼈을 때는 자신의 예술적 정체성, 즉 딥틱작가로서 어느 정도 인정을 받았을 때 정형화된 그 구조적 모델 양식의 틀을 깨고 재도전하기 위해 변화를 모색하던 과정이었다. 김정향은 자신의 한국적 정체성이 특별한 물질 문화보다는 정신적, 또는 영적 세계와 관련된 것이라고 주장한다.

미술가로서 뉴욕에 사는 장점은 항상 배우는 자세로 살 수 있다는 점에 있다. 그래서 뉴욕에서 자신은 항상 신진 작가와 같은 느낌을 가지게 된다. 새로운 것을 먼저 받아들이면서 선점해야 하고, 항상 위협감과 위기감을 가지고 열심히 작품을 제작할 수 있다는 점이 바로 뉴욕이 작가에게 제공하는 장점이다. 또한 많은 인종들이 모여 사는 다문화 사회인 뉴욕에서 작품을 만들 때에는 국제적인 감상자들과 공유할 수 있는 "공통 분모"를 찾아야 한다. 김정향이 자연과 회화적 패턴을 소재로 택한 또 다른 이유는 바로 이러한 주제와 소재가 이와 같은 공통 분모를 제공할 수 있기 때문이다.

김정향은 미술이 일종의 구제 수단(salvation)이라고 생각한다. 그림을 그릴 때 마음의 평화가 찾아오며 행복감을 느끼기 때문이다. 자신보다 그림이 더 따뜻한 느낌을 주는 것은 그러한 연유에서이다.

김영길
― 선(線)을 통한 공간적 사고의 추구

김영길은 1957년 경상북도 경주시에서 출생하였다. 1981년 영남대학교 서양화과에서 미술학사 학위를 받고 곧바로 홍익대학교 대학원 회화과에 입학하여 1983년 미술학 석사 학위를 받은 후 1986년 뉴욕으로 이주하여 프렛 인스티튜트에서 다시 미술학 석사 학위를 받았다. 이후 뉴욕에서 작품 활동을 지속하고 있다.

지극히 생략적인 윤곽선의 단색 선을 통해 생동감과 즉흥성을 부여하고자 하였던 김영길의 초기 작품들은 일견 조선 말기 사물을 대담하게 단순화시키면서 현대적 감각의 화풍을 구사하였던 북산 김수철(19세기 활약)의 작품을 연상케 한다. 또 어떤 작품들은 더욱더 생략적이면서 거친 필치가 최소한의 윤곽만을 정의하고 있어 역시 조선 말기에 활약하였던 고람 전기의 화풍과도 비슷한 느낌을 준다. 아예 묘사를 포기하면서, 여러 층의 거친 선들을 중첩시킨 김영길의 또 다른 작품《무제#102》[그림 8]은 동양의 일품(逸品) 화풍 또는 서양의 액션페인팅과도 맥이 통해 보인다. 그런데 김영길에게 있어 이러한 선의 중첩은 흥미롭게도 "공간 해석"에 기인한다.

김영길에게 있어 공간은 호미 바바의 공간처럼, 시간의 흐름에 따른 정신적 변화이다. 공간은 생각과 생각의 틈새이다. 따라서 공간은 중간으로서 화학 반응이 일어나는 환경을 의미한다. 그것은 물질로 보고 머릿속에 전이되어 생각을 만드는 것이다. 이러한 현상 또는 작용이 김영길에게는 내면 작용이기 때문에, 눈으로 보여주는 것 없이는 그 작용이 일어나지 않는다. 때문에 김영길은 시각적 표현을 "공간 해석"이라는 특별한 용어를 사용한다. 그러한 그의 작품제작 의도는 조선 말기의 추사 김정희나 중국 청대의 화가 동기창과 같

은 옛 대가들의 전통의 맥을 잇는 차원에서 이를 현대적으로 표현하기 위한 것이다. 김영길의 작품은 따라서 외형적으로는 한국의 전통 화법을 따르면서, 동시에 그 자신이 말하는 공간의 해석을 통해 만들어지는 것이다. 이를 위해 그는 자신이 전혀 예측하지 못한 "우연적인" 형태를 추구한다. 그 우연성이 바로 현대성을 찾을 수 있는 한 요인인 것이다. 김영길에게 있어 현대성은 자신이 지금 이 순간 현대를 살고 있기 때문에 이 순간에 무엇을 고민하고 있나? 내게 던져진 이 시간과 공간에 나의 고민이 무엇인가? 이것이 바로 "현대성"이다. 그리고 그것은 우연적 표현과 관련된다.

김영길은 뉴욕에서의 경험이 단지 한국에서만 살고 있는 작가들보다 좀 더 한국성을 잘 표현할 수 있다고 생각한다. 왜냐하면 다양성 속에서 자기 자신이 구별되기 때문이다. 그리고 아무리 그 자신이 미국에 오래 살아도 그는 항상 미국인들과는 구별되는 차이가 있으며 그들 또한 먼저 차별적으로 바라본다. 따라서 서양 사람들은 그를 "동양 작가"로 간주하면서 그의 작품에서 그 동양성을 찾고자 한다.

김영길은 자신이 탐구하는 조형 세계가 바로 자신의 정체성을 형성한다고 생각한다. 뉴욕에 와서 느꼈던 정체성의 위기는 서양 문화의 뿌리를 가지고 그 안에서 훈련된 사람들과 경쟁해야 한다는 의식에서 비롯되었다. 미술 작품 또한 문화를 포함하는데 한국에서는 현대 미술의 뿌리가 없기 때문에 단지 수입해온 것을 답습하는 수준에 머무른 것이다. 이에 비해 서양인들은 삶과 문화 속에서 그러한 미술이 생성되고 구체화되는 것이다.

한국에서는 최첨단의 경향을 하루라도 빨리 접하는 것이 성공의 비결이다. 따라서 한국의 많은 미술가들이 뉴욕에서도 그렇게 하고자 하지만, 그의 경우는 다르다. 다른 사람들이 가질 수 없는 것이 무엇인가? 그것을 찾다 보니까, 오히려 그 자신이 살아온 세계를 재해

석하게 되었다. 따라서 만약 자신이 한국에서 살았다면 현재와 같은 안목, 즉 서양 문화와 동양 사상의 차이와 공통점을 찾는 인식이 생겨나지 않았을 것이다. 그래서 결국 자신의 길을 찾게 되었다. 그리고 그가 잘 할 수 있는 방법, 그 방법은 결국 자신의 뿌리로 돌아가는 것이다. 그리고 그 길만이 타자와 경쟁할 수 있는 유일한 방법이었다.

어린 시절 성장 배경이었던 경주는 김영길의 예술적 정체성의

그림 8 김영길, 무제 #102, 캔버스에 아크릴릭, 140×290cm, 2012.

제2장 한국 미술가들의 작품, 예술적 의도, 미적 가치

형성에서 특별한 심층 기억을 제공한 곳이다. 어린 시절 경주의 자연을 보고 그 자연에서 비밀을 찾는 것은 쾌락과도 같은 즐거움이었다. 경주의 숲을 그리면서 사물을 보는 관찰력도 생기게 되었다. 자연과 그 자연의 디테일을 볼 수 있는 눈이 생기게 된 것이다. 그가 경험한 경주의 남산은 오묘함 그 자체였다. 아침과 저녁으로 광선이 다르기 때문에 변화가 무쌍하다. 그의 집은 천마총 부근에 있었다. 고적 유적들이 자연스럽게 놀이터가 되었다. 그가 성장하던 당시에는 옛 무덤의 발굴이 한참이었다. 땅 속을 파면 형태가 나오곤 하였다. 그 자신도 그것을 직접 경험하였다. 아무것도 없는 데도 땅을 파면 어떤 형태가 나오는 것이다. 천년 이상의 역사 속에서 감추어진 것과 드러난 것의 조형물은 그에게 또 다른 변화 무쌍함으로 다가왔다. 이와 같은 경주의 경험과 추억은 공간 해석이라는 그의 예술적 정체성을 형성하는 주요 요인으로 작용한 것이다.

미술은 살아가면서 의문의 답을 찾는 과정이다. 그는 살아가면서 가지게 되는 여러 가지 의문을 미술을 통해 찾고자 한다. 그것이 김영길이 생각하는 미술의 가치이며 목적이다. 따라서 미술은 김영길이 그 자신을 찾아가는 삶의 일부이기도 하다.

김수자
— 통합을 통한 보편성의 추구

김수자는 1957년 대구 출생이다. 1980년 홍익대학교를 졸업하였고 또한 동(同)대학교 대학원에 진학하여 1984년 미술학 석사 학위를 받았다. 석사 과정 재학 중이던 1983-1984년 프랑스 정부 장학금으로 파리에서 작품을 제작하였다. 1992-1993년에는 뉴욕의 P.S.1 Museum에서 artist-in-residence로 뉴욕에 거주하기도 하였다. 그리

고 1999년 뉴욕으로 이주한 이후 현재는 주로 뉴욕과 파리에서 작품 제작을 하고 있다.

김수자가 사용하는 소재는 전통적인 한국의 이불보이다. 한국의 전통적 직물은 그녀에게 서양 문화로 이동된(displaced) 이주자, 유목민, 그리고 동양 또는 한국 여인의 위치를 표현하는 독특한 방법을 제공한다. 비디오 작품 《보따리 트럭》은 보따리 더미들로 가득한 트럭의 중심에 김수자 자신이 움직이지 않고 앉아 있으면서 변화하는 풍경 속에 작가가 살았던 한국의 지역들을 여행하는 과정을 묘사한 것이다. 편리한 운송을 위해 사람들의 세속적인 물건들을 쉽게 포장할 수 있는 천이나 일상 용품들을 이불보로 묶은 보따리는 김수자에게 있어 현대의 유목적인 삶의 양식에 대한 상징이다. 거의 모든 것을 쉽게 포장할 수 있는 융통성 때문에 보따리는 동양 정신의 수용성에 대한 은유이기도 하다. 한국의 전통적인 천을 사용하면서, 김수자는 자신의 이야기 기록을 통해 한국과 다른 국가들에서의 사회적 성의 이슈와 여성의 노동을 언급한다. 그렇게 하면서 김수자는 한 가정에서의 여성의 삶의 조건이 가지는 사회적·문화적 의미를 재정의하고자 한다.

김수자가 보따리를 소재로 사용하게 된 데에는 자신의 개인적 역사와 관련된다. 직업 군인이었던 아버지를 따라 2년마다 이사를 다니면서 보따리를 묶고 풀었던 경험으로 점철된 어린 시절의 기억이 잠재되어 있었다. 뉴욕의 P.S.1 스튜디오에서 문득 보따리를 바라보던 어느 날부터, 새로운 형식으로서의 보따리를 보게 되었다. "바로 이것이다!"라고 생각하면서 자신의 미술 매체로 한국의 보따리를 사용하게 되었다. 미국에서 머리에 떠오른 한국의 보따리는 매우 생경하고 독특한 것으로 되새겨진 것이다. 이렇듯 미국에서 한국적인 것의 차이를 파악할 수 있었기 때문에 P.S.1 레지던시 이후 한국에 돌아갔

그림 9 김수자, *Lotus: Zone of Zero*, 연등 2,000개, 그레고리안, 티베트, 이슬람 성가, 철 구조물과 철사 케이블, 2008, Rotunda at Galerie Ravensten, Brussels.

을 때 한국 문화와 한국 사회에 대해 좀 더 명확한 견해를 가질 수 있었다.

그러나 이렇듯 자발적으로 한국의 소재를 사용하고 있음에도 불구하고, 김수자는 자신의 주제와 소재가 어느 특정 문화를 위한 것이 아니라 "유니버설한," 즉 "보편적인" 것이라고 주장하였다. 그 이유로 김수자는 자신의 매체 보따리가 단지 한국에만 한정된 것이 아니라 유태인, 터키인, 그리고 일본인들을 포함하여 많은 나라에서 사용한다고 하였다. 따라서 김수자 자신은 결코 한국 문화를 의도적으로 추구하지 않는다. 자신이 한국적 소재를 사용하는 이유는 국가적 정체성의 문제가 아닌 지극히 개인적인 자신의 관심사와 관련된 것이기 때문이다. 이러한 맥락에서 김수자는 미술가가 자신의 국가적 정체성을 의도적으로 보여줄 필요는 없다고 생각한다. 이는 자신의 개인적 정체성과 국가적 정체성이 지극히 별개일 수도 있다는 뜻이다. 그리고 자신의 개인적 정체성이 보다 더 중요하기 때문에 국가적 정체성에는 별반 관심이 없다. 오히려 김수자는 자신이 유니버설한 차원의 작품을 항상 마음에 그리는 코즈모폴리턴으로 간주한다.

전 세계 몇몇 대도시에서 삼라만상의 변형된 모습을 상징하는 보행자들의 파도가 그녀를 스쳐 지나가는 가운데 정작 자신을 움직이지 않는 정(靜)적인 고독한 인물로 위치 설정한 또 다른 작품《바늘 여인A Needle Woman》에서 김수자는 우주적 통합에 대한 탐색에 열중하고 있다. 이 작품에서 김수자는 세계인을 함께 연결시키고 묶기 위해 인파의 물결을 뚫고 지나가는 하나의 바늘이다. 그녀의 몸은 자연이라는 큰 천의 판을 짜는 동시에 전 세계의 정치, 사회, 문화 간의 차이를 묶는 상징적 바늘이다. 자연의 천의 판은 조직의 판이면서 전개의 판이다. 이 퍼포먼스를 하는 동안 김수자는 아무런 행동도 하지 않고 단지 사람들 사이에 서 있다. 그 순간 자신에게로 다른 사람들

이 들어오도록 허락하면서 그녀의 육체는 초월되고 해방되면서 비워진다.

김수자의 장소 특정적(site-specific) 설치 작품,《Lotus: Zone of Zero》[그림 9]는 만다라 모양의 원 안에 2,000개의 연꽃등(燈) 유리의 파빌리온으로 둘러싸인 설치 작업이다. 그 배경에서는 그레고리안, 티베티안, 이슬람 성가가 울려 퍼진다. 그러면서 그 뿌리가 심원하게 다르고 이질적인 믿음들 간의 평화로운 통합을 시각화한 제로 영역으로 불리는 것을 통해, 그 지역은 감상자들을 위한 명상의 장소를 제공한다. 무한 0으로서의 융합성의 제로 존은 우주와 합일되는 궁극적 지대이다. 0의 제로는 또한 무(無)로서의 근본을 의미한다. 무와 병합되는 것은 평화로운 망각의 길이다.

김수자에게 있어 미술은 한편으로 그 자신을 치유하는 역할을 하며 다른 한편으로는 자기 자신의 정체성과 존재론적 질문과 세계에서의 자아에 대한 답을 찾는 수단이다.

조덕현
― 독창성을 통한 보편성의 추구

조덕현은 1957년 강원도 횡성군 청일면에서 출생하였다. 1980년 서울대학교 미술대학 회화과를 졸업하였고, 이어 동(同) 대학교 대학원을 졸업하여 미술학 석사 학위를 받았다.

조덕현의 작품[그림 10]은 흑백 사진을 홀로그램과 같이 입체감이 느껴지는 형상화 작업으로 특징지어진다. 그는 이미지에 개인적인 경험을 투사하거나 기존의 이미지들을 보다 더 체계화시키면서 좀 더 보편적인 언어로 만들고자 한다. 그가 만든 그러한 이미지들은 과거의 거대 담론 또는 거대 서사가 아닌 미시사, 즉 소서사를 위한

그림 10 조덕현, *Reflection Reflection*, 캔버스에 콘테와 연필, 철제구조물, 거울, 247×154×200cm, 2011.

제2장 한국 미술가들의 작품, 예술적 의도, 미적 가치

것이다. 조덕현에게 있어, 미시사는 특별히 여성사적 시각을 포함한다. 따라서 그의 작품은 그동안 무시되거나 제외되었던 것들, 그런 작은 이야기들에 다시 가치를 부여하고자 한다. 그가 즐겨 사용하는 매체는 면 또는 천에 연필을 사용하는 것으로써 이를 통해 이미지와 매체가 조화되어 감상자의 감각을 자극하길 원한다.

그는 라파엘로 작품을 모던한 방식으로 재현하던 1980년대부터 이와 같은 양식을 구사하기 시작하였다. 그러나 그런 작품은 결국 남의 이야기처럼 멀리 느껴졌기 때문에 자신의 이야기를 찾기 위해서 과거 우리나라의 옛날 사진들 속의 이야기를 소재로 한 작품으로 되돌아왔다. 그가 사진을 보고 그리는 것들은 좀 더 명료한 언어로 이야기하면서 의미를 만들기 위해서이다. 그리고 이 같은 옛날 사진들, 과거의 시간을 담보하는 작업을 하게 된 데에는 그의 개인적 경험, 즉 어린 시절 일찍 돌아가신 부친을 추억하게 된 것이 직접적인 동기로 작용하였다. 그는 자신만의 독특한 경험임에도 불구하고 그것은 우주적 삶 안에서 또한 보편성을 가진다고 생각한다. 그래서 조덕현은 그 경험을 통해 고리를 만들어내어 그 고리들이 관람자들을 그가 기대한 방향으로 유도할 수 있길 희망한다. 그 점이 자신의 작업을 통해 작가가 기대할 수 있는 부분이라고 생각한다. 조덕현은 미국 필라델피아의 Institute of Contemporary Art, 버지니아 미술관, 뉴욕 아시아 소사이어티 주최 아시아 현대 미술전, 영국 런던의 아시아 하우스, 그리고 사치갤러리(Saatchi gallery) 등에서 정규적으로 전시회를 가졌다.

경쟁의 규모가 커지는 국제적인 공간에서 작업하는 작가들은 결국 자신의 이야기를 가지고 나와야 하며, 그 자신이 형성된 것들을 외면하고는 진정성 있는 작품을 만들기 어려운 것이다. 그는 자신의 작품이 외국 작가들의 작품과 다른 점은 지역적인 것을 좀 더 드러내고

자 하는 데에 있다고 생각한다. 또한 단지 한국 내에서만 작업하는 작가들과 자신을 차별화시킬 수 있는 점은 국내 작가들이 너무 지엽적인 문제에 천착하고 있을 때, 자신은 그것들을 좀 더 초월해 보려는 시각을 가졌다는 점이다. 따라서 조덕현은 자신의 위치가 매우 어중간한 것이라 생각한다. 즉, 외국의 작가에 비해서는 좀 더 지엽적이고 국내에서 작업하는 작가들보다는 그 지엽적인 것을 보다 크게 보고자 하는 위치에 있다. 같은 맥락에서 현 시대를 사는 자신의 작품은 다른 나라 작가들의 작품들과 너무 달라도 안 되고 너무 비슷해도 안 되며 그 "중간" 어디쯤에서 긴장감을 자아내야 한다고 생각한다. 그리고 그와 같은 자신의 작품의 의미는 감상자 스스로가 구축하는 것이다.

　미술가에게 있어 어린 시절의 영향은 절대적인데 나이가 들면서 더욱더 어린 시절의 기억이 느닷없이 떠오르곤 한다. 달밤에 나뭇가지가 흔들렸던 그 소리와 이미지의 기억이 이유 없이 떠오르며 아직도 가까이에 있다. 그래서 그것 또한 작업을 통해 드러낼 수밖에 없는 작가 자신의 소중한 주제이자 소재가 되고 있다.

　미술은 그것을 전공하기 전부터 자신과 함께 있었다. 미술에 대한 자신의 견해가 형성되기도 전에 그림은 이미 자신의 습관과 같은 삶의 일부였다. 그러므로 미술가가 된 계기는 어렸을 때부터 가장 잘하는 것이 그림 그리기였기 때문에 선택의 여지조차 없는 것이었다. 그러나 전공을 하면서부터 미술은 어려운 것이 되었다. 미술은 삶의 목적과 수단이 되었고, 나이가 들면서 존재의 행위를 표현하는 것이 되었다. 따라서 이 점과 관련하여 조덕현은 자신이 주장하는 진정성이 실천을 통해 지켜왔는지 늘 의문하게 된다.

강익중
― 개인적 정체성으로서의 한국 물질문화

강익중은 1960년 충북 청주에서 태어났다. 1984년 홍익대학교 미술대학 회화과를 졸업하고 미국으로 이주하여 1987년 뉴욕 소재 프렛 인스티튜트에서 미술학 석사 학위를 받았다. 이후 그는 뉴욕에서 살면서 작업하고 있다.

1990년대 강익중의 작품은 단편적 이미지들을 엮은 복잡한 다층적 구조를 가진 것으로 특징된다. 마치 "동양이 서양과 만나다(East meets West)"라는 방법으로 한국과 미국 문화를 함께 혼합하면서 자신의 혼종적 정체성에 대해 의문하는 의도를 가진 것이었다. 백남준의 *TV Buddha*를 연상시키는 그의 작품《영어를 배우는 부처*Buddha Learning English*》는 고신라 시대 출토 미륵반가상의 복사품이 일간지 〈뉴욕타임즈〉와 그 밖의 다른 출판물의 문구들이 작은 그물망처럼 연결된 회화 작품들을 배경으로 앉아 있다. 이는 미국이 수퍼파워가 된 공간에서 그 자신의 자화상인 동양 정신으로서의 미륵이 미국에 동화되어야 하는 현실에 대한 시각적 은유이다.

세월이 지나면서 강익중은 한국의 전통 문화에 점점 빠져들게 된다. 뉴욕에 30년 넘게 살고 있는 현재에도 어린 시절에 살았던 청주의 큰아버지집, 한지 너머 들리던 물소리, 작은 거리의 이미지들, 그리고 한국의 산들은 끊임없는 영감을 부여하는 예술적 원천이다. 그에게 있어, 이러한 기억들은 과거 한국에서의 삶에 대한 그 자신의 추억을 새롭게 한다. 따라서 한국에서의 초년의 삶은 최근 30년간의 뉴욕에서의 삶보다 더 깊고 심원한 심층 기억으로 남아 있다.

뉴욕은 외관상 많은 문화들이 함께 공존하는 곳이기 때문에 한국 문화의 차이를 발견할 수 있는 곳이다. 그 결과 그는 한국의 독특

한 문화에 매료되게 되었다. 약 14년 동안, 강익중의 주요 소재는 "달항아리"라고 불리는 한국의 백자 항아리이다.

이렇듯 달항아리는 2004년 이후 그의 주요 소재가 되었는데 그 계기는 다음과 같은 내력에 연유한다. 2004년 9월 11일 일산에 있는 호수에 띄어 설치한 작품 『꿈의 달』[그림 11]은 어린이 작품 126,000점의 거대한 풍선으로 만들어진 작품이다. 강익중은 이 작품을 만들기 위해 전 세계 어린이들의 작품을 수집하였다. 그런데 달은 완전한 구(球)의 형태를 이루지 못하고 자주 주저앉았다. 그것을 관찰하면서, 그는 어린 시절 자신의 큰아버지 댁에서 보았던 흰 백자 항아리를 연상하게 되었다. 강익중은 한 면이 약간 기울어진 하얀 백자의 이미지를 만들었다. 달항아리의 흰 백자가 점성이 낮은 하얀 점토로 만들어지기 때문에 항아리 전체가 한번에 만들어지지 않고 위 부분과 아래 부분이 따로 만들어지면서 가마에서 구워지면서 함께 다시 만나는 것이다. 이러한 달항아리를 만드는 바로 그 과정이 강익중에게는 특별한 의미로 다가왔다. 위, 아래 부분들이 분리되어 만들어지고 함께 합쳐져 가마에서 구워지는 과정은 남한과 북한의 분단의 이슈, 그리고 이 두 존재의 통합과 조화에 대한 갈망을 연상시킨다. 일산에서의 설치 작업을 마치고 뉴욕으로 돌아온 직후, 그는 하얀 달항아리의 이미지를 만들기 시작하였다.

달항아리의 푸르스름한 색상과 둥근 모습은 우주를 환기시킨다. 그는 달항아리를 그릴 때 그 외형을 그리지 않고 달항아리의 본질로 이해하여 빈 마음을 그리고자 하였다. 사물의 본질을 포획하고자 하는 강익중의 이러한 예술적 태도는 매·난·국·죽의 사군자를 그리면서 그 외형이 아니라 소위 "사의(寫意)"라고 하는 사물의 의미를 그렸던 고대 한국 문인 화가들의 태도와 비교할 수 있다. 강익중에게 있어 미술 제작은 그 사물의 본질을 그리는 것이며 미술 작품은 그 창

그림 11 강익중, 꿈의 달, 일산 호수공원 내, 지름 15m구를 사용, 2004.

문을 통해 우주의 질서를 보는 것이다. 그러므로 중요한 것은 자신이 그의 내면의 소리를 들을 때 다른 사람들도 그로부터 듣고자 하는 것이다. 때문에 그는 자신의 목소리에 귀 기울이고자 한다. 그가 생각하는 한국 문화는 자아를 발견하기 위해 자신의 영혼과 가치를 조정하는 본질적인 근원이다.

이승
― 우연적인 레이어를 통한 삶의 표현

이승은 1960년 청평에서 출생하여 15세가 되던 1975년 미국으로 가족과 함께 이주하였다. 그는 Maryland Institute College of Art를 졸업하였으며, 현재 Long Island University의 미술대학 교수로 재직하면서 작품 활동을 하고 있다.

이승 작품[그림 12]의 큰 개념은 "리사이클링(recycling)"과 관련된다. 그가 리사이클링 작품을 만들게 된 배경은 다음과 같다. 리사이클링 작업인 설치, 페인팅, 주얼링(jewelring) 등의 많은 매체에는 불교 신앙인 순환(circulation)의 개념이 주제이다. 감상자에 따라 다르게 느낄 수 있지만 그가 사용하는 매체의 주제는 한결같다. 다시 말해 이승은 우주 존재의 방식과 특징을 드러내기 위해 리사이클링 아트, 정크 아트를 통해 폐품으로 버린 "발견된" 오브제를 재사용한다. 1980년대의 미국은 정크 아트(junk art)와 스트리트 아트(Street Art) 등이 주류로 부상하던 시대였다. 그러한 양식이 이승 자신의 개인적 취향과 맞아떨어졌기 때문에 그는 개인적으로 그러한 작품들을 관찰하면서 영향을 받게 되었다.

이승은 자신이 가르치는 학생들에게도 많은 영향을 받는다. 그는 학생들이 버린 캔버스를 재사용하면서 작품을 만든다. 학생들의

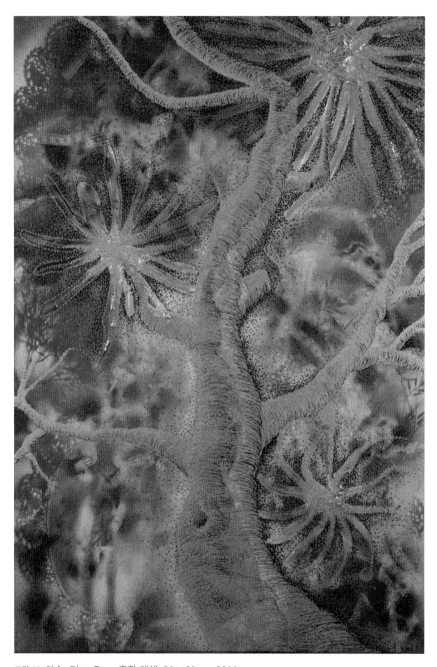

그림 12 이승, *Blue Tree*, 혼합 매체, 91×61cm, 2011.

작품이 자신의 매체로 활용되기 때문에 그것은 또한 "우연성"과 관계가 깊다. 본질적인 형상이나 고정된 주체와는 달리 우연적 형상이야말로 보다 더 본질적인 것 같다. 그리고 이승이 이와 같은 복합매체를 사용하는 이유는 다질적인 요소들의 혼종적인 레이어(layers)를 만들기 위해서이다.

이승에게 있어 미술의 길은 선택에 의한 것이 아니었다. 어렸을 때부터 학교에서 미술로 칭찬을 받았고 혼자서 작품을 만드는 것이 유일한 오락이었다. 미국에 와서도 영어 실력이 부족하여 다른 과목들은 성적이 낮았으나 미술에서는 항상 우수한 학생이었다. 따라서 미술은 자연스럽게 자신이 가야 할 길처럼 여겨졌다.

이승은 자신이 나라가 없는 사람이라고 생각한다. 한국에서도 이방인이고 미국에서도 주류에 속하지 못한다. 그러한 상황에서 살아남기 위해서 자신을 더 생각하게 되고, 그것은 결국 장점으로 되돌아온다. 작품에 자신도 의식하지 못한 두 문화가 혼합되어 나오는 것은 자기 자신에게 정직한 결과라고 생각한다. 왜냐하면 미술 작품은 바로 한 개인의 삶에서 표출되는 것이기 때문이다. 많은 감상자들이 자신의 작품에서 동양적인 것을 쉽게 찾아낸다. 최근 들어서는 한국을 자주 방문하고 있는데 그 이유는 한국에 대해서 배우고자 하는 간절한 마음에서이다. 나이가 들면서 나무를 그릴 경우 보고 관찰한 것을 그리지 않고 자신의 머리에서 나오는, 즉 관념적인 표현을 하게 되었는데, 그러한 태도가 바로 한국적인 것이라고 생각한다. 그것은 자신이 한국적인 것을 직접 가서 느끼고 행동하게 된 결과 생긴 습관이다. 그럼에도 불구하고 이승은 자신이 "뉴욕 미술가"라고 생각한다. 그 이유는 자신이 미국에서, 뉴욕에서 더 많이 살았기 때문이다.

뉴욕에 사는 장점은 보는 것이 많으니까 느끼는 것이 많게 되고, 자신과 다른 다양성과 차이를 느끼게 되는 것이다. 이러한 맥락에서

뉴욕은 바로 삶의 다양성을 찾을 수 있는 곳이다. 이렇듯 많이 보고 많이 경험하기 때문에, 그것이 작품에 두터운 레이어 층을 만든다. 미술 작품에 레이어를 좋아하는 것은 거절의 뺄셈이 아니라 모든 것을 받아들이는 덧셈의 융통성이 가져오는 결과이기 때문이다. 그리고 그러한 덧셈은 결국 자신을 찾는 데에도 도움을 준다.

이승에게 있어 예술은 자신을 알기 위한 것, 자신의 의미를 다시 찾는 것이다. 그러자면 작가는 마음이 열려 있어야 하고 융통성이 있어야 한다. 왜냐하면 인간으로서 살아남을 수 있어야 하기 때문에 "이것이 내 것이다!"라고 해서 하나만 유지하려다 보면 배우는 것도 없고 똑같은 것만 반복하게 된다. 이것은 작가로서 죽음과 같다. 미술은 일종의 테라피의 역할을 하면서 자신을 찾는 과정이다. 자기 자신의 의미를 찾게 해주기 때문에 미술 작품에 의도적으로 정체성을 표현할 필요가 없다. 작품에 코리안 아메리칸으로서의 자신이 자연스럽게 드러나기 때문이다.

마종일
― 선(線)을 통한 순간의 마인드맵

마종일은 1961년 전라남도 장흥에서 출생하여 중학교 2학년 때 서울로 이사하였다. 그리고 1996년 뉴욕으로 이주하여 이듬해인 1997년에 School of Visual Art에 입학하여 2002년에 졸업하였다. 이후 뉴욕에 거주하면서 작품을 제작하고 있다.

마종일은 작품[그림 13]의 주제를 자신이 살아가면서 가장 첨예하게 부딪히는 일들, 주로 사회에서 일어나는 이슈들 중에서 찾고자 한다. 예를 들자면, 사회에서 겪는 인간 관계의 복잡성, 사회적·정치적 갈등의 양상도 그의 관심사에 포함된다. 이러한 주제는《*You*

그림 13 마종일, *You Started, Winding It Up I Followed, Going Around It*, 나무와 밧줄, 20ft×60ft, 16ft Height, 2011.

제2장 한국 미술가들의 작품, 예술적 의도, 미적 가치

Stared, Winding It Up I Followed Going Around It》에서는 가늘고 얇은 나무 띠의 선들이 휘면서 연결되고, 전체적으로 마치 집을 짓는 것처럼, 빌딩을 짓는 것과 같이 존재하는 것으로 표현된다. 나무 띠는 휠수록 탄력이 생기고 그 탄력 때문에 일정한 모양과 형태를 만든다. 이 상태에 조금 더 휘면 부러질 것 같은, 마치 곡예를 하는 것과 같은 아슬아슬한 "순간(moment)"들을 표현하고자 한다. 오래 지속되는 것이 아닌 단 한 순간. 순간이면서 영원한 것을 잡아내고 싶다. 순간에서 영원성을 찾는 것은 유한을 통해 무한을 담는 것이다.[6] 그리고 순간을 포착하려면 머릿속에는 하나의 개념이 필요하다. 이렇듯 순간 같은 것들, 마치 외줄타기와 같은 것들이 마종일이 표현하고자 하는 아이디어인 것이다. 이러한 작품들은 전시 후에는 해체된다. 이는 짧은 순간 볼 수 있지만 다시 없어지는 지극히 한시적인 생각을 드러내기 위한 것이다.

　이와 같은 예술적 주제를 선택하게 된 계기는 그의 어린 시절과 관련된다. 어렸을 때부터 사회의 불합리한 면, 있는 자와 없는 자, 권력을 가진 자와 없는 자의 비합리적이고 비인간적인 양상에 대해 생각해왔다. 그리고 그러한 양상은 고쳐져야 할 위험한 상황이라고 생각한다. 어린 시절이었던 7, 8세 때부터 뇌리를 파고 들었던 그러한 사고가 이후 마종일의 예술적 정체성의 형성과 무관하지 않았다.

　그는 중학교 진학을 목적으로 서울로 상경하였지만, 경제적 여건이 마련되지 않아 여러 한계를 느끼게 되면서 상고로 진학하게 되었다. 졸업 후 직장 생활을 했으나 마음 한 곳에 갈등이 자리 잡게 되었

6　모든 순간은 순간과 더불어 과거가 되기 때문에 순간만이 영원하다. 영원은 순간적인 것이다. 이 개념이 바로 니체의 "영원 회귀"이다. 참고로 순간이면서 영원한 것을 "아이온(ion)"이라고 한다.

다. "이 직업이 과연 일생을 두고 추구할 만한 것인가?" 그러던 중 어렸을 때의 기억을 반추하면서 비로소 자신이 제일 좋아하고 또한 하고 싶었던 미술을 생각해 냈다. 그렇게 해서 30대 중반에 뉴욕에 가서 미술을 전공하게 되었다.

뉴욕의 록 뮤직, 패션, 사람 사는 모습들 그런 모든 것들이, 개체로 모여 다시 큰 개체의 부분이 되듯, 부품, 부분, 요소로 결합되고 조립되어 하나의 미술 작품 제작의 촉매제 역할을 한다. 단지 미술뿐만 아니라 삶의 다양한 양상들이 관계하면서 미술 제작에 내재적으로 영향을 미친다. 그러나 뉴욕에 와서 정체성의 위기를 겪게 되었다. 백인 사회가 결국 그들만의 놀이터이고, 모든 인종들의 차이를 넘어서서 아우르는 문화가 아님을 깨닫게 되었을 때 정신적으로 지극히 혼란스러웠다.

마종일은 자신의 작품을 가장 자신답게 만드는 것은 바로 작품의 "스케일"이라고 생각한다. 어떤 작품은 27피트로 거의 10미터 높이이고, 길이는 75피트, 즉 20미터이다. 큰 공간을 매우 가느다란 선으로 드로잉처럼 사용하는 데에 관람자들은 큰 관심을 보인다. 그는 서로 간의 상호작용에 의해 큰 공간이 존재하고 있음을, 즉 "균형"의 개념을 드러내고자 한다. 그리고 그가 궁극적으로 추구하는 미술적 환경은—그의 용어를 빌리자면—"4차원"인 것이다. 3차원이 입체적인 것이라면, 마종일에게 있어 4차원적인 것이란 주위 환경과 사람들과 모든 것들이 소통이 될 수 있는 환경이다.

미술가는 작품을 만들 때 항상 자신의 생각만을 가지고, 자신이 가지고 있는 주제만으로 진행할 수는 없다. 왜냐하면 여기에 색채와 조형적인 것들이 합해지고 또한 감상자들이 느낄 수 있도록 세부적인 부분들이 첨가되기 때문이다. 이러한 의미에서 미술의 자율성이 존재하는 것이다.

미술가는 작품 제작을 하면서 한 사회의 구성원으로 조용히 왔다가 다시 사라져 가는 그런 존재가 아니다. 오히려 미술가는 적극적으로 자기 존재를 확인시켜 나가야 한다. 작품 제작은 그것을 위한 수단이다. 미술가는 스님이 절에서 명상을 하면서 세상의 원리를 깨달아나가는 것과 유사하다. 따라서 마종일에게 있어 미술 제작은 참선(參禪)과 같다. 종교 미술을 하는 사람들은 종교적인 뿌리에서 시작하지만 미술가는 세상에서 부딪치면서 투쟁하고 그 세상을 이해하면서 함께 살아가는 것이다. 그러므로 산속에서 미술 작품을 만드는 것이 아니라 그는 사회 속에서 참선을 추구한다고 생각한다.

미술가로서 산다는 것은 사회 속에서 그 자신의 의미와 사회 전체의 관계를 심도 있게 파헤쳐 나가는 과정이기도 하다. 그래서 미술을 하는 것은 "사는 데에서 가장 의미 있는 일이 아닌가?"와 관련된다.

서도호
― 틈새에서 포착한 차이의 미학

서도호는 1962년 서울에서 출생하였다. 서울대학교 미술대학 동양화과에서 학사와 미술학 석사 학위를 받은 후, 미국으로 이주하여 Rhode Island School of Design과 Yale University에서 수학하였다. 그의 부친 서세옥은 한국에서 대학 교육을 받은 첫 세대로서 한국전쟁 이전과 이후 한국 미술을 잇는 가교 역할을 했던 영향력 있는 현대 미술가들 중의 한 사람이다. 그는 그러한 부친의 예술적 영향 아래 성장기를 보냈다. 서도호는 2000년 P.S.1 컨템포러리 아트센터에서 개최되었던 *Greater New York* 전시를 포함하여 중요한 그룹전에 참여해오고 있다. 현재 서도호는 뉴욕과 런던, 그리고 한국을 오가면서 유목적인 삶을 통해 경험한 다양한 주제들을 섭렵하고 있다.

그림 14 서도호, *Home within Home*, photo sensitive resin, 218.8×243.04×256.84cm, 2009-2011.

제2장 한국 미술가들의 작품, 예술적 의도, 미적 가치

2012년 삼성 리움미술관의 전시 주제 "집 안의 집(Home within Home)"[그림 14]은 공간의 유동성과 정체성의 경계에 대한 탐구이다. 서도호에게 있어, 집은 여기이고 저기이고, 틈새에 있으며 또는 어느 곳에도 없다. 다양한 공간 "사이에서" 왕복 여행으로 움직이며 거주하는 것이 가능한 것은 디아스포라 삶의 특징이다. 이러한 맥락에서 공중에 부유하고 있는 항공기와 간이역의 성격을 가진 철도역이 집에 대한 새로운 은유로 등장한다. 그리고 이러한 주제는 이전의 작품들을 통해 천착하였던 아이디어, 고국과 현대 사회에서의 이동(displacement)에서 발전한 것이다. 그의 또 다른 일련의 시리즈 작품의 큰 개념은 집합성과 개체성의 대비, 또는 그 개체성과 개체성의 "사이"에 있다.

서도호는 상기한 디아스포라의 삶, 이동, 전체와 개인 등의 주제들을 자신이 살던 한국의 전통 가옥인 한옥, 한국의 앨범, 한국의 교복과 유니폼 등을 소재로 전하고 있다. 2001년 베니스 비엔날레에 전시된 미국 군인들의 니켈 군번표로 만든 《Some/one》은 군복 라이너로 디자인된 것이다. 그러나 이 작품이 서양의 재킷에서 착상된 것임에도 불구하고 그것이 퍼져 나가는 선은 사실상 전통적인 한국 남성의 두루마기의 형태를 취하고 있어 보는 이에게 한국의 미를 환기시킨다. 다시 말해 그가 의도적으로 서양의 재킷을 소재로 삼았음에도 불구하고 체화된 한국성이 자연스럽게 표출되고 있다.

이렇듯 학교 교복, 한국 학교의 앨범, 그리고 한국의 전통 가옥과 같은 오브제를 자신의 주요 소재로 사용하고 있음에도 불구하고, 저자와의 인터뷰에서 서도호는 자신의 관심이 개인적인 것에 있기 때문에 의도적으로 한국의 문화적 정체성을 반영하기 위한 시도는 없다고 설명하였다. 일례로 전통 양식으로 지어진 한국 집을 작품 소재로 사용한 이유는 한국의 정체성을 부과하려는 의도가 결코 아니다.

오히려 그것은 단순히 "공간 안에 있는 나"를 나타내고자 하는 생각과 관련된 것이다. 서도호는 자신을 포함하여 뉴욕에 거주하는 많은 한국 미술가들에게 있어 한국에서 일어나는 사회적 문제는 아예 그들의 관심사가 아니라고 주장하였다. 그럼에도 불구하고, 그의 전시 《집 안의 집》이 보여주듯이, 그의 많은 담론들은 자아와 타자의 내적, 외적 관계에 관한 것이다. 동시에 서도호의 작품은 한국 문화와 타자 "사이"의 모순과 그 "차이"에 대한 인식에서 비롯된 것들이 많다. 이렇듯 그는 개체화의 두 양태 "사이"를 주목하고자 한다. 그것은 때로는 모순이기도 하고, 때로는 차이이기도 하다.

서도호는 분명 자신의 한국 문화의 정체성을 의도적으로 반영하길 원하지 않았던 것 같다. 그럼에도 불구하고 그의 작품의 주요한 소재는 뉴욕과 런던에 살면서 타자를 통해 인지된 차이의 차원에서 한국에서의 삶의 기억과 경험이 무의식적으로 반향된 것들이 대부분이다.

윤애영
─ 빛의 시공간 속에서의 생명의 경험

윤애영은 1964년 충청북도 중원군 엄정면(현재는 충주시)에서 태어나 제천에서 초등과 중학교, 그리고 고등학교를 졸업하고, 1988년 이화여대 미술대학을 졸업하였다. 그런 다음, 같은 해 파리로 건너가 École des Beaux-Arts(에콜 데 보자르)를 졸업하였으며 현재까지 파리에서 작업하고 있다.

설치 작업인 《비밀 정원Secret Garden》《시간 정원Time Garden》[그림 15]에서 윤애영이 드러내고자 하는 포괄적인 아이디어는 시간과 공간, 그리고 빛의 관계성이다. 최근에는 알 수 없는 미지의

그림 15 윤애영, *Time Garden*, 조명설치, 크기 가변, 아시안 아트웍스 갤러리 설치, 2014.

세계를 빛으로 표현한《미지의 공간*Unknown Space*》을 제작하였다. 이러한 일련의 작품들은 공간과 빛이 시간에 어우러져 움직이는 상황에 관한 작업이다. LED 또는 diole를 사용하여 표현된 빛은 시간과 장소에 따라 다른 내러티브를 만들어 낸다. 이렇게 다양성과 차이, 그리고 잠재성을 밝히는 빛은 우주의 본질을 드러내고 있는 것이다. 결국 내가 어떤 시공간에 위치하는가에 따라 생각이 달라진다. 빛은 모든 곳을 통과한다. 따라서 빛은 물과 상통한다. 빛과 물은 어디든지 존재한다. 그것은 자유롭게 시간 여행할 수 있다. 요약하면 윤애영의 빛 작업은 영상과 공간 설치를 이용하여 우주의 관계성의 탐구이다.

윤애영이 빛 작업을 하게 된 것은 어머니의 심부름으로 매주 완행열차를 타고 외할머니 댁에 다니던 7세부터 12세 사이의 어린 시절의 기억에서 연유한다. 기차 안에서 멀리 보이던 빛은 시작도 끝도 없는 무한의 신비로서 풀 수 없는 호기심 그 자체였다.

비디오라는 새로운 매체로 작업하게 된 시기는 에콜 데 보자르 학창 시절이었던 1990년대 초였다. 자신이 표현하고자 하는 것이 2차원으로는 채워지지 않는 답답함이 남았을 때 새로운 매체로서 비디오를 선택하게 되었다. 따라서 파리에 이주하여 작품의 경향 또한 많이 바뀌게 되었는데, 이는 자신의 주변 환경이 달라진 것과 같은 맥락에서 이해되는 것이다. 그러나 환경이 바뀌었음에도 불구하고, 윤애영은 자신을 영원한 한국인이라고 생각한다. 그것은 자신도 모르게 이미 몸 속에 한국성이 굳어져 있기 때문이다. 자신의 정체성으로서의 한국인을 강조하면서도, 그리고 현재까지 파리에 26년째 살고 있음에도 불구하고, 윤애영은 또한 자신이 한국인도 아닌 프랑스인도 아닌 "경계인"임을 느끼게 된다.

윤애영은 초창기에는 파리 소재 피이드 칼베르(Les filles du calvaire) 화랑 소속으로 활동하면서 국제전과 국제 하트 페어 등에 참여

해왔다. 그러나 현재는 알베르 배나무(Albert Banamou) 전속으로 활동하고 있다. 윤애영에게 있어 미술은 자신의 삶 그 자체이다. 예술가는 신이 창조한 세계에서 재창조를 시도하는 존재이다.

곽선경
― 한국적 뿌리와 현대성

곽선경은 1966년 서울에서 출생하였다. 1992년에 숙명여자대학교 회화과를 졸업하였고 이듬해인 1993년 27세 때 뉴욕으로 이주하여 뉴욕대학교 대학원에서 미술학 석사 학위를 받았다. 현재 뉴욕에 거주하면서 작품 활동을 하고 있다.

곽선경의 작품은 단 하나의 매체인 검정색 마스킹(masking) 테이프가 벽면 공간에 에너지 넘치는 자발적인 선들의 운동을 만들고 있는 점이 특징이다. 제작 과정이 마치 퍼포먼스와 같은 이러한 작품을 만드는 곽선경의 의도는 각기 다른 시간과 공간에 대해 말하기 위해서이다. 이와 같은 작품은 특정 장소, 즉 주어진 공간이 가지는 구조와 기능, 그리고 역사와 그 주변 환경에 대한 반응으로서 "공간 드로잉(space drawing)"에 속한다. 마치 플란츠 클라인의 광적인 블랙 라인을 야기시키는 드로잉 이미지를 따라가면서 감상자들은 몸으로 공간과 시간을 연결시키게 된다. 시공간 안에서의 선의 움직임이라는 이 작업에 감상자들은 실제로 신체적으로 반응하기도 한다. 곽선경의 의도 또한 감상자들이 작품을 보게 하는 것에 그치지 않고 체험하면서 상호작용하도록 하는 데에 있다. 각기 다른 공간들이기 때문에 그 공간에서 만들어진 개념 제각기 다른 것들이다. 이러한 이유로 곽선경의 작업은 시공간에 대한 해석이다. 따라서 작품의 매체가 같아도 공간에 따라 작품마다 새로운 내러티브를 만들기 때문에 "공간

특수성" 또는 "상황 특수성"을 가진다. 말하자면 시공간에 따른 생명의 일회성과 즉흥성, 그리고 특이성이 곽선경의 마스킹 테이프 작업의 주요 개념이다.

2009년 3월부터 그해 7월까지 브루클린미술관에서 열렸던 개인전 *Enfolding 280 Hours*[그림 16]는 그녀가 이 미술관에서 작품을 제작하는 시간의 개략이다. 미술관 전시가 끝날 때, 그 벽에 붙였던 테이프들이 떼어지는 이미지들과 함께 비디오 작업이 페이드아웃되고 이 미술가가 텅 빈 공간을 떠나면서 작품의 대단원이 막을 내린다. 빈 공간에서 작업하면서 선들은 자라면서 사라지고 그리고 다시 빈 공간으로 되돌아간다. 마치 고대 노자 『도덕경』의 11장에 묘사된 공(空)의 가치를 되새기는 듯한 빈 공간은 존재와 생성의 공간이다. 실로 생명으로 채워진 빈 공간은 더 이상 같은 것이 아니며, 생명은 단지 하나의 과정임을 시사한다. 곽선경은 자신의 선을 하나의 생명체로 인식한다. 그래서 그녀는 감상자 각자가 들어와서 경험할 수 있는 새로운 시공간을 창조하는 것이다.

이와 같은 마스킹 테이프 작업은 1995년 뉴욕대학교 대학원에 다닐 때 시작하였다. 그 선과 아이디어가 어느 순간 불현듯 머릿속을 스쳤고, 그러한 작업을 하면서, "바로 이거다!" 하는 전율을 느끼게 되었다. 곽선경은 자신이 구사하는 선(線)이 매우 동양적인 것이라고 자평하였다.

곽선경은 현대적인 매체와 방법으로 동양성을 구현하고 있다. 따라서 자신의 작품이 한국적이면서도 그 전형은 아닌, 다소 이국적인 것이라 생각한다. 그런데 만약 자신이 계속 한국에서 작업을 하였다면 현재와 같은 작품이 만들어지지 않았을 것이라 생각한다. 새로운 문화를 체험하고 흡수하면서 모든 것들이 함께 아우러져 만들어진 것이 바로 자신의 작품이기 때문이다. 때문에 그 작품은 다른 나라의

그림 16 곽선경, *Enfolding 280 Hours*, 브루클린미술관 설치, 2009.

미술가들과는 구별되는 자신만의 독특한 것이다. 프란츠 클라인의 블랙 앤 화이트와도, 잭슨 폴럭의 액션 페인팅과도 관련성이 없는 것이다.

처음 뉴욕에 도착했을 때에는 한국 또는 동양의 정체성을 반영한다는 것이 내키지 않았다. 왜냐하면 자신이 생각하는 동양성 또는 한국성이 다소 낙후된 것, 또는 촌스러운 것으로 생각되었기 때문이다. 그러나 지금은 가장 현대적인 방법으로 자신의 동양적인 정체성이 혼합되어 새로운 생성을 만들었다고 생각하며 그 점에 스스로 만족한다. 다른 문화권에 들어가 그 나라의 문물을 받아들이면서 자신의 내면과 혼효되면서 또 다른 생명을 탄생시키는, 그 점이 곽선경의 작품 제작의 기준으로 작용하기도 한다.

미국에 오랫동안 살고 있음에도 불구하고, 곽선경에게는 항상 코리안 아티스트라는 라벨, 즉 "Korea born artist Sun, K. Kwak"이라는 타이틀이 따라다닌다. 이는 외국인들이 그녀의 뿌리를 알고 싶기 때문인 것이다. 따라서 그녀는 자신이 뉴욕에 기반을 둔 한국 미술가

제2장 한국 미술가들의 작품, 예술적 의도, 미적 가치

라고 생각하게 된다. 그리고 나름의 독특한 문화적 색채가 있다는 생각에 자부심을 가지고자 한다. 미술의 역할은 "해방(liberation)"이다. 또한 미술은 자기표현이고 한 개인의 생각을 시각화하는 것이다.

이세현
─ 한국의 사회현실과 한국 문화를 통한 정체성의 표현

이세현은 1967년 경남 거제도에서 출생하여 부산에서 성장하였고, 1989년 홍익대학교 미술대학 회화과를 졸업하였다. 그리고 같은 대학교 대학원에서 2001년 회화 전공으로 석사 학위를 받았다. 이후 2003년 영국으로 이주하여 런던 소재 Chelsea College of Art and Design에서 미술학 석사 학위를 받은 후 2010년 귀국하였다. 이후 한국의 경기도 파주에 거주하면서 정규적으로 한국과 해외에서 작품을 전시하고 있다.

이세현의 작품의 큰 개념은 한국 문화에 관한 것이다. 캔버스에 유화 작업인 그의 작품은 한국의 자연과 환경이 한 개인과 집단에 미치는 정서적 반응과 영향에 대한 표현으로 요약된다. 주로 모노톤으로 구성된 산수는 일견 외형적으로는 사실적인 아름다움으로 다가온다. 하지만 작품 구석구석에 숨겨진 상징들, 예를 들어 쓰러져가는 건물, 군 초소, 포탄의 흔적들은 우리가 아름답게 생각하는 우리의 환경 안에 내재된 쓰라린 역사, 분단된 조국의 현실, 개발로 인해 급격히 변화된 삶, 문명의 발달에 대한 이중 코딩의 시각적 은유이다. 그는 이러한 아이디어를 주로 "붉은색"의 산수를 통해 표현하고 있다. 2017년 광주 비엔날레에 출품한 작품[그림 17]에는 그러한 풍경에 한국과 서양의 역사적 인물, 예를 들어 쿠르베, 노무현, 문재인 등의 실제 인물과 가상의 인물들을 시공을 초월하여 포함시키고 있다. 여

기에서 이세현의 의도는 과거의 시간에 견주어 보았을 때 "나"라고 하는 존재가 분명 존재했음에도 불구하고 그 존재를 증명할 수 있는 환경은 사라지고 단지 기억만이 남아 있다는 사실을 표현하기 위해서이다. 또한 기록으로는 남아 있지만 가상의 인물들을 병치시킴으로써 변화로서 "기억"이 가지는 의미에 대해 말하기 위한 것이다. 그의 이러한 산수들은 실제 풍경들을 사진 찍어 이를 콜라주한 후 세밀하게 작업한 것이다. 그리고 그가 이러한 산수에 다시점의 공간 배치를 넣은 것은 조선시대 후기에 활약한 겸재 정선의 산수도에서 얻은 것이다. 이렇듯 이세현의 작품은 정치적 이데올로기를 시각적 은유로 표현하는 것이 특징이다. 따라서 그의 작품은 다른 사회 비평의 작품들과는 달리―슬픔과 고통 자체가 달관의 아름다움이듯이―아련한 고통으로 남은 아름다움에 대한 서사이기도 하다.

이세현이 이와 같은 산수화를―특히 붉은색 산수화를 그리기 시작한 것은 나이 40세가 넘어 유학을 하였던 영국에서의 경험을 배경으로 한다. 그가 겪은 영국의 문화와 삶은 그 이면에 유구한 역사의 필연으로서 당위성을 가진 것이다. 그러한 맥락에서 서양, 그리고 영국의 미술을 이해할 수 있었다. 따라서 이 점은 변증법적 작용으로 자신과 한국 문화를 되돌아보게 하였다. "한국의 문화가 낳은 산물이 무엇인가?" 그는 서구의 문화가 만든 미술 실천들을 아무런 의문 없이 따르고 있는 자신에 대해 의문하게 되면서, 더 이상 서구 미술을 따르는 것이 적절치 못하다고 자각하게 되었다. 서양과 동양, 그리고 한국의 삶이 다르기 때문에 자신의 것을 찾아야 한다고 생각하게 된 것이다.

이러한 맥락에서 이세현은 한국의 정체성을 의도적으로 표현하고자 하였다. 정보화 시대로 모든 세계의 정보가 평준화되고 있는 작금, 오히려 자신만의 개인적 이야기가 더 중요해 보인다. 이세현에게

그림 17 이세현, *Between Red-200*, 리넨에 유화, 93×327.5cm, 2014.

있어 한국성은 바로 한국의 사회적, 정치적인 문제를 포함하는 한국
만의 특수성에 있다. 따라서 그는 자신이 살았던 삶과 대한민국의 역
사, 사회적 현실 세계를 생각하면서, 그 문화권에서 살고 있는 자신
을 표현해야 한다고 생각하게 되었다. 구체적으로 말하자면, 지구 상
에 유일하게 남아 있는 분단 국가에서 살고 있다는 사실도 자신만의
남다른 현실로 느껴지면서 자신의 개체성을 표현할 수 있는 작품의
주제가 될 수 있다고 이해되었다. 그래서 그는 자신이 경험한 분단의
인상과 경험을 은유적으로 그리게 되었다. 그는 전방에서 군복무 시
절의 경험을 기억해냈다. 그가 야간 투시경으로 바라본 비무장지대

(DMZ)의 풍경은 신비스러우면서도 아름다운 이상향에 대한 그리움을 자아냄과 동시에, 무서움과 두려움을 느끼게 하는 이중적인 묘한 느낌을 들게 하였다. 그가 붉은색의 모노톤으로 풍경을 그리게 된 것은 이와 같은 경험의 느낌을 표현하고자 하는 데에서 기인한 것이다. 아름다운 우리의 금수강산이지만 서로 총부리를 겨누고 있는 슬픔과 비극이 공존하는 분단의 현실을 표현하고자 하였다. 어린 시절 보낸 거제도의 풍광 또한 그의 뇌리에 남아 산수를 소재로 정하는 데 일정 부분 영향을 주었다.

이세현은 자기 작품의 특징이 서구적인 것과 동양적인 것이 잘 혼합된 표현이라는 점에 있다고 자부한다. 그는 영국에서 이러한 붉은 산수화를 그리면서, 바로 무의식적으로 그가 원하던 "아! 이것이다!"라고 선언하게 되었다. 붉은색의 산수가 완성되자, 영국에서 사는 이방인으로서의 느낌으로 자신의 이중적인 존재가 표현된 것처럼 느껴졌다. 결코 영국인이 될 수 없는 이국 땅에서 자신의 실존적 표현이 실현된 것이다. 그가 현재까지 붉은색 산수를 고수하게 된 것은 바로 그 그림이 한국에서 태어나 한국의 현실을 살고 있는 자신의 표현으로써 진정성을 지닌다고 생각되었기 때문이다. 그는 자신이 살고 있는 시대성이 반영될 때 작품에 현대성이 표현된다고 생각한다.

이세현에게 있어 미술은 삶의 즐거움이고 자신의 존재를 세상에 알리는 통로의 역할을 한다.

최현주
― 개인적 경험의 공유를 통한 보편성의 추구

최현주는 1967년 서울에서 태어났으며, 1990년 서울여자대학교 서양화과를 졸업하고 1991년 파리로 이주하였다. 스트라스브루시에

있는 스트라스브루 대학(Universite' de Strasbourg)에서 학사 과정을 이수한 다음 이어 석사 과정에 진학하여 미술학 석사 학위를 받았다. 특별히 파리로 이주하게 된 이유는 한국에서 고등학교 재학 시절부터 파리는 특별한 환상과 동경을 키워왔던 꿈과 예술의 도시였기 때문이다.

최현주는 주로 입체 작업을 하고 있다. 그 이전에는 유화를 포함하여 평면 작업을 많이 하였다. 이 경우에는 색이 매우 중요하다. 색은 분장, 화장으로 꾸민다는 뜻을 함축한다. 따라서 색을 배제하면 무엇이 될까? 이러한 탐구가 이끈 것이 입체 작업이다. 색을 배제시키다 보니 material인 재료, 즉 물성과의 만남이 이루어졌고, 결국 재료는 릴리프와 입체로 표현되었다. 최현주는 자신의 성향이 다소 소극적이면서도 감성적이며, 적극적인 사회 참여의 경향과는 거리가 멀다고 생각한다. 그런데 시간이 지나면서 생각이 많다보니 툭 하고 내면에서 나오는 것처럼 자연스럽게 사회 참여의 성격을 띠는 작품을 하게 되었다.《시한 폭탄》,《SOS》[그림 18]는 이 경우에 속한다.

이러한 작품들이 제작된 배경은 한국에서의 삶과 관련된다. "SOS 쳤어!" 생명이 오고가는 긴급한 단어임에도 불구하고 SOS는 또한 너무 익숙한 단어이기 때문에 큰 의미 없이 사용되고 있다. 이 점이 바로 한국의 현실을 반영한다고 생각되었다. 한국에서 성장하여 파리로 이주한 지 20여 년이 지났다. 한국과 파리에서 산 기간이 비슷해졌다. 그런데도 점점 더 한국을 생각하게 되면서 한국을 좀 더 정확하게 알게 되는 것 같다. 한국 남성들이 받던 민방위 훈련도 이국(異國)에서 생각하니 매우 특별한 이벤트로 뇌리에서 맴돈다. 언젠가 아버지와 함께 외출하였는데 사이렌이 울리면서 전시 비상 상황이 벌어졌던 그 날의 기억이 지금도 생생하다. 북한군 이웅평 대위가 미그 19전투기를 몰고 귀순했다고 긴급 뉴스가 타전되자, 전쟁이 일

그림 18 최현주, *S.O.S.*, Technique mixte, 혼합 매체, 50×170×50cm, 2010.

어났다고 혼비백산하여 집으로 되돌아 가시던 아버지의 모습도 한국의 특수 상황과 연관되어 강력한 기억으로 남아 가끔씩 머리를 맴돈다. "전쟁," "김정일," "김정은"에 대해 무감각하듯이 "SOS"라는 단어 또한 마찬가지이다. 그러면서 전쟁에 대해 생각하게 되었고 예전에는 생각하지도 않았던 현실 참여적 성격의 작품을 만들게 되었다. 말하자면, 작품《SOS》는 파리에 와서 한국의 상황이 특수 상황으로 여겨지면서 그러한 특수 상황에 무감각하게 길들여진 현실에 대한 시각적 은유이다.

최현주는 프랑스와 한국을 비교하면서 살고 있다. 한국은 과거의 경험이자 현재의 자신을 만들어 준 곳이다. 다른 세계에 살면서 사고가 변화한 것에 비례해서, 파리에 와서 작품 경향 또한 많이 변화하였다. 따라서 변화 자체가 자연스러운 필연적 과정이라고 생각한다.

최현주는 자신의 작품이, 예를 들어《SOS》가 한국의 경험을 토대로 만든 것임에도 불구하고 그것이 반드시 한국성을 띤 것으로 생각하지는 않는다. 자신의 작품이 특별히 한국적인 선이나, 여백의 미를 구사한 것이거나, 또는 한지와 같은 매체를 사용한 것이 아니기 때문이다. 다시 말해 자신의 작품은 한국에서의 경험을 현대적인 조형 언어로 풀어낸 것이다. 이러한 맥락에서 그녀의 작품은 조형적으로 한국적인 특징을 담아내지는 않았지만, 그 작품 안에는 자신의 이야기가 들어 있다. 따라서 최현주에게 있어 한국성이란 반드시 물질적인 것이 아니라 한국의 역사나 사건 등과 같이 경험을 통해 이야기되는 것이다. SOS는 국제 언어이지만 그 안에 담긴 이야기는 한국의 국지적인 것이다. 이 점은 미술이 보편성과 독특성의 양면이 있음을 시사한다. 말하자면 개체 안에 보편이 내재해 있는 것이다. 그러면서 그녀는 자신의 작품이 현대적인 것이라 생각한다. 왜냐하면 현대를 살고 있는 자신의 이야기가 현대적인 매체와 테크닉을 사용하여 구

현되었기 때문이다. 공감을 나눌 때 기쁨이 있듯이, 작품의 기능이란 다른 사람들과 공감대를 만드는 데에 있다.

미술은 작가라는 타이틀이 주어지지 않아도 작업을 할 수밖에 없는 삶 그 자체이다. 그것은 삶에 여러 가지 기쁨을 주는 가장 근본적인 원천이다. 왜냐하면 자신의 삶의 표현이기 때문이다.

정연두
― 이질적 문화들의 병렬배치와 복수적 해석

정연두는 1969년 경상남도 진주에서 출생하였다. 1988년 서울대학교 미술대학 조소과에 입학하여 1993년 졸업하던 해에 영국으로 이주하였다. 그리고 1997년 Goldsmith College에서 미술학 석사 학위를 받았다. 주로 사진, 영상, 퍼포먼스 작업을 하고 있는 그는 현재 서울에서 작업하면서, 전 세계의 주요 국제 도시들에서 정규적으로 전시를 하고 있다.

풍경과 인공의 이미지들이 혼재하면서 복수적 해석을 유도하고자 하는 그의 2005년도 연작, 《로케이션》은 혼종성의 세계에서 각자 나름대로 무대 배우가 되는 현실을 표현한 것이다. 삶은 무대 위로 나와서 정해진 시간 동안 나름대로 그 삶을 각자 다르게 해석하는 의미 만들기이다. 그러나 그 소리와 아우성은 무대가 내려지면 아무 의미 없이 사라진다. 각자 처절한 삶을 살고, 또 살아야 하지만 무대의 막이 내려지면 결국 아무것도 의미하지 않는다면서 일찍이 셰익스피어가 "걸어다니는 그림자(Walking Shadow)"라고 인생을 은유한 것처럼. 이렇듯 정연두 작품의 큰 개념은 현실과 가상 세계의 경계의 모호성, 이상과 현실의 대비, 이질적인 문화적 요소들의 혼합, 기억의 불안정성 등을 주로 다큐멘터리 형식으로 제작한다. 그리고 그 과정

에 작가 자신의 주관적 해석이 어떻게 관여하는지 폭넓은 시야를 견지하고자 한다. 그의 작품《원더랜드》는 어린 아이들의 시각에서 이해한 세계를 사진을 통해 실제로 구현하는 데에서 오는 시각 차, 또는 현실과 이상의 간격에 대한 이해이다. 이러한 작업은 문화와 문화를 넘는 해석을 요구하는 또 다른 의미 만들기이다. 이러한 맥락에서 정연두는 본래 그 작품이 만들어진 배경적 이해를 가능하게 하는 것은 결국 작가의 진정성의 문제라고 생각한다. 더 정확히 말하자면, 작품을 이해하는 데에는 항상 해석의 주관성이 개입되기 때문에 한 사회의 단면을 보여준다는 것은 결국 작가의 번역이 관여하는 행위인 것이다.

　　같은 선상에서 그가 최근에 관심을 가지고 있는 작업,《높은 구두를 신은 소녀*A Girl in Tall Shoes*》[그림 19]는 지난 1958년 홍콩에 밀입국해서 방직 공장에서 평생 60년간 일해 온 한 할머니의 스토리를 현대인의 목소리로 재구현한 작업이다. 정연두 자신은 홍콩인도 아니며 홍콩의 역사에 정통하지도 않다. 단지 한 개인의 관점을 통해서 바라본 상상력, 현재의 시간에 대한 부분을 작업으로 보여주는 것이다. 현재를 살아가는 사람들과 그 때의 사람들의 외관상의 공통점이 다른 맥락에서 만들어내는 의미를 해석하기 위해서이다. 23세의 여자에게 있어 작은 키가 가지는 다른 맥락을 파헤치기 위해서이다. 홍콩 할머니의 젊은 시절은 방직공장에서 매일 12시간씩 일하고 3달러씩 받는 노동자였다. 그런데 그 젊은 여성이 높은 힐을 신게 된 이유는 키가 작아서 기계가 손이 닿지 않았기 때문에 일의 능률을 높이기 위한 차원이었다. 이에 비해 현대 여성의 경우에는 단지 외모상 예뻐 보이기 위해 높은 구두를 신는 것이다. 정연두는 높은 구두를 신은 유사성에 내재한 각기 다른 배경의 삶을 조명한 것이다. 그는 이러한 작품을 만들면서 해석은 감상자들이 완성시키는 것이라고 생

그림 19 정연두, *A Girl in Tall Shoes*, 2 channel HD video with sound, 2018.

I entered Hong Kong as a stowaway in 1958,
when

각한다. 다시 말해 미술작품은 각자 나름대로의 복수적인 해석이 가능한 것이다. 그러한 맥락에서 작가의 진정성은 어떻게 정의해야 하는 것인지 늘 고민하게 된다.

　그가 대학 생활을 하던 1980년대는 학생들의 시위로 인해 매일 매일 최루탄 냄새가 코끝을 찌르던 그런 때였다. 그러한 환경에서도 그는 민중미술에는 그다지 흥미를 느끼지 못하였다. 직설화법의 민중미술은 감상자에게 다양한 해석을 유도하기 위한 은유의 폭이 너무 좁기 때문에 그만큼 예술적으로 매력을 느끼지 못하였다. 그러던 그가 미술에서의 자신의 정체성을 형성하게 된 때는 영국 유학 시절

이었다. 어느 날 그는 매일 먹는 치즈 토스트를 보고 한국의 음식을 그리워하게 되면서, 흐물흐물한 치즈로 한국에 있는 가족의 얼굴들을 새기었다. 익숙해질 수 없는 이국의 음식과 그리운 가족의 혼합이 태어난 영토에서 이동된 주체에 대한 은유를 만든 것이다. 그리고 그것은 바로 자신의 혼종성의 정체성이기도 하였다. 정연두가 혼종성을 주제로 사진, 영상 등의 매체에 대한 관심을 높이게 된 시기 또한 바로 이 시점이었다.

정연두는 그동안 한국에서 자신이 겪어왔던 경험과 가지게 된 이념이 바로 한국성이라고 생각한다. 미술은 혼종화된 이 시대를 살아가는 자신의 삶의 표현, 즉 자신의 존재적 표현이다.

신형섭
― 수평적 다양체의 정치학

신형섭은 1969년 서울에서 출생하였다. 홍익대학교 미술대학 회화과를 1996년 졸업하였고, 이듬해 1997년 뉴욕으로 이주하여 School of Visual Art 대학원을 졸업하였다. 2010년 인터뷰 당시 그는 13년째 뉴욕에 거주하고 있었다. 그러나 현재는 귀국하여 한국에서 작품 활동을 이어가고 있다.

신형섭의 최근 작품들은 설치, 조각, 회화의 경계를 넘나든다. 설치와 조각의 경계가 모호한 작품에서 신형섭이 표현한 주제는 "uprooted"와 "리좀(rhizome)"이다. uprooted는 생태학적으로는 뿌리 뽑힘, 철학적으로는 "전복" 또는 "저항"을 뜻한다. 리좀은 잔디와 같이 엉켜서 번식하는 풀뿌리를 뜻하는 용어로서 들뢰즈와 과타리의 철학에서는 수평적 "다양체(multiplicity)"에 대한 은유이다. 뿌리 중에서도 일반 식물의 뿌리들은 한 나무에 한 뿌리로 구성되며 밑 둥

지를 치면 위와 밑이 죽는 데에 반해, 리좀은 수평적이며 유기적으로 서로 연결되고 접속된다. 따라서 리좀은 수직적이라기보다는 수평적 관계의 정치적 함의인 것이다. 신형섭에게 있어 uprooted의 은유는 정치적으로는 좌파적, 진보적 성향에 가깝다.

주로 오브제를 이용하여 그것을 변형시키고 치환시키는 그의 작품[그림 20]들은 다분히 키치적이고 감각적이다. 매체를 해체시키기도 결합시키기도 하면서 형태와 기능이 바뀌는 가운데 기대되는 우연적 성취와 감각적 접근이 가져오는 감동적 충격을 주요한 예술적 성취로 삼았다. 그가 사용하는 매체는 주로 "발견된" 오브제들이다. 즉, 기존의 것들을 변형시켜 사용하는 것이다. 매체 중에서도 예를 들어, 우산살, 북어, 마포나루 등과 같이 일상생활과 좀 더 관계된 "일상의 오브제"를 사용한다. 그 의도는 작품에 사용된 오브제를 통해 기존의 상태를 와해시키고, 그 요소들을 통해 이질적인 것들 그 자체를 총합하면서 전혀 새로운 것들을 만들기 위함이다. 그의 의도는 일상에서 보이지 않는 것을 일반인에게 보이도록 만들기 위함이다.

그러나 이와 같은 유형의 작품들을 그가 1997년 미국에 와서 대학원에 다닐 때부터 10여 년 넘게 해왔던 것으로써 현재는 예술적 한계를 느끼게 되었다. 인생에 대해 보다 근원적인 질문을 할 수 있는 작품을 만들고 싶어졌기 때문에 다른 방향으로 작품의 변화를 모색하게 되었다.

신형섭은 한국인으로서의 자신의 정체성을 의도적으로 표현하지는 않는다. 다시 말해서, 단지 자신이 만든 작품 그 자체가 그의 정체성의 표현이라고 생각한다. 이러한 맥락에서 한국적 정체성을 의도적으로 표현하는 것에 대해 거부감조차 느낀다. 자신은 한국 사람이고 한국에서 대학까지 나온 사람이며 한국에서 많은 시간을 보냈기 때문에 그러한 성향이 작품에 자연스럽게 묻어나올 것이라 생각한다.

그림 20 신형섭, *Uprooted*, 전선, 전화선, 케이블 타이, 크기 가변, 2009.

때문에 뉴욕에 거주하면서 정체성의 표현에 대한 고민은 하지 않았다. 오히려 예술가가 작품을 팔아서 생존하기 힘들어 느끼는 위기를 어떻게 해결할지가 그가 안고 있는 관심사이자 최우선의 과제이다.

신형섭의 예술적 정체성의 형성은 어린 시절의 경험과 관계가 깊다. 그는 서울에서 성장하다 초등학교 저학년 때 인천으로 이사하였다. 그 당시만 해도 인천은 논과 개울이 있는 시골이었고, 그는 다슬기가 있는 논에서 물고기를 잡곤 하였다. 그런데 그러한 환경을 접하자마자 인천이 빠른 속도로 개발되기 시작하였다. 공장들이 생기고 공업화가 시작되면서 시냇물에 물고기의 배가 뒤집어져 죽어 있던, 그런 급속한 변화의 시대를 목격하면서 성장하였다. 시골에서 태어나 시골에서 계속해서 자라난 것과 도시에서만 자란 것과는 달리 농촌이 도시화되는 그 과도기 속에서 성장한 것이다. 이러한 성장 배경은 그가 예술적 매체를 사용하는 데에도 영향을 주게 되었다. 예를 들어, 공산품과 자연물을 혼합해서 쓰는 자신의 경향이 바로 그의 성장 배경과 무관하지 않다고 생각한다.

그가 뉴욕 미술계에서 받은 영향은 유명한 작가들이 하나의 양식에 안주하지 않고 끊임없이 화풍상의 변화를 모색한다는 점이다. 뉴욕은 또한 현대 미술의 메카이기 때문에 질적으로, 양적으로 예술가들과의 만남이 많이 이루어지는 곳이다. 뉴욕은 모든 것이 모인다. 그것 자체가 경쟁력을 형성하는 것이다. 양이 많으니까 질이 좋아질 수 있는 것이다. 볼거리가 많다 보니 그것 또한 자극으로 다가온다. 미술관들이 많고 외국 작가들과의 교류가 활발하니까 기회도 많다. 레지던시 프로그램 등 뉴욕은 미술가들에게 최적의 환경을 제공한다. 그럼에도 불구하고, 한국에서 작업하는 작가들과 해외에 거주하는 미술가들의 작품상의 차이는 이제 거의 찾아볼 수 없다. 바로 세계화 시대이기 때문이다.

니키리(Nikki S. Lee)
― 관계적 정체성의 추구

니키리는 1970년 서울에서 출생하였다. 중앙대학교 회화과를 1993년 졸업하고 대학원에 진학하기 위해 이듬해인 1994년 뉴욕으로 이주하였다. 뉴욕대학교에 입학하여 1998년에 미술학 석사 학위를 받아 오랫동안 미국에서 활동하다 현재에는 한국에서 작품 활동을 하고 있다.

니키리의 예술적 주제는 그녀 자신의 변화하는 정체성이다. 그녀는 일상생활에서 자신이 각기 다른 민속 그룹들과 접촉하는 과정 중 발생하는 다양한 상호작용과 동화작용을 강조한 프로젝트를 만들었다. 주변의 남성 동성애자(marginal drag queens), 남부의 가난한 백인(white trash), 스윙 댄서, 펑크족, 스케이트보드 타는 사람, 레즈비언뿐만 아니라 향상 지향의 여피족, 고령자, 라틴 아메리카 사람, 여행자 등과 같이 다양한 민속과 하위 문화 그룹의 인물들이 등장한다 [그림 21]. 이렇듯 자신이 다양한 특정 집단의 사람들로 변신한 스냅 사진으로 만든 다큐멘터리는 상황과 관계에 따라 변화하는 유체와 같은 정체성을 나타내기 위한 것이다. 사진 속에서의 자신의 모습은 집단 속의 일원이기 때문에 그 모습은 상징성을 가진다. 이와 같은 사진을 배체로 한 니키리 작품의 예술석 의도는 농양과 동시에 서양의 시각에서 자신의 정체성을 표현하기 위한 것이었다.

동양인이기 때문에 니키리는 동양적인 시각에서 서구 문화의 정체성에 대한 견해와 자신의 정체성이 어떻게 다른지를 탐구한다. 또한 동양인이기 때문에 동양과 서양 문화의 각기 다른 시각을 이해하고자 한다. 다시 말해서 그녀의 관심사는 우리의 전통적 사고인 "관계" 안에서의 정체성이다.[7] 따라서 상황이 변화하고, 관계가 변화하

그림 21 니키리, *The Hiphop Project(1)*, Digital C-Print, 75×101cm, 2001.

제2장 한국 미술가들의 작품, 예술적 의도, 미적 가치

면서 자신의 정체성이 어떻게 형성되는지를 탐구하는 것이다. 환언하면, "내가 누구인가?"보다는 "내가 어디에 있는가?"를 묻는 것이다. 미셸 푸코가 주장하였듯이, 이 점은 타고난 독특한 본질로서의 정체성과는 다른 시각이다. 보다 정확한 정체성의 추구는 한 자아의 사회적 맥락과 관련시킬 때 가능한 것이다. 따라서 사회적 배경을 통해 정체성이 형성되기 때문에 "관계"는 어떤 사회적인 맥락 속에 한 개인의 존재에 대한 사유이다. 이렇듯 관계하는 존재의 탐구이기 때문에 니키리는 자신의 작품들이 미국 미술가 신디 셔먼의 그것들과는 구분된다고 주장한다. 요컨대 항상 관계 속에서의 자신을 찾고자 했던 점이 그 자신을 독립적이고 초월적인 존재로 보면서 "나는 누구일까?"를 파악하고자 했던 신디 셔먼의 시각과는 확연히 구별되는 것이다.

이와 같은 니키리의 작업은 그녀가 1997년 뉴욕에 도착하면서 착수되었다. 많은 문화가 공존하기 때문에, 뉴욕은 다양한 하위 문화들과 다른 민속 집단들, 그 문화와 집단들의 차이를 통해서 자신을 바라볼 수 있는 환경을 제공하였다. 그 당시 니키리는 시뮬라크르[8]와 같은 이론에 많은 관심을 가졌기 때문에, 현실과 현실이 아닌 것의 차이를 이해하는 데에 사로잡혀 있었다. 그 결과 페이크 다큐멘터리(fake documentary)에 관심을 키우게 되었다.

니키리는 자신의 프로젝트기 비단 한국 문화에 국한된 것이 아

7 개체는 연기의 원리에 따라 인연이 화합하여 생성된 것이기 때문에 한 개인 고유의 불변하는 개체성이 존재하지 않는다는 "무자성(無自性)"은 바로 불교의 화엄사상에 속한다.

8 시뮬라크르(simulacre)는 존재하지 않지만 존재하는 것으로 인식되는 것들을 말한다. 그것은 실제의 명상도 아니며, 속임수도 아니다. 주로 대중매체가 만들어내어 시청자들에게 각인시킨 결과이다. 프랑스의 철학자 장 보드리야르의 저서 『시뮬라크르와 시뮬라시옹』에서 유래한 개념이다.

니기 때문에 특별히 한국인으로서의 정체성을 반영해야 한다고 생각하지 않는다. 또한 "한국 미술가," "여성 미술가" 등의 카테고리를 좋아하지 않는다. 그럴 경우 한국인, 여성 등의 하위 문화에 구속되면서 작품을 제작하는 데 제약을 받을 수 있기 때문이다. 따라서 단지 "미술가"라는 포괄적인 타이틀을 더 선호한다. 그리고 다른 문화권에서 살았던 경험들을 통해 인간의 "보편적인" 감성을 탐색하고 싶다.

미술은 우리의 사고의 가능성을 열어주는 역할을 해야 한다. 또한 좋은 작품은 먼저 감동을 불러일으키면서 사고로 이어지도록 하는 것이다. 말하자면 먼저 가슴에 와 닿고 그 다음 머리로 이해하게 하는 작품인 것이다.

김신일
― 철학으로 사유한 삶의 표현

김신일은 1971년 서울에서 태어나 1999년 서울대학교 미술대학 조소과를 졸업하였다. 그리고 그 해 미국으로 이주하여 뉴욕 소재 School of Visual Art에서 컴퓨터 미술을 전공하여 2001년 미술학 석사 학위를 받았다. 이후 뉴욕에 거주하면서 밀라노의 Ricardo Crespi Gallery의 전속으로 활동하였다. 2015년 귀국하여 현재 한국에서 작품 활동을 하고 있다.

김신일의 포괄적인 주제는 7, 8년 동안 자신의 뿌리라고 생각하는 불교 사상, 특히 공(空) 사상을 구체화하기 위한 것이다. 그는 이 생각을 구현하기 위해 색채, 형태 그리고 자신의 생각까지 단순화시키길 원한다. 분석적인 사고에 의해 색채도 없어지고 형태도 단순해지고 이어 생각까지 단순해지는 것이다. 그리고 이러한 작업을 수년간 지속해오는 동안, 그는 자신의 몸에서부터 무엇인가가 분리되는

것처럼 느끼게 되었다. 몸이 생각, 행동, 그리고 생명을 포함하는 반면 추상적인 개념으로서의 사고는 단지 생각 그 자체이다. 몸이 내면의 어딘가에 서 있는 반면, 생각은 몸 밖에서 맴돈다. 삶은 많은 조건들을 포함하고 환경과 관련되어 있다. 주변 환경과 상호작용하면서 행동하고 말하고 사고하며 느끼는 모든 것들이 함께 모아져 한 인간이 형성된다. 그런데도 그는 현상의 기반이 궁극적 기반이 없는 무한의 공(空)이라는 불교 사상을 삶과 연결시키지 못하였다. 공에 대해 단지 형이상학적으로 혹은 철학적으로 이해했기 때문에, 생명의 다양한 요소들을 제거하고 그 활동을 제외시킨 것이다.[9] 이러한 이유 때문에 생각이 몸에서부터 분리되기에 이르렀다. 그 결과 좀 더 포괄적으로 삶 또는 생명에 대해 접근하고자 한다. 삶은 곧 인간의 이야기이고 인간은 다양한데 그 인간을 형성하는 요소로서 작품이 그렇게 단순할 수는 없다고 생각되었다. 그래서 최근에는 지성적인 측면인 뇌에서 나오는 개념적인 부분과, 자신이 느끼는 감성적인 부분을 통합하고자 한다. 그렇게 함으로써 철학, 그리고 자신이 느끼는 삶을 통합할 수 있었고, 우주를 좀 더 포괄적으로 이해할 수 있었다.

그의 작품 《Temporal Continum Intuitively Known Élanvital Operates Emptiness》[그림 22]는 글자를 조합해서 만든 형태이다. 글자는 머릿속에서 나온 것이다. 그는 텍스트 구조물을 사용하지만 그 텍스트를 낱말로 만들어서 사람들이 분명하게 알아보지 못하게 한다. 또한 텍스트를 겹치게 함으로써 그 결과 반추상적인 형태를 만든다. 그러면서 그는 지성의 산물인 텍스트와 그 반대의 다소 추상적인

9 궁극적 기반이 없는 무한을 뜻하는 공(空)은 무한이기 때문에 일체의 현상 세계를 품는
 다. 한자경(2008)에 의하면, 현상세계의 개별 사물의 본성이 공이므로 사물 안에 공이,
 유한 안에 무한이 담기고, 또 그 본성이 공인 것은 그 자체로 공이므로 무한 안에 유한
 이 담기는 것이다.

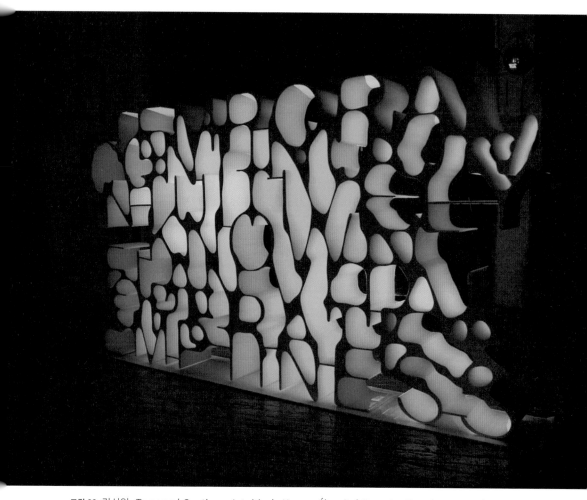

그림 22 김신일, *Temporal Continum Intuitively Known Élanvital Operates Emptiness,* Hand-cut epoxy, polystyrene, video projector, DVD player, 114×205×20.5cm, 2010.

제2장 한국 미술가들의 작품, 예술적 의도, 미적 가치

느낌과의 "중간"을 추구한다. 그렇지만 그것은 궁극적으로 텍스트라는 구조가 바탕에 깔려 있기 때문에 지성의 결과물이다. 그리고 여기에 좀 더 몸에서 나오는 행위에 가까운 비디오를 접목하여 두 가지 다른 부분이 한군데에서 만나게 한다.

이러한 작품은 처음에는 불교 사상을 바탕으로 만들게 되었으나 최근에는 프랑스의 철학자 앙리 베르그손의 영향이 가미되었다. 그는 베르그손이 동양 철학의 영향을 받았기 때문에 그에 탐닉하는 것 자체가 동양 철학의 연속이라고 생각한다. 특히 베르그손의 "지속(durée)"의 개념은 김신일의 작품 구상에 많은 영향을 주고 있다. 베르그손이 지속을 강조하는 것은 흘러가는 우주의 일부로서의 순수 생명, 순수 지속을 강조하기 위해서이다. 그런데 그 지속을 단절시키는 것이 바로 "지성(intelligence)"이다. 때문에 단지 지성에 의한 세계의 포괄적 이해는 불가능한 것이다. 이와 같은 지성의 한계 때문에 베르그손은 "직관(intuition)"이 우주 또는 생명을 파악하는 데 더 정확한 것이라고 주장하였다.

뉴욕에 사는 장점은 현대 세계 미술을 주도하는 미술가들의 작품을 직접 접할 수 있다는 점이다. 그러한 작품을 보는 것만으로도 자신의 삶을 달리 생각하게 되는 안목이 생긴다. 실로 열심히 작업을 하는 미술가들을 직접 만나게 되는 것은 간접적인 영향으로 작용한다. 그는 자신의 작품을 전시할 때 한국인과 외국인 감상자들을 구별하지 않는다. 다시 말해 외국에서 전시할 때 감상자들이 자신과 다른 사람들이라고 해서 그 문화에 맞추려고 하지 않는다. 세계화 시대이기 때문에 서양에서 불교적인 작품을 전시하는 것 자체가 "이국성"을 접하는 차원에서 허용되기 때문이다. 그는 외국에 10년 넘게 살았어도 자신을 한국 작가라고 생각한다.

왜 미술가가 되었는가를 생각할 때 뚜렷한 이유가 없으며 단지

좋아서 그 길을 택하였다. 중·고등학교에 다닐 때 나무를 구해 홀로 자작상(自作像)을 만들거나 흙을 사다가 고려청자 등을 만들기도 하고 그림을 그리기도 하였다.

미술은 바로 자신을 만들어가는 과정이기 때문에 매우 중요한 도구이다. 그리고 미술의 역할은 타자에게서 상투적인 생각을 타파시켜 주는 데에 있다. 고정관념이 더 이상 우리에게 중요한 의미로 다가오지 않기 때문이다.

장홍선
― 보편성의 정치학

장홍선은 1972년 서울에서 태어나 단국대학교 미술대학을 졸업하고, 1999년 뉴욕으로 이주하여 Rochester Technology에서 미술학 석사 학위를 받았다. 현재 그는 뉴욕에 거주하며 작품 활동을 하고 있다.

장홍선이 만드는 일련의 작품들은 생활 주변에서 찾을 수 있는 일상용품을 이용한 것으로, 예술적 의도는 작품의 소재가 된 일상품의 물성에 대해 탐구함과 동시에 그것을 확장시켜 조형물을 만드는 데에 있다.《Geographic Wave》[그림 23]는 한 개인이 40년 동안 수집한 National Geographic 잡지를 구입하여 제작한 것이다. 그는 자신이 중요하다고 생각하는 잡지의 한 장, 한 장을 오렸고, 그 중에서도 가장 중요한 장면들을 전면(前面)에 배치하여 강조하였다. 그렇게 함으로써 가까이에서 보면 우리들이 알고 있는 사건들의 사진들이 보이도록 하였다. 그리고 멀리에서 보면 하나의 자연 현상―이끼나 버섯 등과 같은―의 일부분이 전체로서 보이고, 가까이에서 볼 때는 잡지로서 기능한다. 그는 잡지를 오려내서 버섯의 형상으로 만들었

그림 23 장홍선, *Geographic Wave,* 내셔널
지오그래픽 매거진, 바인더 클립, 압정,
533×457cm, 2009-11.

다. 버섯은 죽은 나무에서 피어나기 때문에 이 점은 역설적으로 생명의 순환을 설명한다. 이 작품은 2년에 걸쳐 제작한 것으로서 이러한 일련의 작품들을 2011년 브루클린에 있는 스맥 멜론 갤러리(Smack Mellon Gallery)에서 전시하였다.

장홍선은 다양성의 장소이며, 특별히 수만 명의 작가들이 몰려드는 곳이기 때문에 그곳에서 경쟁하기 위해 전쟁터로 뛰어든다는 생각으로 뉴욕에 가게 되었다. 누구나 그러하듯이 미국에 처음 도착하였을 때 그 또한 자신의 정체성에 대해 많은 생각을 가지게 되었다. 당시 탈식민주의(post-colonialism)는 주로 흑인들을 중심으로 가장 많이 회자되는 시대 정신이었다. 탈식민주의 이론은 서양 문화에 특권을 부여하는 모더니즘의 보편주의를 이론화한 이원적이고 계급적인 시각을 부정한다. 그래서 초창기에는 주로 이 같은 탈식민주의 이념에 입각하여 정체성을 다루는 반항적인 작품을 제작하였다. 주류(主流)에 대한 반항으로서 다음과 같은 식이었다. "왜 너희들만 먹고 사냐? 나도 먹고 살자!" 그러나 그러한 작업은 매체뿐만 아니라, 주제에서도 너무 제약이 많기 때문에 현재는 더 이상 지속하지 않는다. 점차 그러한 작업이 편협한 것으로 생각되었다. 한 개인이 다른 인종들 또는 문화권에 적응을 하지 못하니까 의도적으로 정체성을 추구하지 않았나 하는 생각까지 들었다.

같은 맥락에서 그 자신의 작품 제작에서도 한국성을 의도적으로 추구하지는 않는다. 오히려 서양의 문화를 흡수하면서 자신의 한국성이 형성되고 그것이 무의식적으로 표현되어야 한다고 생각한다. 그리고 한국인이라는 좁은 범주보다는 인간이라는 보다 광범위한 시각으로 자신을 아우르길 원한다. 따라서 인간이기 때문에 다른 문화권의 사람들과 쉽게 공유할 수 있는 공통 분모를 찾아 작품에 반영하고자 한다. 그가 *National Geographic*을 사용한 것도 이 잡지가 아프리카

에서도, 러시아에서도, 그리고 미국에서도 구독되면서 모두가 공유하는 뉴스이기 때문이다. 또한 그 안에 있는 내용들은 자연 현상이 성장하고 확산되는, 즉 대부분 보편성을 가진 것들이 많다. 그 결과, 그가 현재 느끼는 딜레마는 이 점이 가진 단점과 관련된 것이다. 즉, 너무 일반적인 내용을 다룰 경우에는 그것을 통해 하나의 담론을 이끌기 어렵다는 점이다. 따라서 현재는 좀 더 개인적으로 접근하는 문제, 예를 들어 자신의 편견과 문화의 관계 등에 대해 탐구한다.

장홍선이 생각하는 자신의 위치는 한국인도 미국인도 아닌, 항상 애매한 것이다. 그런데 뉴욕에서는 자신을 한국 미술가가 아닌 "동양 미술가"로 분류한다. 한국, 중국, 일본은 같은 유교 문화권이기 때문에 큰 맥락에서 동양 문화권에 속한다. 따라서 그는 한국이라는 국적을 굳이 내세우지는 않는다.

미술은 삶의 일부이고, 자신이 좋아서 하는 것이므로 미술로 인해 행복하고 그것으로 인해 삶의 부산물들이 생긴다.

홍일화
― 여성의 인공미가 보여주는 부조화

홍일화는 1974년 수원에서 출생하여 1998년 경기대학교 서양화과를 졸업하고 같은 해 프랑스로 유학하여 브르타뉴 소재 보자르에서 5년 과정의 학·석사 과정을 마쳤다. 현재 프랑스 르망에 거주하면서 작업하고 있다.

홍일화가 2003년부터 현재까지 추구하고 있는 작품의 큰 개념은 "현대 여성의 미" 특별히 대중매체에서 다루는 미에 관한 것이다. 그의 작품은 한 시대의 미의 전형 또는 아이콘을 다루면서 거기에 미친 여러 파급력을 파헤친다. 이를 위해 그는 사진, 영화, 비디오 등의 매

체를 두루 섭렵한다. 그리고 패션 잡지, 방송, 인터넷 등 대중 매체 등이 자신의 작품을 만드는 데에 영감의 원천으로 활용된다. 말하자면 홍일화의 작품은 현대 사회에서 커뮤니케이션의 통로라 할 수 있는 대중 매체로부터 나오는 다양한 인용의 모자이크이다. 특별히 그가 그리는 여성의 미는 화장이나 성형에 의해 자연의 미를 상실해 가면서 인공미가 추가되는 양상이다. 이 점은 일면에서는 부정적인 반면 또 다른 일면에서는 긍정적인 양면을 지닌다. 이러한 작업에서는 몸이 다루어지기도 하며, 때로는 노이즈마케팅이 포함되기도 한다. 그러면서 여성의 미를 사회 현상으로 파악하고자 하는 것이다. 그러므로 홍일화의 작품[그림 24]들은 전체적으로는 여성의 미라는 포괄적인 개념이면서 제각기 다른 소주제들을 담고 있다.

그가 프랑스에 거주한 지 어느새 20년도 훌쩍 넘었다. 그는 세계화 시대로 모든 것이 혼합된 상태에서 특별히 한국적인 것이 과연 무엇인지 지속적으로 의문해 본다. 그런데 어느 하나로 자신의 정체성을 못 박고 싶지 않은 이유는 탐구하는 자세로 자유롭게 변화를 모색하고 싶기 때문이다. 외국에 사는 사람이라면 누구나 겪게 되듯이 프랑스에 거주하면서 그 역시 정체성의 혼란을 겪고 있다. 한국 사람도, 프랑스 사람도 아닌 자신은 늘 그 "경계"에 있다고 느껴진다. 그래서 한국에 올 때에는 "아! 한국 사람은 이렇구나!" 라고 자신과의 비교가 늘 일어난다. 전시 또한 프랑스와 한국을 오가면서 하기 때문에, 자연히 프랑스와 한국 또는 유럽과 아시아를 비교하게 되고, 그것이 결국 작품에 반영된다. 이러한 맥락에서 그가 유럽에서 전시할 때는 한국 여성들의 미의 관점을 공개한다. 또한 한국에서 전시할 경우에는 서양에서 느낀 미의 시각을 한국에 전한다. 그가 보기에 한국 여성들의 경우 화장, 의복, 헤어스타일 등이 거의 동등해지는 경향이 많은 반면, 프랑스는 차이와 개성을 존중한다. 따라서 한국의 부정적

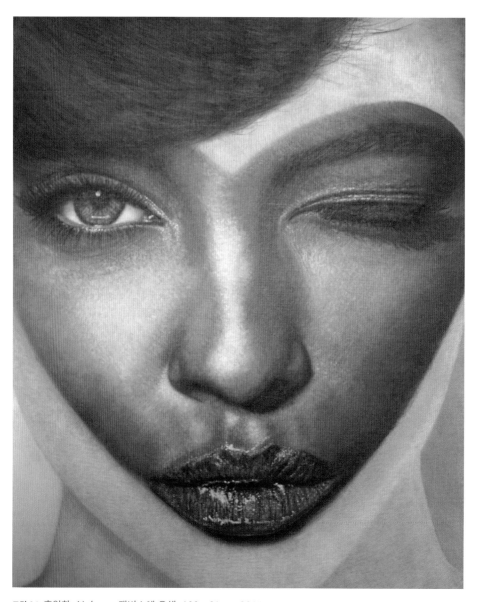

그림 24 홍일화, *Makeup*, 캔버스에 유채, 100×81cm, 2014.

측면은 본연을 감추는 겉치레, 겉치장, 그리고 획일화 등이다. 그러다 보니까 그것이 또한 다양한 문제들을 야기시킨다. 결국 홍일화는 자신의 작품을 통해 "부조화"의 이슈를 다루고자 한다. 이러한 맥락에서 그의 작품은 풍자적이면서도 사회 고발적인 성격을 띤다.

미술 교육과 관련하여 한국과 프랑스의 다른 점은 한국에서는 고전적인 것들을 배워서 어떤 틀을 만드는 반면, 프랑스에서는 기술적인 것보다는 오히려 아이디어를 강조한다. 그는 외국에서와 한국에서의 전시에 차이를 두지는 않는다. 세계화 시대이기 때문이다. 현재 그는 파리 시내 샹젤리제 거리에 있는 둘러워룸 갤러리(Galerie Delorme)의 전속이다. 미술은 삶이며 실존을 위한 유일한 대화법이다.

박우정
─ 낯섦음과 이질성의 미학

박우정은 1972년 부산 인근 물금에서 태어났고, 초등학교에 들어가기 전에 가족과 함께 부산으로 이사하였다. 부산에서 고등학교를 졸업한 후에, 군 복무를 마친 다음 곧바로 프랑스로 이주하였다. 이후 1998년부터 2012년까지 에콜 데 발랑스에서 미술을 전공하였다. 유니버시테(université)와 구별되는 에콜(école)은 전문가 양성을 위한 전문학교를 뜻한다.

박우정의 전공은 사진이다. 그는 사진을 통해 패션과 예술을 접목하고자 한다. 박우정 작품의 특징은 패션과 예술을 통합하는 데에 있다. 또한 작품의 현대성은 매체에서, 즉 디지털 사진기, 패션사진을 통해 만드는 데에 있다.

항상 어느 한 공간에, 한 장소에 갔을 때의 낯섦음은 그에게 많은 영향을 주었다. 그런데 현재 살고 있는 프랑스가 그에게 아직도 낯선

것과 마찬가지로 한국에 가도 낯설기는 마찬가지이다. 자신이 태어난 나라이지만 낯설음으로 다가온다. 한국은 모든 것이 급속도로 변화하기 때문이다. 따라서 낯설음에서 느껴지는 이질감, 그것이 그의 작품의 주제이자 소재이다. 이와 같이 이국적인 낯선 느낌을 전하기 위해 그는 사물과 사물, 사물과 배경을 대비를 통해 나타낸다[그림 25].

패션에 관심을 가지기 전 박우정은 주로 한국과 프랑스의 풍경을 찍었다. 그런데 패션 사진을 찍게 되면서 배경이 바뀌기 시작하였다. 그러면서 실제 배경이 되는 풍경에서 스튜디오로 무대가 바뀌게 되었다. "감상자에게 무엇을 전달할 것인가?" 그는 사회적인 문제를 전하기 위한 아이디어를 "감성"이 반영되는 시각에서 전달하고자 한다. 자신이 작품을 할 때 감성적으로 느끼는 것을 표현하기 때문에 감상자 또한 그의 작품에서 감성을 느끼길 원하기 때문이다. 따라서 그의 고민은 어떻게 하면 감상자들의 감성을 파고들 수 있는 작품을 만들 수 있는지와 관련된 것이다.

박우정은 자신이 한국인도 프랑스인도 아니기 때문에 동시에 한국인이자 프랑스인이라고 생각한다. 다시 말해 양면성을 가지게 되었다. 그리고 그 양면성은 다른 문화들을 소유한다는 점에서 긍정적인 것이다. 따라서 두 문화를 나름대로 혼합할 수도 있고, 그러면서 그것이 자신의 작품의 소재가 되기도 한다. 이러한 맥락에서 다른 사람들보다 더 많은 예술적 영감을 가질 수 있다. 그러나 단점은 한국에서 대학을 다니지 않았기 때문에, 즉 한국에 뿌리가 없기 때문에 한국에서의 활동이 쉽지 않다는 점이다.

결국 미술은 한 인격체에서 나온 결과물이기 때문에, 미술가들은 자신의 정체성을 끊임없이 반추해야 한다. 다시 말해 작품 제작에서 작가가 자신의 정체성을 의식하는 것은 매우 중요하다고 생각한다. 그 이유는 작가의 생각이 결국 작품에 반영되기 때문이다. 만약 그

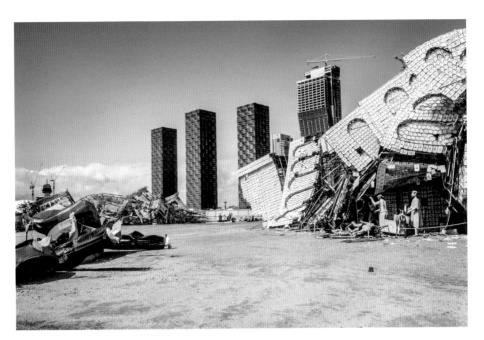

그림 25 박우정, *Tower of Babel III*, 70×102cm, 2010.

제2장 한국 미술가들의 작품, 예술적 의도, 미적 가치

예술가가 단지 형식주의 미술에 입각하여 작업을 하지 않고 사회·문화적 메시지를 전하고자 한다면 더욱더 작가 자신의 정체성 인식이 필요하다.

미술가의 역할은 보는 사람으로 하여금 평소에 등한시했던 면을 새로운 시각에서 보여주는 것, 거기에 사회적인 측면을 가미해 우리가 살아가면서 생각지 못했던 새로운 창으로 세계를 바라보게 하는 데에 있다. 박우정에게 미술은 적성이고, 삶 자체를 의미한다.

윤준구
― 혼종성의 정치학

윤준구는 1975년 경북 안동에서 출생하였다. 그는 대구 소재 계명대학교 서양학과에 입학하여 2000년에 학사학위를 취득한 후 2002년 영국에 유학하여 이듬해 2003년 University of Art London 에서 미술학 석사 학위를 받았다. 이어 2009년에는 철학 석사(Mphil) 학위[10]를 받았다. 그는 현재 영국 현대 미술의 아이콘 안토니 곰리 (Anthony Gormley)의 조수로서 런던에 거주하면서 자신의 작업을 병행하고 있다. 2010년에는 미술에서 어떻게 영적인 공간이 만들어지는 지를 다룬 저서, *Spirituality in Contemporary Art*를 출판하기도 하였는데 이 책은 2011년 ACE/Mercers International Book Award에서 수상하는 영예를 안았다.

그의 저서가 시사하듯, 윤준구는 영적인(spiritual) 작품들을 주로 제작하고 있다.《천지인 시리즈》[그림 26]를 구성한 세 폭의 작품들에

10 Master of philosophy이다. 영국의 학위에서는 석사(Master)와 박사(Doctor of philosophy)의 중간 과정으로 Master of philosophy를 수여하기도 한다.

들어간 기호는 한자도 아니면서 상형문자와 같이 天, 地, 人을 뜻한다. 영국의 성벽에 뚫린 총구멍에서 착안한 것인데, 세속적인 필터를 상징하는 이 구멍을 이용하여 세상을 보는 것이다. 그 세속적인 필터의 창은 멀리 무한의 공간이 존재한다는 암시이기도 하다. 동양의 상형문자를 연상시키는 상징 언어를 이용하여 영적인 표현을 하고자 하는 것이 그가 이 세 폭 시리즈의 작품을 제작한 의도이다. 이 작품은 한지에 서양의 금빛 잉크를 사용하여 번지는 효과를 주는 드로잉으로서 판화와 결합된 것이다. 그의 작품은 작업 과정 자체가 명상이다. 번지고 튕기는 효과, 그리고 줄을 잡아서 그 물을 먹고 튕겨 나오는 과정은 한 번의 실수도 허용치 않는다.

윤준구는 자신을 런던에서 활동하는 한국 작가로 정의한다. 그는 작품을 통해 한국적인 사상, 예를 들어 공(空) 또는 무(無) 사상, 동양적인 미감, 그리고 공예성(craftsmanship) 등을 강조한다. "공예적인" 손맛은 기계로만 뽑아낸 것과는 달리 더 교감이 가기 때문이다. 즉, 동양적인 특징을 동양적인 기법으로 표현하고자 한다. 그러면서 그는 자신의 작품에 현대성을 부여하기 위해 영상을 비롯하여 현대에서 많이 사용되는 매체들을 활용한다. 2009년 제작한 비디오 작품, 《Snow Project》는 눈이 내리는 영국의 기찻길이 소재이다. 승객이 한 명도 타지 않은 기찻길이 15분 간격으로 열리는 영상은 무(無)를 주제로 한 것이다.

《Bank of Heaven》 시리즈는 각 나라의 화폐에 들어 있는 각기 다른 풍경뿐만 아니라 인물, 도형, 문자 등 다양한 요소들이 한 장면에 결합되어 현실 세계에 존재하지 않는 화폐 이미지를 만들어 낸 기증 프로젝트이다. 모든 국가들의 정서, 문화, 사상들을 한 장면에 배치시켜 "이상향(Utopia)"에서 통용되는 화폐를 만들고자 하는 작가 자신의 영적 만족을 위한 것이다. 상업적 작품을 만들어서 그것을 통

그림 26 윤준구, 천지인 시리즈, 한지에 혼합 매체, 84.5×108.5cm, 2012.

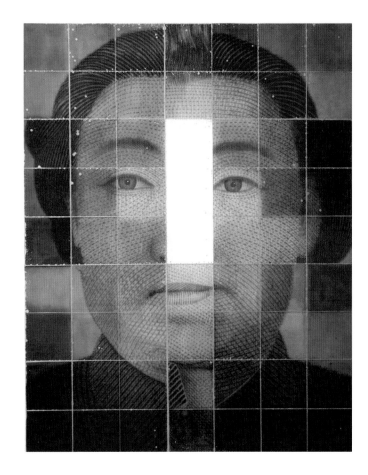

해 부귀와 영화를 누리기 위한, 그 역설을 개념으로 하여 팝아트적인 대량 생산적이면서, 상업적 판매를 이루어내기 위한 것이다. 이 작품은 실제로 판매도 한다. 다시 말해, 돈이라는 것을 영적인 만족을 위해서 사용하는 것이다. 상업적이면서 그 상업성의 개념을 이용하는 작품, 그것이 윤준구가 기획하는 작품의 또 다른 의도이다.《천지인 시리즈》가 소승불교의 시각에서 명상에 초점을 둔 반면, 이 작품은 대승불교의 입장인 세상을 바꾼다는 시각에 있다. 대중에게 배포가 된다는 대승불교의 맥락에서 돈을 매체로 한 것이다.

서구인들로 하여금 동양 미술에 주목을 끌게 하는 방법을 찾는 것은 지극히 어려운 일이다. 서양 미술과 동양 미술은 추구하는 가치, 양식, 미의식이 각기 다르기 때문에 윤준구 자신의 작품이 영국인들에게 이해가 되지 못하는 점도 많았다. "동양인의 감성과 사상이 서양인들에게 공감을 얻기 위한 방법은 무엇인가?" 그는 서양인의 사고에 맞춘 "번역" 행위가 필요하다는 사실을 점차 깨닫게 되었다. 한국의 미술가들은 오히려 서양 미술의 영향을 받아 시각적 충격요법에 더욱 집착하고 있다. 우선적으로 눈에 띄어야 하기 때문이다. 그 자신 또한 눈속임의 기법을 일정 사용해야만 하였다. 자신의 작품이 영적인 내용을 다루고 동양적인 감수성을 드러내기 위한 것임에도 불구하고 대중의 눈에 주목을 받아야 하기 때문이다. 예를 들어, 앞서 살펴본 《*The Value of Disappointment*》에서 돈이라는 매체를 이용하면서 그 이면에 영적인 내용을 다룬 이유는 돈이라는 매체의 주목성 때문이다.

한국에서는 구상 미술을 전공하였으나, 영국에 유학하여 다른 세계가 열리면서 판화, 조각, 영상, 퍼포먼스 등 다양한 매체를 섭렵하였다. 그러면서 결국 자신에게 맞는 페인팅과 동양화 매체를 선택하게 되었다. 그러한 선택의 과정은 근 10년에 걸쳐 이루어졌다.

한국과 영국의 미술 교육은 많은 차이가 있다. 한국에서는 결과물을 강조하는 반면, 영국에서는 "과정"을 중시한다. 그래서 영국에서는 결과물을 만들어 낸 모든 연구 논문(research paper)을 노트로 만들어 내야 한다. 이렇듯 작업을 만들어 나가는 과정을 전부 노트로 기록해서 결과물과 함께 제출해야 한다는 점이 한국의 미술 교육과 다른 점이다. 아울러 작품의 성격을 반전시키는 과정도 기록해야 하는 점도 다르다. 영국에서는 결과물과 함께 하나의 작품이 나오게 된 배경을 모두 평가한다.

미술은 세상을 보는 창의 역할을 한다. 한 작가의 상황과 그가 사는 시간과 시대를 전달할 수 있기 때문에 그것이 미술이 가지는 장점이다. 때문에 미술은 한 시대의 문화적 산물이다. 한편, 미술은 감성적인 측면이 작용하기 때문에 보편적인 언어로도 볼 수 있다.

배찬효
― 문화 편견과 삶의 관계

배찬효는 1975년 부산에서 출생하고 그곳에서 성장하였다. 경성대 사진학과에서 1994년 입학하여, 중간에 군복무를 마치고 2003년에 졸업하였다. 이후 경희대 대학원 보도사진학과에 진학하였으며, 경기신문사에서 사진기자로 일한 경력이 있다. 2004년 영국으로 이주하였고, 2007년 University College of London에 속한 Slade School of Fine Art에서 미술과 메디아 전공으로 미술학 석사 학위를 받았다.

배찬효가 최근 다루고 있는 작품 시리즈는 "마녀 사냥"이다. 2013년에 제작한 작품《*Existing in Costume Witch Hunting*》[그림 27]의 주제는 "권력"과 "권력 의지(Will to Power)"이다. 배찬효에 의하면, 이 주제에 처음 접근할 때에는 "형벌"에 초점을 두었다. 그러나 그 형벌이 결국 권력 행사와 관계된 것이기 때문에, 이후 권력 문제에 천착하게 되었다. 그러면서 이러한 작업은 최종적으로는 문화 편견에 대한 연구로 이어졌다. 그 이유는 인간 본성에서 권력 욕망은 다른 문화로부터 유래한 차이에 대한 강한 편견으로서 기인하기 때문이다. 전통이 선입견으로서 각각의 주체에 들어 있는 것이다. 이를 위해 그는 주로 자신의 초상을 통해 서양의 주요 인물들을 표현하고 있다. 쉽게 말하자면, 자신이 서양의 주요 인물들로 변장되는 것이다.

그림 27 배찬효, *Existing in Costume Witch Hunting*, C-Print, 230×540cm, 2013.

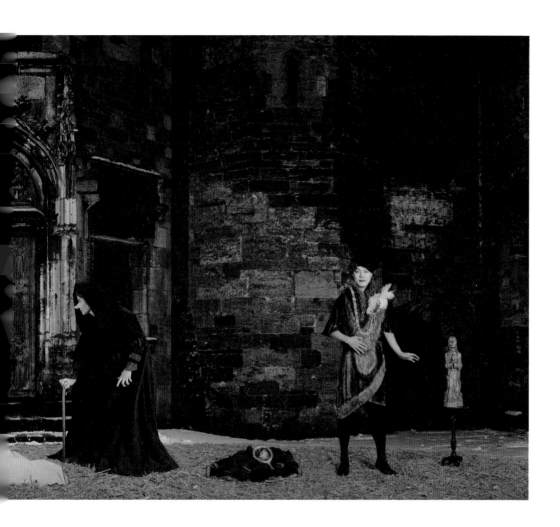

이는 미국의 현대 미술가 신디 셔먼이 주로 사용하는 형식이기도 하
다. 배찬효는 자신이 영국에서 겪었던 경험이나 환경이 별반 즐겁지
않았다. 그런데 그 경험이나 환경이 다른 나라의 경우에서는 또한 다
른 것이다. 미국인들은 영국인들과는 또 다른 것이다. 이는 궁극적으
로 특유의 문화에서 오는 편견에 관심을 가지게 하였다.

문화를 이해한다는 것은 결과적으로 그 자신이 그 문화를 상상

제2장 한국 미술가들의 작품, 예술적 의도, 미적 가치

한다는 의미가 된다. 다시 말해, 타자의 문화 편견을 이야기하고자 할 때에는 실제로는 그 자신이 가지고 있는 편견을 검토하는 것이다. 즉, 영국 문화, 미국 문화를 이해한다는 것은 또한 한 개인 자신의 한국 문화를 중심으로 상상하는 것이다. 배찬효는 그 점을 작품을 통해 보여주고자 한다. 예를 들어, 그는 신데렐라와 같은 동화책을 소재로 신데렐라로서의 자화상을 구현하기도 하면서 소외감과 편견에 대해 조명해 보았다. 소외감은 편견에서 비롯되며 그 편견은 또한 교육과 역사적인 기반이 작용하면서 기능한다. 이러한 관점에서 동화책 프로젝트《신데렐라》,《미녀와 야수》에서는 그 시대의 이미지를 넣으면서 동시에 편견이 주제로 다루어졌다.

배찬효는 결국 자신이 추구하는 것이 현대적인 것임을 강조한다. 비록 과거나 역사에서 소재를 가져오지만 그가 궁극적으로 표현하고자 하는 것은 현재의 현상으로서의 자아이다. 과거의 역사적 인물로 표현된 자신을 통해 현재를 통찰하는 것이다. 말하자면 각각의 개체의 "보편적 동일성"을 추구하는 것이다. 따라서 그는 자신의 존재를 숙고할 수 있기 때문에 그 과정을 탐색하고자 한다. 배찬효는 런던 소재 펄딕스 갤러리, 밀라노의 엠시투 갤러리, 베를린의 안도 파인아트 갤러리에 전속되어 있다.

배찬효에게 있어 미술은 연구하면서 새롭게 세상의 현상을 발견해야 하는 학문영역이다.

권순학
― 인지와 조형성의 관계

권순학은 1979년 충청북도 청주에서 출생하였다. 부친이 신학박사 과정을 공부하기 위해 한국을 떠나면서 2세 때부터 10세까지 이

스라엘에서 성장하였고, 초등학교 3학년 때 한국으로 돌아왔다. 1998년 인천대학교 미술대학에 입학하여 2004년에 졸업하였으며 같은 해 홍익대학교 대학원 사진학과에 입학하여 2007년 석사 학위를 받았다. 2008년 영국으로 이주하여 Royal College of Art의 석사 과정에 입학하여 2010년 졸업하였다. 현재 그는 런던에 거주하면서 주로 재영 한인 미술가 전시회인《4482전》을 통해 작품 활동을 하고 있다.

권순학은 2009년부터 "History Of"라는 제목의 벽 시리즈를 제작해오고 있다. 작품을 보기 위해서 이면에 별 의미 없이 존재하는 벽을 다룬다. 말하자면 "아무것도 아닌 것"을 예술작품으로 변환시키는 것이다. 화랑의 벽은 매번 전시에 맞게 개조된다. 과거에는 다른 갤러리 벽들을 가져옴으로써 새로운 공간이 만들어지는 것을 다루었는데 2014년 8월의 전시에서는 좀 더 개념적으로 들어가서 판넬 형태 자체가 케플러 망원경의 CCD(전하결합소자) 이미지로 그 속에 담기는 우주를 표현하였다[그림 28]. 우주와 벽이 의미하는 nothing의 무(無)가 충돌하는 것이다. 현상 세계의 무수한 차별적 표상들의 바탕은 결국 무이기 때문에 그 자체 모든 경계를 넘어선 하나이면서 흰색으로 표현된다. 따라서 흰색으로 칠해진 벽은 동시에 소우주를 보여주는 상징으로 기능한다. 벽에는 또한 재단화[그림 29]가 걸려 있는데 우주라는 개념과 신의 개념을 대치시키기 위한 것이다. 그러면서 과학적인 방법과 종교라는 극과 극을 만나게 한 것이다. 작품에 사다리가 들어간 것은 궁극적으로 신을 만나기 위한 작가의 개인적 의도이다. 그 사다리와 케플러 망원경이 만나게 되는 것은 여러 층위를 만들어 내기 위해서이다.

권순학이 이러한 작품을 만들게 된 동기는 2008년 영국에 유학하여 Royal College of Art의 2년 석사 과정 중 1년이 끝나면서 논문의 이론적 배경을 생각하면서부터이다. 그 당시 그는 유년 시절에 나

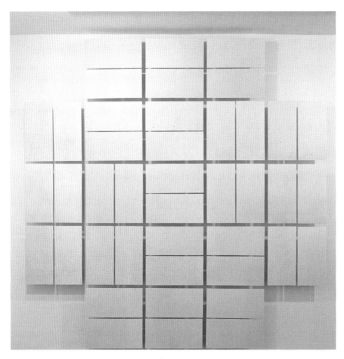

그림 28 권순학, *History of Union Gallery IV*, 42-part Gidee Print on aluminium, 290×290cm, 2014.

그림 29 권순학, *Ecce Homo*, Giclee print on 3-part aluminium, 280x230cm, 2014.

타나는 공간 감각을 기억하며 환각 현상에 대한 관심을 키우고 있었다. 그는 유년 시절에 하나의 물체의 크기를 정의할 수가 없었던 그런 기억을 가지고 있다. 이와 같은 인지 능력의 초기 시절을 기억하면서 어느 순간 그 현상이 매우 흥미롭게 마음을 사로잡았다. 결국 우리가 본다는 것이 무엇인지, 우리가 세상을 인지한다는 것이 무엇인지에 대한 탐구로 이어졌다. 이렇듯 우리가 인지하고 그 세상을 사유하는 것, 나아가 그런 사유의 다른 대안을 현대 미술의 언어 안에서 제안하는 것이 그가 최근 제작하는 작품에 담긴 큰 개념이다.

미술가의 길을 걷게 된 것은 관습적인 삶에 도전하고 싶은 마음의 작용과 관련된다. 평범하지 않은 모험의 길을 어릴 적부터 꿈꾸었고 미술은 그 길을 가기 위한 수단으로 작용하였다. 그가 영국으로 유학을 가게 된 데에는 1990년대 이후 YBA(Young British Artists)와 영국 현대 미술이 전 세계에 부각된 것이 영향을 주었다.

권순학에게 있어 음악은 감정과 심리 등을 다루는 것에 반해, 미술은 좀 더 인지와 사고를 통해 삶의 이야기를 다루는 데에서 차이가 있다. 또한 현대 미술은 조형적이기도 하고, 시대적인 것이기도 하다. 다시 말해 현대에서 사용되는 매체와 현대의 시대적인 철학을 다루는 것이다.

요약

살펴본 바와 같이 초문화적 공간에서 한국 미술가들은 각기 다른 의도와 가치, 그리고 주제들을 다루면서 그들의 독창성을 드러내고 있다.

임충섭은 설치 작업을 통해 조선시대 성리학의 담론을 해석하고 있다. 그의 예술적 의도는 이러한 한국적 소재를 코즈모폴리턴의 배

경에서 외국인 감상자들에게 소개하기 위한 것이다. 그러면서 그는 한국의 특수성과 국제적인 보편성의 관계를 탐색한다. 한 특정 시대와 지역의 담론이 시대와 공간을 초월한 인간의 보편성으로 설명될 수 있다는 것이다.

전광영은 한지의 고서적으로 작은 스치로폴을 세심하게 접은 작은 조각들을 입체 조각 또는 릴리프로 표현하고 있다. 이러한 작품은 어린 시절 큰할아버지가 운영하던 한약방의 천장에 매달린 한약 봉지라는 소재를 현대 미술의 조형 언어에 담으면서 작가 자신만의 각별한 이야기로 만들어 낸 것이다. 이러한 맥락에서 전광영은 미술이 미술가 자신의 이야기 속에 한 개인 특유의 독창성을 드러내는 것이라고 하였다. 그렇기 때문에 미술이 작가 개인 특유의 이야기 속에 허구가 아닌 진실의 가치를 지니면서 세계인에게 다가설 수 있는 보편성을 담고자 한다.

우리 고유의 것, 한국의 미, 한국의 본질을 추구하는 맥락에서 권순철의 이상은 한국인의 얼굴과 한국의 산을 추상 표현주의의 조형 언어로 담아내고 있다. 서양의 미는 한국의 미를 보다 정확하게 파악하기 위한 수단으로서 기능한다. 권순철은 한국 특유의 자연이 만들어 낸 한국 고유의 불변하는 본질을 포착하고자 한다.

복합 매체를 이용한 변종곤의 3차원의 회화는 발견된 다양한 오브세의 요소들을 관세시킨 혼종성으로 특성된다. 그 혼종성은 현대를 사는 자신을 나타내는 표현 방법이다. 그러면서 그는 그 혼종성을 통해 보편성을 추구하고자 한다.

3단계에 걸쳐 화풍상의 변화를 보이고 있는 최성호의 첫 단계의 작품들은 복합매체로 자연의 이미지를 표현한 것으로 특징된다. 두 번째 단계는 미국의 현실에 부닥치면서 이민 생활의 고달픔을 정체성의 정치학을 주제로 표현하였다. 그러나 최근에는 동양 문화의 뿌

138

리에 대해 관심을 가지게 되면서 서체적 회화를 통해 한국성을 추구하고 있다.

곽수영은 선(線) 작업을 통해 불교 철학을 실험하고 있다. 긁어서 선을 만들어내고 그 선 밑에 있는 색을 찾아낸다. 준비한 것을 파괴하고 다시 만드는 상호 관계는 불교의 연기론 또는 중론과의 관련성에 기인한 것이다. 그가 그리는 선의 시간은 궁극적으로 무를 향한 형태들의 교차이다. 이와 같이 불교 사상을 선을 통해 표현한 것이 서양의 타자와 구별되는 곽수영의 회화 세계이다.

김정향은 자신의 이중적 정체성을 주로 두 폭 회화를 통해 표현하다 최근에는 그와 같은 이중의 통합 또는 조화의 시각을 다루고 있다. 그러한 통합은 자신의 현대적 삶을 드러내는 현대성의 표현이기도 하다. 숲을 소재로 조화와 화합의 길을 찾는 김정향의 회화는 어린 시절의 기억을 확장시킨 것이다.

서예의 선을 특징으로 하는 김영길의 회화는 정신작용을 의미하는 공간의 해석을 위한 것이다. 그리고 그 과정은 한국 전통 회화의 요소를 현대적으로 해석하는 것을 포함한다. 그것은 차이를 만드는 반복과 지속을 통해 변화를 모색하기 위한 것이다.

김수자는 어린 시절 가족이 이사할 때 사용하였던 보따리를 이용하여 이동성으로 특징되는 현대 사회를 은유한다. 또 다른 작품, 《Lotus: Zone of Zero》는 다른 문화적 요소들이 서로 교차하면서 궁극적으로 무(無) 또는 0의 제로로 되는 우주의 기저가 되는 판이다. 그리고 그러한 타자 요소들의 덧셈을 통한 통합은 글로벌 차원에서 보편성의 실제를 구현하기 위한 방법이자 수단이다.

대서사의 모더니즘 시각을 탈피하기 위해 소서사 또는 미시사를 엮기 위한 조덕현의 작업은 과거 우리나라의 옛날 사진들을 매체로 한다. 이러한 작업은 또한 조덕현 특유의 개인적 내러티브를 만들기

위한 것이다. 조덕현에게 있어 미술은 전광영과 같이, 자신의 이야기일 때 경쟁력이 있는 것이다.

미국에서 자신의 한국성을 찾게 된 강익중의 주요 소재는 한글과 달항아리이다. 그의 개인적 정체성의 추구는 한국의 물질 문화와 관련된다. 과거 한국의 물질 문화가 자신의 본질의 원천이기 때문에 그 물질 문화를 현대적 조형 언어로 다루는 것은 결국 현대를 사는 자신의 자아 표현인 것이다. 그런데 그가 사용하는 소재는 주로 어린 시절의 추억에서 기인한 것이다. 다시 말해 그의 예술적 영감의 원천은 어린 시절의 경험에 대한 기억이다.

발견된 오브제들을 우연에 의해 결합시키는 이승의 정크 아트는 우주의 존재 방식과 특징을 추구하는 수단이다. 이 미술가의 임무는 모든 것을 열어 놓는 우연에 의한 우발적 형상을 만드는 것이다. 또 다른 작업인 우연에 의한 재활용의 작업은 특별히 불교의 윤회사상과 관련성이 깊다. 이러한 작업들은 다양한 오브제를 사용하는 것이 특징이기 때문에 이승의 작품은 자연히 혼종적인 것으로 특징된다.

마종일의 작품은 자신의 현재의 삶의 현장을 표현하기 위한 것이다. 그러한 주제의 마인드맵을 창조하기 위해 복잡하게 엮인 나무 띠는 장소 특정성의 입체 조각으로 표현된다. 특별히 그는 순간을 포착하여 그것을 형태와 개념으로 만든다. 마종일에게 있어 순간은 틈새인 것이다. 그리고 그러한 주제는 그가 어린 시절부터 사회에서 받은 느낌이 심적으로 작용한 것이다.

서도호가 사용하는 소재에는 한국의 앨범, 고등학교 교복, 한옥 집, 또는 자신의 뉴욕 첼시 소재 주거지 등이 포함된다. 이를 통해 집단성 속에서의 개체성, 이동성, 틈새 공간에서의 삶의 부유성 등 포스트모던 사고를 사유한다. 서도호에게 있어 사유하는 것은 틈새 사이에서 부유하는 것이다. 서도호가 한국적 소재를 사용하는 예술적 의

도는 개인적 정체성의 추구와 관련된 것이다. 이러한 과정은 무의식적으로 그의 한국성을 드러내면서 그의 개인적 정체성이 한국의 문화적 정체성에 귀결되는 것임을 알려준다.

윤애영의 《Secret Garden》, 《Time Garden》, 《Unknown Garden》 등의 설치 작업은 시간, 공간, 빛의 관계성을 탐색하기 위한 것이다. 그것은 결국 변화하는 관계성, 즉 자신의 관계적 존재성을 밝히기 위한 것이다.

마스킹 테이프를 매체로 선의 운동을 만들고 있는 곽선경의 작품은 시공간에 대한 해석이다. 퍼포먼스를 보여주는 빈 공간은 존재와 생성 모두를 의미하면서 동양 도가 사상의 공(空)의 개념과 맞닿아 있다. 선(線)의 조형 요소와 동양 사상을 이용한 곽선경의 작업은 결국 한국적 뿌리를 통해 현대적 조형성을 성취해 낸 것이다.

이세현의 붉은색 산수화는 그가 경험한 분단의 인상을 은유적으로 표현한 것이다. 갈 수 없는 북한의 산수는 그리움의 이상향이면서 동시에 두려움의 대상이다. 그의 작품은 한국의 사회, 정치적 현실을 은유적으로 표현한 것으로서 동양과 서양의 절묘한 혼합물로 특징된다. 따라서 그의 작품은 한국의 정치, 사회적 현실에 직면한 자아에 대한 표현으로 요약된다. 이세현 또한 전광영, 조덕현과 마찬가지로 미술이 한 작가 개인의 이야기라야 경쟁력을 가진다는 입장이다.

최현주의 설치 작품 《SOS》는 한국에서의 특수한 삶의 경험이 우발적 기억이 되면서 이를 현대적 조형 언어로 변환하여 만들어진 것이다. 이는 미술 작품이 보편성과 개인 특유의 개체성을 함께 가진다는 사실을 방증하는 것이다. 그러면서 최현주의 개인 특유의 경험이 타자의 공감을 얻을 수 있는 것이다.

정연두 작품의 큰 개념은 현실과 가상 세계의 경계의 모호성, 이상과 현실의 대비, 이질적인 문화적 요소들의 혼합, 기억의 불안정성

등을 주로 다큐멘터리 형식으로 제작한다. 이를 위해 정연두는 사진과 영상 등의 매체를 통해 한국 문화와 다른 문화권의 삶의 차이와 유사성에 대한 감상자의 다양한 해석을 유도한다.

　발견된 오브제를 사용하여 그것을 변형시키고 치환시키는 신형섭 작품은 설치, 조각, 회화 등을 섭렵한다. 작품의 주제는 들뢰즈의 개념인 "리좀"과 뿌리 뽑힘을 뜻하는 "전복(uprooted)" 등의 아이디어를 통해 주로 좌파적, 진보적 성향으로 삶의 수평적 관계에 관한 것이다. 요컨대 수평적 다양체의 정치학이다.

　니키리의 비디오 작업은 인연에 따라 변화하는 주체, 즉 "관계 속의 자아"로 요약된다. 미국의 남성 동성애자, 남부의 가난한 백인, 스윙댄서, 펑크족 등으로 변신한 자신의 모습은 고정불변의 본질적인 자아가 아니라 항상 관계, 즉 다양한 배경을 통해 변화하는 존재이다. 따라서 니키리의 기본적 탐구는 "내가 누구인가?"가 아닌 "내가 어떻게 형성되었는가?"에 있다.

　김신일의 비디오 작업은 불교 철학의 공(空)의 탐구와 관련된다. 이를 위해 그는 사물과 우주의 근본 원리를 찾아야 했고 그 결과 형태를 단순화시키는 빼기에 몰두하면서 몸과 마음이 분리됨을 겪게 되었다. 그것은 결국 무한을 뜻하는 공(空) 사상을 잘못 이해하게 되었다고 생각하게 된 것이다. 그 결과 그의 최근 작품은 지성과 감성을 통합하는 작업으로 바뀌게 되었다. 요컨대 김신일의 작업은 철학적 사유를 통해 자신의 삶을 해석하면서 우주에 대한 이해를 도모하기 위한 시도이다.

　보다 포괄적인 보편성의 시각에서 접근된 장홍선의 작품은 자연의 조건을 시각화한 설치 작업으로 특징된다. 또한, 전 세계의 많은 사람들이 공통으로 감상할 수 있는 보편성의 추구를 통한 이슈나 담론을 이끌어내기 어려운 점을 감안하여 최근에는 좀 더 개인적인 문

제, 예를 들어 개인적 편견이 문화를 배경으로 어떻게 형성하게 되는지에 관해 관심을 가지게 되었다.

홍일화 작품의 큰 개념은 인공적인 "여성 미"이다. 세부 주제는 주로 성형으로 점철된 인공적이며 부자연스런 한국 여성의 미를 풍자하기 위한 것이다. 이를 표현하기 위한 그의 매체는 회화, 사진, 설치작품 등 다양하다.

박우정 작품의 매체는 주로 사진으로서 이를 통해 패션과 예술을 통합한 것이다. 그리고 디지털 사진기, 패션 사진을 통해 현대의 삶을 보여주기 위해 미술의 조형 원리 특히 대비를 이용하여 감상자들의 감성을 자극하고자 하는 것이 그의 예술적 의도이다. 낯설음과 이질성의 대비는 현대를 사는 삶을 표현하고자 하는 예술적 의도에 있다.

윤준구는 불교 철학과 도가 사상을 주제로 비디오와 회화 작품을 제작하고 있다. 회화의 경우, 전통적인 동양 미술의 매체인 한지와 붓, 그리고 기술을 이용하여 작품을 만든다. 그러면서 다른 문화적 요소들을 가미하여 혼종성으로 특징되는 현대성을 담아내고자 한다.

니키리의 비디오 작업과 비교가 가능한 배찬효의 사진 작업은 문화 편견에 대한 관심에서 구체화된 것이다. 이를 위해 그는 자신이 서양의 역사적 인물들로 변장한다. 이를 이용해 그는 하나의 특유한 문화에서 오는 편견에 대해 탐구하고자 한다. 그러한 문화 연구의 궁극적 목표는 현재의 상황과 현상을 탐색하기 위한 것이다.

마지막으로 권순학의 설치작품, "History Of"는 빈 공간으로 존재하는 벽을 다룬 것으로서 우주가 궁극적으로는 실체 없는 무(無)임을 드러내기 위한 것이다. 다시 말해 권순학의 작품은 도가 사상과 깊은 관련성을 지닌다.

이상과 같은 현장 연구 결과는 먼저 미술가들의 우선적 관심이 보편성의 추구에 있음을 말해준다. "어떻게 나의 작품이 세계의 많은

사람들에게 호소할 수 있는 보편성을 가질 수 있는가?" 이를 위해 그들은 각기 다른 방법을 이용하여 자신들의 작품이 타자에 접근할 수 있는 보편성을 추구한다. 조선시대 성리학의 담론을 해석하고 있는 임충섭의 예술적 의도는 한국의 독특한 상황을 통해 국제적인 보편성을 추구하는 것이다. 전광영도 작가 개인의 내러티브가 오히려 보편성을 지닌다고 믿는다. "전광영 자신의 이야기"로서 세계인에게 다가갈 수 있는 보편성을 탐색하고 있다. 같은 맥락에서 조덕현도 독창성이 보편성을 얻을 수 있다는 담론을 편다. 이세현 또한 한국의 특수한 현실을 사는 자신의 이야기를 통해 타자로부터 공감대를 형성하고자 노력한다. 왜냐하면 그것이 인류 보편의 문제가 될 수 있기 때문이다. 마찬가지로 최현주도 한국에서의 특수한 자신의 개인적 경험을 모든 사람들이 공유할 수 있는 보편성의 문제로 접근하고자 한다.

이에 비해 변종곤과 김수자, 그리고 정연두에게 있어 보편성은 타자의 요소들이 혼합된 혼종성을 통해 추구되는 것이다. 장홍선의 보편성은 전 세계에 폭넓은 독자층을 가진 *National Geographic*을 매체로 자연 현상이 주제로 추구되는 것인 반면, 윤준구의 것은 변종곤과 김수자와 마찬가지로 타자의 요소들을 번역하면서 타자를 포함하는 혼종성의 추구를 통해 얻을 수 있는 것이다. 김신일이 철학으로 해석한 삶을 표현하면서 보편성을 추구하는 데 비해 김정향의 예술적 과제는 자연적 요소의 조형적 조화와 통합의 미를 통한 보편성의 추구이다.

미술가들에게 있어 서양의 타자와 구별되는 동양 미술의 조형 요소는 단연 동양의 선(線)에 있다. 곽수영은 선의 시간성을 통한 한국성을 추구하고 있다. 김영길은 선을 통한 공간적 사고를 발전시키고 있으며, 마종일은 선의 마인드맵을 구사하면서 현대적 삶의 특징

을 표현하고자 한다. 곽선경은 한국적 뿌리인 선의 현대성을 추구하고 있다.

　미술가들은 각기 다양한 이유로 한국적 소재를 사용하면서 작품을 만들고 있다. 전광영은 자신의 이야기를 만들기 위해 고서와 한지의 물질 문화를 사용하였으며, 강익중 또한 달항아리의 물질 문화를 통해 자신의 개인적 정체성을 나타내고자 하였다. 김수자는 한국의 보따리를 사용하였으며, 서도호는 디아스포라의 삶과 개인적 정체성을 추구하기 위해 한옥집, 고등학교 졸업 앨범, 고등학교 교복 등을 소재로 선택하였다. 또한 권순철은 한국의 자연이 만들어 낸 한국의 미, 한국의 본질을 추구하는 맥락에서 한국인의 얼굴과 한국의 산을 사용하였다. 권순철과 같은 맥락에서 이세현은 자신의 정체성을 한국의 문화에서 찾고자 하는 의미에서 한국 실경 산수화의 전통 맥을 잇고자 한다. 그런데 흥미로운 것은 이와 같이 한국적 소재와 매체를 사용하고 있음에도 불구하고, 대부분의 미술가들은 자신들의 한국성을 의도적으로 표현하는 것에 거부감을 드러내고 있다는 점이다.

　미술가들은 자신들이 사용하는 소재를 통해 특별히 "관계성"을 탐색하고 있다. 임충섭의 작품은 한국적 독특성과 국제적 보편성의 관계의 탐색이다. 다시 말해 각기 다른 시공간의 관계성을 검토하는 것이다. 변종곤은 다양한 오브제 요소들을 관계시킨 혼종성을 만들었으며, 곽수영은 선(線)의 상호 관계가 주제이다. 김정향의 작품 또한 궁극적으로 자연과 인간의 관계이며, 이승은 미술작품 제작에서 우연이 만드는 관계 또는 관계에 의한 우연을 추구한다. 윤애영의 작품은 시간, 공간, 빛의 공간성에 대한 추구이며, 마종일 작품의 큰 개념은 사회에서의 인간관계이다. 이세현은 개인의 정체성과 문화적, 국가적 정체성의 관계를 탐색한다. 또한 서도호 작품은 자아와 타자라는 내적, 외적 관계성을 드러낸 것이다. 신형섭의 작품이 수직적,

수평적 관계의 정치적 의미에 대한 관심을 구체화시킨 것인 데 반해, 니키리의 비디오 작업은 관계적 자아와 정체성, 즉 관계를 통해 형성되는 정체성의 추구이다. 배찬효는 문화 편견과 삶의 관계성에 관심을 보이고 있으며, 권순학은 인지와 조형성의 관계를 찾고 있다. 미술가들의 이와 같은 큰 개념과 주제는 결국 관계하는 존재로서의 인간이 작품을 통해 우주의 운행 원리에 대해 추구하고 있음을 말하는 것이다.

　"우연"은 그 관계에 작용하기 때문에 미술가의 작품 제작에도 관여한다. 따라서 미술가들에게 있어 우연은 세계가 결국 우연에 의해 만들어졌음을 드러내기 위한 것이다. 김정향은 우연에 의한 표현, 이승은 우연적인 레이어 만들기, 신형섭은 오브제의 우연적 배합 등을 의도하고 있었다.

　인터뷰 자료는 미술가들의 우선적인 미적 가치가 자신들의 작품에 현대성을 구현하는 것임을 알려주었다. 어떻게 한국 문화를 현대적으로 발전시킬 것인가? 현대를 사는 나의 삶을 표현하면서 창의적인 작품을 만들 수 있을까?

　이 장에서는 미술가들의 미술과 관련된 정체성이 그들이 미술가가 되고자 결심하기 훨씬 이전인 어린 나이에 형성된 것임을 알려준다. 대부분 미술가들의 미술 작품의 주요 주제와 소재 등은 어린 시절의 심층 기억을 반추하고 회상하면서 현재와의 협상을 통해 이루어진 것이다. 전광영은 어린 시절 큰할아버지의 한약방의 이미지를 반추하였다. 김정향은 유년 시절에 경험한 한국의 시골 마을길이 아직도 그녀의 예술적 영감의 주요 원천이다. 김수자의 보따리, 서도호의 한옥집, 윤애영의 빛 작업, 이세현의 산수화, 최현주의 SOS 등도 모두 어린 시절 경험한 환경에서 기인한 것이다. 복잡한 나무 띠로 엮은 마인드맵이라는 마종일의 예술적 정체성 또한 과거 어린 시절

경험한 한국 사회의 위태로운 불합리성에 대한 기억에서 연유된 것이다. 강익중에게 있어, 그가 어린 시절 살았던 청주에 소재한 큰아버지 댁에 대한 기억은 미국에서 다시 메아리가 되어 돌아왔다. 신형섭 또한 어린 시절 경험한 오염된 강에서 본 물고기의 죽음이라는 특이한 우발적 기억은 그의 예술적 정체성의 방향을 결정짓고 있다. 인지와 조형성의 관계에 대한 권순학의 탐구 또한 유년 시절의 공간과 환각에 대한 경험에서 기인한 것이다.

이어지는 장들에서는 이 장에서 도출해 낸 미술가들의 예술적 의도와 가치인 미술작품의 보편성과 현대성, 우연성, 관계성, 무의식 등이 어린 시절의 심층 기억과 어떻게 관계하면서 이들 미술가들로 하여금 새로운 정체성을 구축하고 협상하게 하는지, 그와 같은 일련의 과정들에 대해 인터뷰 자료와 문헌을 토대로 상세히 고찰하고자 한다.

제3장 # 탈영토화와 정체성

앞 장에서 살펴보았듯이 초문화적 공간에서 한국 미술가들은 자신들의 작품 주제로서 유교의 성리학, 연기론, 그리고 공(空)과 무(無) 등이 포함되는 불교와 도가 사상의 동양 철학을 사용하고 있다. 그러한 주제와 함께 미술가들은 어린 시절의 경험과 추억을 회상하고 반추하면서 한국적 소재를 찾아내어 이를 현대적인 조형 언어와 매체에 활용하고 있다. 그런데 인터뷰 자료는 이들 미술가 대부분이 자신의 한국성 또는 한국 문화를 이용하는 데에 적극적이지 않음을 알려준다. 오히려 이들은 한국 문화의 의도적인 사용에 거부감을 드러내기도 하였다. 그러면서도 그들이 정작 한국적 소재를 사용하고 있는 모순성을 어떻게 설명할 수 있을까? 이 점은 미술가들이 이해하는 개인적 정체성과 한국의 국가적 또는 문화적 정체성의 관계를 파악하게 한다.

이 장에서는 미술가들의 정체성 형성에 한국성이 어떻게 관계하는지 들뢰즈와 과타리의 용어 "탈영토화"의 개념을 사용하여 알아보기로 한다. 따라서 이 장에서는 새로움을 추구하기 위해 기존의 틀에

서 벗어나고자 하는 탈영토화의 과정에서 미술가들의 한국성이 어떠한 역할을 하는지 파악한다. 국제적인 미술가로 도약하기 위해 그들이 낡은 것이라고 생각하는 한국성을 타파하는 미술가들의 여정은 들뢰즈와 과타리의 용어로 말하자면 "영토(territory)"[1]를 만들기 위한 길이다. 영토란 무엇인가? 들뢰즈와 과타리에게 있어 지구와 우주는 안정된 힘들과 환경의 기계적(mechanical) 현상들과 그와 같은 안정된 환경들 사이의 리듬적 관계를 표현하는 기계(mechanic) 현상들로 구성되었다(Young, Genesko, Watson, 2013). 그런데 들뢰즈와 과타리는 영토화의 실제적 기능이 "표현적인" 것이라고 설명한다. 따라서 이렇게 생성되어 등장한 것이 "예술"이다. 이는 "영토화"가 미술과 음악, 나아가 생명체의 상호작용의 본질로 자리매김하는 것이다.[2] 들뢰즈와 과타리(Deleuze & Guattari, 1987)에 의하면, "새는 지저귀면서 자신의 영토를 표시한다"(p. 312). 즉, 영토는 예술이 만든 결과이다. 영토의 개념은 공간성과 지리학적 개념들을 포함하기 때문에 영토는 "지층(strata)"과 관련된다. 지층에서 영토를 일구는 것인데, 그 과정에 지층의 운동이 따른다. 층이자 띠로 이루어진 지층의 한 층은 다른 층의 재료 역할을 하는 "밑지층(substrata)"이며, 세포막 같이 재료가 공급되는 경계로서 외부 환경의 매개물 역할의 "겉지층(epistrata)"을 형성하면서 새로운 주변들의 중심을 만든다. 또한 지층은 그 중심 띠가 파편화되면서 연합된 환경을 만드는 "곁지층(parastrata)"이 있다. 그리고 지층화인 성층작용이 일어날 때의 두 층 사이가 "사이층(interstratum)"이다. 마지막으로 "웃지층(metastrata)"은

1 들뢰즈와 과타리의 *A Thousand Plateaus* 영역본에서는 "territoire"는 영토(territory), "terre"는 땅, 대지(earth)로 번역되고 있다.
2 들뢰즈와 과타리에 의하면, 표현적인 것은 소유적인 것에 선행한다.

그 지층을 촘촘히 결속시켜주는 "고른판(plane of consistency)"의 역할을 한다. 영토의 개념은 "탈영토화(deterritorialization)"와 "재영토화(reterritorialization)"가 부수적으로 따르며 "탈주선(line of flight)"은 탈영토화 운동을 이끄는 힘이다. 따라서 미술가들이 새로운 변화로 나아가는 탈영토화의 과정을 논하는 데에서 상기 지층의 각기 다른 요소들의 역할을 파악해야 할 것이다. 미술가들이 영토를 만드는 데 무엇이 밑지층이고, 겉지층이며, 또 무엇이 사이층이고 웃지층의 역할을 하는지 눈여겨보아야 할 것이다. 이 장에서는 먼저 탈영토화 과정에 있는 미술가들의 내적 상태인 정체성의 형성을 중심으로, 그들의 탈영토화가 불러일으키는 필연적 과정들에 대해 파악하기로 한다.

정체성과 미술의 실천

다양한 환경에 포함된 모든 외적 힘들을 결집시키면서 대지[3]의 힘을 모아 영토를 만들기 위한 과정에서 한국 미술가들의 정체성은 변모를 거듭한다. 앞 장에서 소개한 바와 같이 저자가 인터뷰한 미술가들 중 1970년대에 미국과 파리로 이동하였던 임충섭, 권순철, 곽수영 등을 제외하면, 대부분은 1980년대와 1990년대에 탈영토화를 시도한 세대에 속한다. 서부유럽과 북아메리카의 1980년대는 과거 모더니즘의 대서사가 해체되면서 소위 포스트모더니즘의 "소서사(little narratives)"의 지적 담론이 풍미하면서 다양한 민속 문화들에 관심을

3 들뢰즈와 과타리의 *A Thousand Plateaus*에서 terre의 땅, 대지는 세 가지 뜻으로 사용된다. 첫째 땅은 지층을 덮는 고른판이며, 둘째는 땅-영토의 부분으로 지층이 되어가는 것이다. 따라서 땅은 모든 영토들의 바깥이며 스스로 질서를 잡는 모든 힘들을 모으는 지점이다. 새로운 땅, 또는 대지는 생성의 잠재력을 향한 강력한 재료이다.

보이기 시작하던, 지적 분위기가 한층 고조되던 때였다. 그 결과 인종적 정체성, 민족적 정체성, 여성으로서의 정체성, 그리고 한 개인으로서의 정체성 등 "정체성"이란 단어가 학계와 문화계의 주제어로 떠오르게 되었다. 이에 동조하면서 미술가들의 작품 주제로 "정체성의 정치학(politics of identity)"이 급부상하였다. 그러한 배경에서 주로 정체성을 주제로 작품을 제작하여 "정체성 화가"라는 별명을 얻은 최성호는 다음과 같이 설명한다.

그것은[정체성은] 의도적인 게 아니라 자연스러운 거죠. 왜냐하면 한국에서 미술교육을 받고 유학 온 사람이 미국[의] 뉴욕에 와서 결국에 부딪치는 상황 속에서 정체성을 이야기하지 않을 수가 없는 거예요. 너무나 필연적인 것이고, 그래서 자연스럽게 정체성을 얘기하는 것입니다. 가령 취직을 원하는 사람을 알려면 그 사람의 출신, 경력을 참고하듯이 새로운 곳에 와서 나의 이야기를 하려는데 내가 성장해 온 배경에 대한 언급이나 반영이 없이 어떻게 나의 이야기를 시작할 수 있을까요? 그래서 저는 의식적이든 무의식적이든 과거의 경험이나 기억의 상징물들을 작품에 최대한 활용합니다.

같은 맥락에서 장홍선 또한 작품 제작에서 정체성 이슈의 필요성을 인정함과 동시에 그 문제점을 지적한다.

처음에 미국에 와서 정말 생판 못 보던 흑인 애들, 백인 애들을 매일 보잖아요. 너무 신기하고 영어도 못하니까 무시당하고 그런 것 같으니까 정체성에 혼돈이 오잖아요. 맨날 똑같은 것만 보다가 검은 머리, 검은 눈, brown eyes라고 하죠? 그것만 보다가, 파란 눈, 검은 머리, 뽀글뽀글 머리, 그런 걸 보니 정체성에 너무 혼돈이 와서 처음

에는 그런 작업을 했어요. 어떤 그 post-colonialism 뭐 이런 거. 신
[탈]식민주의, 이런 것들. 굉장히 반항적이고 굉장히 뭐랄까, 흑인
애들이 많이 하고 있는 거죠. 사실 페미니즘이랑 같은 맥락이라고
할 수 있어요. 굉장히 그 major, main에 대한 어떤 분류지침에 반항
하는 거죠. "왜 너희들만 먹고 사냐? 나도 먹고 살자!" 이런 식으로.
근데 그걸 하다 보니까요, 굉장히 매체에서도 그렇지만 주제에서 너
무 제약이 되는 거예요.

따라서 신형섭은 정체성을 주제로 의도적으로 작업하는 자세에
대해 부정적 시각을 피력한다. 그에 의하면,

정체성은 서구의 아주 발달된 나라 사람들보다는 주로 중동 아니면
아시아권 뭐 이런 사람들이, 제3세계, 한마디로 하자면 주로 그런 사
람들이 중요시 여기는 면이 있고요. 근데 또 굳이 그렇지도 않은 게
남미 작가들은 자기들 체질 자체가 컬러도 그렇고 형태도 그렇고 개
네들이 문화적인 열등감이 있고…… 그러니까 어느 정도 문화적인
열등감에서 그런 것 같은데요. 안 그러면서도 자연적으로 나오는 게
좋은 것 같아요. 그런데 남미 사람들은 자기들은 문화적으로 자기
네들의 원시문명을 슬쩍 슬쩍 쓰면서[사용하면서]…… 그런데 그걸
어떻게 쓰는가? 질의 문세인 것 같아요.

같은 맥락에서 정연두도 이에 동의한다.

"정체성"은 정치성과 관련되는 경우가 많기 때문에 그 단어를 구사
하는 것조차 거부감이 듭니다. 워낙 문화 쪽에서나 사회에서 정치적
으로 정체성을 가지고 많이들 분탕질을 하고 활용을 해왔기 때문에

[제 작품이] 활용의 틀 안에 들어가고 싶지 않다는 것이죠. 어떠한 작업을 놓고 볼 때 많은 작품을 카테고리하는 틀들이 있는데 그 중에서 정체성이라는 지점이 가장 많이 활용되었고 정치적으로 얘기가 되었고……

이렇듯 장홍선, 신형섭, 그리고 정연두는 정체성의 이슈를 다분히 의도적인 정치 게임으로 간주하고 있다. 그러나 이승과 박우정에게 있어 그것은 전혀 다른 시각에서 이해되는 것이다. 즉, 정체성은 한 개인의 자아의 표현이기 때문에 의도적으로 접근하기보다는 자연스럽게 표출되어야 한다는 것이다. 이승에 의하면,

잘 모르겠어요. 제가 한국화단을 접한 지 얼마 안 되서 더 봐야 되는 것이…… 요새는 근데 별로 없는 것 같아요. 너무나 이게 연결이 되어 있어서 제가 볼 때는 우리가 하고 싶은 것 그대로 하면 한국적인 것이 나오게 되어 있어요. 어떤 분은 "6·25에 대해서 그려야 된다," 어떤 분은 "민화에 대해서 그려야 된다!" 그러는데 그걸 느끼고 생각하고 그리면 나오지 않을까? 그것은 뭐 하나의 브랜드를 만들기 위해서 하는 일이지 작가가 하는 행동에서는 그렇게 필요할까 의문이에요.

이승은 다음과 같이 부연한다.

다른 사람들은 "한국적으로 해야겠다!" "미국적으로 해야겠다!" 하는데, 나는 그럴 필요가 없어요. [정체성은] 다른 사람을 만나면 생각 안 해도 저절로 나오게 만들어줘요.…… 작품에서는 하고 나면 믹스가 되어 있어요. 왜냐하면 작품을 이렇게 하고 나면요, 나도 모

르게 여기서 나는 미국에서 공부를 하고 미국 영향을 많이 받았다고 생각하는데 한국 가끔 가서 한국[의] 유명한 작가들 보면 생각하는 게 대개 영향이 비슷한 게 많아요. 참 힘든 거예요. 너무 재미난 이 유가 내가 그리려고 생각한 게 아니라 자연스럽게 나와요. 내가 아까 장난스럽게 얘기했듯이 그게 그렇다고 그걸 생각하고 그런 게 아닌데 항상 그런 행위를 좋아하고 그런 한국적인 동양적인 아무튼 그런 공부를 해서가 아니라 그냥 음식에서 그런 화끈한 음식을 매운 걸 먹어서 그런지⋯⋯ 내가 믹스된 게⋯⋯ 나는 서양적[식] 공부를 했잖아요. 한국적 공부를 한 게 하나도 없어요. 근데 그게 자연스럽 게 나오잖아요.

이승과 같은 맥락에서 박우정은 다음과 같이 말한다.

자라온 환경에서부터 자기가 어느 시기에 한 장소에서 느끼고 배우고 봤던, 이게 하나의 정체성이라고 저는 생각해요. 그냥 누구보다도 깊은 것도 아니고 누구보다 더 얕은 것도 아니고 저는 그렇게 생각해요.

최성호, 장홍선, 신형섭의 서술은 정체성이 한 문화권에서 만들어지는 특유의 인간 본성으로 이해하고 있다. 이 정의는 과거 본질주의자의 철학에서 유래한 것이다. 본질주의자의 철학에서 정체성은 인간 본성의 자아 반영으로 간주되었다. 한 인간의 의미가 그 자아에 내재되듯이, 자아 반영은 첫째로 지속적인 자아 관찰에서 노출될 수 있다는 것이다. 그렇게 하면서 우리는 귀중하고 고정된 자산의 실재로서 진정한 자아를 이해할 수 있다는 것이다. 자아 반영 자체가 사회화(社會化)와 문화화(文化化)를 통해 중재되기 때문에, 인류학자들

에게 있어 정체성은 한 문화권 안에서 형성되고 영향을 받는 것이다. 그러므로 각각의 한국 미술가들의 정체성은 거시 문화인 한국 문화에 의해, 그리고 그가 속한 많은 하위문화들―예를 들어, 지역, 받은 교육, 종교―등을 통해 받은 영향의 시각에서 분석할 수 있다는 것이다.

그러나 이승과 박우정이 생각하는 정체성은 전자와는 다른 개념에 입각한다. 이들에게 있어 정체성은 탈식민주의자들과 후기 구조주의자들이 그렇게 정의하였듯이 자아를 반추하는 단지 수동적인 대상이 아니라 "행동 체계"이다. 예를 들어, 호미 바바(Bhabha, 1994)는 이미지가 타자의 차이와 직면하는 공간으로 우리의 반추성(reflexivity)의 틀에 주목하면서 기존의 정체성에 대해 반박한다. 또한 마단 사럽(Sarup, 1996)은 정체성이 심리학적, 사회문화적 요소들에 의해 제작되고 구축된다고 간주한다. 사럽에게 있어 정체성의 구축과 협상의 중요한 양상은 과거와 현재의 관계이며 그 조정이다. 그러므로 포스트모던 징후로서의 정체성은 문화적 실행의 지속적인 경계면과 교환인 변증법적 "과정"이다. 실로 대부분의 한국 미술가들은 작품제작에서 인종 차별, 성적 역할, 민족적 이슈 등을 의도적으로 다루는 것에 거부감을 드러낸다. 예를 들어―이미 살펴본 바와 같이―장홍선은 그런 작업이 다소 편협한 것으로 생각한다. 그에 의하면, 한 인간 스스로가 다른 인종들과 문화에 적응할 수 없었던 결과 반항적 차원에서 자신의 정체성의 입지와 당위성을 주장하는 것이다. 타자에 결코 뒤지지 않은 나의 정체성! 그럴 경우, 다분히 의도성이 개입되기 마련이다. 그러한 작품은 매체와 주제가 제한되어 미술가들이 기존의 굳어진 지층화를 깨고 새로운 영토를 확보하는 여정에서 다양한 가능성을 열어 놓지 못한다고 생각한다. 따라서 이승과 박우정의 서술과 같은 맥락에서 많은 미술가들은 한국인이라는 정체성보다는 인간이라는 더 큰 렌즈로 자신을 관찰하고자 한다. 말하자면 이들 미술

가들이 말하는 정체성은 앤서니 기든스(Giddens, 1991)의 "삶의 정치학"의 차원과 연관된다. 니키리에 의하면,

제가 예를 들어서 오히려 중학교에 가서 백인들이 많은 학교에 가서 공부를 하면서 인종차별을 받고 했다면 그런 고민의 여지가 분명히 생겼을 거예요. 그런데 저 같은 경우는 한국에서 대학교까지 졸업하고 너무나 나의 한국인으로서의 정체성이 확고한 상태에서 유학을 왔단 말이죠. 와보니 뉴욕이라는, 특히 뉴욕이라는 multiple한 인종들이 있는 곳에서……한국 사람도 많이 오고 그런 곳 안에서 제가 직업을 구해서 office로 들어가거나 어떤 사회적인 권력 구도 안에 들어간 게 아니라 아티스트로 작업을 해왔기 때문에 특별히 제가 어떤 인종 차별이나 아니면 소수 민족의 여자로서 뭔가 학대를 받거나 혹은 불공평하다는 그런 사건이 저한테 별로 일어나지 않았어요. 근데 다행스럽게 물론 그런 일들이 많이 일어나겠지만 저는 다행히 아티스트라는 것[신분] 때문에 피해 갈 수 있었던 지점이 있었던 것이죠. 그렇기 때문에 사실 제가 뉴욕에 사는 동안에 그런 것에 대한 어떤 "아! 난 한국인으로서 왜 이렇게 이래야 돼?" "난 소수민족으로서 정말 억울해!" 그런 어떤 차별이라는 것에 대해서 심각하게 제가 고민해본 적이 별로 없기 때문에 오히려 그것보다는 어떤 문화적인 "차이"에 대한 고민을 많이 했던 것이죠.

니키리가 정체성의 개념에 타자와의 차이를 관련시켰듯이, 실제로 대부분의 미술가들에게 있어 정체성은 타자와 구별되는 자신만의 세계를 구축하는 것이다. 그리고 그러한 정체성은 애초부터 한 인간이 가지고 있는 본질적인 것이 아니라 타자와 자신이 이루어낸 담론, 재현 안에 존재하거나 구성되면서 끊임없이 전개되는 변화의 과정이

다. 스튜어트 홀이 그렇게 주장하였듯이, 정체성이란 미술가 자신이 내가 누구인지를 알아내기 위해 우리가 우리 자신에게 말하는 내러티브이다. 이러한 맥락에서 우리의 정체성은 항상 부분적 내러티브이며, 재현의 유형이다(Hall, 1991). 요약하면, 미술 작품 자체가 한 미술가의 정체성의 발현인 것이다. 이 점은 미술가들의 미술에 대한 견해와도 일치한다. 제2장에서 파악하였듯이 미술가들에게 있어 미술은 다음과 같은 것이다.

> 미술은 자신의 이야기이고, 생활 그 자체이며 생의 기록이자 자신의 표현수단으로서 그 응집체이다. 그것은 느끼고 생각하는 것의 시각화이다. 또한 일기이며 자아표현이 가능하기 때문에 구제 수단이다. 삶의 의문에 대한 답을 찾는 과정이기도 하고, 자신을 치유하는 역할을 하기도 한다. 다른 한편으로 자아의 정체성과 존재론적 질문, 더 나아가 세계에서의 자아에 대한 답을 찾아주는 수단이다. 미술은 삶의 목적과 수단이면서 존재로서의 행위이다. 미술은 사물의 본질을 보는 것이며 우주의 질서를 보는 창이다. 그것은 일종의 테라피이며 자신을 찾는 과정이다. 그것은 참선을 행하는 것이다. 삶 자체이다. 해방이며 자기 표현이고 한 개인의 생각의 시각화이다. 그것은 우리의 사고의 가능성을 열어주는 것이다. 자기 자신을 만들어가는 과정이며 이를 위해 매우 중요한 도구이다. 삶의 즐거움이고 자신의 존재를 세상에 알리는 통로의 역할을 한다. 미술은 미술가 자신의 존재적 표현이다. 삶의 일부이고 그것으로 인해 행복하고 그로 인해 삶의 부산물이 생기는 것이다. 삶이며 생활 자체이다. 세상을 보는 창의 역할을 하는 것이다.

미술과 미술 제작이 자아 표현과 관련되기 때문에, 미술가들은

자신들의 작품 제작을 통해 정체성을 추구하기 위해 타자들과 다른 "차이"를 찾고자 한다. 미술가 자신들의 특징은 다른 사람들과의 차이를 통해서 파악되기 때문이다. 그래서 타자와의 만남은 결국 차이에 대한 인식을 이끈다. 결국 정체성은 담론으로서 타자의 위치에서 말해지는 것이라는 스튜어트 홀(Hall, 1991)의 주장을 상기시킨다. 김정향은 다음과 같이 서술한다.

> 나는, 내가 추구하는 건 바로 그거예요. 그렇기 때문에 그림을 고집하는 거예요. 왜냐면 그림이 그만큼 어렵기 때문에! 그러면서, 그러면 사실은 어떤 때 우리도 그런 질문이 있잖아? 그러면 만약에, 미국 사람이 우리나라에 와서, 이렇게 한국화를 배웠단 말이에요. 동양화를, 아주 잘 그린단 말이야? 흉내를 잘 낸다고.⋯⋯ 그렇지만 그 사람이 그 동양화를, 테크닉을 가지고, 어떻게 자기의 language를 develop하느냐? 바로 내가 가지고 있는 과제가 바로 그건 거예요.

이렇듯 김정향은 정체성의 구축이 서양 미술의 세계에서 자신을 찾아가는 여정이라고 설명한다. 그리고 그 여정에는 굳어진 "지층(strata)"에 맞서야 하는 과정이 필연으로 포함된다. 새로운 것을 창조하기 위해서는 기존의 것을 타파하는 지각변동의 탈영토화 운동을 해야 한다.

탈영토화를 시도하면서

한국 미술가들이 뉴욕, 런던, 파리 등 현대 미술의 메카로 떠난 여정은 우리가 일상생활에서부터 일탈하기 위해 여행을 떠나는 것과 같은 이치이다. 스스로 유목적 삶을 선택한 한국 미술가들은 자신

들의 시야를 넓혀 창의적인 존재가 되고자 한다. 국제무대에서 한국 문화는 너무 지엽적이며 구시대의 산물로 느껴졌다. 그래서 자신들이 추구하는 현대성과는 전혀 어울리지 않는 별개의 것으로 여겨졌다. 지층화[4]된 한국의 환경은 자신들의 자아변형을 위한 방해요소처럼 느껴진다. 그래서 이들은 자신들이 태어난 한국 사회에서의 시각적, 정신적 반추에 의존하길 원하지 않는다. 위계화되고 억압적인 한국에서 벗어나 타국에서 새롭게 배우고 취한 것으로 자신만의 영토를 만들고 싶다. 따라서 이들은 자신들의 지엽적인 뿌리에서부터 일탈을 꿈꾸어왔다. 이를 들뢰즈와 과타리의 용어로 말하자면 "탈영토화(deterritorialization)"를 원하는 것이다.

탈영토화는 영토를 떠나는 운동이다. 들뢰즈와 과타리에 의하면, 탈영토화가 성공하려면 "탈주선"을 연결시켜야 한다. 그 탈주선이 작용하면서 생명선의 역량을 가져와야 한다. 탈주선이 작동할 경우, "배치체(assemblage)"라는 창의적인 잠재력을 가진다. 따라서 미술가들의 궁극적 목적은 영토화된 배치체에 도달하는 것이다. 그럴 경우에만 고착된 관계를 끊고 새로운 관계에 노출되는 "진정한 탈영토화"[5]에 성공하는 것이다. 그러나 변화를 만드는 것은 반드시 긍정적인 결과를 초래하는 것만은 아니다. 다시 말해 탈영토화가 반드시 새

4 들뢰즈의 용어 "지층화"는 일반적으로 사용되는 용어 "정형화"와 같은 뜻이다.
5 백남준은 1961년부터 텔레비전 수상기를 사용하는 작품들을 만든다. 그러한 작품들에서 그는 단지 TV 수상기를 사용한 것이 아니라 TV의 회로 변조를 시험하여 대중매체의 영토인 TV에 새로운 음악과 미술의 지평을 열었다. 1963년 독일 부퍼탈 파르나스 갤러리에서 개최된 첫 전시 "음악의 전시-전자 텔레비전"에서는 소리를 눈으로 볼 수 있는 13대의 실험 TV와, 듣는 음악이 아닌, 보고 만질 수 있는 3개의 변조TV를 통한 음악의 전시는 행동, 열정, 그리고 신체가 서로 재반응하는 사실상 집합적 아상블라주, 즉 배치체를 성취한 것이다. 따라서 백남준의 작품들은 완전한 탈영토화를 통해 하나의 배치체에 도달한 사례들이다.

로운 영토를 일구게 되는 것은 아니다. 탈영토화는 반드시 상호연관된 과정으로서의 "재영토화(reterritorialization)"가 따른다. 실제로 재영토화는 탈영토화가 일어나는 과정의 성격에 따라 다른 결과가 일어날 수도 있는 복잡한 과정이다. 재영토화가 탈영토화를 회수하면서 탈주선을 차단시키고 그래서 탈영토화 자체가 무의미하게 되기도 한다.

뿌리에서부터 벗어나고 싶다! 일단 한국성의 영토에서 해방되면 새로운 현실을 반영할 수 있는 적절한 유토피아를 찾을 수 있을 것 같다. 탈영토화 과정의 공간에서 미술가들은 비로소 마르셀 뒤샹이 생의 말기의 쓴 다음과 같은 회고에 깊이 공명하였을 것이다.

나는 뿌리 뽑힌 사람과 같이 느끼기 때문에 매우 행복하다. 내 뿌리의 영향을 받는 것을 두려워했기 때문이다. 나는 그것에서부터 벗어나길 원했다. 미국에 있을 때 난 유럽에서 태어났기에 뿌리가 전혀 없었다. 그래서 쉽게 자유로이 수영할 수 있는 잔잔한 바다에서 목욕하고 있었다. 뿌리에 엉켜 있다면 당신은 자유롭게 수영할 수 없을 것이다.(Bourriaud, 2013, pp. 70-71에서 인용)

유교 사상이 전통으로 내려오는 한국에서의 인간관계는 구속과 제약이 너무 많았고 자신만의 공간이 허용되지 않았다. 그래서 복잡한 인간관계와 뿌리에서 벗어난 초문화적 공간에서의 익명성의 자유롭고 새로운 삶을 꿈꾸었던 것이다. 김신일에 의하면,

이 뉴욕 생활이 그 장단점이 있는데요. 장점으로 보면, 제가 제 작업에 완전히 거의 100% 몰두할 수 있는 것 같아요. 그러니까 주변의 인간관계나 이런 것들이 복잡하지 않아서 덜 복잡해서 방해받지 않

고 제가 생각하는 것을 계속 이렇게 하루하루 끊김없이[끊임없이]
이렇게 발전을 시킬 수 있는 것 같아요.

이제 미술가들은 에드워드 사이드(Said, 1994)가 말한 이른바 "지
적 추방(intellectual exile)"을 통해 새로운 공간을 찾고자 한다. 사이
드에 의하면 추방은 사색가들에게 하나의 모형을 제공하며, 진실은
불가피하게 사회의 변방에 존재한다. 권순학은 자신이 느낀 지적 추
방의 형태에 대해 다음과 같이 설명한다.

한국에 있을 때에는 작품에 변화를 주면 일관성이 없어지기 때문에
같은 주제를 지속하길 원했어요. 그런데 같은 작품을 계속하기에 약
간 지루함을 느끼게 되었어요. 그렇다 보니까 제가 약간 딜레마에
빠지게 되었어요. 그렇다고 해서 확 변하는 것도 조금은 명분이 없
고…… 그런 시점에 영국에 오니 부담이 없어진 거예요. 뭐 아는 사
람도 없고 그래서 처음부터 다시 시작했어요. 아예 모든 것을 다 내
려놓고 거의 뭐 어떨 때는 생각 없이 작품을 만들어보기도 하고……
그런 시점이 있었거든요. 그게 이제 제가 여기 1학년 1년 동안 했던
시도들이에요. 그러면서 그걸 한번 내려놓으니까 전혀 다른 방향성
을 가지고 작업을 시작하게 될 수 있었죠.

지적 추방의 탈영토화를 원하기 때문에—대부분의 인터뷰 자료
가 보여주듯이—미술가들은 "한국인" 또는 "한국인 미술가"로 구분
되길 원하지 않는다. 용량이 적은 한국의 용기에 자신들의 예술적 능
력을 담길 원하지 않기 때문이다. 미술가들은 심지어 "한국인"이라
는 호칭이 미술 제작에서 자신들의 사고를 지극히 제한시키고 있다
고 믿는다. 그러한 타이틀은 자신들의 일탈을 제한시키는 일종의 구

속으로 느껴진다. 니키리는 다음과 같이 말한다.

사실 저는 "여성작가다," "한국작가다" 앞에 그런 것들이 붙는 자체를 별로 좋아하는 편이 아니고요. 그냥 "작가"라는 거가[것이] 제일 좋아요. 내가 여자고 한국 사람이라는 것은 어디 가지 않기 때문에 그것에 대해서 내가 의식을 하고 안하고의 문제가 아니라 그건 저한테 그냥 붙어 있는 것 같아요. 그냥 나는 한국 여성이잖아요. 그랬을 때 거기에 대해서 구분 짓는 순간 어떤 것들이 굉장히 재미없어진다고 저는 생각하거든요. 그러니까 사실 "미국 작가다," "한국 작가다," "브라질 작가다"라는 거가 물론 또 그런 작업에서 그런 색깔이 나타나는 작가들도 물론 있겠죠. 저 같은 경우는 굉장히 보편적 어떤 보편성을 갖고 있는 작업을 좋아하기 때문에 그다지 제 자신을 군이 그렇게 "한국 작가다, 아니다," "미국 작가다, 아니다"라고 구분짓는 것에 대해서 관심이 없어요. 그러니까 제가 한국 작가라는 것을 부정해서도 아니고 긍정해서도 아니고.

변종곤에 의하면,

뉴욕에 있어보니까 내가 동양인이라는 게 굉장히 불리한 조건이었어요. 같은 능력이 있더라도⋯⋯ 그런데 이젠 중국이 저렇게 세상을 뒤바꾸는 바람에 지금은 많이 달라졌죠. 그렇지만 아직도 근본적으로 인종에 대한 차별이 있는 것 같고. 불란서나 영국은 모르겠지만 마찬가지일 거예요. 우리에 대한⋯⋯ 화랑이나 사람을 만날 때 이름이 "Jong Gon Byun" 하니까 벌써 거부감이⋯⋯ 멀리서 날 봐요. 내가 뭐 Brown 뭐⋯⋯ 이렇게 바꾸면 또 모르겠는데, 벌써[먼저] 이름이나 외모나 뭐 이런 어떤 느낌에서 접근이 잘 안 되고⋯⋯ 그래서 이 사람들이 크게 흥미를 가지지 않는 것 같아요. 중국도 중

국 사람들이 [그들의 작품을] 샀지…… 홍콩도 자기네들끼리의 잔
치지. 그런 어떤 느낌들……

결과적으로 미술가들은 한국의 문화적 정체성을 의도적으로 추
구하는 데에 거부감을 드러낸다. 니키리는 그 이유를 다음과 같이 설
명한다.

한국적인 정체성을 표현하기 위한 의도적인 노력은 없어요. 왜냐하
면 제가 한국 사람의 정체성에 대한 얘기를 하고 있는 것이 아니라
보편적인 것에 대한 얘기를 하고 있기 때문에 동양 문화 안에서 총
체적으로 동양 사람이기 때문에 물론 한국 사람이기도 하면서 동시
에 동양 사람이기 때문에 그런 동양 문화와 서양 문화라는 걸 놓고
제가 자라왔던 동양 문화 안에서의 정체성의 해석과 서양 문화에 부
딪히면서 느꼈던 정체성의 해석 안에서 제가 고민하는 지점으로 작
품을 반영하고 있죠. 그런데 그걸 뭐 특별히 한국의 한복을 입고 아
리랑을 추는 것이 아니기 때문에 의도적으로 "한국 사람이다!"라는
그런 것을 반영하지는 않아요. 그것은 의도적으로 하지 않아도……
그건 방법이 없어도 저절로 드러나요. 제가 작품에 나오기 때문에
그냥 저는 딱 보면 동양 여자이니까. 한국 문화를 의도적으로 제시
하는 것은 오히려 교포 작가들이 그런 경우를 제가 종종 봐와요. 사
실 도호[서도호] 씨나 저만 해도 어떤 개인적인 바탕에 보편적인 얘
기를 많이 한다고 생각을 하는데 오히려 미국에서 태어났거나 유럽
에서 태어났거나 그런 교포 작가들을 보면 워낙 그들은 태어날 때부
터 정체성에 대한 고민과 딜레마를 가지고 있기 때문에 그들이 오히
려 저희들보다 저보다 더 정체성에 대한 고민을 해요. 저는 오히려
사실 대학교까지 한국에서 컸던 사람이기 때문에 "내가 누구일까?"

한국 사람이지 누구예요. 그래서 고민한 적이 없지만 오히려 교포 작가들을 보면 한국인이라는 고민을 많이 하는 것 같아 보이더라고 요. 인종[문제]에 대한 고민을 많이 하니깐.

한국성의 사본 만들기와 지도 만들기

미술가들에게 있어 한국성의 의도적 추구와 무의식적 표현은 확연하게 구별되는 것이다. 실로 많은 한국 미술가들은 고정 불변의 정형화된 한국성의 재현 모델의 재사용을 절대적으로 반대한다. 의도적으로 한국성의 패턴화된 재현의 반복 또는 재생산하는 것을 들뢰즈와 과타리의 용어로 표현하자면, 본뜨기와 복제의 논리인 "사본 만들기(tracing)"에 해당한다. 그런데 들뢰즈와 과타리는 유목적 삶에서 사본을 만들지 말고, "지도(map)"를 제작하라고 권한다. 사본 만들기와 구별되는 지도 만들기는 존재하지 않는 것을 개념화하는 것을 뜻한다. 그것은 자기 폐쇄적인 무의식을 복제하지 않는 것이다. 따라서 그것은 열려 있고 온몸을 다해 외부(실재)와 접촉된 실험을 감내하면서 모든 차원들과 접촉할 수 있다. 그렇게 해서 새로운 지도를 만드는 것이다. 그 지도는 많은 입구를 가지고 있는 반면, 사본은 항상 동일한 것으로 회귀한다. 그러므로 경직되고 지층화된 한국성의 표현을 반복하는 사본 만들기는 창의적인 지도 만들기의 생성을 가로막는 것이다. 이러한 맥락에서 니꼴라 부리요(Bourriaud, 2013)는 현대 미술가들의 창의적인 표현에 가장 저해가 되는 것이 전통이나 지역 문화 그 자체가 아니라 정체성의 수사학이 되는 순간이라고 하였다. 즉, 기성의 문화 도식에 갇혀버리는 것, 바로 낡아 빠진 사유의 공허한 메아리인 사본 만들기이기 때문이다.

뿌리에 대한 요구

탈영토화의 공간에서 조우한 타자, 즉 서구의 비평가나 감상자들은 한국 미술가들에게 항상 그들의 뿌리를 상기시킨다. 다시 말해 미술가들로 하여금 다른 문화권의 타자와 구분될 수 있는 자신들의 뿌리를 표현하도록 끊임없이 요구한다. 개인적이든 그룹전이든 이들 미술가들이 전시회에 참석할 때에는 언제나 "한국 출신 미술가(Korea-born artist)"라는 라벨이 붙어 다닌다. 즉, 국제적인 감상자들은 차이의 기호로서 미술가들의 "뿌리"를 알고 싶어 한다. 너는 어디에서 왔는가? 이러한 방법에서 대부분의 미술가들에게 있어 가장 중요한 임무의 하나는 타자와 구별되는 자신만의 뿌리를 찾는 것이다. 김영길에 의하면,

서양사람들은 나를 동양작가로 보고 그 속에[서] 동양성을 찾으려고 하는 경향이 있어요. 니가[제가] 동양에서 왔으니까 뭘 그려도 동양성을 찾으려고…… [그런데] 한국 사람들은 그 작품을 보면서 무엇이 현대적인가? 그걸 찾으려 해요. 그 현대적인 것이 얼마나 서구적인가? 그것을 찾으려고 하는 경향이 있죠.

미술이 상표가 되고 문화적 뿌리가 차이로 통용되면서 그 차이는 주로 비주류 미술가들의 몫이 되었다. 한국 미술가들은 한국인답게, 일본 미술가들은 일본인답게 그려야 한다. 또한 멕시코 미술가는 멕시코 출신임을 나타내야 한다. 반면 그 서양인들이 보기에 유럽과 미국 미술가들은 큰 담론으로 새로운 이슈를 던지며 미술세계를 개척해 나가야 하는 막대한 임무를 가진 자들이다. 그런데 장홍선은 문

화적 뿌리가 미술 시장에서 브랜드로 기능하고 있음을 다음과 같이
설명한다.

> 여기 서양 사람들이 동양 사람들한테 원하는 게 있어요. 배병호 선
> 생님같이 소나무[그림] 같은 것 있죠. 굉장히 peaceful하고 동양적
> 인 선(禪)사상 같고 그러니까 분야가 다른 거예요. 완전히! 동양 애
> 들이 하는 것, 서양 애들이 하는 것, 다르게. 그래서 미술 시장에 그
> 렇게 들어가는데 그것을 안고 [가서] 정말로 동양적인 것을 해야 되
> 는 건지 저도 굉장히 혼란스러워요. 저는 제가 한국인인데도 작품이
> 동양적인 것은 아닌 거죠, 절대로. 아직까지는……

흥미롭게도 타자, 즉 서양의 감상자에게 있어 동양은 선불교의
명상을 즐기는 고요의 나라이다. 장홍선은 부연하길,

> 선입견. 선입견에 대해서 얘기를 하는데. 여기 사람들은 동양 사람
> 에 대해 선입견이 있어요. 지금은 조금씩 바뀌고 있지만요. 동양 사
> 람에 대한 선입견은 동양 사상, 그리고 그 뭐 굉장히 peaceful하고
> 평화적이고 명상적이고 뭐 어떤, 그리고 참을성이 많아서 아주 집요
> 하게 하고, 그래서 대부분의 동양 작가들은 손재주를 보여주는 걸
> 많이 해요. 근데 물론 선(禪)적인 것도 하죠. abstract한 섯. 추상적
> 인 표현 같은 것도 많이 하고 하지만, 예를 들어서 그 이우환 선생님
> 것 있잖아요. 오셔서 [2011년 구겐하임 전시] 하셨잖아요. 굉장히
> 명상적인 것. 거의 그런 것들이에요.

김정향은 외국인 또는 비평가들이 한국 미술가를 보는 "분류"의
태도를 다음과 같이 설명한다.

저는 한국적이라고 생각하지 않는데, 다른 사람들이 볼 때에 한국적이라고 그러더라고. 동양적이라 그러더라고. critic도 동양적이라고 그러고, 저는 전혀, 동양적이라고 생각 안 해. 근데 보는 사람이 동양적이라고 그러더라고요, 그거는[그것은] 재밌는 거 같아. 그……*New York Times* 그 사람도[작품 평을 쓴 비평가도], 심지어는 [내 작품을] 원나라 산수화랑 비교를 하고, 뭐 그런 게 있어요, 그러니까. 보는 사람은 뭔가 그것을 찾더라고? 근데 저 자신은 잘 모르겠어요.…… 여기서는 아무래도 그 critic이라든지, curator들이라든지, 이런 사람이 은근히 그런 거를 사실은 원해요. 왜냐면 자기네들도 글을 쓰려면, 나라는 작가를 부각하려면, 뭔가 미국 작가와는 다른 뭔가…… 내가 한국적인 게 있어야만 자기도 글로 쓰기가 쉽잖아요? 그러기 때문에.

서양의 감식가들과 감상자들에게 있어 한 개인의 뿌리는 실제로 분류의 기준이 되고 있다. 이와 같이 타자들, 즉 서양의 감상자들은 한국 미술가들로 하여금 문화적으로 변하지 않고, 도덕적으로 확고부동하고, 그리고 지리적으로 뿌리박은 존재임을 각인시킨다. 그 결과 탈영토화의 공간에서 한국 미술가들에게는 서양인의 눈으로 자신을 바라보고 다시 자신들의 한국인 정신으로 자신을 관찰하는, W. E. B 듀보이스(du Bois, 2007)가 설명한 "이중 의식(double consciousness)"이 존재한다. 듀보이스는 설명하길,

한 사람의 자아를 타자의 눈을 통해 항상 바라보고, 재미있어 하는 경멸과 연민으로 바라보는 세계에 의해 한 사람의 영혼을 평가하는 이 의식은, 이 이중 의식은 묘한 감각이다.(p. 8)

부리요(Bourriaud, 2013)에 의하면, 포스트모던 담론에서 "타자의 인식"은 타자의 이미지를 차이의 카탈로그에 붙이는 것에 해당된다. 그렇다면 타자와 다른 한국인인 나의 모습은 어떤 것인가?

재영토화

새로운 영토를 일구기 위해, 지층화된 환경의 기존 영토에서 뻗은 뿌리에서 벗어나고자 아웃사이더의 삶을 선택하였던 한국 미술가들이었다. 존재론적 분리의 관점에서 미술가들은 해방의 길을 지금까지 모색하였던 것이다. 이제 이들은 에마뉘엘 레비나스(Levinas, 1990)가 말한 "존재에 매인 붙박이"로서의 자신들을 깨닫게 된다. 레비나스에 의하면, 자기 존재에 얽매여 있음은 현재 자신이 서 있는 삶의 터전을 만들어 온 역사 속에 갇혀 있다는 뜻이다.

탈영토화 과정에서 미술가들은 다시 자신들의 한국적 뿌리로 되돌아온다. 다시 말해 탈영토화의 필연으로써 미술가들은 "재영토화(reterritorialization)"한다. 그런데 반드시 일어나게 되는 필연적인 과정으로서 미술가들이 뿌리로 다시 회귀하는 재영토화는 단순히 이전 영토로의 회귀가 아니다. 들뢰즈와 과타리에게 있어 탈영토화와 재영토화는 서로 정반내의 개념이 아니다. 앞서 설명하였듯이, 미술가들은 도식이나 도상을 이용한 사본 만들기에 반대하고 있다.

변화를 야기시키는 탈영토화의 운동은 탈주선이 관계한다. 탈주선은 행동하고 반응하기 위하여 몸으로부터의 새로운 힘의 방출이다. 그것은 이전에 은연중에 또는 잠재적인 몸들 사이에서 연결을 실현시키는 변형의 길이다. 탈주선은 타자로부터 영향을 받은 몸의 역량이 관계를 전개시키는 힘이다.[6] 들뢰즈와 과타리에게 있어 "선(線)"은

힘들의 운동을 뜻한다. 이러한 맥락에서 들뢰즈와 과타리는 힘의 "선 (line)"으로 이루어진 "탈주선(line of flight)"에서 강조하는 바가 직선상으로 "추적하는" 것이 아니라, 오히려 "벡터 공간(vector-space)"[7]임을 강조한다(Parr, 2005). "벡터"는 파악이라는 개념이다(Whiltehead, 1978). 파악은 저기의 하나의 실재가 여기의 다른 실재로의 이행을 작동케 하는 가장 기초적인 느낌의 작용이다(Whitehead, 1978). 따라서 탈주선은 관계를 통해 공간을 매핑(mapping)하는 것이지 직선상의 추적이 아니다. 그러므로 미술가들이—벗어나고자 했던—한국적 뿌리로 되돌아보는 것의 이 여정은 리파드(Lippard, 2007)가 설명하는 콜라주로서의 여행을 상기시켜준다. 리파드에 의하면,

> 콜라주는 분리된 현실들을 끝없이 다른 방법으로 합쳐놓는다.…… 콜라주는 변화하는 관계, 나란히 놓기, 겹쳐놓기, 풀로 붙이기, 떼기 등이다. 콜라주와 여행은 공간에서 의미를 재배열하는 것이기 때문에 두 가지 모두 단축(축소)을 통해 뭔가 새로운 것을 만드는 것이다.…… 콜라주는 깜짝 놀랄 가능성을 열어놓기 때문에 우리를 무감각에서 흔들어 놓을 수 있다.(p. 78)

되풀이하면, 미술가들이 다시 뿌리로 돌아오는 재영토화의 여정에는 매핑의 기능으로서 타자의 "차이"가 변증법적으로 작용한다. 마

6 들뢰즈와 과타리 철학의 핵심은 사물이 고정된 실체 또는 정적인 본질이 아니라는 데에 있다. 따라서 탈영토화는 궁극적으로 배치체 또는 다양체를 만들어야 하는데 이때, 그 길을 여는 힘이 탈주선이다. 다시 말해 탈주선을 통해 들뢰즈와 과타리가 말하고자 하는 것은 본질적 실체 또는 존재로서의 사물이 아니라 어떻게 사물들이 연결되면서 창의적 변형이 일어나는가에 있다.

7 위키페디아에 의하면, 벡터 공간은 선형공간이라고도 불린다. 그것은 원소를 서로 더하거나 주어진 배수로 늘이거나 줄일 수 있는 공간이다.

치 여행의 길을 떠난 이후에야 집의 안락함을 깨닫게 되듯이, 미술가들은 한국의 뿌리를 다른 시각에서 보고자 한다. 그러면서 재영토화의 과정에 좀 더 신중하고자 한다. 김영길은 다음과 같이 말한다.

한국에 있을 때는 서양……어떤 현대 뉴스를 하루라도 빨리 접하는 것이 관객에게 어필할 수 있는 길이었고, 또 작가들이 그걸 많이 찾으려 했고…… 그런데 나 같은 경우는 정반대로 무엇이 애네들[서양사람들]이 가질 수 없는 세계인가 그걸 찾다보니까 거꾸로 무엇이 한국사람들한테 새로운 것인지를 찾듯이, 여기도 무엇이 이 사람들한테 새로운 것인지를 찾다보니까…… 찾는 대상이 어떻게 보면 정반대라 보면 돼요.

줄리아 크리스테바(Kristeva, 1991)는 글을 쓰려면 먼저 추방당해야 한다고 말한다. 나를 발견하기 위해서는 결코 그 중앙이 아니라 주변으로 나와 거리를 유지해야 가능한 것이다. 따라서 자신을 찾는 행위는 어떤 의미에서 자신으로부터 이방인이 되는, 한 개인으로부터 추방이 있어야 한다. 태어나 현재까지 살아온 한국의 언어, 문화, 그리고 나 자신으로부터 이방인이 되지 않는다면 나는 결코 상식의 늪에서 벗어날 수 없었을 것이다. 미술가들은 다음과 같이 말한다. "내 안에 이미 타자가 들어와 있다!" "이제 나와 모순되는 타자를 어떻게 분리시킬 것인가?" 최현주에 의하면,

그게 꼭 프랑스하고 한국이 비교, 비교가 너무 돼요. 예, 그게 모든 게 되게 자연스러운 것 같아요. 한국의 정체성을 제가 꼭 한국적인 것을 뭘 해야지라든가 한국의 정체성에 의무감을 느껴서 뭘 해야지가 아니라 어쩔 수 없이 그냥 너무 자연스럽게 저에게는 어떤 의미

에서는 과거이자 경험이자 저를 만들어 온 것이 한국이잖아요. 제가 한국에서 성인이 되어서 왔기 때문에. 물론 지금의 한국하고는 또 다른 이질성이 있을 수는 있어요. 여러 가지 사고 방식이라든가 그런 의미에서. 근데 저는 어떻게 되었든 간에 이방인이잖아요? 외국인이라는 것이. 그렇기 때문에 계속적인 비교는 제가 하고 싶지 않아도 제 내에서 이루어질 수밖에 없더라고요. 계속적인 비교가⋯⋯ 그래서 어떤 의미에서 제 안에 이방인이 들어 있죠.

이렇듯 미술가들이 미술 제작의 근원으로서 자신의 한국성을 찾게 되는 것은 역설적으로 국제적인 미술가가 되기 위해 자신의 지엽적인 뿌리와 속박에서 벗어나기 위해 스스로 아웃사이더로서의 삶을 선택한 이후인 것이다. 그리고 이러한 아웃사이더의 위치에서 미술가들은 한국성이 바로 자신들의 자원이 될 수 있는 "밑지층"[8]임을 확인한다. 이제 미술가들은 자신들을 새롭게 구축하기 위해 끊임없이 타자와의 조우를 통한 그 타자와 자신의 문화를 변증법적으로 무한정 비교한다. 일찍이 셰익스피어가 『리어 왕』에서 "그가 누구인지에 대한 물음은 내가 누구인지를 말해준다"고 말하였듯이⋯⋯.

의미 체계로서의 한국 문화

미술가들은 탈영토화 자체에 내재하는 이와 같은 차별적인 관계들, 탈주선에 내재하는 관계들을 표현해야 한다. 한국을 떠나 아웃사이더로서 자신들 안의 이방인 위치에서 미술가들은 타자와 차이를

8 들뢰즈와 과타리에 의하면 지층은 적어도 쌍으로 되어 있는데, 한 층은 다른 층의 밑지층 역할을 한다. 밑지층은 질료를 대신하는 용어이다.

만들 수 있는 자신의 뿌리, 즉 한국성을 탐색하기 시작한다. "타자와 다른 나의 본질은 무엇인가?" 제2장의 미술가들의 인터뷰 자료 분석을 통해 파악할 수 있듯이, 미술가들이 사고하는 한국 문화는 물질로서의 문화와 사고체계로서의 문화로 나누어진다. "서양과 구별되는 한국성 또는 한국 미술의 특징이 무엇인가?" 곽수영, 김영길, 마종일, 곽선경 등은 타자와 구별되는 조형요소로서 동양의 선(線)에 특별한 애정을 쏟고 있다. 실로 고대부터 중국 미술에서 "線(선)"은 가장 중요한 시각적 요소이다. 중국 미술에서는 사물의 유사성보다는 우주의 본질인 선과 운동을 포획하는 것에 가치를 둔다. 따라서 중국 미술에서도 선을 통해 드러나는 활달성, 기운생동을 최고의 평가기준으로 삼았는데, 이는 그 작품을 그린 미술가의 고상한 품격과 관련되는 것으로 간주하였기 때문이다(Bush, 1971). 그리고 한국 미술가들은 이와 같은 동양 미술의 특징으로서의 선에 대한 해박한 지식을 가지고 있으며 이를 자신들의 작품에 활용하고 있다. 따라서 미술가들에게 있어 선은 한국성의 상징이다. 권순철은 한국성을 다음과 같이 설명한다.

> 그 한국성이라는 것 자체가 나는 그냥 얼굴이나 넋이나 이런 산수나 이런 데에 배어 있는 한국적인 것을 찾으려고 하는 건데, 뭔가 다른 게 있죠. 세계적으로 봐서는 한국이란 게…… 산수도 뭐 산 모양도 다르고 사람도 다르고 다 다르잖아요. 그런 것을 우리가 찾아봐야죠. 찾아보고 또 우리는 그런 어려운 역사를 겪었기 때문에, 반도로서 지정학적으로 이렇게, 아주 어려운 시기를 몇 백 년을 이렇게 보냈잖아요? 그래서 그런데 따른 여러 가지 고난이 있었고. 그렇기 때문에, 그런 것도 우리가 이제 정리해야 되고 또 내면에서도 있기 때문에, 잘 극복하는 정신 같은 것을 표현해야 할 수도 있고……

이러한 권순철의 서술은 한국의 물질 문화가 한국의 특정한 지형학적 특징과 관계하면서 만들어진 특유의 산물이다. 그리고 그것은 역사적으로 연결되기 때문에 현재까지 이어지는 것이다. 그렇기 때문에 한 시대의 특정 양식이 현재에도 통용될 수 있는 한국 미술의 본질인 것이다. 이러한 맥락에서 권순철은 특별히 한국 문화 유산에서 개인적 정체성을 추구해야 하는 것이며 일개 개인에 의해 한국 문화가 변화될 수 없는 것이다. 역사적 미술작품과 문화 유산에 국가적 문화가 발현된 것이며 그것은 또한 그 자신의 개인적 정체성을 표현하는 수단이다. 그리고 이러한 맥락에서 윤준구는 개인적 정체성을 전통에서 찾고자 한다. 윤준구에 의하면,

> 한국 작가가 하는 게 Korean-ness인 것 같아요. 근데 한국 작가들의 작품을 저도 많이 보고 있는데, 한국 작가들이 하는 게 "Korean-ness"라고 하지만 막상 한국적이지 않아요. 그런 걸 많이 느껴요. 어떤 부분이냐면 구체적으로…… 그 사상적인 배경에서 오는 맥락은 상당히 많이 유실된 것 같아요. 사실 제 작품에는 동양적인 사상을 많이 담고 있어요. "천지인"이라는 제목부터도 그렇고. 우리 미술에 있었던 특징들 있잖아요. 그런 부분들이 전혀 다르게 보일지라도 뒤에[내면에] 숨어 있는 사상적 배경을 가지고 가려고 노력을 하는데…… 테크닉도 가지고 가고요. 지금 이 작품 같은 경우도 디지털로 프린트를 했지만 프린트처럼 사실 보이지 않는 부분이 있거든요. 왜냐하면 한지에다가 제가 프린트를 해서 일일이 다 배접을 한 거예요. 배접이라는 게 뭐냐면 동양화 종이를 붙여나가는 테크닉을 말하는데 결국 굉장한 수공품이에요. 이렇게 한방에 뽑아 버릴 수도 있지만 하나 하나 한 땀 한 땀 뜨듯이. 예를 들면 이런 것 같은 경우

는 줄을 묶어 놓고 금분을 이렇게 튕기는 거예요. 튕겨서 퍼지는 그런 느낌. 굉장히 craft적인 면을 가지고 있는데…… 한국에서만 작품을 한 작가들이 오히려 한국적이지 않을 수가 있는 거예요. 그게 왜 그러냐 하면 그 안에서 자꾸 밖으로 눈을 돌리다 보니까 그 주변에 있는 중국, 일본, 미국 이런 쪽을 바라보면서 이제 자기한테 없는 신선함을 찾으려고 하다 보니까 이게 막 섞이는 거예요. 그래서 한동안 일본 pop적인 그런 것들이 한국에 굉장히 유행을 했어요. 근데 그게 이제 사실 한국적인 게 아니거든요. 그런 부분들이 이제 굉장히…… 오히려 외국에서 보면 한국을 객관적으로 바라보게 돼요. 이게 여기에 외국에서 한국 작가가 전시를 한다. 대부분은 외국에서 자란 작가들이 아니에요. 한국에서 성공을 해서 어떻게 엮어져서 외국에서 전시를 하다 보니까 굉장히 그런 부분이 그 한국적인 것이 굉장히 퇴색되더라고요. 그러니까 우리가 아닌 모습을 이렇게 갖다 놓는 그런 것들을 많이 본다고요.…… 요즘 우리나라 작품들이 너무 시각적인 충격을 강조하는 게 여기 사람들에게는 내거티브하게 평가가 돼요. 너무 시각적인 충격에 치중하는 미술로 여기더라고요. 그러나 여기 사람들은 그런 것에 놀라지 않는다는 것이죠.

살펴본 바와 같이 윤준구는 한지의 배접, 장인정신 등 역사적으로 오랫동안 지속된 전통의 축적에서 정체성을 추구한다. 따라서 윤준구는 자신의 개인적 정체성을 문화적 정체성에서 찾고자 한다. 그렇게 함으로써 그는 본질적인 한국적 특성이 전수된다고 생각하였다. 그러면서 그는 그 전통과 현대성 사이에서 균형을 찾고자 한다.

그런데 이와 같은 물질문화는 특정 시대의 삶의 조건에서 연유하였다는 맥락에서 대부분의 미술가들은 한국 문화를 물질 문화라기보다는 의미 체계로서의 한국 문화로 인식한다. 문화를 한국사 전체

를 통해 지속되고 있는 유기적이며 정신적 유형으로 이해하고자 하는 것이다. 다시 말해, 한국인으로서의 사고 방식, 즉 삶의 방법으로서의 문화인 것이다. 최성호는 다음과 같이 외친다.

우리 그동안 부처님, 고려청자, 이조백자 너무 많이 팔았어요. 우리 정체성으로. 그래서 이제 더는 팔 것이 없어요. 그리고 그 박물관 안에 박제되어 있는 것들이 더 이상 우리의 정체성도 아니라고 생각해요. 우리의 삶과는 아무런 관련성이 없어요.

같은 맥락에서 신형섭은 다음과 같이 주장한다.

그러니까 한국 문화라고 해서 typical한 것으로 누구든지 공감한다는 것은 별로 좋은 아이디어도 아닌데…… 어떤 것을 갖다 놓고서는 이게 한국의 정체성이라고 들이밀거나…… 특히 color 쓸 때도 뭐 한국 특유의 오방색을 사용했다고 자꾸 그걸 가지고 characterize를 시킨다든가…… 사실 오방색은 중국에도 있는 것이고 일본에도……그러니까 뭐 예전에 대학교 다닐 때 미술 선생님을 보면, 한국적인 소재를 많이 쓰는 분들에게서 계속 중복되어서 나오는 얘기가 색깔에 있어서는 오방색…… 그렇다고 오방색 쓰시는 분들이 잘못되었다는 게 아니라…… 그리고 이제 뭐 그림도 뭐 고구려《사신도》에 나오는 것을 따다 쓴다든가 이런 것도 한두 번만 하면 되는데 너무 횟수가 잦고…… 그게 정체성을 살리는 것인지 잘 모르겠어요. 예전에 우리나라 TV에서 한번 본 적이 있는데요, 백남준 씨가 인터뷰도 많이 하고 그럴 때 한국에서 어느 유명하신 아나운서가 한국의 정체성에 대해서 물어본 적이 있었는데, 백남준 씨 대답이 "내가 한국사람이다 보니까 어쩌다보면 나오겠지…… 뭐 내가 해놓은 게 나

중에 보면 그게 정체성이겠지요" 그렇게 말하던데요.

권순학도 이에 동의하면서 다음과 같이 설명한다.

이제 여러 국적의 사람들과 전시를 할 때에는 그러니까 저를 떠나서 애기를 할게요. 한국 작가들이 이제 섞여서 한국을 보게 되잖아요. 저도 뭐 참여할 때도 있지만, 근데 분명한 것이 여기에 있으니까 한국적인 게 보이는 것은 분명한 사실인 것 같아요. 그것은 어떤 "성향" 같아요.

신형섭과 권순학의 견해에 대해 인류학자 크뢰버와 크럭혼(kroeber & kluckhohn, 1952)은 다음과 같이 설명한다.

문화는 명시적, 암시적 패턴과 몸에 익힌 행동과 상징에 의해 전수되며 예술품에 구체화된 것을 포함하여 인간 그룹 특유의 성취를 만든다. 문화의 본질적 핵심은, 역사적으로 유래한 선별적인 개념과 특별히 거기에 내재하는 부수적 가치 등 전통을 구성하는 데 있다. 한편에서 문화적 체계는 행동의 산물로서 간주될 수도 있으며, 또 다른 한편으로는 다음의 행동 요소들을 조절하게 된다.(p. 181)

한국 문화를 정신성으로 정의 내리는 윤애영에게 있어서 한국성은 다음과 같이 한(恨)이라는 특유의 정서로 특정된다.

저는 한국 문화가 "한(恨)"이라고 생각해요. 그게 너무 뼈저리게 우리 속에 있어서 그런지 프랑스말로도 영어로도 깊이 있게 설명할 수가 없어요. 우리가 느끼는 깊은 감정? 그리고 우리 한국사람은 민족성이 되게 강한 나라예요. 우리 스스로가 한국사람을 안 나타내도

그 스스로가 에너지가 반짝반짝거리는 한국의 에너지가 같이 있거든요. 근데 제가 지금 [그] 표현을 모르겠는데…… 근데 그 깊은 그것을 한국에서 태어난 사람은 그것을 느껴요. 근데 그걸 한이 어떻게 보면 슬픈 건 아니거든요. 근데 그 누군가가 아리랑이라는 노래를 하면서 우리 가슴 속에 깊이 응어리진 에너지라고 할까? 예를 들면 "우리"라는 단어를 많이 쓰잖아요. 그 우리라는 단어를 많이 안 써요. 애네들[서양 사람들] 같은 경우에도 그렇고…… 근데 제가 작업을 하면서 그 같이 그 함께 응어리진 모습들, 그니까 우리는 식민지를 겪었고 그 많은 그 역사 속에 우리나라 역사를 보면 우리나라처럼 침략을 많이 받은 나라도 없어요. 그리고 그 엄청난 그 침략을 받은 속에서[받는 과정에서] 그러니까 맺혀지는 이야기들이 아마도 끈끈히 우리 부모님이나 조상님들이나 그 이야기들이 보이지 않게 그래서 이게 결국은 살풀이로 풀어내잖아요. 그 풀이를 하는 것이 그 어른들이나 얼이나 그 얼이 나오는 건 춤으로 한다면 살풀이가 될 수 있는 거고, 작가들은 그 자기의 그 작업을 하면서 저 같은 경우는 제가 작업을 하는데 되게 많은 사람들이 [제 작품이] 동양 사람이 한지를 알아요.

결과적으로 김신일은 단순성을 추구하는 것이 바로 한국인의 정체성이라고 생각하였다. 그에 의하면,

일본인들 또한 간결함이 그들의 정체성이지만 그 단순함은 편집광적인 단순함, 인위적인 단순함이라고 생각해요. 그에 비해, 한국인의 단순함은 달관적인 것도 있으며 몸에서 나오는 자연스러운 단순함이죠.

김신일의 "단순성"의 개념은 전체를 하나로 감싸는 포괄적인 "하나"로서 보는 한국 특유의 사고인 "일심(一心)"[9] 으로 해석이 가능하다. 일심은 차이를 주목하는 대신 그 근저에 흐르는 동일성의 같음을 간파하는 마음이다. 이러한 사고의 일면은 단순성으로 특징된다. 김신일은 자신이 작품을 만드는 데에서 내용을 단순화시키는 것이 자신의 속성처럼 자연스럽게 몸에 배어 있어 그것을 한국적인 정체성으로 생각한다. 그리고 표현적 활동인 미술 제작에는 한국인의 사고 유형인 문화가 반영된다. 그래서 자신의 작품과 다른 나라 미술가들의 작품들을 구별할 수 있는 차이점이 바로 그 단순성이라고 생각한다. 따라서 그는 자신의 정체성이 곧 한국인으로서의 정체성이라고 생각한다.

인류학자 알프레드 크뢰버(Kroeber, 1917)에 의하면, 각각의 세대들이 문화와 사회제도를 통해 많은 변화를 겪음에도 불구하고 변화하지 않으며 지속된다고 하였다. 그러므로 한국의 미술작품에는 문화가 변화하는 것과 일관된 한국적 특성이 부여되기 때문에 한국문화에 대한 일정 개념을 형성한다. 크뢰버는 이와 같은 문화와 사회제도들은 개인에 의해서가 아닌 그룹이라는 집합적 차원에서 결정되는 것이라고 설명한다. 문화를 배우는 학습이 그 문화 그룹 내에서 이루어지기 때문이다. 이러한 이유로 문화는 집합적인 것이다. 반면에, 개인적으로 문화를 이용하는 것과 관련될 때에는 단독적인 양상을 띤다(Hofstede, 1984).

9 한자경(2008)에 의하면, 우리나라 고유 사상의 핵심이 전체를 하나로 감싸는 포괄적 "하나"의 정신이다. 그리고 그것이 바로 "일심(一心)", 즉 "큰마음," "한마음"이다. 일찍이 최치원(857 - ?)은 한국인의 심성에 존재하는 "하나"의 도(道)를 지적하면서 이를 "풍류(風流)"라고 불렀다. 차이 나는 것들에 주목하는 대신 그 근저에 흐르는 동일성의 같음을 간파하는 일심은 단순성이며, 하나의 도(道)이자, 달관의 풍류이다.

한국성의 무의식적, 우연적 표현

파악한 바와 같이 대부분의 미술가들에게 있어 한국 문화는 의미 체계, 삶의 유형을 의미한다. 다시 말해 문화는 사는 방식, 사고 유형인 것이다. 이러한 맥락에서 김신일은 미술 제작에서 의도적인 한국성의 표현이 얼마나 부자연스러운 것인지 그 이유를 다음과 같이 설명한다.

사실 한국적이라고 말하는 게 추상적이잖아요. 근데 작품을 한다는 것은 상당히 구체적인 것이거든요. 구체적인 것에다 자꾸 추상적인 것을 대입하려고 하니까 이게 뭔가 안 맞는 거예요. 그게 만들면서는 작가가 사실 솔직히…… 작품을 만드는 과정에서 지금 제가 이걸 깎고 있는데 이 상황에서 "아, 난 한국 사람이야, 한국적이어야 해……" 하면서 깎진 않는다구요. 물론 그런 사람이 있을 수 있어요. 그런데 주로는[대개는] "아! 이것 만드는 거 자체가 중요하지!" 그러니까 저는 한국성이니 이런 것을 연결하고 싶진 않아요. 그렇다고 그것을 무시하는 것도 아니지만…… 그러니까 그게 이게 "체질"이죠. 체질인 것 같아요. 그 사람이 일본 사람이니까 그런 사람들은 말은 안 해도 그러니깐 "나는 일본적이다" 말 안 해도 사람들이 알잖아요. 근데 그런 분들이 "나는 일본적이다!"라고 강조를 하고 다니실 필요는 없을 것 같아요.

다시 말해, 김신일에게 있어 한국성은 바로 정신성을 의미하기 때문에, 그 정신이 자연스럽게 체화되어 작품에 구현되길 바라는 것이다. 이러한 의미에서 곽선경은 작품 제작에서의 한국적 표현이 무

의식적인 것임을 강조한다.

군이 한국적이라는 것보다는 제가 자라난 그 background, 뿌리인 동양성에 대한 그런 게 사실 그 concept에 애쓰지 않아도 그 선(線)도 애쓰지 않아도 그것들이 자연스럽게 나오게 되더라고요. 그것을 서양인들이 볼 때는 그게 재미있겠죠? 그들한테는 그게 굉장히 동양적인 것으로 보이겠죠.……

같은 맥락에서 김정향도 자신의 한국성이 전혀 의도적이지 않은 "우연적으로" 또는 "무의식적으로" 표출되는 것이라고 생각한다.

어! 저도 모르게 그런 거가[것이] 자꾸 나타나고, 이렇게 뭔가 좀…… 저도 이렇게 산수화 같은…… 뭐랄까 제가 이렇게 원했던 거는 산수화라는 것을…… 무의식중에 나오는 것이 있잖아요. 내 의식 속의 산수화가 나오는 게 아니라, 무의식 속의 산수화가 나오는…… 그런 것이 내가 무의식 속에서 이렇게 나오면 좋겠다, 내가 이런 생각을 했었어요. 그랬는데, 이제, 그, *New York Times*에 [나에 대해] 글을 썼던 그 사람이 "원나라 산수화 같은 느낌을 준다. 그렇지만 작가의 의도는 아닌 것 같다" 이렇게 썼더라고…… 그래서 사실은 내가 보기에는 내가 그럼 굉장히 성공을 한 거야. 왜냐면 나는 "무의식 속의" 산수화, 그래서 내가 꼭 산수화를 그리려고 그런 게 아니라, 그냥 그렇게 해서, 이렇게 나왔다…… 나도 이렇게 생각하고 싶었던 것이거든요. 의식적으로 내가 산수화같이 해야 되겠다 이러면, 왜냐면 그 산수화라는 것이, 그러면 현대 사회에서 그런 것이 꼭 산수화 같은 그림이 꼭 산수화같이 그려야 되는 게 아니잖아요? 그런 게 도대체 그러면 현대성과 어떻게 relevance(관련성)가 있느냐? 내가 만약에 지금 앉아가지고, 무슨, 원나라 산수화같이 그림을 그리

면 그것하고 나랑은 정말 너무나 동떨어진 세계잖아요. 그래서 우연성! 예! 그러니까 저는 굉장히 필연보다도 필연, 우리, 우리 인생은 필연이라고요. 그렇지만 그 필연 속의 우연을 함으로써, 뭔가 이렇게, 돌출구[돌파구]를 찾는 거야. 이렇게 뭔가, 이렇게 꽉 짜여진 그런 게 아니라, 우연적인 걸 하면서 우리가 이렇게, 기대하지 않았던 그런 순간 있잖아요. 그런 것을 이렇게 보여줌으로써 가능성을 여는 거야.

이러한 김정향의 서술은 미술 작품의 무의식적, 우연적 표현이 현대성을 구현하는 방법임을 설명한다. 이 점은 문화 정체성의 의도적 표현과 무의식적 발현이 뚜렷이 구별되는 것임을 방증하는 것이기도 하다. 인터뷰 자료가 보여주듯이, 미술가들은 전자인 한국성의 의도적 표현에 반대하면서 후자가 작품 제작에 있어 바람직한 태도라고 생각하고 있다. 이를 들뢰즈와 과타리의 용어로 말하자면, 전자는 사본 만들기이고, 후자는 지도 만들기에 해당하는 것이다. 미술가들은 어떤 도식이나 도상의 틀에 갇히지 않는 자유로운 상태에서 자신들의 한국성이 자연스럽게 발현되어 궁극적으로 창의적인 표현이 되길 바라는 것이다. 다시 말해 그들은 전적으로 지도 만들기를 원한다! 김정향이 무의식적 표현을 추구하는 것은 바로 이러한 연유에서이다.

무의식적 표현은 또한 우연적인 것이다. 미술 제작에서의 우연적 표현! 우연과 무의식은 어떻게 다른가? 김정향이 언급한 무의식이란 무엇인가? 프로이트에게 있어 정신은 의식과 무의식으로 구분되며 의식은 정신의 일부이다.[10] 다시 말해, 프로이트는 정신의 전체

10 프로이트의 정신분석(psycho-analysis)은 무의식이 작동하는 틀을 상정한다. 이 정신

집합이 의식적인 것과 무의식적인 것의 두 부분집합이라고 간주하였다(김재인, 2013). 그래서 무의식을 통해 우리의 의식을 설명할 수 있는 것이며, 의미는 무의식에 있는 것이다. 이에 비해 베르그손에게 있어 무의식은 바로 "기억"을 의미한다(황수영, 2006). 신체도 기억을 담고 있으며 기억이 우리 안에 녹아 있는 것이다. 기억은 없어지지 않고 눈덩이처럼 쌓인다. 역사와 생명이 그러한 형태로 흘러가는 것이다. 같은 맥락에서 의식도 역사이며 생명도 역사이고 물질 또한 역사이다. 프로이트와 베르그손이 설명하는 무의식의 공통점은 우리의 인성이 무의식으로부터 시작된다는 것이다. 그런데 프로이트는 무의식을 의미로 해석하는 데에 반해, 베르그손은 그것이 역사로 쌓인다고 주장한다. 또한 들뢰즈에게 있어, 무의식은 스스로 자신을 생산하고 재생산하면서 순환운동을 하는 우주 자체인 것이다.[11] 실제로 미술가들이 의미하는 무의식이 어떤 선행 원인 또는 중심을 가지지 않으며 전혀 다른 무의식의 상태에 도달한다는 점에서, 또한 의미론적으로 해석하지 않는다는 점에서, 그것은 내재적 존재론의 맥에 있는 것이다. 들뢰즈가 언급하는 무의식 또한 중심 없는 체계로서 우주의 운행 원리 자체인 것이다. 그러므로 들뢰즈와 과타리에게 있어 무의식을 생산하는 일이 무엇보다 중요하다. 그것은 새로운 언표, 다른 욕망을 생산하는 일이다.

우연은 무의식의 기억들과의 만남을 통해 일어난다. 따라서 "우연"은 예측 불가능한 "관계"에 의해 발생한다. 우주의 관행은 필연적인 연쇄사슬에 우연이 개입한다. 들뢰즈와 과타리에 의하면, 우주는

분석은 의미론에 해당한다.

11 이러한 무의식의 해석은 프로이트의 정신분석과 대조되는 분열분석(schizon-analysis)이다. 분열분석에서는 물질-재료, 행위, 정신의 법칙성, 구조성을 분석한다.

논리적 질서가 아니라 탈논리적인 적합성이나 일관성에 따라 작업한다. 그 물질에는 극미한 수준에서 우연이 작용한다. 그래서 우연한 원인 때문에 우주에는 어떤 한결같은 통일성이 존재하지 않는 것이다. 즉, 동일성이 내재하지 않는다. 우연은 모든 것을 열어 놓는다. 따라서 미술가들이 언급하는 무의식은 베르그손의 기억이며, 들뢰즈의 우주가 운행되는 자연의 방식인 것이다. 우연은 기억들의 만남이며 타자와의 만남이다.

미술가들은 자신들의 영토적 한국성이 "우연적으로" 또는 "무의식적으로" 드러나면서 현대성의 표현을 성취하고자 한다. 이러한 맥락에서 미술가들에게 있어 한국성의 의도적인 표현은 "진정성"이 결여된 지극히 부자연스러운 것이다. 미술가들이 우연적 또는 무의식적 표현을 지향하는 것은 그것이 바로 한 작가 특유의 진정성의 표현이기 때문이다.

요약

이 장에서는 탈영토화 과정 중 야기되는 한국 미술가들의 정체성의 문제와 그 과정에 대해 해석하였다. 현대 미술의 중심지에서 활약하기 위해 한국성인 그 뿌리로부터 일탈을 시도한 미술가들은 국제적인 무대에서 세계인들에게 접근할 수 있는 보편성의 담론으로 작업하고자 한다. 동시에 자신들의 한국성의 뿌리는 한편으로는 제거되어야 할 지엽적인 것이다.

어떻게 탈영토화가 재영토화와 연결되는가? 탈영토화의 과정에서 한국 미술가들은 차이의 원칙으로서 타자와 구별되는 자신들의 뿌리의 표현을 지속적으로 요구받는다. 타자와 다른 나는 누구인가? 미술가들은 자연적으로 타자와 구별되는 한국적 소재를 찾아 자신들

의 개인적 정체성을 추구하게 된다. 이러한 재영토화의 과정에서 제 2장에서 파악한 바와 같이, 예술적 영감의 원천으로서 미술가들은 어린 시절의 기억을 반추하면서 한국적 소재를 선택한다. 비록 이들 미술가들이 그들의 한국적 정체성을 의도적으로 추구하는 것에 반대하지만, 한국의 소재는 타자와 구별되는 자신들의 개인적 정체성을 구축할 수 있는 수단을 제공하는 것이다.

이렇듯 타자와 조우가 일어나는 탈영토화의 공간은 변증법의 공간이다. 타자와의 조우는 항상 모호성과 갈망이 함께 점철되는 과정이다. 이러한 구조 속에서 미술가들은 한 극단에서는 그들의 뿌리에서부터 벗어나고자 하면서 다른 한 극단에서는 자신들의 뿌리를 재발견하는 양극의 연속체에 존재하고 있다. 즉, 탈영토화의 이면이 보충적 재영토화이다. 결국 미술가들은 타자와 구별되는 자신의 내러티브를 기획한다.

미술가들은 동양미술의 선(線)을 탈영토화의 공간에서 한국성의 상징으로 사용한다. 그 결과 초문화적 공간에서 한국 미술가들이 제작하고 있는 작품들의 양식상의 주요한 특징 중 하나는 선(線)을 이용한다는 점이다. 또한 미술가들은 자신들의 한국 문화가 고정불변의 물질 문화가 아닌 의미 체계 또는 정신성임을 파악한다. 다시 말해 한국 문화는 물질 문화가 만들어낸 과거의 문화 유산이 아니다. 따라서 이들에게 한국 문화는 한국인의 삶의 방식, 사고방식, 감수성과 같은 "의미체계로서의 문화"이다. 예를 들어, 제2장을 통해 파악했듯이 미술가들은 도교의 "공(空: void)," "무(無: nothingness)" 등에서 연유한 동양인의 사고 체계를 상징을 통해 나타내고 있다. 그 결과 많은 한국 미술가들이 한국의 형이상학적 철학을 작품의 주제로 사용하고 있다. 임충섭은 《월인천강》을 통해 성리학을 사유한다. 곽수영은 삶과 물질의 본성을 탐구하기 위해 불교 철학을 가져온다. 김

신일의 작품은 공(空) 사상과 관련된다. 곽선경의 마스킹 테이프 작업 또한 도가 사상에서의 공(空)을 연상시키는 것이다. 윤준구 작품의 주제 역시 전통적인 불교 사상 및 도가 사상과 관련성을 가진다. 그리고 이러한 작품들에 사용된 한국적 소재는 이미 도식에서 벗어난 탈코드화된 상징으로서 기능한다.

미술가 자신들이 인식하는 한국 문화가 사고 체계 또는 방식이기 때문에, 이들은 한국성의 의도적 표현에 반대한다. 오히려 그것이 작품에 상징을 통해 자연스럽게 표출되어야 하므로, 무의식적이며 우연적인 표현을 선호한다. 그렇기 때문에 미술가들은 이러한 무의식적, 우연적 표현을 현대성과 진정성의 표현으로 간주하였다. 그렇게 하면서 그들은 한국성의 사본 만들기가 아닌 지도 만들기를 원하고 있다. 미술가들에게 있어 도상을 이용한 사본 만들기는 과거의 영토로 완전히 회귀하는, 의미 없는 답습을 뜻하는 반면, 탈코드화된 상징을 통한 지도 만들기는 탈영토화와 그 필연인 재영토화의 과정인 것이다. 다음 장에서는 미술가들의 우연적, 무의식적인 한국성의 표현이 어떻게 현대성과 진정성을 담보하면서 창의성이 발휘되는지, 그리고 그 과정에서 어떻게 탈주선이 연결되는지를 파악하기로 한다.

제4장

기관 없는 몸과 창의성

앞 장에서 파악하였듯이 탈영토화의 여정에서 한국 미술가들은 그들의 한국성을 회피하면서도 다시 그 뿌리로 돌아오는 재영토화의 필연을 겪는다. 지층에서 빠져나오기 위해 탈주선을 타고 그 탈주선의 벡타 공간을 타자와 연결시키면서, 한국성의 영토가 가져오는 차이를 자각하며 타자의 요소들을 가미시키는 상관적 재영토화가 이루어진 것이다. 이를 통해 미술가들이 강력히 원하는 바가 의미 체계로서 상징을 이용하여 한국성을 나타내면서 혁신적인 지도 만들기에 임하는 것이다. 그것은 과도기로서의 재영토화를 거쳐 강력한 탈영토화를 향하는 것이다.

미술가들은 자신들의 개인적 정체성을 추구하는 차원에서 차이의 기호인 한국성의 현대적이며 진정성 있는 표현을 위해 무의식적이며 우연적인 표출을 원한다. 즉 한국성의 탈코드화를 원하는 것이다. 따라서 미술가들의 지도 만들기는 우연적, 무의식적 표현과 관련된다. 그렇다면 이와 같은 우연적이며 무의식적인 표현이 어떻게 진

정성과 현대성을 담는가? 그것들이 어떻게 유기적으로 관계되는가? 그리고 그러한 과정에서 표현되는 한국 문화 또는 한국성은 어떤 성격을 띠는가? 다시 말해, 탈영토화의 과정에서 타자와 관계하면서 미술가들이 "회상하고 기억하는 한국성"은 어떤 이미지일까? 이 장에서는 이러한 일련의 질문들에 대해 파악하고자 한다. 따라서 이 장은 다른 문화적 요소들과 조우하면서 디아스포라 미술가들이 기억하는 한국성이 타자 사이에서 어떻게 그 모습을 드러내고 있는지의 과정에 대한 파악이다. 이를 위해 이 장에서는 들뢰즈와 과타리의 용어, "기관 없는 몸"의 적용을 통해 무의식, 우연, 진정성, 현대성, 그리고 창의성의 개념들에 대해 고찰하고자 한다. 이러한 심층적 분석은 타자와의 상호 교섭을 통한 미술가들의 지도 만들기를 이해하게 한다.

기관 없는 몸이 만들어지는 과정에 대한 탐구는 동시에 다음과 같은 일련의 질문들에 대한 답을 제공한다. 문화 교환이 활발한 초문화적 공간에서 미술가들은 자국 문화와 타 문화 사이의 모순적인 차이를 어떻게 극복하면서 독창성을 꽃피우는가? 그 과정에서 미술가들은 자신들의 한국적 전통과 어떻게 협상하면서 이를 변형시키고 있는가? 한국 미술가들은 어떻게 타자의 차이와 타협하면서 한국적 전통을 변화시키고 있는가? 이들은 또한 왜 자신들의 전통과 한국적 뿌리가 새로운 가능성을 여는 유일한 방법이라고 생각하지 않는가? 타자와 다른 문화의 이질성에 대해 미술가들은 어떻게 지평을 확대시키고 있는가? 이러한 일련의 대답들은 궁극적으로 타자 사이에서 한 개인이 자신의 뿌리가 어떤 방식으로 상호작용하고 이를 어떻게 수렴시키는지, 더 나아가, 생명선으로서의 탈주선의 역량을 파악하게 한다.

기관 없는 몸

미술가들은 작품 제작 시에 의도에 의한 표현을 하기도 하지만 어느 순간 자신도 모르는 사이 강렬함에 도달하여 형식에 구애받지 않고 무의식적이며 우연적 표현을 통해 실제로 기대했던 이상의 창의적 성취를 만들기도 한다. 그래서 미술가들은 모든 가능성이 최대로 열린 무의식적 표현을 실제로 시도하기도 한다. 무의식적 상태에서 실재가 생산되는 이러한 상황에 대해 김영길은 다음과 같이 설명한다.

> 난 작업할 때 내 자신을 나로부터도 분리되려고[시키려고] 해요. 의식이 나를 가두고 있는 것 같아서. 내가 모르는 나의 숨은 능력을 그림에 쏟아내고 싶어요. 그 능력이 어디에 있는지는 잘 모르지만……매번 할 때 내가 나를 흩뜨리죠. 정리되어 나오는 작업을 원하는 것이 아니고. 그래서 작업하는 방법이 굉장히 즉흥적이고 우연도 많아요. 내가 어떤 상태가 되는지는 막상 작업에 들어가 봐야 해요. 그냥 작업과 한 부분이 되는 것이죠.

김영길이 설명한 무의식적이며 우연적인 현상은 미국의 심리학자 미하일 칙센트미하이(Csikszentmihalyi, 1996)의 "몰입(flow)"의 개념으로 설명할 수 있다. 칙센트미하이는 몰입을 통해서 우리의 능력을 계발할 수 있다고 하였다. 칙센트미하이의 몰입의 개념은 동양의 "물아일체" 또는 "무아지경"과 같은 개념으로 이해될 수 있다. 몰입, 물아일체, 무아지경 등은 분명 한 자아를 초월하여 기대 이상의 생산을 만든다.

들뢰즈와 과타리는 강렬함이 지나가면서 자아도 타자도 구분되지 않는 우연적이면서도 무의식적인 일련의 창조의 과정을 "기관

없는 몸"(Corps sans Organes: CsO, 영어로는 Body without Organs; BwO)이라는 용어를 통해 설명하고 있다. "기관 없는 몸"의 용어는 원래 프랑스 작가 앙토냉 아르토(Antonin Artaud)가 1947년 쓴 초현실주의 희곡, "신의 판단으로 행하라(To Have Done with the Judgment of God)"에서 최초로 사용되었다. 아르토(Artaud, 1976)[1]에 의하면,

> 신이여,
> 그리고 신과 함께
> 인간의 기관들.
> 당신이 원한다면 나를 구속할 수 있으나
> 기관만큼 쓸모없는 것도 없으니
> 당신이 기관 없는 몸으로 인간을 만든다면
> 그러면 당신은 인간을 모든 자동적 반응에서 해방시키고
> 인간의 진정한 자유를 복구시킬 것입니다.(p. 571)

아르토의 선언을 지지하기 위해 들뢰즈와 과타리는 다음과 같이 말한다.

> 항문과 후두와 함께 머리와 다리를 가지면서, 눈으로 보고, 폐로 호흡하고, 혀로 말하고, 뇌로 생각하도록 길러지는 것은 너무 슬프고 위험하지 않나? 왜 당신은 머리로 걷고, 부비동[2]으로 노래하고, 피부

1 1947년 발표된 이 글은 이후 1988년 수잔 손택(Susan Sontag)이 편집한 저술, *Antonin Artaud: Selected Writings*에 영문 번역이 실렸다. 이 글은 이 영문을 한글 번역한 것이다.
2 코와 코 주위 머리뼈에 비어 있는 좌우 8개의 공간을 말한다. 이 공간들은 콧속과 연결

로 보고, 배로 숨 쉬지 않나?(pp. 150-151)

각각의 기관들이 한 가지 기능만을 수행하는가? 실제로 기관들은 유기적으로 조직화된 지층적 차원을 벗어날 수 있다. 기관 없는 몸이란 실제로 기관들이 분리되어 각기 다른 역할을 하는 것이 아니라 오히려 그 분리한 것들을 초월하여 통합되는 강렬함이 지나가는 몸의 상태이다. 물론 이 같은 기관 없는 몸은 가상의 개념적인 몸이지만 그 실례를 현실에서 찾을 수 있다. 앞서 서술한 바와 같이 김영길이 미술 제작에서 무의식적 상태를 유도하는 것은 자아를 해체하기 위한 것이다. 바로 유기적 조직화를 넘어선 잠재적인 몸인 기관 없는 몸을 만드는 과정인 것이다. 들리는 것을 듣지 않고 보이는 것을 보지 않으며 모든 기관들이 하나로 통합되면서, 즉 자아를 해체하면서 선정(禪靜)에 이르고 득도(得道)하는 참선 수행의 몸 또한 기관 없는 몸이다.

아르토가 처음 언급한 "기관 없는 몸"의 용어는 이후 들뢰즈와 과타리의 저서들에서 지속적으로 차용되어 사용되고 있다. 재탄생을 전제로 한 죽음 직전 어떻게 인간에게 창조가 일어나는가? 유기체의 조직이 해체되면서, 즉 감각 작용과 사려 분별의 작용이 멈추면서, 바로 기관 없는 몸이 만들어지면서 가능한 것이다. 들뢰즈와 과타리(Deleuze & Guattari, 1987)는 기관 없는 몸을 이렇게 설명한다: "기관 없는 몸은 당신이 모든 것을 제거했을 때 남아 있는 그것이다. 당신이 제거하는 것은 정확하게 전체로서의 환상, 의미 생성, 주체화이다"(p. 151). 실제로 김영길은 작품 제작 시 다음과 같이 의식이 차단된 상태의 몸, 즉 기관 없는 몸을 유도한다.

———

되어 있어 공기를 환기시키고 콧속의 분비물들을 배출시키는 기능을 한다.

잭슨 폴록이 벽에 갖다 놓고 자기 의식대로 하려다가 그걸 못 뚫었는데 이제 그걸 바닥에 깔려고 하면서 기운생동을 본 거죠. 그림의 공간이…… 자기를 벗어나면서 거꾸로 그림이 살아있는…… 그게 된 거죠. 이렇게 노력한 화가들이 엄청 많아요. 피카소도 그리다가, 그리다 자꾸 관념이 나오니까 결국엔 눈감고 그리고, 왼손으로도 그리고, 자꾸 이게 기술이 나오고…… 자기 테크닉과 분리하려고…… 반 고흐도 분리하려 그랬었고…… 그래서 약을 먹고 혼미한 상태에서 많이 그리고. 바스키아라는 현대 작가도 마리화나 그런 것을 먹으면서 거의 혼미 상태로 그렸죠. 자기 이성과 자기 body를 분리시키려 한 것이죠. 이게 동양 철학에서 수도하는 데 아주 기본적인 참선의 자기 의식에 자기가 빨려들지 않게 하기 위해 일차적으로 자기를 의식하는 자기와 본래 자아와 분리, 분리시키면 다른 공간이 다시 보여요. 그런 것을 그림에 도입하는 것이죠. 그게 생각과 생각 차이, 표현과 표현 사이…… 그 사이에서 예측할 수 없는 작용이 일어나는 거예요. 그럼 작가는 어떻게 하느냐? 그 예측할 수 없는 공간을 던져주는 거죠. 그걸 잘하는 것이 대가입니다. 자기만의 방식으로 그 방법을 깨달은 사람들이…… 그렇다고 내가 세잔느 방법으로 재현할 수 없는 것이고. 잭슨 폴록 방법을 따라할 수 없는 것이…… 그렇죠? 또 다시 자기만의 방법으로 가는 것이죠.

기관 없는 몸은 마음이 비워진 상태의 몸으로 이해된다. 자신을 비운 상태의 몸에서는 분명 기관들이 작동하지 않는다. 그러므로 그것은 일상적 표층 의식이 정지되고, 일체의 마음작용이 정지된 상태이다. 그런데 기관들의 기관이 작동하지 않는 무념무상의 마음을 유지하면서도 의식은 깨어 있는 상태에서 마음에서는 일상적인 의식의 경계를 넘어서면서 또 다른 상(像)이 떠오른다. "진공묘유(眞空妙

有)" 즉, 진실로 비어 있으면 묘함이 일어난다는 불교 용어는 이러한 상황을 설명한다. 이렇듯 기관 없는 몸은 실제로 자기 초극의 수행을 의미한다. 참선의 고행을 통해 득도에 도달할 수 있듯이, 생산 또는 창조는 자아를 한 단계 뛰어넘는 처절한 고민과 절망 또는 절박한 상황을 필요 조건으로 한다. 다시 말해 창조는 기관 없는 몸을 전제로 한다.

들뢰즈와 과타리에 의하면, 기관 없는 몸은 생산을 향한 욕망[3]의 "내재성(immanence)"[4]의 장이며 그 욕망에 특정한 일관성의 구도인 "고른판(plane of consistency)"[5]이다. 들뢰즈와 과타리가 설명하는 고른판은 지층과 관련하여 지층을 결속시키는 일관성의 구도로서 웃지

3 들뢰즈에게 있어 욕망은 무엇을 소유하려는 것이 아니라 "만들어내는" 과정이다. 따라서 욕망은 생산 욕망을 의미한다.

4 내재성과 내재면(plane of immanence)은 구별된다. 형이상학적 개념인 들뢰즈의 내재성은 감각되고, 지각되고 상상하는 "잠재적" 개념을 가리킨다.

5 결속면, 조성면, 또는 내재면이라고도 부른다. 고른판은 무슨 사건이 일어나고 그 사건이 기회로 이해되면서 모든 유형의 힘들 사이에 생산적인 상호작용이 일어나는 곳이다. 들뢰즈와 과타리에 의하면, "그것은 사물들이 오직 속도와 느림에 의해서만 서로 구분되는 고정면이다." 내재성 또는 일의성의 판은 유비(analogy)와 반대된다. "큰 하나(the One)"가 모든 다양체의 단일한 의미로 말해진다. 존재는 다른 모든 것을 하나의 의미로 표현한다. 우리가 말하는 것은 실체의 통합이 아니라 이 독특한 삶의 판에서 서로의 부분인 변경의 무한성이다"(p. 254). 이렇듯 들뢰즈와 과타리가 설명하는 고른판은 차이들을 넘어 그것들을 다 포괄하면서 일괄적으로 하나로 묶는 심층작용이다. 이는 한국 전통 사고의 "일심(一心)"의 개념과 매우 유사하다. 한자경(2008)은 일심을 다음과 같이 설명한다. "전체로 확장되지 않은 마음은 경계 지어진 마음이며, 그 경계를 따라 분별을 일으키는 마음, 즉 분별심이다. 이에 반해 무한의 하나의 마음, 한울의 마음은 모든 경계와 그로 인한 분별을 넘어선 마음인 무분별심이다. 그 무분별심 안에서 나와 너, 나와 세계의 경계를 넘어서고 분별을 넘어서게 된다. 모든 경계를 넘어선 마음, 일체를 포괄하는 마음은 그 자체 경계 지어지지 않은 마음, 한계가 없는 마음, 즉 무한한 마음이다. 일체를 포괄하는 하나이면서 무한히 큰 마음, 한마음인 일심이다(p. 63). 일심에 대한 이해는 들뢰즈의 고른판이 왜 내재면이면서 결속면이고 조성면이 되는지 파악하는 데에 도움을 준다. 일심에 대한 또 다른 이해를 위해서는 주17 참조 바람.

층에 해당한다. 그러므로 고른판은 모든 것들이 그 위에 서 있는 판이며 면이다. 들뢰즈 철학에서 "판" 또는 "면(plane)"은 마음의 작용을 뜻하는 용어이다. 우리의 머리에서 무엇인가가 일어나고, 무엇인가를 만들고자 할 때, 모든 구체적 형태들이 교차하는 막막한 혼돈의 상황에서부터 어떤 구조를 만들고 의미들을 한정시키기 위해 정의를 사용하면서, 동시에 어느 한 순간에서 다음 순간을 "같은 것"으로 간주하면서 출구를 찾아나간다. 고른판은 그러한 인지 작용을 설명하는 용어이다. 이러한 맥락에서 기관 없는 몸과 고른판은 미술가들의 한국성의 밑지층의 층위를 촘촘하게 더 밀집시켜줄 수 있는 "웃지층(metastratum)"이다.

기관 없는 몸은 타고난 힘을 원하는 힘으로 전환하기 위한 기제이다. 더 이상 밑으로 내려갈 수 없는, 모든 가능성에 놓여 있는 "강도 0(intensity zero)"의 상태이다. 강도 0의 상태에서 실재가 생산되는 것은 이러한 맥락에서이다. 우주 자체의 힘을 농축한 상태인 강도 0에서 어느새 창의적인 순간으로 반전되는 것이다. 그러므로 이 상태에서는 무의식적인 몸이 의식적 또는 형상적 몸 사이의 대립과 충돌을 극복하고 창조되는, 즉 억압에서 해방되어 새로운 창조로 나가는 "탈주선"을 타는 것이다. 이를 계기로 어떤 조직화된 구조 또는 정형화된 사고에서 벗어나 돌파구를 찾아 미지의 새로운 영역으로 도약하게 된다. 탈주선은 지층들을 파열시켜 뿌리를 끊고 새로운 연결 접속을 시도하는 것이다. 전광영은 미국에 거주하면서 미국 미술계의 주변인으로 남고 싶지 않아 바로 "내 것을 해야겠다!"고 결심하면서 다시 한국으로 탈영토화의 탈주선을 타게 된 것이다. 이세현의 작품은 한국의 실경산수와 서양 매체의 절묘한 조화를 꾀하면서 이방인으로서 영국에서 자신의 탈주선을 타게 되었다. 다시 말해 탈주선은 자신을 넘어 한 단계 도약하는 생명의 힘인데, 그것은 누군가와 또

다른 관계를 맺는 길이다. 그렇게 하면서 영토를 일으키는 것이다. 이렇듯 억압에서 해방된 생명이 자유로운 창조로 이어지는 단계가 들뢰즈와 과타리에게 있어 바로 자신을 넘어서는 새로운 "생성(becoming)"이다.

자신을 해체하면서 초월하는 새로운 생성, 즉 창조가 이루어지는 도약인 탈주선의 힘의 원천은 무엇일까? 다시 말해 우연적이며 무의식적인 기관 없는 몸에서 어떻게 에너지가 솟구쳐 또 다른 차원의 생성으로 이어지는 것일까? 이에 대해 이승은 다음과 같이 설명한다.

그게 변화가 항상 나도 모르게 오는데 그것을 할 때는 못 느껴요. 내가 왜 이걸 추구하는지 시간이 지나고 계속 파고들다 보면 "아! 그래서 이걸 했구나!." 리사이클할 때 이것도 그 당시에는 몰랐죠.…… "간단하게 작품을 다 버릴까? 태워버릴까?" 그런데 태워버리면 태스킹이 너무 많아지고 잘라 버리자 했더니 잘라 보니까 너무나 재미있는 거예요. 그래서 이제 이런 작품이 나온 것이고 학생 것도 모으다 보니까 내 재료로 쓸려고 하니 생각보다 재미있고 그래서 이렇게 우연히 나온 것이고…… 작업은 우연히 나와야 되는 것 같아요. 들뢰즈의 affective[affect 또는 affective turn]처럼……

이승이 언급한 affective turn, affect란 무엇인가? 그것이 무의식적이며 우연적인 기관 없는 몸과는 어떤 관계에 있는가?

정동

들뢰즈와 과타리에 의하면, 기관 없는 몸에는 "정동"이 관여한다. 즉, 기관 없는 몸은 "정동적인" 몸이다. 다시 말해 기관 없는 몸은 정동의 자기 자극 수용의 감각과 감동의 강도를 통해 연결되고 전

달되는 상태이다. "정동"은 앞서 이승이 말한, 영어 단어 affect를 번역한 용어이다.[6] 그것은 우리가 흔히 일상의 대화에서 감정을 묘사하는 단어들인 "느낌 또는 감정(feeling)," "기분(mood)"과는 본질적으로 다르다. 또한 기분과 느낌의 감정을 포괄적으로 일컫는 학술 용어, "정서(emotion)"와도 구별된다. 정서는 "놀라운," "행복한," "슬픈" 등과 같이 이미 가공 처리된 상태의 보편화된 정해진 신체 패턴을 뜻한다. 이에 비해 정동은 생명력의 효과, 음성과 음향의 조성 또는 색조 등을 포함한다(jagodzinski, 2012). 정동은 쉽게 말해 "감정적 충격"이다. 따라서 그것은 우리 내면의 힘의 증감을 가져오기 때문에 외부에서 관찰이 가능하다.

이렇듯 정동의 뜻이 감정 또는 정서보다 더 관념적이고 추상적이면서도 아직 공식화되지 않은 단계이다. 얀 야고진스키(jagodzinski, 2014)에 의하면, 이 정동의 단계는 불안정한 분자의 힘들이 의식의 수준 아래에서 자동적으로 작용하면서 직접적으로 인지에 영향을 미친다. 그것은 전(前)개체적인 것이다. 따라서 정동은 인지 또는 이성보다 훨씬 더 강력하고 원초적이며 근원적인 것이다. 그리고 감각에 호소하기 때문에 미술은 정동 체계이다. 2장에서 서술하였듯이, 최성호는 먼저 "감정"에 호소한 후 생각을 이끌어내는 작품이 최고의 작품이라고 하였다. 마찬가지로 니키리 또한 먼저 "감동"을 불러일으키면서 사고로 이어지는 것이 좋은 작품이라고 하였다. 미술작품이란 먼저 가슴에 와 닿고 그 다음 머리로 이어지도록 해야 한다고 하였다. 곽수영은 자신의 작품이 마음에 잔잔한 파문을 일으키는 감

6 affect는 정동 외에 "정감," "감응," "변용태" 등으로 번역된다. 이 저술에서는 심리학에서 번역한 용어, "정동"을 선택하고자 한다. 그 이유는 감정이 힘으로 움직인다는 情動이 정감, 감응, 변용태보다 affect의 뜻에 보다 가깝기 때문이다.

동을 전하고 싶다고 하였다. 또한 박우정에게 있어 미술은 감상자의 "감성"을 건드리는 것이다. 물론 여기에서 미술가들이 언급한 "감동"과 "감성"을 학문적 용어로 표현하자면 센세이션과 같은 바로 "정동"인 것이다.

이렇듯 기관 없는 몸에는 가슴이 달아오르는 에너지인 정동이 힘으로 작용한다. 정동은 계속해서 변화를 겪기 때문에 그것은 생성을 내포한다. 들뢰즈와 과타리에게 있어, 정동의 몸은 내재적인 몸으로서, 외부 몸의 이미지 형상과 반대되는 몸의 형태이다. 그러나 이 두 신체, 즉 정동의 몸과 외부 신체는 또한 서로 긴밀히 연결되기 때문에 정동은 의식 단계의 아래에 있는 반은 객체이고 반은 주체인 반의식의 현상이다(Stivale, 1998). 이를 우리에게 익숙한 말로 표현하자면, 바로 앞서 언급하였던 "물아일체" 또는 "무아지경"의 단계인 것이다. 칙센트미하이의 "몰입" 역시 반은 의식, 반은 무의식의 상태인 것이다. 들뢰즈와 과타리에게 있어 이와 같은 반무의식의 과정의 힘이—앞서 설명하였듯이—"탈주선(line of flight)"[7]이다. 그리고 그 탈주선의 힘의 원동력은 정동을 통해 타자와 관련될 때 가능한 것이다. 되풀이하면, 어떤 구조에서 해방되고 방출되는 새로운 창조로 이어지는 탈주선의 생명력이 바로 정동의 힘이다. 그리고 무의식적이면서 그것은 또한 우연적 생성인 것이다. 따라서 정동의 힘에 의한 생성은 불특정 방향으로 그때그때 기회마다 다른 것이다. 그래서 생성은 지극히 우연적이다. 이러한 상황을 심리학에서는 "정동적 전회"라고 부른다(Cough, 2007; Featherstone, 2010; Venn, 2010). 바로 이승이 언급한 "affective turn"이다.

이와 같이 무의식의 내재적 정동의 기관 없는 몸은 아직 조직화

7 탈주선은 "도주선(line of escape)"이라고도 번역되고 있다.

또는 체계화되지 않은 미시적인 분자 단계이다. 야고진스키(jagodz-inski, 2012)에 의하면, 그것은 소리 또는 음과 같은 추상적인 것들(abstractions), 그리고 리듬의 상태로, "정신분열증적인" 감각이다. 들뢰즈와 과타리에게 있어 모든 에너지들은 종횡무진 연결 접속되어 변형되는 가상의 운동과 물질인 것이다. 이를 미술에 국한시켜 말하자면 음악, 색, 선 등이 하나의 작품에 함께 와서 그 자체의 자율적인 위치를 점하는 것이다. 그리고 정동의 몸은 회화, 공예, 조각, 서예 등의 전통적 매체와 비디오, 영화, 컴퓨터 그래픽 등과 같은 디지털 기술의 새로운 매체를 사용하여 새로운 강도로서 창조적 경험의 가능성을 열어준다. 정동의 몸은 신경 단계에서 무의식적 몸이다.[8] 그것은 신체가 "하는" 것과 경험하는 것을 확대시킨다.

요약하면, 무의식적이며 우연적인 상황의 생성은 기관 없는 몸이 정동적 전회를 통해 분출하는 힘으로 이루어지는 것이라 말할 수 있다. 따라서 초문화적 공간에서 정동에 의한 미술가들의 한국성의 추구 또는 표현은 바로 무의식적인 자아 표현인 것이다. 따라서 서도호는 이렇게 반문한다. "제가 한국적인 것을 추구하고자 한다면 왜 여기 뉴욕에 와 있겠어요?" 결코 자신이 사용한 한국적 소재들이 의도적인 차원이 아닌 바로 정동의 전회 차원, 즉 자신도 의식하지 못한 무의식적 단계의 표현임을 시사하는 것이다. 다시 말해 한국 미술가들은 의도적으로 한국성을 회피하면서도 타자와 구별되는 개인적 정체성을 추구하는 과정에서 자신들의 어린 시절의 반추를 통해 한국적인 소

8　무의식적 정동의 몸은 의식 과정에서 모든 자극이 받아지기 전 1/2초 안에 일어난다. 들뢰즈는 이 단계의 몸의 "잠재성(virtuality)"을 이론화하고 있다. 스피노자는 하나의 몸이 다른 몸에 영향을 미치는 도덕적 사항에 대해 말하고 있다. 스피노자는 "우리는 몸이 '행하는' 것을 모른다"고 말하고 있다. 따라서 정동의 몸은 환경에 의해 영향을 받은 잠재성의 몸을 뜻한다.

재를 사용한 것이다. 이러한 맥락에서 미술가들의 예술적 정체성이란 그들이 미술을 시작하기 훨씬 이전부터 무의식적으로 형성되는 것이다. 그리고 우연적, 무의식적인 한국성의 표현을 통해 미술가들은 자신들의 삶의 표현이 가능해지면서 진정성과 현대성을 성취할 수 있다. 우연적, 무의식적 표현이 왜 진정성과 현대성의 표현인가?

진정성과 현대성

질적 변화를 이끄는 분자 단계에서 기관 없는 몸에는 포획되지 않는 자유로운 삶의 에너지인, 잠재적 다양성이 육화될 수 있는 천연 그대로의 생명인 "조예(zoë)"[9]가 자리잡고 있다. 야고진스키(jagodzinski, 2012)에 의하면, 정동은 감각(sensation) 그 자체로, "사실 그대로의 생명"의 힘인 "조예"이다. 그것은 뇌를 거치지 않고 우리의 신경세포에 직접 관여한다. 따라서 이러한 정동은 지극히 무의식적이면서 자동적으로 위조할 수 없기 때문에 실로 "진정한" 것이다. 미술가들이 항상 주장하는 바로 그 "진정성"인 것이다! 진정성 있는 표현! 김정향에게 있어, 진정성이란 자기 자신을 반영하는 특별한 방향으로 작품을 제작하는 것을 의미한다. "나는 저절로 하는데 이렇게밖에 나오지 않는 거예요" 이것이 바로 진정성이다. 조덕현은 또한 다음과 같이 주장한다.

한 사람에게는 모든 것들이 레이어링되어 있어요. 그 사람의 개인적

9 이탈리아 철학자 조르지오 아감벤(Agamben, 1998)은 고대 그리스철학에서 유래하였던 "자연적 생명"(bare life)인 zoë와 삶의 특별한 형태인 bios의 개념을 구분하고 있다. 아감벤에게 있어, zoë는 있는 그대로의 생명, 벗은, 나체를 뜻하는 "비타 누다(vita nuda)"이다. 얀 야고진스키(jagodzinski, 2012)에 의하면, 그것은 우리가 죽을 때 몸을 떠나는 영혼의 생명이다.

인 경험이지만 그런 개인적인 경험들이 축적되는 동안 그에게 작용한 사회적인 것들, 역사적이고 정치적인…… 기타 모든 어떤…… 정말 오래 묵은 나무가 나이테가 있듯이 다 그런 것들이 집적된 결정체인 거예요. 그래서 제가 예를 들어서 한국적인 가치에 집착한다면 그것은 의도적으로 그렇게 할 수 있을 거예요. 그런데 그것은 그렇게 진정성 있는 이야기는 아닐 거예요. 그러나 그 작가가 지속적으로 의식, 무의식적으로 거기에 집착하고 그런 가치를 작업으로 생산한다면 그것은 다양한 이유들이 있을 것이라고 저는 생각해요. 제가 진술하는 것은 그다지 중요하지 않을 거예요. 왜냐하면 제가 그렇다고 믿는 것과 그것과는 별개로 제가 성장 진행하면서 저에게 주어진 경험들이 무의식적으로 축적되었을 수도 있는 거예요.

전광영에게 있어 진정성은 바로 한 개인의 이야기의 구축을 의미한다. 전광영에 의하면,

설령 그들의[서양사람들의] 문화가 우리를 앞서 있고 그들은 엠파이어스테이트 빌딩에 살고 나는 움집에 살망정 다른 얘기를 할 때 개들은 관심을 가져줘. 내가 미국, 뉴욕 사람들보다 엠파이어스테이트 빌딩에 대해 더 많이 알고 말한다고 해봐야 관심 없어요. 그런데 강원도 홍천 움집에 살았던 이야기를 하면 "really?" 하면서 들어. 결국은 미술사에 나오는 작가들이 자기 이야기를 한 사람들이 그나마 영국 사람이든 프랑스 사람이든 독일 사람이든 우리 귀에까지 들어와. 음악가도 마찬가지야. 베토벤만 작곡가 했겠어요? 수많은 사람들이 작곡가 했겠지. 그만큼 자기 독자적인 이야기를 하는 사람들이 우리한테까지 알려진다는 식으로 나는 내 이야기를 계속하죠. 내가 논리적으로 엄청난 철학가가 아니야. 일단은 나에 대해 신기하니

제4장 기관 없는 몸과 창의성

까 관심을 가졌는데 새로운 걸 내놓으니까 또 신기한 거지.…… 그래서 제가 종이 작업을 시작해서 여기까지 오는 데도 열댓 번 정도 작품이 바뀌었어요. 저는 하나님한테 감사한 것이 하나 있어요. 감히 지구에 태어나서 오늘날까지. 아까 제가 1억 명의 작가들이 있다고 그랬죠? 이 작가들이 죽고, 죽고 그럼 100억 명이 넘었을 것 아니에요? 그런데 저와 비슷한 작가는 한 명도 없어요. 얼마나 행복한거야!

전광영은 부연하길,

미술은 자신의 이야기이어야 합니다. 그게 없는 것은 죽은 미술입니다. 자기의 이야기를 할 때 세계의 많은 사람들이 귀 기울여 들어줍니다. 그 이유는 자신의 작품이 타자의 논리와 감각을 건드리기 때문입니다. 따라서 작가가 자신의 이야기를 정확하게 할 때 인정을 받는 거죠.

최성호에게 있어서도 자신의 이야기가 바로 "진정성"인 것이다. 그에 의하면,

우리가 일반적인 얘기를 하면 작가는 정말로 작가다워야 한다고 하죠. 작가나워야 한다는 게 뭐냐면 작품에 정직해야 하고, 정직하다는 얘기는 자기 작품 제작 과정에서 타인을 너무 의식하는 작업보다는 자기 자신에게 솔직한 얘기가 담긴 작업을 하는 것이지요.

이세현은 자신의 진정성을 찾기 위해 한국 문화, 한국의 특수한 상황을 탐색한다. 이세현은 그 이유에 대해 다음과 같이 설명한다.

첼시에 입학하자마자 보통 오리엔테에션 할 때 작가들이 프레젠테이션을 해요. 자기 작품을 슬라이드를 통해 비추어주면서. 제가 사진을 좌악 보여주면서 라캉, 시뮬라크르, 가상현실 뭐 이런 얘기를 하면서. 그런데 식은땀이 나더라고요. 왜냐하면 이런 것들은 내 이야기가 아니라, 이건 이미 옛날이 되어버린 그들 이야기잖아요. 쉽게 말해서 내가 타인이 되어서 내가 내 자신을 바라봤을 때 내가 영국 애들 앞에서 자신들이 다 아는 30-40년 전에 이야기한 라캉 이야기를 좀 어설프게 하고 있는 나 자신을 느꼈어요. 내가 한심해 보인 거죠. 외국인들이 한국에 와서 "공자왈 맹자왈" 이러면서 퇴계 이황 이야기를 한다면 속으로 좀 비웃을 것 같다는 생각이 드는 거예요. 무슨 헛소리를 하고 있어. 이건 아니다! 두 번 다시 하지 말아야겠다. 창피하더라고요. 오히려 내가 너희들하고는 다르다는 것을 이방인으로서 보여주는 것이 낫다고 생각하게 되었죠. 한국의 사회적 문제라든가 다른 문화를 가지고 작업을 하는 게 낫다고 생각을 한 거죠. 그래서 한국적 정체성을 찾게 된 것이죠.

지금까지 파악한 바와 같이 미술가들이 결코 의도적이지 않은, 우연적인/무의식적인 한국성의 표현을 원하는 것은 그것이 바로 진정성의 표현이기 때문이다. 이렇듯 진정성의 표현이기 때문에 그것은 그 작품을 만든 미술가 개인만의 이야기이다. 조덕현과 전광영, 그리고 이세현에게 있어 미술은 자신의 이야기가 아니면 허상에 불과하다. 따라서 진정성은 그 미술가 자신의 삶의 표현이기 때문에, 그것이 바로 현존재[10]의 표현이 된다. 때문에 그것은 "현대성"을 성취한

10 "현존재(Dasein)"는 "세계-내-존재(Das-in-der-welt-sein)를 말하며 하이데거의 기초 존재론을 나타내는 용어이다. 한 개인이 그를 둘러싼 타인과의 관계에 있다는 뜻이다.

것이다. 김영길은 현대성에 대해 다음과 같이 설명한다.

> 현대성이라는 것은 다른 말로 하면 내 개인적인 내 생각이 곧……
> 나는 지금을 사니까 지금 이 순간에 사니까…… 이 순간에 무엇을
> 고민하고 있나…… 이 순간에 내게 던져진 이 순간에 내 고민이 뭔
> 가…… 그게 저에겐 진정한 현대예요. 그게 곧 내 생각이고, 그게 곧
> "현대"예요. 근데 그게 없는 현대는 현대가 될 수가 없어.

이렇듯 미술가들의 서술과 작품들을 통해 볼 수 있듯이, 이들의
한국성의 표현이 타자를 통한 변증법에 의한 무의식적인 표출이었을
경우, 그 한국성은 미술가들의 삶의 표현이 되었다. 따라서 그들의 한
국성은 현대를 사는 자신들의 개인적 내러티브인 것이다. 그래서 그
것은 현대성의 표출이다. 이세현에게 있어, 현대성은 그가 사는 시대
를 반영하는 것이다. 자신이 사는 동시대의 반영이 바로 현대성이다.
이러한 방법으로 김수자는 보따리의 상징을 이용해서 현대의 유목주
의를 시각적 은유로 만들었다. 서도호 또한 한옥, 한국의 고등학교 교
복, 그리고 학교 앨범을 이용하여 틈새의 삶, 개체성과 집단성의 모호
성, 사회화된 현대적 삶의 이야기를 서술하고 있다. 같은 맥락에서 전
광영은 큰할아버지의 한약방 천장에 매달린 한약 봉지들이, 김정향
은 강원도 양구의 시골길이, 강익중은 청주집의 추억이, 윤애영은 기
차 안에서 보았던 밤하늘의 빛이, 또한 이세현과 최현주에게는 한국
의 특수 상황들이 자신들만의 내러티브를 형성하면서 한국성을 현대
적으로 표현하고 있다.

지금까지 파악한 바와 같이 기관 없는 몸에는 우연과 무의식이
작동하게 하는 정동이 관여한다. 따라서 기관 없는 몸은 미술가들로
하여금 무의식적이며 우연적이고 진정성 있는 현대적 표현을 가능하

면서 기존의 지층들을 파괴하게 한다. 그러나 이와 같은 자신들의 영토를 구축하는 그 공간에서 미술가들은 어느 하나도 명징하지 않은 애매한 혼돈에 놓여 있다. 일찍이 스튜어트 홀(Hall, 1991)은 우리의 정체성이 모순되고, 타자의 침묵 넘어 모호성과 갈망을 통해 항상 하나의 담론 이상에 의해 만들어지는 것이라 주장한 바 있다.

제3의 공간에 위치한 기관 없는 몸

들뢰즈와 과타리에 의하면, 기관 없는 몸은 광경이 아니며, 장소도 아니다. 그것은 오직 강도(intensity)[11]에 의해 살고 점유된다. 미술가들의 기관 없는 몸은 바로 여기도 저기도 아닌 불명확한 경계선에 있다.

인류학자 빅터 터너(Turner, 1982)에 의하면, 나도 아닌 너도 아닌 경계의 공간은 배타적이라기보다는 포괄적이고 명확하기보다는 불명확하고, 일반적이기보다는 변칙적이며, 구조적이라기보다는 반구조적이다. 여기에서는 "어느 하나"의 입장이 아니라 "둘 다"에 의해 상호작용하는 긴장이 존재하며 새로운 사고를 만들기 위해 그 틈새의 간격이 활용된다. 동시에 그 공간은 뚜렷이 정의된 곳이라기보다는 애매모호한 곳이다. 김영길은 다음과 같이 의미 작용으로서의 공간을 설명하고 있다.

저는 공간에 대한 집착이 굉장히 많아요. 모든 것, 우리가 눈으로 보

11 들뢰즈에게 있어 "강도(intensity)"는 한 개인의 존재적인 내적 잠재력, 다시 말해 내면의 이념적 함량 운동과 연결된 감성적인 것이다. 김상환(2004)은 들뢰즈의 강도를 특별히 동양의 존재론의 기초 개념인 기(氣), 응집된 氣와 비교한다.

는 것이기 때문에 공간은 물질과 물질 사이에서 파악되는, 시각으로 인식하는 것은 모두 공간을 통해서 하잖아요. 그래서 모든 사실은 공간이 기초예요. 공간의 인식은 생각과 생각 차이도 공간이 될 수 있고. 그걸 물질로 보고 머릿 속에 transfer되서 생각을 하잖아요? 그럼 첫 번째 생각, 두 번째 생각 그 사이도 공간이에요. 그 사이에 일어나는 여러 가지 상념, 결국 의식의 변화가 있잖아요. 그 변화를 느낌이라고 해요. 그 느낌을 붙잡아 보지만 또 변화가 생기고, 인식하고 느끼고 상상하는 그 전체적인 걸 난 "공간"이라고 말해요.

호미 바바(Bhabha, 1994)는 인종, 계급, 성적 역할, 그리고 문화적 전통을 가로지르는 문화적 정체성의 "경계적" 협상에 대해 설명한다. 바바는 의미와 가치가 잘못 읽히고 기호가 부적절하게 차용되는 "제3의 공간"의 중재를 통해 문화적 상호작용이 부상한다고 설명하고 있다. 바바는 통합되고, 개방적이며, 확장하는 코드로서 문화적 지식이 실제적으로 밝혀지는 재현의 거울을 파괴하면서, 의미와 관련성의 구조가 모호한 과정이 되는 개념적 공간으로 제3의 공간을 묘사한다. 바바에 의하면, 이와 같은 제3의 공간은 번역 또는 협상이 일어나면서 이것도 아닌 저것도 아닌 새로운 것이 창조되는 혼종성의 공간이다. 이렇듯 새롭게 구축하는 영토는 나와 타자 사이 또는 비교 문화적인/문화 간에 놓인 항상 새롭게 변화하는 "제3의 공간"이다. 한국인도 아닌, 그렇다고 외국인 또한 결코 될 수 없는 지극히 모호한 상태이다. 그래서 미술가들은 다시 외친다. "나는 타자들 사이에서 이제 길을 잃었다. 모든 게 모호하기만 하다!"

경계성(liminality)
경계성의 공간은 상충되는 두 개를 포용하는 틈새에 자리한다.

그 공간은 항상 새롭게 변화를 거듭한다. "Home within the Home"에서 서도호는 공간의 유동성과 정체성의 경계에 대한 의문을 탐험하고 있다. 서도호에게 있어, 집은 여기이고 저기이고, 틈새에 있으며 또는 어느 곳에도 없다. 집은 특정 장소, 영원한 위치를 가지지 않는다. 그것은 정신적인 활동의 중심이고 고정되지 않았으며 끊임없이 재생산되는 것이다.

타자와 조우하면서 자신들의 이방인 속성과 타협하는 제3의 공간에서 미술가들은 한국의 국가적 혹은 문화적 정체성에 더 이상 구속된 존재가 아니다. 따라서 자신들의 정신적인 한국성의 뿌리와 타자의 사이는 항상 자아의 모호성을 수반한다. 그 필연적 과정을 장홍선은 이렇게 설명한다.

아직도 그런 혼란이 간혹 느껴지죠. 아니면 "나는 아주 주변 사람, 주변인이구나!" 정말 이 major, 어떻게 보면 죽도 밥도 아니죠. 다들 그래요. 여기 오니 한국말은 잊어버리고 영어는 늘지 않고. 그러니까 바보가 되어가는 느낌이라고 하죠. 저도 마찬가지로 그런 느낌이 들어요. 저도. 저는 특히 더 느끼는 게, 외국 여자와 살기 때문에. 결혼식 이런 데를 가도 300명이 외국 사람이고, 다 백인이고, 나만 혼자 Asian이고. 막 정체성의 혼란을 느끼는 것이, 내가 백인도 아닌데 내가 왜 여기에 있나. 아직까지 그래요. 전시도 그래요. 그런데 그런 면에서도 좀 흥미로운 건 뭐냐면요, 외국 애들하고 나랑도 이게 조금 달라져요. 저는 "중간"에 있어요. 그러니까 한국 사람도 아닌 것이 미국애들도 아닌 것이…… 아까도 얘기했듯이 제가 중간에서 바보가 되는 것 같다고요. 한국말도 잊어버리고 영어도 잘 안되고. 중간에…… 한국 작품도 아니고 미국 작품도 아니고…… 그렇죠, 그 애매모호한 그 limbo에 살고 있죠.

이러한 장홍선의 설명은 정신적 모호성이 부분적으로 언어에서 기인하는 것임을 시사한다. 한국인의 사고 유형인 한국어가 잊혀져 가도 영어는 좀처럼 향상되지 않고 영원히 다가갈 수 없는 상태이다. 그래서 한국인도 아니고 미국인도 아닌 절망 속의 애매모호함이 지속된다. 결국 최현주는 경계에 놓인 자신을 다음과 같이 "이중적 이방인"으로 설명한다.

저의 정체성이라는 게 한국에서 성장해서 왔지만 이제는 "이중적 이방인"이죠. 한국에 돌아갔을 때는 한국인도 아니고 너무 낯선 환경들이 저에게 다가오니까 이중적 이방인이 되는 것 같아요. 그래도 장점은 그런 것 같아요. 비교할 수 있기 때문에, 너무나도 자연스럽게 비교가 되기 때문에 한 걸음 뒤로 나와서 문제점을 볼 수 있는 그런 건 있어요. 한국의 문제점인 사회적 시스템이라든가 여러 가지 사고방식 이런 것들을…… 그런 장점이 있는 것 같아요. 문제점을 볼 수 있는 장점들.…… 그것이 결국 다문화의 장점이라면 장점일 수도 있고. 단점은 어떤 소속 의식이 떨어지는 건 있는 것 같아요.…… 이건 농담처럼 여기 오래 사신 분들이 하시는 말이 "멀어져가는 한국어, 이루어질 수 없는 불어, 돌이킬 수 없는 영어!" 오래 사신 분들이 농담 삼아 하시는 얘기예요. 왜냐면 저도 물론 학교를 다녔고, 여러 가지 상황상 불어권에서 살고 있고, 그렇긴 하지만 그게 어떤 감정적으로 깊이에서 올라오는 그런 것들을 느낄 수 없는 언어의 한계가 있어요. 제가 여기서 자란 게 아니고, 역사적 그 배경이 없기 때문에. 예를 들면 한국어를 아무리 잘하는 사람도 "이 놀부 같은 놈"이라고 얘기하면 놀부를 모르면 더 이상 진전이 안 되듯이. 그런 게 있기 때문에 어떤 때는 여기도 저기도 소속이 안 되는 붕 떠있는 정체성을 느낄 때도 있어요.

같은 맥락에서 홍일화는 늘 경계에 있는 자신을 발견하게 된다.

누구나 외국에 사는 사람이라면 오는 것 같아요. 기본적으로 내가 누군가라는……아무래도 경계선이잖아요. 살면서 한국 올 때마다 매번 느끼는 게 한국 사람도 아니고 프랑스 사람도 아니고 딱 그 경계에 있다는 거요. 여기도 아니고, 저기도 아니고……

변종곤도 이에 동의한다.

한국에 가면 굉장히 어설픈 내 자신을 발견하게 되고, 또 뉴욕에 오면 아주 어설픈 나를 발견하게 돼요. 비행기 타는 중간에 있는 나를…… 어떨 때는 굉장히 참 답답해요. 공중에 떠 있는 것 같아요. 한국도 아니고 미국도 아닌 어떤 중간에 있는 내 자신의 identity. 내 자신에 대한 identity 그런 것에 대해 굉장히 좀 답답해요. 한국 가면 불편하고 여기서도 그리 편하지 않아요. 두 개 다가[모두] 굉장히 애매모호해요.

들뢰즈와 과타리(Deleuze & Guattari, 1987)는 경계의 아웃사이더를 다음과 같이 묘사한다.

러브크래프트[12]는 "아웃사이더"라는 용어를 이러한 사물 또는 존재자에 결부시키는데, 이것(the Thing)은 선형이되 복합적인 가장자리에 이르러 가장자리를 지나치며, "마치 전염병, 이름 없는 공포처

12 하워드 필립스 러브크래프트(Howard Phillips Lovecraft, 1890-1937)는 미국의 공포, 환상, 공상과학 소설가이다. 흔히 H.P. 러브크래프트라 불린다.

럼 충만하고 부풀어 오르며 거품을 일으킨다."(p. 245)

　이 애매한 중간적인 경계적 상태를 뜻하는 경계성은 신성한 시공간에서 에피소드의 복잡한 결과와 함께 파괴적이면서도 유희적인 사건을 수반한다(Turner, 1982). 그래서 터너는 이러한 경계 의식의 사건을, 기대치 않은 익숙한 사건들의 결합에서 신기함이 나온다고 설명하고 있다. "경계적인(liminal)"의 어원은 "문턱(treshhold)"을 연상시킨다. 예부터 문턱이 신성하게 여겨졌듯이, 터너(Turner, 1982)에게 있어 "경계의 공간"은 신비스런 생성이 일어나는 지점이다. 이승은 이와 같은 경계성의 자신을 다음과 같이 묘사한다.

　나는 진짜 코리안 아메리칸 작가이지 한쪽 왜냐하면 장점은 있어요. 그런 쪽에[의] 장점은 뭐냐 하면 한국에 가면 내가 한국 사람 아닌 건 금방 알아요. 그런데 미국에서 아무리 내가 35년 살았어도 어디서 왔냐고 물어봐요. 미국 시민이고 미국 직장도 좋은 데 가졌는데도 사람 만나면 다 어디서 왔냐고 물어봐요. 한국 가도 어디서 왔냐고 하고 그러면 어떨 때는 "그러면 나는 뭐야?" 나라가 없는 사람이 되었어요. 그렇다고 한국, 한국에서 큰 전시한다고 나 안 껴줘요. 미국에서도 미국 사람 큰 전시한다고 나 안 껴줘요. 그렇기 때문에 거기에서 살아남기 위해서 나의 정체성이 그렇기 때문에 더 장점은 날 더 생각하게 만들어줘요. 왜냐하면 여기도 못 끼[이]고 그러다보니까 생각하는 것이 깊어지는 거예요. 나를 계속 찾게 되고 그런 장점은 오히려 고마워요. 나를 항상 안주하지 않게 하니까……

　경계성은 구조적 규범보다 더욱 창의적이며 동시에 파괴적이다. 그래서 그 경계성을 찬양할 수 있는 이승의 이유는 다음과 같다.

저는 그게 참 도움이 많이 되는 게 한국 분들이 항상 그 이야기를 하시더라고요. 내가 전시할 때는 전시장 가보면 너무나 믹스가 잘 되어 있대요. 한국 사람도 많고 외국 사람도 많다 이거예요. 미국 사람들도 그게 원칙이 아니냐고 뉴욕에 있는데 그리고 내가 한국 사람이니까 그러니까 아까 얘기했듯이 나는 나라가 없는 사람이지만 역으로 나라가 많은 사람이 되어버린 거예요.

이와 같은 이승의 서술은 자아란 두 다양체 사이에 있는 문턱의 문, 생성일 따름이라는 들뢰즈와 과타리의 주장을 상기시킨다.

들뢰즈와 과타리에 의하면, 죽음 직전의 존재론적 죽음이 재탄생의 생성으로 이어지려면 "충만한" 기관 없는 몸을 만들어야 한다. 그래야 생산이 이루어진다. 그런데 기관 없는 몸이 텅 빈 기관 없는 몸이 되어 죽음으로 향하든지 아니면 충만한 기관 없는 몸으로서 창조로 이어지는지는 실천적 지혜인 "신중함(prudence)"에 의해서이다(Deleuze & Guattari, 1987). 같은 맥락에서 최현주는 절망, 허무, 무의미, 무가치, 절박함 등의 진실을 전제로 텅 빈 기관 없는 몸에서 충만한 기관 없는 몸으로 이어지는 과정에 "좀 더 깊은 생각"을 들면서 들뢰즈와 과타리의 "신중함"에 동의하고 있다.

제가 여기서 이방인으로서의 삶을 살고…… 한국으로 돌아갔을 때는 한국인임에도 불구하고 너무 문화적, 시간적, 공간적 차이로 인해서 또 다른 제2의 이방인이 되는 걸 느끼면서도, 그런 혼돈이나 그런 것들이 작업에 원동력이 된다고 생각을 하는 게, 남들과 다른 경험을 통해서 남들과 다른 것들을 표현할 수 있다고 생각해요.…… 여기서의 삶이 힘들고 어떻든 간에, 쉽지 않고 그러나 어쨌든 저의 선택이기 때문에 어느 누구에게도 책임을 물을 수 없는 저의 자발적

인 선택이기 때문에 절망은 아닌 것 같아요. 하지만 물론 힘든 건 힘든 거고, 그것이 가끔은 어떤 고향에 대한 그리움 이런 것들로 인해서 슬픔일 수도 있고, 그랬을 때 그런 혼돈이나 슬픔, 내가 익숙하고 그랬던 것들, 장소와 사람과 여러 가지 것들에 의해서 떨어져 나와서 이런 곳에 있음으로써, 격리된 느낌도 있기는 하지만, 그런 것으로 인해서 여러 가지 힘든 점들이나, 혼돈 이런 것들이 더 많은 생각을 하게끔 하고. "좀 더 깊은 생각," 그리고 혼돈과 이런 어려움들 그것들을 해결해 나가기 위한 에너지를 만드는 원동력이 되는 거잖아요. 어떤 어려운 점이 없으면 그런 에너지도 나오지 않듯이. 이런 것들이 저의 특수 상황이 작업을 열심히 할 수 있게 하는 원동력이 되는 것 같기도 하고.

최현주는 부연하길,

여기도 아니고 저기도 아닌데 이 제3의 공간에서 내가 누릴 수 있는 것들을 만약에 제대로 누리지 못한다면 이중적 이방인으로 내가 폐쇄되어 버리는 그런.…… 작가라는 직업은 사람을 만난다기보다는 혼자 있는 시간이 많은 직업이잖아요. 그래서 굉장히 혼자 많이 보내야 하는 시간들이 어떤 때는 여기에서 내가 폐쇄되는 괴리감도 느끼고. 워낙 많은 시간을 혼자 보내야 되다 보니까. 그런 것들이 복합적으로, 어려움인데 그 어려움이 작업을 해내가는 원동력이 돼주지 않았나 그런 생각을 해요. 왜냐하면 배고파야, 그런 얘기 많이 하시잖아요. 배고파야, 예. 제가 대학 졸업하고 바로 "아고"라는 전시를 친구들하고 한 적이 있는데, "아고"라는 게 배고픔의 고통이라는 그런 게 있었는데. 풍부해서는 절실함이 부족하기 때문에, 그래서 그런 것들을 제가 어떤 의미에서 긍정적으로 받아들이고 승화할 수 있

다면 충분히 에너지가 되어 줄 수 있다고 생각을 해요.

정동의 강도들로 작동하는 기관 없는 몸은 제3의 공간과 여기도 저기도 아닌 경계성, 나와 타자의 "사이" 또는 "틈새(in-between)"에서 현존재로서의 자아에 대한 이해를 새롭게 한다. 자아와 타자의 상충되는 틈새의 트랩에서 미술가들은 무엇을 어떻게 해야 하는가? 틈새의 사이에서 어떻게 타자와 협상을 하게 되는가?

틈새(사이)에서의 차이

미술가들의 기관 없는 몸이 점유한 제3의 공간은 경계성의 틈새, 즉 사이 공간이다. 들뢰즈와 과타리(Deleuze & Guattari, 1987)에 의하면, 사이(중간)는 하나와 다른 하나를 휩쓸어가는 수직 방향, 횡단 운동을 가리킨다. 운동이란 마음을 다루는 틈새의 작용이다. 들뢰즈와 과타리에게 있어 운동은 중간이다. 따라서 시작은 항상 사이에서 시작한다. 즉, 중간과 중간 사이가 바로 내적 운동인 것이다. 그것은 항들의 사이가 아니라 사이가 항들을 탄생시킨다.[13]

탈주선을 연결하면서 탈영토화에 성공한 미술가들은 그들의 전통과 그들이 경험한 다양한 배경의 중간 또는 틈새로 나아간다. 그리고 그것이 바로 미술가 자신의 현재 모습, 현재의 자아의 모습이다.

13 불교 철학에서도 "사이"는 운동이 일어나는 공간이다. 박인성(2017)에 의하면, "대의단은 유와 무 '사이에서' 일어나는 흔들림이 최고조에 달한 상태이다. 있음에 머물고자 하지만 없음에 이끌리게 되고, 없음을 따라가고 하지만 있음이 다시 잡아끈다. 이렇게 흔들리면서 의문이 최고조에 달했을 때 유와 무는 더 이상 동일성과 비동일성을 유지하지 못하고 유는 무대로 무는 무대로 해체되면서 유와 무의 '사이'가 무한하게 과거와 미래 양쪽으로 펼쳐지게 된다"(p. 44).

따라서 미술가들의 현대성의 추구에는 자신들의 전통에 "타자" 또는 현재의 "환경"이 필연적으로 개입한다. 따라서 자신의 전통 또는 한국성인 "밑지층"에 타자의 요소는 매개물의 중첩인 "겉지층"이 된다. 이러한 맥락에서 미술가들이 추구하는 현대성은 이 시대의 시공간을 사는 미술가 자신과 매개인 타자와의 관계를 통해 구축된다.

타자란 구체적으로 무엇인가? 에마뉘엘 레비나스(Levinas, 1990)에 의하면, 인간 존재에서 가장 근원적인 차원에 자리 잡고 있는 것이 타자에 대한 욕망이다. 인간은 자기 존재에 집착하면서도 자아에 머무르지 않고 항상 타자를 찾는다. 타자를 통한 실존이기 때문이다. 그러면서 타자를 이용하여 자기 동일성을 더욱 공고히 하고 더욱 확장하는 방식으로 관계를 맺는다. 그러면서 타자와의 관계를 통해 연합된 "사이 존재(inter-being)"인 미술가들은 타자와의 차이를 본다.

사이 존재로서 미술가들의 기관 없는 몸은 세계가 정태적이 아니라 항상 차이를 빚어내는 방식으로 작동하고 있음을 알게 된다. 우리가 일상적으로 느끼는 타자의 특징은 단지 차이를 통해 파악되는 것이다. 타자와의 차이. 이승은 자신과 타자와의 차이를 인식한 계기는 결국 다양성에 있음을 다음과 같이 설명한다.

내가 제일 처음에 도착해서 뉴욕에 있었는데, 플러싱이에요. 싼 곳이라 한국인들, 히스패닉들이 살았어요. 거기서 차로 10분 거리를 가는데 히스패닉 동네에서 딱 한 10[열]블럭 가면 완전 쥬이시 동네예요. 까만 모자 쓰고 머리 이렇게 기르고 긴 잠바 입고…… 걔네는 진짜 믿는 애들, 그 동네가 나와요. 거기서 [더] 가면 흑인들 지역이니까 꺼먼 흑인들 다 보여요. 학교를 딱 들어가면 다 백인들만 있어요. 그래서 "아휴! 그랬기 때문에 뉴욕에서 좋은 작가가 나온다!" 저는 그렇게 믿어요. 10분 안에 보는 게 그렇게 다양하고 그러니까 그

게 작품에 나올게 아니냐? 가서 보는 게 많았기 때문이라고 하는데 내가 볼 때는 보는 게, 작품에서 보는 게 아니라, 그건 책에서도 볼 수 있는 거기 때문에, 삶을 진짜 다양하게 볼 수 있어요. 뉴욕이 볼 게 많아요.…… 뉴욕에 사는 게 여행 많이 다니는 그 값을 하니까 작가들이 나올 수밖에 없는 것 같아요. 보는 게 많으니까 느끼는 것, 그래서 그러니까 그걸 이제 다양한 것, 나와 다르다는 걸 느낀다는 거죠. 결국은 "차이"를 느끼는 것이죠. 그렇죠. 지금 히스패닉어로 말하는 사람들이 있는데 조금 가면 진짜 이건 옷도 이상하게 입고 진짜 뭐 간판도 자체가 다르고 조금 더 가면 검은 흑인 애들…… 그 10분 안에 그걸 느끼는데 참 이상하더라고요. 그러다가 한국에 내가 오래간만에 가면 다 한국사람이니까 이상해요.

프랑스와 한국을 오가며 작업을 하고 있는 홍일화가 주목한 바도 그 틈새에서의 차이이다.

한국 사람들은 서양을 닮고 싶어 하고, 서양 사람들은 한국의 올라간 눈 그런 것을 좋아해서 일부러 화장을 올려서 하거든요. 어차피 궁극의 미는 없는 것 같아요. 다들 그냥 매번 시대적으로 변하고 그러는 거지. 저는 제가 느끼는 미에 대해서 표현을 하는 거고 한국에 여행을 갔다 오면 자연스럽게 그런 것들이 몸에 배어서 그런 작업을 프랑스에서 해요. 프랑스에서 작업을 하다가 한국에 오면 또 작업이 은연중에 바뀌어요. 저도 모르게. 굳이 이렇게 바뀌야지 목표를 두고 하는 게 아니고요.

정연두가 감지하는 틈새의 차이는 다음과 같은 것이다.

지금 현재 국립현대미술관에서 진행하는 "우리가 몰랐던 것들"이
란 제목의 아시아 전시회를 보면 각 나라에서 자기 나름대로의 어떤
진지한 이슈를 가지고 작업한 작가들이 전시를 하고 있는데…… 국
내에서는 해외 작가, 해외 문물을 소개하는 방식으로 보여주고 있는
데, 어떻게 보면 진정한 남의 고통을 어떻게 바라볼 것인지 그것에
대해 내 것처럼 바라볼 수 있는지와 그 사이에서 어떤 한국적인 것,
세계적인 것, 정체성, 이런 것들이 가지는 모순점이 드러난다고 생
각해요. 결국은 차이이죠.

서도호가 주목하는 바 또한 틈새, 즉 사이의 모순 또는 차이이다.
차이는 언제든지 사이에 있는 차이이다. 같은 맥락에서 들뢰즈에게
있어, 차이는 항상 외부의 두 사물들 또는 두 객체들 간의 경험적 차
이가 아니다. 외부적 차이는 그 차이에 선행하는 발생적 차이가 아니
기 때문이다(Deleuze, 2000). 들뢰즈에 의하면,

본질은 주체 안에 있는 무엇으로, 주체의 심장부에 있는 마지막 질
의 현전과도 같다. 즉, 내적 차이, 우리에게 세계가 나타나는 방식 속
에 있는 질적 차이인 것이다. 예술이 없었다면 각자의 영원한 비밀
로 남아 있을 차이가 바로 그것이다.(p. 54)

이러한 맥락에서 존재를 만들고 우리의 존재를 파악하도록 해
주는 것이 바로 "차이"이다(Deleuze, 2000). 따라서 차이는 생산적이
며 구성적이다(Deleuze, 1994). 그러므로 들뢰즈에게 있어 창조는 주
체와 개체화 과정의 사이, 이념들과 강도들 사이, 존재론과 일의성 사
이, 잠재적인 것과 영원한 객체들 사이, 시간과 공간 사이의 관계의
문제이다(이문교, 2017). 차이는 그것의 영향으로 인해 주체를 발생시

키는 하나의 사건이다(Hughes, 2014). 따라서 들뢰즈는 예술작품에서 제시되는 본질 또한 차이라고 역설한다. 김정향도 이에 동의하면서 자신의 화풍을 형성하게 한 원동력이 타자와의 차이의 인식에 있었음을 다음과 같이 말한다.

> 제가 만약에, 뉴욕에 없었다면 이런 그림을 그렸을까? 왜냐면 한국에서 내가 만약에, 한국 작가였으면 어떤 그림을 그렸을까? 아마도 다른, 다른 그림을 그렸을 것 같아요. 왜냐하면, 그게, 한국에서 생각하면 내가 한국적인 것으로 외국에 나가서 내 것을 내 그림을 보여줘야 되겠다는 것과, 모든 multicultural한 것을 내가 여기서, 흡수하면서, 그 안에서, 나라는 사람을 찾는 것은 다른 것 같아요. 또 한 가지는 이 한국이라는 문화를 좀 더 바깥에서 보는 시각을 갖게 되는 것 같아요. 뉴욕은 현장에 와 있다는 느낌…… 그리고 그걸 보게 되는 것만으로도 제 삶을 좀 달리 한 번 더 보게 되는 것 같아요.

이렇듯 미술가들은 동양인으로서 자신들이 서구 문화에 들어갔을 때 부딪히는 차이, 그리고 그 차이를 숙고하고자 한다. 그리고 서양과 동양이라는 양립이 불가능해 보이는 차이들이 미술가들에게 다시 긴장감을 자아낸다. 어떻게 차이를 극복하고 나만의 영토를 확보할 것인가? 다시 말해 미술가들의 기관 없는 몸의 탈주선이 사이의 대지에서 어떻게 고른판을 그릴 것인가?

틈새에서의 첩화

동양의 자아와 서양의 타자 사이의 틈새에서 양립 불가능성으로 보여졌던 타자와 자아의 관계적 차이는 에너지를 주고받으며 묘

한 내적 공명의 증폭을 만들고 있다. 바로 타자와의 상호작용에 의한 정동이 힘을 발하고 있는 것이다. 들뢰즈와 과타리에 의하면, 의식적, 형상적 신체와 무의식의 정동적 신체가 통합된 기관 없는 몸에서는 이 두 신체가 서로 정보를 주고받으며 스스로에게 여러 주체들을 끊임없이 귀속시킨다. 따라서 이 기관 없는 몸에서는 자기와 타자와의 차이가 정념[14]을 넘어 정동의 힘으로 전환되는 것이다. 들뢰즈와 과타리는 이러한 양상을 가상과 실제의 범주로 부르고 있다. 즉 가상은 정념의 단계이며 실제는 정동의 힘에 의해 실제가 된 것이다.[15]

정동의 기관 없는 몸은 우리가 우리 자신을 통제할 수 없는 "비인간적"[16]인 상태이다. 그런데 변형과 변성작용(epigenesis)이 일어나는 이 미시적이고 분자적 단계[17]의 과정은 진화(evolution)가 아닌 "첩화(involution)"로 특징된다(Deleuze & Guattari, 1987). 들뢰즈와 과타리는 간간이 끼어드는 진화를 설명하기 위해 안으로 감싸는 "involution"이라는 용어를 사용한다. 따라서 멈춘 전개를 의미하는 "involution"의 첩화[18]는 밖을 향한 전개 또는 진화를 의미하는 evolution과 상응하는 단어이다. 첩화는 계통적 질서를 따라 밖

14 이 저술에서 affect는 정동으로 affection은 정념으로 번역한다. 정동은 감정이 힘으로 나타나 대상화된 상태이며 정념은 내부에서의 주관적 느낌이다. 다시 말해 아직 힘을 받지 않은 상태이다.

15 들뢰즈는 베르그손의 생각을 토대로 지각 이미지(perception image), 정념 이미지(affection image), 그리고 행동 이미지(action image)를 구별하고 있다. 우리가 무엇인가를 통해 지각을 하게 되면 그것이 바로 행동으로 직접 옮겨지는 것이 아니라 바로 정념을 통해 선별하게 되는 것이다. 따라서 정념 이미지가 바로 주관성의 작용, 또는 뇌의 작용인 것이다.

16 비인간주의는 과거 모더니즘의 휴머니즘과 구별되는 용어로 들뢰즈가 사용한 용어이다. 인간 중심이 아닌 자연과 상호작용하는 인간을 뜻하는 용어이다

17 유전자들은 변형이 일어날 때 환경을 통해 영향을 받는다.

18 involution이 김재인 번역의 『천개의 고원』에서는 "역행"으로 번역되고 있다.

으로 펼쳐지지 않고 이종적인 요소들을 함께 안으로 접으면서 이전에 존재하지 않았던 돌연변이 형태를 생산하는 것이다. 이러한 맥락에서 들뢰즈와 과타리에게 있어 첩화는 실로 창조의 진미이며 묘미이다. 말벌과 서양 난은 첩화의 전형적 예이다. 이 둘은 서로 다른 종들이지만 서로 의존하면서 생존을 위한 번식 행위를 한다. 수컷 말벌은 암컷 말벌을 닮은 서양 난과 결합을 시도하는 동안 서양 난은 자신의 꽃가루를 말벌에 묻혀 퍼뜨린다. 따라서 진정한 창의성이 만들어지면서 우연한 상황과 변형 및 이질적인 결합, 그리고 내부 영역들이 전혀 새로운 것이 생산되는 그 과정이 바로 "첩화"이다. 창조는 바로 이종 간의 결합을 의미하는 것이다. 들뢰즈와 과타리(Deleuze & Guattari, 1987)에 의하면,

> 따라서 우리는 이처럼 이질적인 항들 사이에서의 진화 형태를 "첩화(involution)"라 부르고 싶다. 단 이 첩화는 퇴화(regression)와 혼동해서는 안 된다. 생성은 첩화적이며, 첩화는 창조적이다.(p. 238)

들뢰즈와 과타리는 부연하길,

> 퇴화한다는 것은 덜 분화된 것으로 향해 가는 것이다. 그러나 첩화한다는 것은 작동하는 항들 "사이에서" 그리고 할당 가능한 관계 아래에서 그 자신의 선을 따르는 하나의 블록을 형성하는 것이다.(pp. 238-239)

"사이 또는 틈새(in-between)"는 지각할 수도 규정할 수도 없는 운동이다. 그래서 그것은 또한 포괄적이며 명확하지 않다(Deleuze & Guattari, 1987). 따라서 생성은 "사이를" 통과하는 것이다. 미술가들

은 과거와 역사의 사이를, 전통과 현대 사이를 통과하면서 매번 새로워진다. 예를 들어, 임충섭은 자연과 인간 사이, 동양과 서양 사이를 주목한다. 그리고 조덕현은 한국 미술가들과 서양 미술가들의 중간에서 시작하고 싶다. 서도호 또한 다양한 공간의 사이에서 사색한다. 그에게는 틈새의 사유가 운동이다. 이렇듯 생성은 과거와 역사 사이, 동양과 서양 사이, 다양한 틈새를 통과한다. 그리고 모든 생성은 공존의 블록이다. 다시 말해 모든 생성들은 그 블록을 매개로 한 생성인 것이다. 차이를 넘어 모두 공유하는 지점이 있는 것이다. 들뢰즈와 과타리(Deleuze & Guattari, 1987)는 다음과 같이 부연한다.

> 생성의 선은 중간만을 갖는다. 중간은 평균치가 아니다. 그것은 가속 운동이며, 그것은 이동의 절대 속도이다. 생성은 언제나 중간에 있다. 우리는 중간에 의해 그것을 얻을 수 있다. 생성은 하나도 둘도, 또는 그 둘의 관계도 아니다. 그것은 둘 사이(in-between)이며, 탈주선 또는 양쪽에 수직을 이루는 하강의 질주의 경계이다. 생성이 하나의 블록(선-블록)이라면, 이는 생성이 근접 영역과 식별 불가능성의 지대, 즉 무인 지대이자, 두 개의 멀리 떨어진 혹은 인접한 지점들을 완전히 휩쓸어버려서 우리를 거리의 근접성으로 이끄는 관계를 구축하기 때문이다.(p. 293)

이제 "양립 불가능성"의 차이는 미술가들에게 자기 자신과의 비동일성 관계이면서 동시에 끝없이 자신을 넘어서 생성을 향한 가능성의 자원이 된다. 이렇듯 차이와 다름의 수준에서 공통점을 찾을 수 있다는 것이 또한 차이의 정치학이다(Venn, 2014). 조화는 유사성이 아닌 오히려 다름, 즉 차이에 있다는 것이다. 동양의 자아와 서양의 타자라는 문화의 중간인 교차점에서 이제 미술가들은 타자의 이질

적이며 모순적인 요소들의 충돌이 자신에게 새로운 에너지원의 자양분이 되고 충만해진다. 미술가들은 모순의 대립을 넘어 음양의 역동성이 오히려 조화를 이룬다는 전통적인 동양의 사고에 익숙하다. 음양의 조화! 비슷함이 아닌 차이가 오히려 조화를 이룰 수 있다. 미술가들은 동서의 문화를 하나의 이야기로 조화시키고자 한다. 세계 속에 얽혀 있을 뿐만 아니라 전통 속에서도 얽혀 있는 현존재이다(Heidegger, 1996). 곽선경은 그 조화와 포용의 과정을 다음과 같이 설명한다.

> 자기가 가지고 있는 그 뿌리에서 오는 그 독특한 것이 있기 때문에 그것은 서양 사람들이 아무리 따라 하려고 해도 따라 할 수가 없는 거잖아요. 그러니까 우리도 서양 사람의 그림을 어떻게 따라 하려고 그래도 그렇지 못하죠. 그런데 각자가 갖고 있는 culture background가 어떤 새로운 공간에 갔을 때 그들의 새로운 문물을 받아들이고 무언가를 받아들여서 그게 잘 blend가 돼서 자기만의 독특한 무언가가 나오죠. 거기엔 분명히 자기의 어떤 native한 그런 뿌리가 녹아져 다른 것들과 blend가 되죠.

그리고 이러한 과정에서 미술가들은 자신들의 정체성과 타자의 정체성을 동등하게 비평하는 협력 관계를 형성한다.

번역

이제 미술가들은 동서의 차이를 포용하는 새로운 지평을 열고자 한다. 미술가들에게 있어 이종 간의 결합을 뜻하는 첩화는 바로 타자에 대한 "상호문화주의(interculturalism)"에 입각한 "번역" 행위를 통해서이다. "상호문화주의"는 한 문화권의 상황을 다른 문화권의 맥락

에서 이해하는 것이다(Bourriaud, 2013). 동양과 서양의 차이의 교차점에서 미술가들은 이제 이 둘의 조화를 이루는 것이 바로 창의성임을 깨닫는다. 그것은 바로 동양의 자아와 서양의 타자에 대한 두 문화주의(biculturalism)이고 나아가 다양성의 세계에 대한 이해라고 할 수 있는 다문화주의(multiculturalism)이다. 결국 미술가들은 자신들의 한국성 또는 전통이 타자의 그것과 동등한 것으로 생각하면서 타자의 목소리에 귀 기울이고자 한다. 변종곤은 나아가 자신의 원천을 저버리기 위해 전환 가능한 다른 지역적 가치와 교환하고자 한다. 변종곤에 의하면,

한국 문화의 정체성을 반영하고자 의도적으로 전혀 하지 않습니다. 그런 게 의미가 없는 게 우리 것이라는 의미가…… 페루의 시골에 가서 뭘 봤는데 우리하고 똑같아요. 시대가 다르고 지역이 달라도 인간이 살아가는 모습들은 어떻게 같이 맞춰질 때가 있어요. 그래서 너무 우리 것을 찾다보니까 굉장히 좁아져요. 이젠 열어야 될 것 같아요. 내가 그때 한국에서 혼혈아를 봤을 때 [그것이] 가장 우리 것 같았어요. 그러잖아요. 그게 어디서 나왔는지 이런 어떤 특이한 우리 것이 있나 싶고…… 우리 땅에 버려진 타이프라이터랑 가스 마스크가 우리 땅에 반쯤 묻어 있는데 그 아름다운 것이 우리 땅에 묻어 있으니까 우리 조형이에요.

이렇듯 틈새의 차이의 공간에서 미술가들은 언제나 타자의 눈으로 자신을 바라보는 이중 의식을 가진다. 그리고 타자와의 대화인 상호문화주의는 미술가들로 하여금 궁극적으로 타자와 자신의 정체성을 동등하게 비평하는 문화들 간의 협력 상태인 "번역", 즉 다른 형태로 바꾸기의 단계로 이끈다. 김영길은 다음과 같이 말한다.

어느 것이 앞서야 하느냐? 그건 방법을 먼저 찾아서 그걸 깨달은 사람이 있고…… 그 세계를 먼저 보고 방법을 찾은 사람도 있고. 새로운 방법을 찾으면 그 사람은 분명히 새로운 생각을 하게 될 거라고…… 새로운 생각은 어떻게 나오느냐. 사실 그건 기존에 있던 생각들을 깨뜨려야 그게 나와요. 그러니까 깨뜨리는 과정은 내가 지금껏 했던 고민이나 그 사람들이 했던 고민이나 분명히 같은 것이고…… 그걸 이제 깨뜨림으로 해서 어떤 다른 세계에 눈을 뜬 거죠. 다른 눈을 뜬 걸 자기만의 방식으로 표현을 하는 것…… 자기만의 방식과 다른 눈, 이 두 가지가 합쳐졌을 때 내가 생각하는 진정한 예술세계가 나오지 않나 그렇게 봐요. 그전까지는 많은 작가들이 있겠지만 그게 이룩되지 않는 경우에는 비평의 여지가 많은 것이죠. 어디까지가 생각…… 어디까지가 공통적인 생각이고…… 그래서 그런 과정, 고민은 작업 속에서 아직까지 하고 있어요.

결국 미술가의 자아는 반드시 타자와의 연결을 꾀하면서 자신의 존재를 드러내고자 한다. 그리고 그 방법은 "번역"이라는 프리즘으로 가능해진다. 들뢰즈와 과타리(Deleuze & Guattari, 1987)에 의하면,

번역하기는 결코 단순한 행위가 아니다. 그 이동(번역)을 교차된 공간으로 대체하는 것으로는 충분치 않다. 일련의 풍부하고 복잡한 작업이 필요하다(베르그손은 이 점을 최초로 말한 사람이었다). 번역하기는 부차적인 행위도 아니다. 번역하기는 매끈한 공간[19]을 순치시키고 덧코드화하여 그것(매끈한 공간)을 중화시키는 데에 있는 것이

19 들뢰즈와 과타리의 용어 "매끈한 공간"은 길을 만들 수 있는 상태이다. 그 반대 개념이 이미 규범이 정해져 있는 상태인 "홈패인 공간"이다.

제4장 기관 없는 몸과 창의성

분명할 뿐만 아니라, 만일 없다면 그 공간이 자발적으로 소멸할 수도 있는 증식, 확장, 굴절, 갱신, 충동 등의 환경을 부여하는 데 있다. 이는 만일 없다면 숨 쉴 수도 일반적 형태의 표현도 할 수 없는 마스크와 같다.(p. 486)

같은 맥락에서 니꼴라 부리요(Bourriaud, 2013)는 번역을 다음과 같이 특징 짓는다.

번역은 본질적으로 전치(displacement) 행위이다. 번역은 텍스트의 의미를 한 언어학적 형태에서 또 다른 것으로 바꾸고, 연관된 전율을 전시한다. 번역은 그것이 잡고 있는 대상을 운반함에 있어, 타자를 만나기 위해 앞으로 나아가고, 타자에게 외래의 것을 친숙한 형태로 제시한다. 나는 당신에게 당신의 언어와 다른 언어로 이야기된 것을 가져다준다.(p. 75)

미술 제작에서의 번역하기에 대해 윤준구는 다음과 같이 설명한다.

예를 들어, "무(無)"만을 내가 보여줬다 그러면 이제 [영국인들은] 이해를 못하는 거에요. 그리고 내가 동양의 사상을 이야기하기보다는 너희 성(城)이 있는데 성에 틈이 있잖아. 그 틈을 통해서 이렇게 보이잖아. 그렇게 이야기하는 게 더 빠르다는 거죠. 그러니까 한국에 소나무를 이 사람들한테 "소나무의 기개와……" 이렇게 얘기하는 것보다는 그걸 번역할 때 장미로 이해를 하게 하면 이 사람들이 팍팍 오는 그런 거죠. 우리의 어떤 문학을 영어로 바꾼다고 생각해 보세요. 그걸 한국말을 그대로 영어로 바꾸면 전혀 감동이 없는 거

예요. 그 부분을 이용하는 거예요. 그게 내가 찾고 있는 해답이에요. 왜냐하면 어쨌든 내가 보여주는 그것으로는 이 사람들이 이해를 못하니까…… 이 사람들이 이해할 수 있는 언어로 심어주는 것이죠. 그러니까 그 사람들의 언어로 버전을 만드는 것이죠. 그러면서 서로이제 더 공감할 수 있는. 그래서 옛날에 제가 첫 번째 전시를 했을 때 이 사람들이 이해를 못 했던 것을 지금은 이제 더 잘 이해시킬 수있어요.

따라서 조덕현은 외국에서 전시할 경우 필요한 번역에 대해 다음과 같이 설명한다.

당연히 서양뿐만 아니라 나라마다 다르죠. 전시 문화도 달라요. 현실적인 문제들…… 일본 가면 다르고 중국 가면 다르고 그렇잖아요. 그런 비교들이 이제 전시 문화도 다르고 당연히……이를 테면 한국에서 전시할 때는 너무 뻔히 잘 아는 부분들을 skip하고 좀 그렇지 않은 언어들을 섞으려고 하겠죠. 반대로 외국에서 전시할 때는 우리에게는 너무 당연한 건데 그들에게 생소한 거니까 오히려 그것들을 더 많이 끌어내겠죠. 그런 차이들이 있는 것 같아요. 다시 말해 한국의 관람자들은 부연설명이 필요 없는 이심전심. 그러니까 우리가 공유하는 게 많잖아요. 그런데 다른 문화권으로 가면 일일이 다 설명을 해야 돼요. 근데 설명을 할 때도 내가 말을 하지만 저 사람이 이걸 느낄 수 있을까. 사실 그것은 확신할 수는 없는 거죠. 그래도 노력은 해야 하죠. 계속 어떤 "번역"을 해줘야 하는 거잖아요. 그들의 언어와 그들의 정서에 맞도록 번역해야 한다는 부담을 늘 가져요.

정연두는 다음과 같이 번역이 다양한 해석을 함축하고 있음을

설명한다.

홍콩의 방직공장의 악조건에서 일했던 할머니의 얘기를 동대문에서 미싱하는 할아버지 영상에 한자로 할머니 얘기들의 중요한 키워드를 골라서 두 채널로 보여주는 영상을 만들었습니다. 한 채널에서는 글로 쓰여진 할머니의 얘기가 미싱의 할아버지가 있는 화면으로 보여지게 되고, 다른 한 채널에는 지금의 여자아이들이 얘기하는 것이 나오게 되는데, 그 두 가지를 제가 작품 속에서 보여주게 되는 것은 할머니의 얘기도 아니고 지금의 여자아이들의 구어적인 얘기도 아니고, 어떻게 보면 두 얘기 사이에서 관객들이 그 사이에서 존재했던 60년의 시간의 갭(차이) 같은 것이란 그 영상 스크린 어디에도 존재하지 않지만, 관람자의 관점들이 해석을 통해 들어가서 느낄 수 있는 60년의 시간이라는 것이 [제 의도에서] 중요한 부분이고, 그런 지점들을 구어적인 언어, 말로써 영상 속에서 이미지적인 번역 속 자수의 quality, calligraphy 같은 것을 다 떠나서 사람들이 어떤 보이지 않는 지점에서 느낄 수 있다고 생각합니다. 그것이 할머니와 손녀딸 [같은 사이의] 대화 같겠지만, 할머니와 손녀딸 [같은 사이의] 대화를 이렇게 나눈 것을 듣다 보면 도저히 이해할 수 없는 얘기들의 깊이감을 할머니의 한마디에서 느낄 수 있고, 그리고 [현대] 여성이 가지고 있는 천진난만한 현재의 시점에서 얘기할 수 있는 공감대와 그 시간 차에서 느낄 수 있는 감정들의 차이가 중요하다고 생각합니다. 그 차이가 관람자에게 또 다른 해석을 만들기 때문이지요.

부리요(Bourriaud, 2013)에 의하면 번역은 우리로 하여금 타자가 될 수는 없지만 타자의 사고를 설명하는 능력을 얻게 한다. 한편 번역한다는 것은 자기 안에서 거리를 두면서, 결과적으로 자기의 주

관이 개입하는 각각의 또 다른 버전들인 것이다. 따라서 번역은 각자의 독자성을 무시하지 않고 이질적인 문화 사이에 연결을 만드는 것이다. 바바(Bhabha, 1994)는 제3의 공간을 번역과 협상에 의해 전혀 새로운 것이 탄생하는 것으로 설명한 바 있다. 변종곤, 김영길, 윤준구, 조덕현, 그리고 정연두는 자신들의 코드와 다른 코드에서 공통 분모를 찾아 이를 서로 조화시키고자 한다. 이렇게 해서 이들의 작품에는 관계성에 의해 나와 타자가 함께 현현을 이룬다. 다시 말해 번역은 미술가들의 지층에서 곁지층을 중첩되고 확산시키면서 전혀 다른 형태의 "곁지층"을 만들어낸다. 같은 맥락에서 줄리아 크리스테바(Kristeva, 1980)는 시, 그림, 철학 이론, 또는 드라마 등을 포함하여 모든 텍스트들은 전적으로 한 작가의 창작물이 아니라고 주장한다. 크리스테바에 의하면, "어떤 텍스트건 간에 인용의 모자이크로 되어 있다. 어떤 텍스트도 또 다른 하나를 변형하여 채택한 것이다"(p. 66). 하나의 텍스트가 다른 많은 텍스트들과 관련되어 상징적 체계와 언어가 구축되는 방식을 설명하는 "상호텍스트성"은 결국 번역이 개입되는 것이다. 이렇듯 타자의 요소의 혼합을 통해, 즉 타자와의 관계 맺기를 위한 곁지층과 곁지층들이 함께 미술가 개인의 지층으로 기능한다.[20]

지금까지 파악한 바와 같이, 기관 없는 몸은 탈주선을 연결시키고 자신들의 밑지층인 한국성과 곁지층인 타자라는 매개 환경들의 이질적인 요소들을 번역에 의해 결합시키면서, 미술가들은 지층의 중심띠가 파편화되는 다양한 곁지층까지 만들어낸다. 연합된 환경인 곁치층의 형성은 번역을 통한 바로 첩화 행위가 끼어들면서 가능

20 들뢰즈와 과타리에 의하면, 어떤 지층이건 그 자체가 곁지층들과 곁지층들 속에서 존재하기 때문에 곁지층과 곁지층도 지층에 속한다.

한 것이다. 따라서 그러한 과정을 통해 표현되는 미술가들의 현대적인 한국성은 타자의 요소들이 번역되어 끼어든 혼합적인 것이다. 그리고 이러한 밑지층, 겉지층, 곁지층이 만들어진 지층은 지극히 혼종적인 것이다. 이러한 맥락에서 창의성은 이종 간의 결합에 의해 이루어지는 것이다. 일찍이 들뢰즈와 과타리는 창의성이 타자와의 접촉 또는 연결 접속에 의한 것이라고 선언한 바 있다. 따라서 연결의 숫자를 만들고 늘리는 것이 창의성이다. 타자를 통한 자아의 실존이다! 그리고 물리적 결합의 연결은 가장 자유로운 정신, 즉 기관 없는 몸이 탈주선을 탈 때 가능해진다.

요약

이 장에서는 무의식적 표현, 우연적 표현이 어떻게 가능한 것인지를 들뢰즈와 과타리의 용어 "기관 없는 몸"의 개념으로 살펴보았다. 기관 없는 몸은 구속적인 유기적 조직화를 넘어선 몸의 상태를 말한다. 그것은 의식적·형상적 상태의 몸이 한 자아가 생각하는 것을 뛰어넘는, 즉 자신을 초월할 수 있는 것이다. 이러한 상황은 지층화되어 막힌 구조 또는 규정, 사고 등에서 탈피하여 전혀 새로운 차원으로 들어가는 탈영토화의 선, 이른바 탈주선을 연결시키면서 가능한 것이다.

기관 없는 몸에서의 탈주선의 도약은 감정적 충격인 정동의 힘이 관여하면서 가능해진다. 정동은 있는 그대로의 생명인 조예(zoë)이다. 따라서 정동적 전회에 의한 표현은 무의식적이면서도 우연적인 상황이고 또한 위조할 수 없는 진정성 있는 표현이기도 하다. 그리고 이러한 표현은 진실한 자아 표현이기 때문에 결국 진정성과 현대성의 표현이 된다. 그렇게 하면서 미술가들에게는 현대적인 한국

성의 표현이 가능해진다. 이러한 이유로 미술가들은 한국성의 의도적 표현이 아닌, 우연적이며 무의식적 표현을 선호하는 것이다. 그리고 이와 같은 우연적, 무의식적 표현이 바로 지도 만들기의 혁신이다.

　　미술가들의 기관 없는 몸이 점유한 공간이 바로 탈식민주의가 말하는 제3의 공간이다. 제3의 공간은 틈새 또는 사이 공간이다. 제3의 공간은 혼성적인 것을 발생시키거나 전개시키기 위해 외관상 대립적이면서도 모순적인 타문화들을 상호 수정 또는 활성화시키는 정신작용이다. 따라서 들뢰즈와 과타리의 용어로 말하자면 고른판의 작용이다. 그러므로 이곳에서는 다른 문화들 간의 공존이 있기는 하지만, 그 문화들 간의 충돌과 모순들이 창의성의 에너지로 변화한다. 그 일의성 또는 일심(一心)이 바로 첩화 단계에서의 번역을 통해 타자의 요소들을 동일한 의미로 결합시키는 것이다. 세계는 결국 하나의 이야기인 것이다. 그와 같은 일심의 작용은 반의식적인 정동에 의해 수렴되는 것이다. 그렇게 하면서 동양과 서양의 차이가 하나로 통합된다. 또 그렇게 하면서 틈새의 사이 존재로서 미술가들은 한국의 전통과 타자 사이에서 자신의 영토를 일으키게 된다. 되풀이하자면, 스스로에게 타자를 결합시키는 기관 없는 몸은 정동의 몸이다. 이 점은 생성 또는 창의성의 우연성과 혼종성과 모호성을 함께 시사한다. 다시 말해 정동의 힘에 의해 의식적인 형상적 신체가 생각하는 것을 초월하는 기관 없는 몸이 연결한 탈주선은 이종 간의 연결인 번역을 수행하는 것이다. 번역은 삶에서 서로 부분이 되는 변양들의 무한을 만든다. 그렇게 해서 혼종적인 새로운 생성인 창의성이 형성된다. 그러므로 창의성이 형성되는 순간은 지극히 의도성이 배제된 상태인 무의식적 또는 우연적인 상태이다. 즉 기관 없는 몸이 만들어지는 순간이다. 따라서 이러한 순간은 미술가들이 자신을 진정성 있게 표현하는 순간이다. 그리고 이러한 진정성의 표현으로서의 미술가 자신

의 이야기는 결국 현존재의 표현으로서 현대성을 가진다. 우연적, 무의식적, 진정성의 표현이 바로 창의성과 현대성의 표현이다. 따라서 창의성, 우연성, 진정성은 서로 긴밀한 유기적 관계에 있다는 결론에 도달하게 된다.

타자의 요소를 다른 문화 형태로 바꾸는 번역을 통해 창의성은 뺄셈이 아닌 항상 덧셈과 곱셈의 결합이 된다. 그리고 창의성이 다름 아닌 이질적인 요소의 결합이라는 사실은 미술가들이 타자와의 관계 맺기를 통해 끊임없이 질적 변화를 꾀하는 사이 존재, 즉 사람과 사람 사이에 사는 "人間" 존재임을 알려준다. 다음 장에서는 탈영토화를 통해 탈주선을 작동시키면서 타자의 이질적 차이를 번역을 통해 잠재적 집합들을 만들어 이룩해낸 미술가들의 지층에 어떻게 사이층이 형성되었고, 영토가 일구어졌으며, 또한 영토화가 이루어졌는지를 파악하기로 한다.

제5장 보편성의 미학을 개념화하면서

지금까지 1, 2, 3, 4장의 서술은 한국 미술가들이 현존재로서의 삶을 표현하기 위해 기존의 한국성의 지층에서 탈영토화를 시도하면서 보충적인 재영토화에 임하는지 그 과정에 대한 고찰로 요약된다. 초문화적 공간에서 미술가들의 한국성의 표현은 과거의 도상이나 도식을 그대로 재현 또는 답습하는 단순한 과거로의 회귀에 의한 것이 아니다. 그들에게 있어 한국성은 의미 체계 또는 정신성이기 때문에 한국의 유교, 불교, 도가 사상체계가 현대적 배경에서 상징적으로 표현되면서 탈영토화된 것이다. 그렇게 하면서 미술가들의 한국성의 밑지층은 타자와의 우연적 관계와 번역을 통해 겉지층과 곁지층의 두 측면을 만든다. 그것은 바로 "창의성"이 형성되는 과정이다. 그리고 이러한 과정에서는 제1장에서 언급한 미술가들의 미적 가치들인 "무의식," "우연"에 의한 타자와의 관계가 형성되면서 "진정성"과 "현대성"이 구현되는 것이다.

다시 되풀이하면, 본질적으로 타자와 관련된 다문화적인 삶을

현대적으로 구사해야 함에도 불구하고, 이러한 이상적 표현을 가장 저해하고 있는 근본이 바로 경직된 사본 만들기의 한국성이다. 이 때문에 미술가들은 그들의 한국성이 "무의식적으로" 또는 "우연적으로" 자연스럽게 도출되길 희망한다. 즉 사본 만들기의 한국성을 타파하기 위해서이다. 다시 말해 단지 정형화된 무의식적 한국성의 재현이 아니라 타자와 어우러진 삶과 그 의미를 연결시키기 위해서는 타자의 요소들을 번역하면서 이를 자유롭게 혼합된 배치체의 새로운 생성을 만들어내야 한다. 그런데 이를 위한 타자 요소의 덧셈을 위한 번역은 미술가들의 기관 없는 몸에서 작동하는 강도에 의한 정동의 힘이 첩화를 행할 때 가능한 것이다. 정동은 타자와 관계가 맺어지면서 작동하기 때문에, 그리고 만남 자체가 우연적이기 때문에 미술가들의 무의식적 표현은 지극히 "우연적"이다. 따라서 무의식적이며 우연적 표현은 미술가 자신의 "진정성"의 표현이기도 하다. 그러면서 미술가들의 이 같은 관계성에 의한 우연적이고 무의식적이며 현대적 표현은 세계의 모든 사람들에게 "보편적으로" 다가갈 수 있길 바란다.

"무의식," "우연," "진정성," 그리고 "현대성"을 통해 미술가들이 작품 제작에서 성취하고자 하는 미적 가치는 궁극적으로 "보편성의 미학"을 지향한다. 따라서 이 장은 지도 만들기의 단계에서 미술가들이 어떻게 보편성을 성취하는지 파악하면서 시작한다.

보편성의 고원에 올라서

"어떻게 나의 작품이 세계의 모든 사람들에게 호소할 수 있는 보편성을 담보할 수 있는가?" 미술작품에서 보편성이란 무엇인가? 한국 미술가들이 추구하는 보편성이란 어떤 것일까? 그것이 모더니

즘 시대의 일반성의 개념인 보편성과 어떻게 다른 것인가? *Webster's Ninth New Collegiate Dictionary*(1991)는 "보편적인(universal)"을 다음과 같이 정의한다.

첫째, 집합적으로 또는 분배적으로 제한이나 예외가 없는 모든 것 또는 전체적인 것이다. 둘째, 모든 곳에서 일어나거나 현존하는 것, 모든 곳에서 또는 모든 조건(문화적 패턴)에서 존재하거나 작동되는 것이다. 셋째, 가장 위대한 부분(인류, 국가, 실천으로서)의 주요 부분을 포용하는 것, 포괄적으로 넓고 다방면인 것(천재), 넷째, 계급의 모든 일원들이 확언하거나 주장하는 것(용어), 그리고 다섯째, 다양한 요구를 충족시키기 위해 채택하거나 적용하는 것이다.(p. 1291)

이렇듯 보편성의 개념이 추상어이기 때문에 그 해석이 다양하듯이, 초문화적 공간에서 한국 미술가들이 타자에게 호소하기 위한 보편성의 개념 또한 다양하다. 그런데 미술가들이 보편성에 접근하는 방법은 대략 다음의 세 유형을 포함하는 다양한 것이다. 첫 번째는 개인의 독특성 자체가 보편성을 지닌다는 논리이다. 현대적 조형언어로 리(理)와 기(氣)의 관계와 각각의 의미를 논하면서 조선시대 성리학의 담론을 소개하고 있는 임충섭과, 작가 개인의 내러티브의 보편성을 추구하는 전광영과 조덕현, 이세현, 그리고 최현주가 이 경우에 속한다. 두 번째는 혼종성을 통해 추구하는 경우이다. 이를 위해 변종곤과 김수자, 그리고 윤준구는 타자의 요소들을 혼효시키고 있다. 세 번째는 보편적 사실의 개념에 입각한다. 그것은 유일하고 동일한 삶의 판 위의 어디에서나 일어나는 보편적 사실들이 발견되기 때문에 상대주의에 반대되는 뜻이다. 삶을 다른 방법으로 말하지만 결국 같은 이야기인 것이다. 정연두가 홍콩 할머니와 현대 여성, 그리

고 한국에서 미싱일을 하는 할아버지와 각각 일렬 배치시킨 것은 이러한 맥락에서이다. 차이이면서도 유사성의 삶이다. 김신일이 불교철학을 이용하여 보편성을 설명한 점은 바로 이 유형에 속해진다. 또한 전 세계에 폭넓은 독자층을 가진 *National Geographic*을 매체로 하여 자연현상을 주제로 한 장홍선의 경우나 자연적 요소들을 형식주의에 입각하여 작품을 만드는 김정향의 경향도 이 사례에 속한다고 할 수 있다. 그런데 미술가들에게 있어 이 세 유형은 뚜렷이 구분된다기보다는 서로 유기적으로 연결되기도 한다. 예를 들어 개인적 특이성인 독창성으로서의 미술이지만, 한편으로 그것은 타자의 요소를 취하면서 타자와의 관계를 통해 발현될 수 있는 것이다. 결국, 첫 번째 유형은 두 번째의 혼종성의 미술과 관계될 수 있는 것이다. 그리고 두 번째 요소인 타자의 요소에서 공통 분모를 찾아 혼종성을 만드는 방법 또한 결국 그러한 방법을 통해 한 개인의 독특성을 드러내는 것이다. 보편적 사실을 찾아 폭넓은 감상자에서 도달하고자 하는 경우 또한 타자 요소들을 취하면서 각각 한 개인의 독특성을 드러내는 것이다. 요약하자면 타자의 요소들을 취한 한 개인의 독특성이 보편성을 얻을 수 있다는 것이다.

일찍이 보편성의 개념을 최초로 논한 철학자는 『형이상학』에서 아리스토텔레스였다. 그런데 엄밀하게 말하자면, 아리스토텔레스는 보편성(universality)이 아니라 보편자(the universal)를 논하였는데, 그는 보편자가 실체(substance)는 아니라고 주장을 하면서, 이를 증명하였다. 아리스토텔레스에게 있어 보편자는 "그 본성상 여럿에 속하는 것"(조대호, 2004, p. 215)이다.[1] 이러한 맥락에서 "보편자"라는 말

1 국역자인 조대호(2004)는 각주에서 "사람이나 동물처럼 여럿에 공통적으로 쓰이는 술어를 가리킨다"(p. 215)라고 설명하고 있다.

은 특수한(particular) 개별자들에 대응하는 일반적인(general) 단어를 가리키는 것이다. 다시 말해, 아리스토텔레스에게 있어 보편성은 일반적인 것들의 교집합이다. 즉, 일반성의 극한이 바로 보편성이다.

이러한 추상어 보편성을 독창성과 관련하여 파악한 철학자가 바로 들뢰즈이다. 들뢰즈에게 있어 보편성과 독특성의 관계성은 일자(the One) 안에 다자(the many)를 싸고 있다는 신플라톤주의자들의 "복합(complication)"의 개념과 맥이 닿는 것이다.

> 복합, 그것은 일자(the One)[2] 안에 다자(the many)를 싸고 있으며, 복수의 단일성(unity)을 긍정한다. 그들[신플라톤주의자들]에게 영원은 변화의 부재도, 심지어 제한 없는 실존의 연장도 아닌, 시간 그 자체의 복합된 상태로 보였다. 모든 본질들을 포함한 세계는 최고의 복합, 모순들의 복합, 불안정한 저항의 복합으로 정의된다.(Deleuze, 2000, p. 45)

일찍이 윌리엄 블레이크는 "한 알의 모래에서 세계를 보고 한 송이 들꽃에서 천국을 본다"[3]고 하였다. 같은 "복합"의 시각에서 이세현은 다음과 같이 주장한다.

2 들뢰즈가 언급하는 "일자"는 단일한 하나(univocal one)이다. 그것은 통합하는 일자가 아니라, 부분들(배치체들)의 이질성이 항상 변화하듯이 변화하는 것이다. 이는 다양하고 복수이지만 결국 하나의 세상이라는 일원론의 근간을 함의하는 용어이다.

3 윌리엄 블레이크(William Blake)의 시 "순수의 전조"의 첫 문장이다. 윌리엄 블레이크는 18세기 중엽에서 19세기 초에 활약하였던 영국의 미술가이자 시인이다. 블레이크의 이 시에 나타난 세계관은 바로 그가 살고 있던 시대를 풍미하던 니체의 사상에 영향을 받아 형성된 것으로 파악된다. 그는 이 시의 다음 문장에 "그대의 손바닥에 무한을 쥐고 찰나의 순간에 영원을 담아라"라고 노래한다. 바로 순간에 영원이 돌아온다는 니체의 "영원 회귀"를 뜻하는 것이다.

238

인터넷 시대이기 때문에 정보가 평준화되면서 개인의 이야기가 중요한 시대예요. 저는 한국의 예술, 한국의 문제, 사회적 문제를 인문학적 시각에서 고민을 해요. 한국의 특수 문제일 수도 있지만 그것이 보편적 문제가 될 수 있어요.

또한 장홍선에 의하면,

그러니까 문화적 시각에서 개인적인 경험을 제가 끄집어내는 거죠. 문화라는 게 사실 무형이잖아요. 문화라는 것도, 음식도, 기억이잖아요. 맛이라는 것이 기억이고, 언어라는 것도 기억이고, 무형이란 말이에요. 머릿 속에 있는 어떤 경험에 의해 축적이 되는 거거든요. 저도 경험을 모으고 있는 것 같아요. 그러니까 예를 들어서, 이것도 단순한 그냥 싹 바꾸는 것이지만 제목에 의해서 우리가 그냥 Zip-type에 의해서 우리가 경험한 것을 항상 묶는 거잖아요. 묶는 단순한 경험인데 다르게 변환하면서 새로운 경험을 부여하는 거거든요. 그러니까 어느 나라에 왔든 공통 분모적인 경험이 있는가 하면, 다른 문화에서 왔기 때문에 다른 경험이 있단 말이에요. 제가 한번은 이런 작업을 한 적이 있어요. 이렇게 이것을 그림으로 그려서.…… 그러니까 그 경험들! 경험들을 이용하는 것 같아요. 소소한 것에 다른 경험을 해 주는 거고요.…… 이것도 우리가 모든 경험을 할 수 있어야 사진들을 보면서 이 많은 의미를, 재미있는 건 뭐냐면 이 많은 이미지 중에서 어떤 딱 하나 포인트를 집고 "나 저거 알아"라고 해요. 그러니까 제가 영국에서 왔던 프랑스에서 왔던 딱 집어내면서 "나 저거 알아"라고 해요. 그러니까 개인적인 경험이면서도 공통적인 경험인거잖아요. 그게 흥미로워요. 경험을 다시 사물을 이용해서 저도 여러 가지 생각을 많이 하죠. 그 중에 하나인 것 같아요. 아이

디어 중에서. 다른 문화를 뭐 이렇게 반영을 하기보다도 경험을. 문화라는 것도 어떤 경험이기 때문에. 그걸 반영하죠.

이러한 "복합"의 개념은 결국 동양의 불교 사상과 공명한다. 불교 사상, 특별히 화엄사상의 핵심은 "일즉다(一卽多) 다즉일(多卽一)" 또는 "일즉일체 다즉일(一卽一切 多卽一)"로서 하나의 형상에는 다른 많은 형상들이 포함되기 때문에, 아무리 복잡한 형상도 결국 하나의 형상으로 돌아간다는 것이다. 삼라만상이 서로 대립하지 않고 융합하면서 무한하게 서로 밀접한 관계의 장을 잇고 있다는 뜻이다. 근원적으로 전체를 포함하는 하나, 다시 말해 다자(the many)를 포함하는 일자(the One)라는 것이다. 그것이 바로 한국의 전통 사상인 "일심(一心)"이고 "큰 마음"이며 "한마음"이다.[4] 같은 맥락에서 들뢰즈와 과타리(Deleuze & Guattari, 1987)에 의하면,

일자가 모든 다수에 대해 단일의 의미로 말해진다. 존재는 모두 다른 하나의 의미로 표현된다. 우리가 여기에서 말하고 있는 것은 실체의 통일성이 아니라 이 독특한 삶의 판 위에서 서로의 부분이 되는 변형의 무한성에 대해 말하고 있는 것이다.(p. 254)

외견상 양립할 수 없는 동양과 서양의 문화들을 오가면서 그들은 이와 같은 이질적인 형태들을 고른판 또는 내재면의 동일한 판에 펼치고자 한다. 즉, 결코 생각할 수도 없는 그 이질성을 일심으로써 하나의 조화로운 통합으로 그리고자 한다. 결국 장홍선은 다음과 같이 보편성이라는 이름으로 공통 분모들을 고른판에 새기고자 한다.

4 일심에 대한 또 다른 해석은 주 24 참조 바람.

전 항상 공통 분모를 찾으려고 하는 것 같아요. 사람들이 보는 공통 관점. 네가 어디서 왔건. 그러니까 멕시코에서 왔건, 프랑스에서 왔건, 만일[또는] 일본에서 왔건 느껴지는 공통 분모를 보는 것 같아요. 제가 아까 얘기했지만 이게 가장 대표적인 건데요, 어딜 가나 있거든요. 다 기억이 다 따로 있어요. 사람마다 기억이 있잖아요. 사물에 대한 기억이 다 따로 있잖아요. 그 사람들이 기억하는 것에는 자기만의 선입견이 있단 말이에요. "그 선입견을 한번 보여주자!" "다른 식으로 보여주자!" 내가 다르게 생각하는 것을 보여주자는 것이고 아까 가구를 쌓은 것도 가구들은 다 다른 사람에 의해서 사용되었던 거예요. 그러니까 애가 일본 아이일 수도 있고, 독일 아이일 수도 있고. 그것을 한데 모아서 하나의 집약적인 것을 보여주자! 그러니까 예를 들어서 서도호 선생님께서 약간 그런 식으로 접근을 하셨는데요, 개인과 단체의 어떤 그런……저는 그런 그걸 다른 식으로 선회해서 접근하는 건데 그러니까 그런 어떤 흡수가 되는 거죠. 은연중에. 예를 들어서, 다른 사람들이, 일본인이나, 독일 사람, 다른 국가들이 어떤 공통 분모 있잖아요, 공통으로 공유하는 어떤 의미나 아니면 기억들. 가구를 자기가 10년, 30년 동안 쓰다 주우면서 했던 그 기억들이 하나의 결정체로 보여지는 거죠.

장홍선에게 있어 공통 분모 만들기는 "그것을 한데 모아 집약적인 것을 보여주자!"는 것이다. 이는 공통 분모 만들기가 다수에서 하나로 축약시키겠다는 것이 아닌 다양한 뿌리를 만들겠다는 뜻으로 이해된다. 다시 말해 이는 공통 분모를 만들어서 선형적 통일성이 아닌 순환적 통일성을 구축하겠다는 발상으로 해석된다. 주디스 레벨(Revel, 2009)에 의하면, 공통 분모는 차이의 공통성에 질서를 주는 하나의 준(quasi) "측량적(metric)" 차별성이다.

이로 보아 보편성의 추구는 하나의 정체성에 다른 주체를 귀속시키면서, 즉 타자와의 관계 맺기를 위해 타자의 요소들을 번역하는 것이다. 그것은 실체의 통일성이 아니라 삶의 독특한 일심의 판 위에서 서로 서로 부분들이 되면서 변형되는 무한한 관계의 구축이다. 그리고 그것이 바로 미술가들이 보편성을 취하는 두 번째 유형, 즉 혼종성을 만드는 논리로 귀결된다. 그렇게 하면서 미술가들의 정체성은 지극히 이질적이며 혼종적이고 복수적으로 변화된다. 그러면서 동시에 파편적이며 임시적인 기호들이 현실적 무한을 향해 무한히 작은 궁극적인 부분들과 또 다시 관계를 찾는다. 들뢰즈와 과타리의 표현으로 말하자면 지층들의 내재성과 고른판의 내재면의 작용인 것이다. 따라서 탈영토화의 과정에서 미술가들의 정체성의 지층은 복수적이고 불연속적이며 단절적인 것들을 수반한 혼종성으로 특징된다.

복수적 정체성

탈영토화는 타자의 요소들을 받아들이는 겉지층들과 타자 요소들의 번역으로 인한 파생적이고 부수적인 겉지층들을 곁들이면서 불연속적이고 분절된 단층들까지 더한다. 그 단층들을 따라 가야 하나? 절편으로 분해할 수 없는 선을 따라 어떻게 새로운 대지에 도달하는지가 관건이다. 미술가들은 때로는 인접해 있는 겉지층의 층위에서 한없이 흔들리기도 한다. 여행이 과거의 집을 전혀 다른 공간으로 새롭게 떠올리게 하듯이, 미술가들의 탈영토화의 여정은 이전과는 전혀 다르게, 즉 배수적이며 복수적인 방법으로 분극화된 경계와 위상학적으로 무한정한 접촉을 하게 만든다. 마종일은 다음과 같이 말한다.

뉴욕에 온 후 제 생각이 엄청나게 많이 바뀌었고 지금도 굉장히 많이 바뀌고 있어요. 옛날에는 굉장히 단순한 일차원적인, 일차원이나

이차원적인 선에 머물러 있었지만, 이쪽에 와서는 모든 부분을 고쳐 나가야 되고 그렇지 않으면 내 생각이 전달이 안 되니까. 간단한 예로, 그게 좋은 예가 될지는 모르지만 사람을 사귀는 데도 항상, 꼭 나는 일대일의 그런 것만 생각했는데 여기서는 일대일을 넘어서서 일 대 삼, 일 대 십이 될 수도 있는 그런 부분도 있고 그리고 그런 부분들이 한국에서는 굉장히 이상하게 생각되었지만 여기서는 어떤 그룹에 가서 생각했을 때 그게 너무나 당연하게 받아들여지는 부분이 있기도 하고.…… 즉 내 자신이 굉장히 모든 부분에서 flexible해져야 되는 그런 부분이 있었던 것 같아요.…… 작품과 환경이 어울리고 환경과 인간이 소통하는 관계로 봅니다. 예전에는 단순 논리로서 일차원이나 이차원적인 선에 머물렀으나 이제는 일대일을 넘어서 일 대 삼, 일 대 십이 될 수 있는 "배수"의 개념을 생각하게 되죠. 따라서 자신이 좀 더 융통성이 있어야 한다고 생각하게 되죠.

미술가들은 이제 개방된 마음과 유연한 사고로 융통성을 가지면서 자유로운 영혼이 되어 적극적으로 타자를 받아들이고자 한다. 그것은 새롭게 도움을 주는 유익한 관계를 원할 때 가장 바람직한 자세이다. 그들이 지층에서 벗어나 바라본 영토는 기존의 영토를 벗어나 극한에 가서 솎아낸 바로 다양성과 차이를 통한 이종(異種) 형성적인 것이다. 그 영토는 타자뿐 아니라 과거의 것과 상호 연결시킴으로써 가능해지는 것이었다. 그러면서 그들은 그러한 콜라주의 세계가 다양한 의미의 층들로 이루어져 있음을 깨닫는다. 그리고 그러한 연결의 콜라주를 만들기 위해 타자에 대한 지속적인 번역을 행하면서 미술가들의 정체성의 겹지층은 파편화를 거듭한다. 따라서, 타자와의 조우를 통해, 자신 안에 타자들의 이질적인 요소들을 결합시킨 미술가들의 복수적 정체성은 때로는 파편적이다. 장홍선에 의하면,

이미지가 지금은, 특히 이 시대는 인터넷 때문에 이미지라는 게 이쪽저쪽 너무 그냥 산만해져서 그걸 다 흡수하기가…… 이미지가 information이잖아요. 우리가 다 기억하는 거란 말이에요. 그래서 이제는 그 경계선이 많이 무너지지 않았나. 네 것 내 것이 없고 다 공유하게 되고 그런 것 같아요 그냥. 이미지라는 게 참 재미있는 게 우리는 시각, 후각, 뭐 촉각 다 있지만, 이미지는 바로 딱 정보가 되어버리잖아요. 후각도 마찬가지이겠지만. 뭔가 맡으면 "이건 이것일 것이다!" 얘기하지만 이미지는 바로 들어오잖아요. 그리고 여기서 다시 입력이 되는 거고. 그것 때문에 생긴 어떤 그 선입견들, 그게 어떻게 보면 또 문화적 차이일 수도 있죠.…… 그게 선입견으로 인해서 정보가 바뀌는 거예요. 그러니까 예를 들어서, 어떤 사람은 내 작품을 되게 싫어할 수도 있고요, 또 어떤 사람은 내 작품을 되게 좋아할 수도 있어요. 그건 굉장히 개인적인 경험인 것 같아요. 개인적인 경험으로 인해서 그 사람의 취향이 나오고 물론 같은 사람으로서 공통 분모는 누구나 있지만 좋고 나쁨의 극명한 차이는 자기 경험에서 나오지 않나? 그런 차이, 이분법적인 경계선을 제가 다루고 있는 것 같아요.

그리고 이와 같은 복수적이고 파편적인 정체성은 여러 개체들의 관계의 층인 레이어링으로 작품에 반영된다. 조덕현은 설명하길,

제가 태어나서 어느 정도 판단력이 생길 때까지 드라마틱한 경험들. 부친 얘기도 나오지만. 그것들. 어떤 정서라는 것이 그렇잖아요. 부지불식간에 레이어링 되어 있는 것들. 그런 습득 뭐 그런 것에다가 자기가 깨닫고 공부하고 경험하고 이런 것들이 합쳐지면서 그렇겠죠. 그 의식적으로 좋아하고 싫어하고 이런 끌리는 것들 있잖아요.

감동이 오고 이럴 때는 설명할 수 없는 어떤 신비한 영역이 있잖아요. 그런 것은 아마 성장 과정에서 주어진 것들 일 수도 있다는 생각이 하나 있고. 또 하나는 제가 20대 중반에 한국 미술사나 동양 미술사를 깊이 공부하지는 않았지만 공부하려고 노력한 적이 있어요.

또한 이승에 의하면,

그래서 작품에서 레이어가 많이 들어가는 것 같아요. 한 가지만 보면 한 가지로 끝낼 수 있을 것 같아요. 근데 보는 게 많으니까 그걸 다 catch하려니까…… 작품하면 페인팅만 해도 만족한데 하도 보는 게 많아서 그런지 나도 모르게 레이어링하는 걸 좋아하는 것 같아요. 보는 게 많아서 그리고 또 내가 인생 사는 경험이 많아지니까 레이어링이 점점 두꺼워지는 것 같아. 왜냐하면 사람들을 볼 때는 "나는 이런데 쟤는 왜 저렇게 살아?" [그러면서] 내 자신을 다시 보게 되고. "나는 이런 노래 듣는데 너는 왜 노래 같지도 않은 걸로 듣고 춤추고 그러지?" 그러면서 내가 듣는 노래를 듣고 생각해 보게 되고 그러니까 내 자신이 그런 쪽으로 계속 생각하게 되니까 그런 작품이 나올 수밖에 없죠.

불연속성, 소통, 확산의 표현으로서의 레이어링의 단층들은 일종의 유기체에 의해, 또는 의미 확장을 하는 하나의 주체에 귀속될 수 없는 관계에 의해 지속적으로 변화하여 유동적이며, 가변적인 것이다. 단층들의 레이어링은 유기체의 지층 위에서 미술가들이 할 수 있는 표현의 순수한 선을 격리시키면서 결국 훨씬 더 높은 탈영토화의 문턱에 도달할 수 있는 상대 속도들을 나타낸다. 그리고 그 단층들은 목적과 함께 제작을 착수하던 처음 시작부터 행해진 일관성의 것도

아니며—조덕현이 말한 바와 같이—"부지불식간에" 중간[5]에 만들어진 것이다. 다시 말해 미술가들의 혼종성의 레이어링은, 우연적 상황에서 타자와 요소들이 결합되는, 즉 중간에서 속도를 내는 내적 운동의 표현이다.

혼종성(hybridity)

복수적 레이어링으로 표시된 미술가들의 혼종적 정체성은 동시에 전혀 기대치 않는 새로운 것을 생산한다. 문화적 혼종성의 생산에 대해서는, 너와 나 사이의 경계적 담론을 설명한 호미 바바 이론을 통해 잘 알려져 있다. 바바(Bhabha, 1987)는 다음과 같이 혼종성을 설명한다.

나는 정신분석적 유추를 통해 하이브리디티를 설명하고자 한다. 그래서 공감은 다른 객체, 타자의 객체를 통해 신원을 확인하는 과정이며 그러한 시점에서 볼 때 공감의 작용 그 자체는 타자의 개입으로 인해 항상 모호하다. 그러나 하이브리디티의 중요성은, 그것이, 마치 해석과 같이, 그것을 알려주는 감정과 행위들의 흔적을 전한다는 점에 있다. 그래서 하이브리디티는 특정한 다른 의미들 혹은 담론들의 흔적을 짜 맞춘다. 하이브리디티는 그 흔적들에게 원래의 존재라는 점에서 우선적인 존재(being prior)의 권위를 주는 것이 아니다. 흔적들은 오직 이전의 존재(being anterior)라는 점에서 우선

5 "중간"은 들뢰즈와 과타리 철학에서 유래한 용어이다. 그것은 불어 milieu를 번역한 용어이다. 이 단어는 "주위 환경", "매질", 그리고 (시간, 공간의) "중간"을 뜻한다. 목적을 가진 시작과 그 시작의 끝이 아닌 중간은 목적론을 부정하는 용어이다. 들뢰즈와 과타리에게 있어 리좀은 시작도 끝도 갖지 않고 언제나 중간을 가지며 중간을 통해 자라고 넘쳐난다. 그것은 하나와 다른 하나를 휩쓸어가는 수직 방향, 횡단 운동을 말한다.

적일 뿐이다. 문화적 하이브리디티의 과정은 다른 것, 새로운 것, 그리고 인정할 수 없는 것을 낳는다. 새로운 것은 의미와 재현의 타협이다.(p. 211)

국경을 넘나들며 이질적인 타자들 사이에서 소통하면서 미술가들은 자신들의 뿌리에 새로운 혼합성의 생명체를 만든다. 다시 말해 미술가들의 현대적 한국성이란 혼종성의 과정을 거쳐 구성되는 새로운 "생성(becoming)"이다. 이렇듯 밑지층에 겉지층과 겉지층을 더하면서 지층 자체가 풍요로워진다. 곽선경은 그렇게 해서 또 다른 주관성의 영역인 "하이브리디티" 프로그램에 도달하는 자신을 바라본다.

저는 한국성이 그냥 너무 낙후된 느낌…… 되게 촌스럽다고 생각했었어요. 그 때는 막 싫어했으니깐…… 그런데 이게 어떻게 나한테 동양적이란 소리를 듣게 되었는데…… 의도하지 않게. 그런데 사실 제가 마음에 들었던 건 굉장히 contemporary한 way로 이 서양적인 그런 거랑 [내 한국성의 뿌리가] 같이 blend 됐다라는 것, 그게 어떻게 보면 "하이브리드"죠. 그러니까 내가 그 나라에 가서 그 나라의 문물을 받아들이면서 내가 갖고 있는 것을 브랜드해서 또 하나의 뭔가를 "생명체"를 거기다가 내보였다는 그런 느낌?

또한 홍일화에 의하면,

가끔 보면 왜 흔히 象을 얘기하기도 하잖아요. 동물상을 그려가지고 고양이상, 개상 뭐. 그런 것을 가지고 동양적인 작업을 하기도 해요. 예를 들어서 이런 식으로 해서 무슨 상 무슨 상 해서. 이런 타문화적인 요소들을 섞는 거죠. 저는 다문화 가족에 더 익숙하게 들어가는

거 같아요. 그러니까 내가 한국인이어서 한국에서만 사는 게 아니고요. 또 다른 나라에서도 살고. 그리고 전시도 이 나라 저 나라에서 하면서 겪는 것이고.

같은 맥락에서 윤준구도 작품제작에서의 혼종성을 설명하고 있다.

이건 굉장히 중요한 부분이에요. 제 작품에 저와 전혀 상관 없는 다른 문화의 돈들을 그려나가요.…… 모든 문화를 하나의 어떤 한 장면 속에 넣어 버리는 거죠. 어떤 unification, 융합을 시키는 거예요. 그게 이제 그 자체도 동양 철학이거든요. 음양오행에 보면 음이 있고 양이 있고 이렇듯이…… 그 극명한 대비를 보여주는 거잖아요. 우리 정선의 금강산화[금강산도]를 보더라도 돌산이 있고 부드러운 토산이 있고, 동양의 풍경과 서양의 인물을 넣고 동양의 인물과 서양의 풍경을 넣고, 중동의 뭘 넣고, 아리비아의 뭘 넣고 하면서, 굉장히 저 한테는[에게는] 우주의 모습…… 또는 다문화적인…… 영국에서 저 만이 느낄 수 있는 부분을 잘 표현하는 거죠.

보편성을 찾아 총력전을 벌인 미술가들은 이제 자신들만의 지도 만들기에 성공하였기 때문에 배치체의 영토화로 향한다. 다시 말해 이종적인 항들을 가지면서 공동 기능하는 이 혼종성의 영토는 이제 최종적으로 복합적 집합체인 배치체로 진열되고 있다.

배치체

하나 안에 다자를 포함시키면서 보편성을 찾기 위한 탈영토화의 여정에서 미술가들의 정체성은 지극히 복수적이며 파편적이고 혼

종적인 것으로 변모되면서 최종적으로 도달한 영토가 바로 "배치체 (assemblage)"[6]의 생성이다. 즉 이질적인 혼종성을 결합시킨 배치체는 영토의 구성인 것이다.[7] 그것은 미술가들이 만든 질적인 것 안에서 관계의 배치체로서의 생성이다. 다시 말해 보편성을 찾기 위해 탈영토화를 통하여 궁극적으로 미술가들이 도달한 영토가 배치체이다. 이렇듯 "영토화(territorialization)"는 반드시 어떤 안의, 억압된, 신경질적인 욕망이 아니라, 오히려 이러한 외적 힘들을 포획하면서 결합시킨 "배치체"이다. 배치체는 밑지층, 겉지층, 곁지층이 속해 있고, 웃지층이 작동하는 지층들 속에서 만들어진다. 따라서 배치체는 지층에 속하면서도, 환경이라는 탈코드화 지대에서 작동한다. 그러면서 배치체는 그 환경에서 양질의 영토를 솎아낸다. 따라서 배치체는 환경에 외적으로 기능하기 위해 그 환경의 구성 요소들을 배열하는 것이기 때문에 그것은 원래 영토성 또는 우주의 탈영토화된 기능이다 (Deleuze & Guattari, 1987). 들뢰즈와 과타리에 의하면,

> 우선 기계적 배치체는 하나의 지층 위에서 내용과 표현을 상호 조율시키고, 내용의 절편들과 표현의 절편들이 대응하는 관계를 확실하게 하며, 지층이 겉지층과 곁지층들로 나누어지도록 이끌어준다. 다음으로 지층들 사이에서 배치체는 밑지층으로 기능하는 무엇하고도 관계를 맺으며 조직 안에서 일치하는 변화를 가져온다.(p. 71)

6 "배치체"는 불어 agencement를 번역한 용어이다. 동사가 agencer로서 "(가구 등 기존의 것들, 발견된 것들을) 배치하다"는 뜻이다. 배치체는 목적론의 흐름을 거부하고 결과를 중시한다는 뜻을 함의하면서 들뢰즈 철학의 핵심 개념들 중의 하나이다. 영어 assemblage는 불어 agencement에 해당하는 단어이다.
7 따라서 들뢰즈에게 있어 영토는 배치체의 하위 개념이라고 할 수 있다.

제5장 보편성의 미학을 개념화하면서

배치체는 한 지층 안에서 모든 경계선을 무너뜨리는 일심(一心)의 작동으로, 그 지층과 다른 지층들 사이의 관계를 조직화한다. 따라서 들뢰즈와 과타리에게 있어, 배치체는 각 지층들 사이에서 내용과 표현의 관계까지 조절하는 "사이층(interstratum)"이다. 사이층은 코드 변환, 환경의 변화, 그리고 동시에 혼합이다(Deleuze & Guattari, 1987). 그렇기 때문에 배치체는 영토적이다. 그리고 그 배치체가 고른판에 새겨지는 순간은 "이것임(haecceity)"[8]의 이벤트이다. 실로 들뢰즈와 과타리에게 있어 "독창성(singularity)"은 우발성과 비인간적 성격의 삶 또는 배치체 그 자체이다. 박우정에 의하면,

참고로 제가 최근에 찍었던 작업이 있는데요. 그것 같은 경우에는 한복을 쓰고, 그 다음에 스타일리스트를 프랑스 사람을 썼어요. 그래서 프랑스 사람한테 제가 그랬어요. 내가 한복을 몇 벌을 구해줄 테니까 네가 프랑스 스타일리스트의 안목으로 유럽 디자이너들의 옷을 가져와서 접목을 해보라고 그랬어요. 그래서 그런 접목된 사진을 한번 찍었어요. 얼마 전에 아주 최근에 찍었어요. 그런 것 같은 경우도 하나의 시도일 수도 있고…… 실은 이게…… 프랑스 스타일리스트는 한국 한복을 전혀 몰라요. 그냥 완전 외형적인 것만 보고 자기가 느낌을 보고 mix를 시키는 거예요. 거기서 나오는 그런 결과물을 제가 catch를 하는 거죠. "이거다!" 하는 거죠.

같은 맥락에서 김수자가 한국의 보따리 소재를 서양의 비디오 작업을 통해 배치체로서 독창성을 표현해낸 순간은 "바로 이것이다!"이다. 곽선경 또한 마스킹 테이프의 선(線) 작업을 하면서 "바

8 haecceity는 개성 원리, 독창성의 특성을 나타내는 단어이다.

로 이거다!"라는 선언의 전율이었다. 이세현의 붉은 산수화가 탄생되는 순간도 "아! 이것이다!"이다. 따라서 동양의 소재와 서양의 매체의 기묘한 혼합물인 "이것임"은 개체화된 "배치체"로서 "독창성"의 표현이다. 그러므로 독창성의 표현인 이것임은 비주체화된 힘 또는 정동의 힘을 형성한다(Deleuze & Guattari, 1987). 이렇듯 "이것임(haecceity)"은 그 전체를 관통하는 내적 차원의 이벤트이고 "비물체적 변형(incorporeal transformation)"이다. 그리고 이것임의 배치체이자 독창성의 표현은 언제나 시작도 끝도 목적도 없는 "중간"에서 일어난다(Deleuze & Guattari, 1987). 따라서 "중간"은 미술가들의 재현적, 비재현적 세계의 사이이며 강도가 발하는 지점이다.

미술가들이 일으킨 배치체의 영토는 온갖 종류의 탈코드화한 것들의 혼합이다. 이와 같은 영토적 배치체는 기호적 흐름들, 물질적 흐름들, 사회적 흐름들과 동시에 부합한다(Deleuze & Guattari, 1987). 이렇듯 복합적 집합체로서의 배치체는 관계의 재배치이다. 배치체는 서로 상이한 지층들 사이에서, 외견상 연결될 수 없는 것들 사이에서도 만들어진다. 그러므로 그러한 혼종성의 배치체를 해석하는 것은 문화적 수준이든, 성적 수준이든, 또는 성과 문화의 교차이든 일치가 이루어지지 않으며, 이질적이면서도 복합적이고 때로는 임시적, 파편적이기도 하다. 때문에 배치체는 어느 특정한 누군가의 것이 될 수 없다. 이에 대해 윤준구는 다음과 같이 설명한다.

이건 뭐, 제 생각은 아닌데 이 작품을 본 사람들이 일단 영국 여왕이 들어갔으니까 오히려 영국 사람들에게 어필을 할 수 있을 것이다. 이렇게 이야기를 했는데. 그게 이제 사실인지 아닌지는 모르겠어요. 그냥 피드백인데. 오히려 이런 것들은 영국 사람들이 보기 힘든 거니까 그걸 반대로 생각하는 사람이 있을 수도 있을 것 같고. 거기에

제5장 보편성의 미학을 개념화하면서

따른 한국 감상자들, 서양 감상자들이 제 작품을 보는 데 있어서 그 걸 상반적으로 갈라져서 해석하는 것 같지는 않아요. 그 이유는 아 마도 양쪽의 요소들이 있으니까. 그러니까 양면성을 띠고 있으니까. 결국 하이브리드가 된 거죠. 그러니까 오히려 이 사람이 이해하 기 쉬운 측면도 들어 있지만 다른 사람이 이해하기 쉬운 측면도 들 어 있다는 거죠. 포인트(시각)가 다를 수 있다는 거예요. 또 어떤 사 람들은 이 부분에 초점을 맞출 수가 있고, 또 어떤 사람들은 이 부분 에 초점을 맞출 수가 있고, 어떤 사람은 저 [돈의] 가격에 초점이 갈 수가 있고, 다 다르다는 거예요. 예를 들면, 경제……banker들은 또 이걸 다르게 해석하는 거예요. 종교인은 다르게 해석하고 일반인들 은 또 다르게 해석을 한다는 거죠. 그런 것들을 제가 이제 이용을 하 는 것 같아요. 종교인은 다르게 해석하고 일반인들은 또 다르게 해 석을 하는 거죠. 그러니까 보는 사람이 이걸 돈으로 보면 돈으로 보 는 거고. 그래서 저는 이 작품을 spiritual하게 이해하는 사람을 거의 못 보았어요. 근데 저는 spiritual하게 이야기하고 있잖아요. 근데 또 그걸 spiritual하게 보는 사람도 있을 수 있어요.

이렇듯 배치체로서의 미술작품은 독자와의 관계를 통해서만 존 재한다. 들뢰즈와 과타리 또한 그렇게 주장하였듯이, 미술가의 혼종 적인 배치체가 얘기하는 바와 그것이 만들어진 방식 사이에는 차이 가 없다. 따라서 그 작품에는 대상도 없다. 이러한 혼종성을 생산하는 미술가들의 노력은 정체성, 차이, 그리고 창의성뿐만 아니라 감상에 서 의미의 방랑을 만든다. "폴리포니야(polyphony)"[9]의 세계이다. 여

9 "다성성(多聲性)"으로 번역된다. 폴리포니야(polyphony)는 러시아의 사상가, 문학 이 론가 미하일 바흐친(Bakhtin, 1984)이 도스토예프스키의 소설에서 한 작가의 의식에

기에서는 비록 그 새로운 경험들이 이들 미술가들에 관한 것이 아니어도, 결국 그들 안에 차곡차곡 편입된다. 그런데 불연속적이며 파편화된 단절의 배치체이기에 그것은 세계의 이미지를 담고 있는 하나의 다양체로 승화된다.

다양체

하나의 배치체로서 미술작품은 다른 배치체들과 연결 접속되면서 관계를 맺는다. 다시 말해 미술가들은 이 혼종적인 관계의 배치체를 다른 층위에서 특정한 다른 배치체를 취하면서 이를 서로 연결 접속시킨다. 그러면서 그것은 궁극적으로 "다양체(multiplicity)"를 만든다. "다양체"란 무엇인가? 들뢰즈와 과타리(Deleuze & Guttari, 1987)에 의하면, "다양체는 외부에 의해 정의된다. 즉 본성을 변화시키고, 다른 다양체들과 연결시키는 추상적인 선, 탈주선 또는 탈영토화의 선에 의해 정의된다"(p. 9). 다시 들뢰즈와 과타리에 의하면,

사유는 결코 나뭇가지 모양이 아니며, 뇌는 결코 뿌리 내리거나 가지를 내는 물질이 아니다. "수상돌기(dendrities)"라 잘못 불리는 것은 뉴런들을 연속적인 조직 내에서 서로 연결 접속하는 것을 보장하지 않는다. 세포 사이의 불연속성, 축삭들의 역할, 시냅스들의 기능 작용, 시냅스 내의 미세한 균열의 존재, 각각의 메시지가 이러한 균열들을 건너뛰는 것, 이런 것들로 인해 뇌는 고른판 또는 신경교,

비친 통일된 단일의 독백적 세계에서의 여러 운명과 인물들이 아니라, 이질적이며 융합되지 않는 의식들, 그리고 각기 완전한 가치를 다수의 다른 목소리들을 발견하면서 이를 일컫는 용어로 사용하였다.

제5장 보편성의 미학을 개념화하면서

불확실하고 probabilistic 체계("불확실한 신경계")에 몰두한 하나의 다양체가 된다.(p. 15)

들뢰즈와 과타리는 본질적 또는 실체적 형상이라는 본질주의를 비판하기 위해 현실적 무한의 작은 부분들이 속도의 정도와 운동과 정지의 관계에 따라 특정한 "개체"에 귀속되는 것임을 주장한다. 따라서 각 개체는 무한한 다양체이다. 그리고 각각의 개체는 하나의 무한한 다양체로 존재하며 전체로서의 자연은 다양체들이 완전히 개체화된 다양체이다(Deleuze & Guattari, 1987). 즉 자연은 개체이고 여러 개체들로 이루어진 개체인 것이다. 따라서 하나의 다양체는 무한한 부분들로 이루어지면서 나눌 수 없다. 이 개체는 더 복잡한 차원의 또 다른 관계 속에서 다른 개체의 부분이 될 수도 있다. 그리고 이러한 현상은 다시 무한을 향해 지속된다. 그런데 크고 작은 이 무한들의 차이를 결정하는 것은 양이 아니다. 오히려 그 무한들의 여러 부분들이 어떻게 관계되는지, 즉 "관계"의 조성에 의해 달라지는 것이다(Deleuze & Guattari, 1987). 들뢰즈와 과타리는 부연하길,

그러므로 각각의 다양체마다 하나의 경계선이 존재한다. 하지만 그 경계선은 결코 중심이 아니고, 타자들을 포함할 가능성이 있으며, 특정한 순간에 무리를 구성하는 모든 다른 선들이나 차원들로 기능하는 포위선 또는 극단의 차원이다. (이 경계선을 넘어서면 다양체는 본성상 변화를 하게 된다.)…… 때때로 특정 동물이 그 무리의 지도자로서 경계선을 그리거나 이를 점유한다. 때때로 그 경계선은 더 이상 그 무리에 속하지 않거나 또는 한 번도 그 무리에 속하지 않았던, 잠재적으로 위협뿐 아니라 훈련자, 아웃사이더 등으로 작용하는 존재에 의해 정의되거나 겸용된다.(pp. 245-246)

이와 같은 들뢰즈의 다양체 이론은 시간이 변화와 생성의 조건이라는 베르그손의 개념에서 직접적으로 유래한 것이다. 앙리 베르그손(Bergson, 1988)은 독일의 수학자인 베른하르트 리만의 영향을 받아 객관적이고, 추상적인 수적 측정의 공간과, 주관적이며 질적 변화로서의 시간을 특징짓기 위해 "다양체(multiplicity)"라는 용어를 사용하였다. 그런데 들뢰즈(Deleuze, 1990)는 차이가 수적이면서 질적이지 않은 공간에서의 물질의 배열이 본질적으로 변화 없이 나누어질 수 있다고 간주한다. 또한, 차이가 질적이며 수적이지 않은 시간의 배열이 본질의 변화에 의해 구분되는 것이라 주장한다.

시간과 공간을 포함하는 잠재성의 영역은 유형에 의한 차이, 즉, 과거와 현재, 그리고 모순과 확장의 정도 차이로 소통한다. 본질의 변화 없이는 나누어지지 않는 질적 다양체와 동시성의 양적 다양체 양상들을 포함하여 내적으로 외적으로 팽창하는 상태이다. 그렇다면, 이러한 모순, 분열로 가득찬 복수적 의미의 다양체 세계를 어떻게 감상자에게 이해시킬까? 들뢰즈와 과타리는 설명하길,

> 통일성은 객체 안에서 끊임없이 방해받고 훼방당하지만, 새로운 유형의 통일성이 주체 안에서 승리를 노래한다. 세계는 중심축을 잃어버렸다. 주체는 더 이상 이분법을 행할 수조차 없지만, 그 대상의 통일성을 보완하는 차원에서 양면 가치 또는 과잉 결정이라는 보다 높은 통일성에 도달한다.(p. 6)

더 나아가 다양체는 다면 가치를 가지면서 순환적 통일성에 도달할 수 있다. 그래서 프랑시스 피카비아는 이렇게 선언하게 된다. "우리의 머리는 둥글기 때문에 우리의 생각은 방향을 바꿀 수 있다!"[10] 그래서 미술가들은 이렇게 말할 것이다. "우리의 머리는 둥글기 때문

에 우리의 생각은 순환한다!" 배찬효가 현재 자신의 위치를 찾기 위해 과거 서양 인물을 재현시키는 것은 바로 순환적인 통일성의 맥락이다. 같은 맥락에서 니키리 또한 다양한 배경에서 타자를 경험하고자 한다. 이는 앞서 논한 바 있는 미술가들이 추구하는 보편성이 결과적으로 다양체의 다면 가치를 통한 순환적 통일성과 같은 논리를 구성하는 것임을 알게 한다.

다양체는 하나와 복수의 문제가 아니라 하나와 복수의 대립을 융합하는 것이다(Deleuze & Guattari, 1987). 들뢰즈와 과타리에 의하면, "언표 행위의 집합적인 배치체, 욕망의 기계적 배치체가 서로 섞여 존재하며, 후자 안에 전자가 있으며 둘이 어떤 경우든 다양체인 광대한 바깥과 연결되었다는 것이다"(p. 23). 이로 보아 앞서 미술가들이 추구하는 보편성의 개념, 즉 하나 안에 다자를 포함시키는 것이 결국 다양체를 지향하는 것임을 알게 된다. 실로 21세기 미술가들이 추구하는 보편성은 전체주의적이고 획일화의 주역이었던 모더니즘의 형식주의로의 회귀가 아니다. 그것은 바로 다양체를 만드는 문제인 것이다. 다양체는 모든 대립을 넘어서 있다. 들뢰즈와 과타리는 다음과 같이 다양체의 조건을 설명한다.

다양은 늘 상위 차원을 더하기보다는 오히려 여러 방법 중 가장 단순한 방법으로 만들어져야 하며, 절제에 의해 이미 우리가 사용할 수 있는 차원들의 수를 이용해 만들어져야 한다. 이 차원의 수는 언제나 $n-1$(우리가 복합에 속해 있는 유일한 방식으로 언제나 차감된다)

10 "Our Heads Are Round so Our Thoughts Can Change Direction"를 번역한 문장이다. 이 영문 문장은 2016년 11월 21일부터 2017년 3월 19일까지 뉴욕현대미술관(MoMA)에서 열린 프랑시스 피카비아의 전시회 주제이다.

이다. 구성되는 다양체로부터 유일한 것을 차감하라. n-1 차원에서 써라.(p. 6)

들뢰즈와 과타리에게 있어 "n-1"에서 "n"은 임의의 항이고, "1"은 전체를 통제하는 중앙의 신이다. 그 중앙의 통제 장치가 빠진 체계가 n-1이다. 변종곤이 그리는 다양체는 다음과 같은 것이다.

뉴욕이라는 곳이…… 수많은 인종들이 다 와 있잖아요. 어디 구석구석마다 부락마다 다 다른 문화가 있기 때문에 여기서 서로 경험한 부분들은 세계를 상징하는 하나의 심볼 같아요. 뭔가…… 그게 내가 느꼈던 이 체험들은 내가 한국에서 느꼈던 경험이 아니고 이런 어떤…… 그 뉴욕이라는 문화 속에서 느껴져 왔던 게 한 개인의 문화에서 오는 느낌이 아니고 이 도시가 갖고 있는 나름대로 문화권의 형성 속에서 나온 것이기 때문에, 이 문화권이 만들어내는 것이 하나의 symbol같이 느껴져요. 세계 문화가 다 뭉쳐 가지고…… 그래서 작업을 할 때 그런 아이디어들이 누구나 공감대를 형성하는데 빨리 느낄 수도 있고. 우리가 아프리카나 한국의 지역 사회에서 일어나는 문화적인 이런 게 아무리 잘 표현이 되도 그것을 이해하려면 굉장히 오랫동안의 그게 필요하거든요. 그런데 여기 사는 장점들은…… 복합된 그런 문화 속에 사니까, 강하게 내 나름대로 잡아낼 수 있는 어떤 느낌이 옵니다.

그러면서 변종곤은 그 다양체 만들기를 가로막고 있는 심적 작용이 다름 아닌 "한국성"임을 다음과 같이 부연 설명한다.

우리 것이라는 게 비주얼적인, 눈에 보이는 우리 것이 아니라 정신

적으로 우리 것을 공부해야 할 것 같아요. 그게 무엇인지…… 눈에 보이는 우리 것이 아니라 정신적으로 우리 것을 공부해야 할 것 같아요. 그게 무엇인지…… 눈에 보이는 우리 것이 아니고. 꼭 버선의 선이나 단청의 색깔, "이게 우리 것!" 하면서 표현하는 것보다는 정신적으로나 역사적으로나 그걸 정립해 가지고 정신적으로 우리 것이 무엇이라는 것. 우리 색깔이 그런 언어에서도 나와야 되고 정신에서도 무장이 돼 있어야 돼요. 그렇다면 뭘 그리든 다 우리 것이에요. 내가 코카콜라 병을 그려도 우리 것이에요. 그게…… 그런데 너무 눈에 보이는 것에, 우리 것에 치중을 하니까 이게 섞일 수가 없어요. 어딜 가도……

다시 말해 중앙 통제의 "1"이 상기한 바와 같이 변종곤에게 있어서는 바로 무의식적인 통제 방법인 사본 만들기의 한국성이다. 즉 도상을 이용한 과거로의 단순 회귀이다. 이러한 시각에서 한국 미술가들은 한국성을 다른 각도에서 보고자 한 것이다. 바로 다양체로서의 한국성을 찾기 위해서이다. 그리고 이들이 찾은 다양체의 한국성은 그 앞에 저절로 열려 있는 고정 불변하는 본질적인 것이 아니라 항상 타자와의 관계 맺기를 통해 다시 말해지고 재해석되는 것임을 알게 된다. 그리고 그렇게 하면서 미술가의 과거 한국성의 나무-뿌리는 그 몸통을 뚫은 타자의 뿌리들과 연결 접속되어 엉클어지면서 그 안에서 다시 굵고 가는 줄기들을 생산하는 리좀-뿌리가 된다.

리좀으로서의 다양체

각각의 다양체는 공생적이다. 그리고 그것은 동시에 양립 가능한 생성이 된다. 따라서 다양체는 생성 그 자체이다. 생성이 어디로 향할 것인가? 바로 리좀의 방향이다. 들뢰즈와 과타리(Deleuze & Guattari,

1987)에게 있어, 나무-뿌리는 중앙집권적이며 위계적이고 체계적인 생산을 뜻한다. 따라서 나무-뿌리는 고정, 경직되고 정체된 경향성을 말하는 것이다. 이와 대조적인 리좀은 구근이나 덩이줄기의 식물을 가리키는 용어이다. 들뢰즈와 과타리에게 있어 이러한 리좀은 "질적 다양체"로 존재하는 우주에 대한 은유이다. 즉, 리좀은 다양체 우주의 또 다른 명칭이다. 우주 존재 자체가 리좀적인 것이다.

종횡무진 번식하는 리좀은 들뢰즈와 과타리에 의하면, 다음과 같은 6개의 특징이 있다. 첫째, 리좀은 연결 접속의 원리를 갖는다. 둘째, 다질성의 원리를 갖는다. 즉 리좀은 어떤 것들과 연결될 수 있다. 이는 관계 형성에서 가리는 것이 없다는 뜻이다. 셋째, 리좀은 다양체의 원리가 있다. 다양체는 연결 접속을 늘리면서 본성상의 변화를 겪는다. 넷째, 리좀은 탈기표적인 단절의 원리가 있다. 들뢰즈와 과타리는 하나의 리좀은 어느 곳에서도 끊어지거나 깨질 수 있으며, 자신의 특정한 선을 따라 혹은 다른 새로운 선들을 따라 복구된다. 이는 소쉬르적인 틀을 벗어나는 것이다. 즉, 위계화된 것을 벗어나는 것이다. 다양한 입구를 가졌기 때문에 그것은 다른 것들과 쉽게 연결 접속된다. 다섯째, 지도 제작(cartography)의 원리가 있으며, 여섯째, 전사(decalcomania)의 원리가 있다. 리좀은 똑같은 것을 복제하는 사본이 아니라, 새로운 영역을 찾아내는 지도 제작이다. 들뢰즈와 과타리는 다음과 같이 부연설명한다.

리좀은 변이, 팽창, 정복, 포획, 꺾꽂이에 의해 작동된다. 그래픽 아트, 드로잉, 또는 사진과는 달리, 사본과도 달리, 리좀은 생산되고 구성되는 지도와, 항상 분해될 수 있고, 연결될 수 있고, 뒤집을 수 있고, 수정될 수 있는 지도와 관련되어 있으며, 많은 출입구들과 나름의 탈주선들을 가지고 있다.(p. 21)

리좀은 외부적이고 생산적인 발아를 통해 생산을 만들어낸다. 따라서 그것은 배가적으로 증가할 수 있는 열린 세계이다. 이제 미술가들의 리좀은 횡으로 뻗으면서 무한한 바깥을 향해 가지를 뻗는다. 자신들의 과거 한국성의 나무 뿌리에 타자 요소들이 표면적인 땅밑 줄기를 통해 서로 연결 접속되면서 지속의 변화를 경험케 한다. 그래서 들뢰즈와 과타리는 이렇게 주장한다. "또한 운동은[생성의 운동]은 오직 또는 주로 계통적 생산을 통해 일어나는 것이 아니라 서로 이질적인 개체군들 사이를 가로지르는 소통을 통해서도 일어난다"(p. 239).

따라서 삶의 방식으로서의 문화는 한 세대에서 다음 세대로 전수되는 수직적이며 위계적인 나무-뿌리가 아니라 인종과 국가의 경계를 넘어 "횡적인" 것으로 개념화된다. 다시 말해 문화, 즉 삶의 양식은 바로 타자와의 상호작용의 결과이다. 그리고 그 다양체의 삶은 변화와 지속을 반복한다.

변화와 지속

개체는 변화한다. 따라서 다양체는 변화한다. 그 변화는 타자와의 관계를 수행하기 위해 탈주선을 탈 때 이루어진다. 크리스테바는 타자의 텍스트들과 내 자신의 텍스트가 교차할 때 새롭게 구축되고 해체되며, 형성되고 재형성된다고 하였다(Smith, 1996). 같은 맥락에서 들뢰즈와 과타리(Deleuze & Guattari, 1987)는 한 텍스트를 다른 텍스트에 포개 쓰기 할 때 다양한 뿌리들과 심지어 꺾꽂이처럼 잡뿌리가 생겨난다고 하였다. 분명 외적, 내적 변화를 가져온다. 변화는 궁극적으로 관계의 조성에 의한 배치체로서의 다양체를 만드는 것이다. 따라서 들뢰즈와 과타리의 다양체는 여럿이 아닌 하나로서 변화해 가는 것이다. 즉 변화에 의해 하나이면서도 여럿이라는 것이다. 그것은 "질적 다양체(qualitative multiplicity)"를 의미한다. 전체는 스스

로 변화한다. 전체라는 것은 본성상의 변화를 겪기 때문에 열린 개념이다. 하나가 질적으로 변화를 겪는 것이다. 우주는 계속해서 자기 변화를 한다. 미술가는 변화하는 실체이다. 그리고 우리의 기억은 현재이지만 여러 개를 끄집어낼 수 있다. 그렇기 때문에 기억은 과거와 현재, 그 중간 상태를 아우른다.

이렇듯 기억 자체가 변화하기 때문에 인간은 "질적 다양체"의 특성을 가진다. 베르그손은 이를 "지속(durée)"이라 부른다. 즉, 지속은 곧 변화인 것이다. 따라서 들뢰즈에게 있어 질적 다양체는 리좀이고 베르그손에게 있어서는 지속이다. 지속은 인간의 정신으로서의 기억이다. 광년이 각기 다른 별들이 우주에 함께 존재하듯이 무수히 많은 것들에게는 자신만의 독특한 시간이 있다. 그 모든 시간들이 하나의 우주의 지속에 참여하고 있다. 사람도 각기 다른 리듬을 가지고 살듯이.

베르그손은 지속을 "차이(difference)"로 설명한다. 이것이 바로 차이에 의한 본성의 변화를 드러내는 것이다. 따라서 지속은 자기 자신과 달라지는 것이다. 질적 차이는 공간 사이에 있는 것이 아니라 오직 지속 내에 존재한다. 그러므로 지속은 자기 자신과의 차이이며, 매 순간 그 본성이 변하는 하나의 실체이다. 바로 이러한 맥락에서 전광영은 다음과 같이 단언한다. "난 그래요. 작품 하나로 작가가 20년, 30년 동안 똑같이 한다고 하면 그것은 죽은 작가입니다!" 이승에 의하면,

저는 솔직히 그렇게 생각해요 그 작품을 했을 때만 나 같아 보이지 나중에 뒤돌아보면 인간이기 때문에 바뀌기 때문에 또 그게 아니에요. 또 그러니까 "나다!" 그 시기에 나라고 하는 작품은 많은데 시간이 지나면 또 내가 생각하는 게 달라지기 때문에 그게 내 작품이 아니에요. 그때그때의 diary이지, 내가 다이어리에서 쓰듯이 오늘은 뭐

해서 내가 인상 깊었다. 그것과 다른 게 하나도 없어요. 작품 하는 것과 작품 하나 가지고 masterpiece라고 하면 그건 완전히 나는 믿을 수 없는 게 아직까지 살기 때문에 변화가 있어야 하기 때문에……

따라서 이승은 다음과 같이 주장한다.

우리는 인간이기 때문에 변화해요. 작가도 그래야 돼요. "내꺼 이거다!" 해서 그것만 계속 유지하려고 하다 보면 배우는 것도 없고 자신도 똑같은 것 해야 되고 얼마나 괴롭겠어요? 똑같은 음식만 먹나요? 사람이……

김정향은 변화와 지속을 자신의 작품 제작과 관련하여 다음과 같이 설명한다.

너무 급속한 변화는 내 작품에 어느 순간, 그 relevance가 없어지는 거예요. constantly…… 이렇게 계속 연결되면서 변화하는 것 같아요. 따라서 자기 세계를 찾았다고 거기에서 똑같은 것을 한다.…… something old, something new. 그런 식으로, 잘 섞으면서 자기의 identity를 잃지 않고, 그…… 정체성이지 그러니까. 자기라는 사람, 작가로서의 자기의 세계를 잃지 않으면서 어떻게 그 새로운 다이얼로그를 여느냐, 이게 나는 과제인 것 같아. 중요한 과제인 것 같아.

자기 자신과 차이나는 실체로서의 지속은 과거를 자기 안에 포함하고 있는 현대이다(김재인, 2013). 즉, 미술가들이 회상한 한국성은 여러 개를 끄집어내면서 과거 그대로가 아닌 변형된 것이다. 윤애영에 의하면,

262

조금 전에 옛날과 현대 저는 옛날도 현대였고 과거도 현대였고, 지금도 현대고 미래도 현대라고 생각하거든요. 그게 막 이렇게 따로 그래서 맨 처음에 시간에 대해 많이 이야기했잖아요. 그것에 대해서 생각이 참 많은데, 막 우리가 여기 있으면서 우리 얘기하고 지나면 과거가 되잖아요. 가장 큰 덩어리로 얘기한다면 저는 지금 내가 현재에 있으면서 내가 지금 그 순간에 하고 싶은 지금 이 순간에 있는 사람이 과거의 물건을 과거의 이야기를 지금 현재 와서 이야기 하더라도 그것은 현대가 되는 거예요 저한테는. 왜냐하면 과거 물건이라고 해서 과거의 물건이 과거의 이야기가 지금 현대로 또 만든다고 해서 과거가 되는 게 아니라 그런 시간적인 작업을 하다 보니까 제가 비디오 이야기를 하면서 그게 있다고 했잖아요. 답답하고 표현을 이렇게 하고 싶은데 이차원에서 이게 이건 아니고 가슴에 정말 목마르다고 할까?

그래서 주디스 버틀러(Butler, 1993)는 자기 동일성을 가진 주체는 없다고 주장하면서 끊임없이 계속되는 주체의 이동성을 주장하였다. 버틀러에게 있어, 진정한 해방은 자기를 초탈하는 방식으로 타자와 관계하는 데 있다. 타인에 대한 사랑과 무한한 책임이 그런 해방의 길이다. 버틀러에 의하면, 무한 타자와 관계하는 자기를 거부하는 탓에 자기로 존재한다는 사실은 고통이다. 오히려 무한 타자와 관계를 긍정하고 그 속에 자기를 재정립하여 자기로 존재한다는 사실은 변화와 자아 발전을 모색하는 길이다. 실로 "타자"적인 것은 현실의 주변을 에워싸고 있는 현실적 잠재성이다(Hughes, 2014). 같은 맥락에서 미셸 푸코(Foucault, 1983)의 주체 이론은 주체의 선험적 이론들을 부정한다. 푸코는 한 주체를 경험의 축적의 결과물로 정의한다. 푸코에게 있어, 주체는 항상 자기 변형을 위한 것이다. 푸코는 자기

자신을 변형시키는 절차들, 문제화들, 과정들을 "자기의 테크놀로지(technologies of the self)"라고 부른다. 푸코에 의하면 자기의 테크놀로지는 "진리 시합들(games of truth)"을 변형시킴으로써 자기를 변형시키는 것"이다. 자기 자신을 연결시키는 진리 시합에서 주체가 그 자신을 경험해 보는 것이다. 주체는 항상 변화한다. 주체는 다르게 생각하는 것과, 다르게 사는 것, 자기가 배운 것에 의해 스스로가 다시 변화하는 존재이다. 푸코는 이를 "자기 자신으로부터의 일탈"이라고 부른다.

질적 다양체는 이런 저런 관계 속에서 타자의 요소들을 곱셈과 덧셈을 하면서 변화하는 다질적인 실재를 만들고자 한다. 따라서 미술가들은 다음과 같은 금언을 상기한다. "내가 당신에게 말할 수 있는 전부는 우리는 액체이며 섬유[11]들로 만들어진 발광체라는 것이다"(Castenada, 1974, p. 159). 들뢰즈와 과타리에 의하면,

그러므로 무리들, 또는 다양체들은 끊임없이 서로에게 변형되어 들어가며, 서로 교차 혼합한다. 늑대 인간은 죽을 때 흡혈귀가 된다. 이것은 전혀 놀라운 일이 아니다. 생성과 다양체는 동일한 것이기 때문이다. 다양체는 그것의 요소들에 의해 규정되지 않으며, 통일이나 이해의 핵심에 의해 정의되지도 않는다. 다양체는 그것의 차원의 숫자에 의해 징의된다. 다양체는 본성이 변화하지 않고서는 나누어지지도 않고, 차원을 잃거나 얻지도 않는다. 그리고 다양체의 변화들과 차원들은 그 다양체 안에 내재하기 때문에, 이것은 결국 각각의

11　들뢰즈와 과타리에게 있어 섬유(fibre)는 다양체를 변하게 하는 가장자리 만들기의 연속된 선들을 의미한다. 가장자리 만들기의 섬유선은 탈주선 또는 탈영토화의 선을 만든다.

다양체는 이미 공생하고 있는 다질적인 항들로 조성되어 있으며, 하나의 다양체는 그것의 문턱들과 문들을 따라 일렬로 늘어선 다른 다양체들로 변형된다고 말하게 되는 것과 같다.(p. 249)

들뢰즈와 과타리에게 있어 자아는 두 다양체 사이에 있는 문턱, 문, 생성일 따름이다. 그래서 자아는 관계의 조성에 의해 형성되는 무한한 다양체이다. 그러한 무한의 다양체가 만들어지는 것이 생성이다. 이제 미술가들은 자신들을 다양체로 생각한다. 김수자에게 있어 다양체의 미술가는 바로 코즈모폴리턴이다. 그녀는 다음과 같이 선언한다. "저는 단지 코즈모폴리턴입니다!" 그래서 그녀는《Lotus: Zone of Zero》에서 그레고리안 성가, 티베티안 성가, 그리고 이슬람 성가를 함께 혼합할 수 있다. 따라서 연꽃 작품은 이러한 인식의 산물이다. 결국 미술가들은 자신들에게 익숙한 한국 문화의 요소와 초문화적 공간에서의 여정 중에 새롭게 조우한 타자의 요소들을 나란히 놓는다. 어느 것을 위에 위치 설정할 수 없다. 모두가 소중하다.

미술가들은 점점 더 지리적 경계가 흐려지는 조건에서 작업하고 있다. 보다 더 긴밀하게 덧셈과 곱셈의 상호작용이 이루어지는 세계화의 세계이다. 미술가와 타자는 끊임없이 서로를 참조하며 연결 접속한다. 그러면서 서로가 변화하는 co-becoming의 끊임없이 "변형되는 질적 다양체"로서 자신들을 자각한다.

요약

이 장에서는 미술가들의 가장 중요한 과제인 보편성의 미학이 어떻게 형성되는지에 대해 알아보았다. 미술가들에게 있어 보편성을 찾는 방법은 다양하다. 이들은 지역적인 한국성을 토대로 자신의 독

자성을 표현하는 것 자체가 독특성이면서 동시에 보편성의 추구이다. 또한 타자 요소와의 공통 분모를 찾기도 한다. 그리고 보편성 자체가 절대성을 함의하기 때문에 표현적 사실을 동양의 종교를 통해 표현하기도 한다. 어쨌든 이러한 방법들은 항상 그 부분이 되는 타자 요소들과의 이질성을 포함하는 배치체를 형성하면서 가능한 것이다. 이러한 배치체는 동시에 바로 한 개인의 독창성의 구현이면서, 진정성과 현대성의 표현이다. 이러한 맥락에서 미술은 배치체가 되어야 한다.

배치체는 또 다른 배치체를 형성하면서 다양체를 만든다. 바로 이 과정이 한국 미술가들이 자신들의 지역적인 소재를 가지고 보편성의 미학을 성취하게 되는 과정인 것이다. 글로벌 시대에 어떻게 한국 미술을 현대적으로 발전시킬 것인가? 바로 타자의 요소를 받아들이고 덧셈과 곱셈의 배치체를 형성하여 궁극적으로 다양체에 도달하는 것이다. 그리고 그것이 바로 보편성의 미학으로 특징지어진다. 그러면서 미술가들의 정체성은 지극히 복수적이고 혼종적인 것으로 변모한다. 즉, 다양체로서의 미술가인 것이다. 그런데 미술가들의 이와 같은 배치체가 형성되는 작금의 배경은 바로 세계화 현상이다. 다음 장에서는 지금까지 파악한 미술가들의 작품 제작의 실천을 세계화라는 배경을 통해 숙고하고자 한다.

세계화 배경의
보편성과 특수성의 미술

이 저술은 세계화 시대 범세계적인 감상자들과 소통하기 위해 한국 미술가들이 기존의 한국성을 어떻게 새롭게 변화를 모색하는지 그 실천의 여정을 주로 들뢰즈와 과타리의 철학으로 해석한 글이다. "어떻게 전통과 한국성을 현대적으로 발전시킬 것인가?" "글로벌 시대 한국 문화를 단지 지역적인 것이 아닌 세계가 공감할 수 있는 현대적인 것으로 어떻게 발전시켜 나갈 것인가?"

이와 같이 지역적인 한국 미술이 보편성을 얻는 방법은 이 저술 전체를 통해 파악하였듯이, 바로 기존의 한국성에서부터 탈영토화를 시도 해야 하는 것이다. 일단 탈영토화한 것만이 창의적인 재생산으로 이어질 수 있다. 한국의 현대 미술가들이 초문화적/국제적 무대에서 정체성의 갈등을 겪으면서 역동적인 변화를 겪게 되는 일련의 과정은 결국 자신들의 실존적 문제인 "독창성(singularity)"을 찾는 과정이다. 이 지구 상에서 어느 누구와도 같을 수 없는 자신만의 독창성을 찾는 것이 바로 미술 제작에서 가장 이상적인 이벤트인 것이다.

"이것이다!"의 존재의 함성은 독창성으로의 전환점이며 변곡점이다. 들뢰즈(Deleuze, 1990)는 개인적 독창성으로 번역되는 "singularity"를 불연속적이고 규범에 반대되어 예측할 수 없는 이질적인 발생(occurrence)으로 정의한 바 있다. 되풀이하면, 이와 같은 한 개인 특유의 내러티브로서의 독창성은 역설적으로 이질적인 타자의 요소를 취하면서 가능한 현대성과 진정성의 표현이며, 그것은 동시에 우연적 표현이다. 왜냐하면, 타자와의 상호작용 자체가 우연적이다. 그리고 이러한 창의적인 표현은 궁극적으로 보편성을 얻게 된다.

들뢰즈와 과타리가 주장하였듯이, 탈영토화의 질은 탈영토화의 속도가 아니라 그것의 본성에 의해 결정된다. 미술가들이 영토를 일으키는 층위가 한국성의 밑지층과 타자 요소의 겉지층과 번역의 부산물들인 다양한 겉지층들을 이루면서 사이층인 배치체를 형성하는 것이다. 다시 말해 미술가들의 한국성은 밑지층으로 기능하는 것이다. 정동으로 채워진 미술가들의 기관 없는 몸 또는 고른판은 웃지층의 역할을 하면서, 그들의 영토는 더욱더 조밀해지고 두꺼워진다. 따라서 미술가들의 탈영토화가 타자의 요소를 택하고 번역을 수행하며 겉지층과 겉지층들을 구성하면서 분절된 절편들을 따라 나가느냐, 즉 번역의 부산물에 안주하느냐, 아니면 이와 반대로 고른판의 웃지층을 그리는 선, 절편으로 분해할 수 없는 선을 따라 하나의 독특성에서 또 다른 독특성으로 도약하느냐 등이 예술적 성공의 관건인 것이다.

그것은 지속적으로 번역을 통해 타자의 요소들을 받아들이면서 일심(一心) 또는 고른판의 작용에 의해 마무리하는 문제이다. 다시 말해 타자와의 상호작용과 번역의 부산물들을 일심의 작용으로 한 작가의 독창성을 표출하는 것이다. 실로 "이것이다!"의 함성과 함께 하는 환희는 한 개인의 실존적 문제를 해결하는 순간이다. 그 환희를

가져온 미술가들의 기관 없는 몸은 언제나 보편성을 향한 고원에 있다. 고원은 목적과 의도를 잊은 중간의 과정에서 강렬함이 지속되는 곳이다. 실로 "이것이다!"의 선언과 함께 독창성이 가져온 현존재의 표현은 미술가들의 가치들인, "보편성," "무의식," "우연," "진정성," 그리고 "현대성"이 모두 동시에 구현되는 순간이다. 이와 같은 독창성/보편성의 표현은 먼저 지도 만들기에서 시작하여 배치체를 만드는 과정을 거친다. 그러면서 배치체에 다른 배치체가 귀속되는 다양체를 만들 때 보편성이 보증되는 것이다.

초문화적 공간에서 한국 미술가들이 탈영토화에서 재영토화로 이어지는 계기는 타자의 한국적 뿌리에 대한 요구와 타자와의 조우를 통해 차이를 인식하는 내적 변화에 기인하였다. 그리고 이러한 과정에 탈영토화에 필연적인 재영토화가 수반된다. 그러나 재영토화는 단지 이전의 영토로의 회귀가 아니다. 미술가들은 현대 미술과 미학 이론, 미술 시장과 관련된 취향, 경향, 기술—특별히 전자, 디지털 기술—문화적 생산에 대한 현대적 방법, 정치적 믿음 등 자신들이 조우한 다양한 환경과 상황을 반영한다. 따라서 한국성을 떠나는 탈영토화란 적어도 2가지 항들 사이에서의 교환이다. 다시 말해서 한국성에서부터 벗어나는 과정에서 타자는 늘 현실의 잠재성인 것이다. 새로운 변화를 모색하기 위해 자신들의 한국성의 뿌리로부터 탈피하는 탈영토화는 동시에 타자와의 관계 맺기에 의해 일어난다. 탈영토화, 즉 새로운 방법의 변화를 취하고자 하는 한국성의 탈코드화는 미술가들로 하여금 다른 문화에서 유래한 기호들을 통합하는 것이다. 그것은 기관 없는 몸과 같은 이벤트가 일어날 때에만 "타자되기(be-coming-others)"가 실현되면서 가능한 것이다. 이러한 맥락에서 나를 새롭게 하는 타자, 나의 실존에 필요한 타자인 것이다.

결국 미술가들은 자신들의 탈영토화의 여정이 새로운 한국 문화

를 재발견하게 하는 지극히 문화적이고 역사적인 것임을 알게 된다. 이제 그들 모두는 한국 문화 전문가가 되었다. 그러면서 그들은 한국성이란 한국인의 정신성, 의미 체계이기 때문에 상징을 찾음으로써 현대적 배경을 표현하고자 한다. 따라서 그것은 단지 과거의 도상을 사용하면서 사본 만들기의 답습이 아니라 한국성에 대한 탈코드화된 상징을 추구하면서 무한한 지도 만들기를 시도한 끝에 가능한 것이다. 그리고 그것은 타자 요소를 덧셈하면서 가능한 것이다. 잠재성을 표출해내기 위한 미술가들의 무의식과 우연적인 작품 제작 시도는 탈코드화된 한국성의 요소를 만들어 상징으로 사용하게 된다. 그렇게 하면서 그들은 자신만의 상징을 고안하여 무(無), 공(空) 또는 연기사상 등을 나타내기도 한다. 또한 동양의 선(線)을 현대화시키고 있다. 탈영토화한 조선시대의 실경산수화에 오늘의 현실을 상징으로 숨겨놓기도 한다. 그러면서 미술가들은 더욱더 탈영토화한다. 그리고 자신을 외부와의 우연적 관계에 노출시키는 내부 환경을 더 많이 포함하면 할수록 미술가의 탈영토화는 가속도가 붙는다.

미술가들이 탈영토화를 시도하면서 다시 한국성의 뿌리로 재영토화하는 계기로 작용하는 것은 타자로부터의 한국적 뿌리의 요구와 변증법적 작용으로서 타자를 통한 차이 인식이었다. 즉, 초문화적 공간에서 한국 미술가들이 탈영토화에서 재영토화로 이어지는 계기는 타자로부터 한국적 뿌리에 대한 요구와 타자와의 변증법적 과정을 통해 차이를 인식하는 내적 변화에 기인한 것이다. 그리고 이 배경은 제1장에서 파악한 바로 세계화 현상의 격랑이다. 따라서 미술가들에게 있어 타자는 바로 세계화 현상을 압도하는 글로벌 자본주의 미술 시장의 경향을 포함한다.

세계화에 내재한 특수성/개체성 대 일반성의 관계

사회학자 롤랑드 로버트슨(Robertson, 1992)은 우리 시대의 글로벌 자본주의가 점점 더 전 세계적인 "보편적" 공급과 "지역적" 요구라는 관계를 만들고 있다고 설명한 바 있다. 그래서 전 세계적인 일반성에 대한 주제화된 지역성이 21세기 글로벌 자본주의가 주도하는 세계화 현상의 핵심이다. 이러한 맥락에서 로버트슨(Robertson, 1991; 1992)은 "보편성(universality)"과 "특수성(particularity)"의 추구 자체가 글로벌 자본주의 양상의 전형이라고 주장한다.

들뢰즈(Deleuze, 1994)는 『차이와 반복』에서 독특성/보편성을 특수성/개체성 대 일반성과 명확하게 구별하고 있다. 이 저술 전체를 통해 설명하였듯이, 독특성은 한 개인의 창의적 표현이기 때문에 그것은 결국 보편성을 담보하는 것이다. 그리고 한 개인의 독창적 표현이기 때문에 그것은 진정성과 현대성이 담기는 것이다. 이에 비해 특수성/개체성 대 일반성은 등가성과 유사성으로 경제적 교환이 이루어지는 것이다. 이러한 맥락에서 로버트슨이 말한 보편성과 특수성을 들뢰즈의 이론으로 해석하자면, 21세기 글로벌 자본주의는 전 세계에 "일반적인(general)"인 공급과 차별화된 "특별한(particular)" 요구를 연결시키는 차원에서 특수성/개체성 대 일반성의 관계인 것이다. 따라서 로버트슨이 언급한 "보편성"은 들뢰즈가 언급한 일반성의 개념으로 해석이 가능한 것이다. 왜냐하면 로버트슨의 보편성과 특별성은 유사성과 등가성이 있으며 양적으로 값이 같은 "경제적 교환"인 것이다. 다시 말해 자본주의에서는 언제든지 일반적 공급에 반하는 특별한 것, 특이한 것, 개별적인 것의 전략적 수요가 기능한다. 따라서 자본주의가 움직이는 방식은 바로 특수성/개체성 대 일반성의 메커니즘이다.

다시, 들뢰즈의 독창성/보편성과 특수성/개체성/일반성을 응용하면, 모더니즘 시대 서양 주도의 "국제 양식"은 세계의 다양한 미술을 하나의 언어로 획일화시킨 "일반성의 미술"이었다. 각 나라의 모국어나 언어에 보편성이 존재하지 않는 맥락에서 미술에서 일반화를 꾀한다는 것은 단지 힘의 논리로 작용되는 것이다. 모더니즘 시대, 유럽·아메리칸 미술의 논리는 형식주의에 있었다. 전 세계의 모든 미술에 존재하는 선, 형, 명도, 색채, 형태 등의 조형 요소와 이를 어떻게 배열하는지에 관한 균형, 통일, 강조, 대비 등의 조형 원리는 세계의 모든 미술을 통합하는 공통 분모로 간주되었다. 그래서 미술 작품은 조형 요소와 원리로 만들 수 있는 것이며 동시에 이를 통해 감상할 수 있다는 것이다. 이러한 이유로 형식주의는 당시 전 세계의 미술을 외형적으로 감상할 수 있는 기준을 제공하였던 것이다. 그러나 형식주의는 단지 외형적 형식에만 집중하면서, 그 미술 작품이 만들어진 문화적 배경을 간과한 것이다. 결과적으로 형식주의는 각기 다른 이질적인 미술이 기원한 배경적 이유를 해석할 수 없었던 것이다. 따라서 1980년대의 "문화 중심"이라는 포스트모던 렌즈는 "많은 문화들과 많은 미술들"을 인정한 것이다. 이는 일반성에 반하여 특수성과 개체성을 통한 문화의 "다양성"과 "차이"를 인정한 전략인 것이다. 이러한 배경에서 탄생한 다문화주의에 내재된 개념은 특수성과 개체성이다. 이러한 맥락에서 한국 미술은 서구 미술의 입장에서 보면 비주류의 특수성이며 한국인의 개인적 차이는 개체성에 속한다.

글로벌 자본주의에서는 점점 더 일반적 공급과 특별한 수요층을 위한 차이의 전략을 필요로 한다. 그래서 로버트슨은 소비자를 위한 현대의 자본주의 생산은 지역적, 사회적, 민속적, 계급과 성적 역할 마켓 소위, 더욱더 특화된 "미시시장(micro-marketing)"의 산물로 재단되고 있다고 주장한다. 이러한 맥락에서 장-위베르 마르탱(Martin,

2001)은 "20세기 말을 특징짓는 위대한 변화는 이제 세계의 모든 미술가들이 자기 자신의 문화 코드 및 참조와 조화되어 세계적 명성을 얻는 것이 가능하다는 점이라고 설명한다. 즉 세계화 시대에는 문화, 즉 지역색이 하나의 상표로 기능하고 있다. 따라서 마이클 하트와 안토니오 네그리(Hardt & Negri, 2001)는 차이, 문화 다양성, 혼합, 다양성 등의 개념이 글로벌 자본주의가 움직이는 논리라고 설명한다.

특수성/개체성 대 일반성의 맥락에서 한국 문화는 차이의 브랜드로서 문화 상품으로 기능한다. 이러한 맥락에서 자본주의는 국지적 코드들이 글로벌한 양의 차이로 바뀌는 것이다(Deleuze & Guattari, 1984). 모든 질적 차이를 양적 차이로 바꾸는 것이다. 다시 말해 국지적 특이성이 재현 가능한 차이로 바뀌는 것이다.

이렇듯 경제의 세계화 과정이 미술계에 파생시킨 현상을 이해하기 위해서는 특수성/개체성 대 일반성의 관계에 대한 이해가 가장 핵심이다. 글로벌 세계에서 한국 미술가들은 타자라는 자본주의 미술 시장의 눈을 통해 자신을 바라보아야 한다. 그래서 한국 미술가들의 정체성 의식은 주류인 유럽과 미국과 유럽의 백인 문화가 바라보는 이중 의식을 통해서이다. 나는 타자가 나를 어떻게 대하는지 익히 알고 있다. 그리고 나는 어떻게 또 다른 타자에 의해 취급되는지도 알고 있다. 다시 말해 미술가들은 자신과 타자의 관계를 안다. 나는 타자와의 관계에서—변증법의 관계에서 존재한다. 이미 나에게는 타자의 요소가 포함되어 있다. 그러므로 미술 시장에—글로벌 미술 시장에 호소하기 위해서 미술가들은 자신들의 작품에 타자의 요소를 장식하기도 한다. 장식성은 타자에 대한 의식이며 인식이다. 그것은 브랜드 미술을 만드는 한 방법이다. 상품은 어쨌든 장식적이어야 한다. 그래서 다양하고 모순적이며, 단편적이고 문화적인 파편들이 점점 더 상호 연결되면서, 새롭고 인정할 수 없는 것들을 증가시킨다. 특별

히 한국인을 비롯한 비주류에서는 상업적인 유럽과 미국의 "문화 기억(cultural memories)"에 남는 작품을 만들어내야 한다. 그들이 기억하는 또는 선호하는 오리엔탈리즘에 호소하는 것이다. 예를 들어 서구에서 한국을 포함하는 극동 아시아 전통은 선불교에 뿌리를 둔, 자연 미에 대해 명상적으로 감상하는 것과 연상된다. 따라서 한국 미술가들은 그들이 경험한 현실을 표현하는 것이 아니라 서구인이 기억하는 한국 문화에, 그들이 선호하는 미감에 맞추어야 한다. 이 점이 바로 자본주의 체제에서 타자에 호소하는 한국 미술의 또 다른 전략인 것이다. 이러한 맥락에서 한국 미술가들의 혼종적인 작품들은 백인 유럽과 미국의 스타일, 즉 그것을 낳은 정신성에 한국성의 흔적 또는 여진이 남겨진 것이라 볼 수 있다. 그리고 이러한 이유에서 초문화적 공간에서 마주치게 되는 한국 미술가들의 많은 작품들은 그들의 현존재의 표현이 아닌 경우가 허다하다. 말하자면 많은 한국 미술가들의 작품들이 현실적 또는 사실적(real)이지 않고 지극히 관념적이고 이상적인 수준에 머물러 있다(Park, 2014; Park, 2016). 이는 미술가 자신들의 논쟁적인 한국인으로서의 삶의 사회적 담론이나 이슈 등 그들의 현실을 표현하지 못하고 있는 것이다. 이 과정에 내재한 함정에 대해 홍일화는 다음과 같이 설명한다.

솔직히 요새 유화작업, 유화만 봤을 때, 딱 그림 보자마자 "어! 이거 어느 나라 작가!"라고 느껴지는 건 이미 지난 거 같아요.…… 그 뿌리를 알려고 한다고 말은 해도 그걸 보여주는 사람은 저는 모르겠는데요. 지금은 문화가 다 하나의 상표가 되는 시대이니까. 그러니까 상품화시키는 전략적인 요소도 있는 것 같아요. 일종의 "누구=누구다[무엇이다]"하고 코드화시키는 거죠. 상징적으로 연산되게 하고, 뭐 그게 좋은 수도 있고 마케팅전략으로 안 좋은 시선으로 보일 수

도 있는 거거든요. 젊은 작가들 같은 경우는 가끔 만나서 얘기하다 보면, 좀 안타까운 게 무조건 마크[트레이트 마크, 상표]를 만들어야 한다고 생각을 해요. 먼저. 선 마크요[우선 상표요]. 그래서 "획기적인 게 뭐가 있을까?"부터 생각을 해요. 자기가 좋아하는 거를 생각하는 게 아니라 무조건 획기적인 거를 생각을 하거든요. 남과 차별성을 두려고 하고 획기적인 것만 찾으려고 하는데 문제는 금방 질린다는 거죠. 장기적으로 가지 못하고. 1, 2년 하다가 만약에 그게 성공을 하면 쭉 가기는 하는데 성공을 못하면 또 바꿔야지 또 바꿔야지 그렇게 되고. 결국은 질려버려서 그만두는 작가들이 너무 많은 거죠.

어쨌든 타자, 즉 글로벌 미술 시장을 인식하는 한국 미술가들의 작품은 또한 역설적으로 그들의 삶의 조건이 서구 주도의 세계화에 놓여 있다는 방증이기도 하다. 다시 말해 미술의 세계화에는 서구 주도의 미술 시장의 영향하에 강력한 문화적 상품화를 형성해 나가는 과정이 포함된다. 미술 시장의 세계화가 본질적으로 다양한 인종적, 문화적 활동을 흡수하나 그럼에도 불구하고 다름 아닌 백인의 미국유럽 시장에 의해 획일화되고 독점화되는 과정임을 극명하게 보여주는 것이다. 따라서 한국 미술가들에게 있어 세계화의 과정은 바로 그들의 독창성을 통해 보편성에 도달하고자 하는 실존적 해결의 과정이면서, 동시에 서구 주도의 미술계가 요구하는 특수성과 개체성에 대항해야 하는 이중의 딜레마를 안고 있다.

한국 미술의 세계화: 독창성을 통한 보편성의 성취

이 저술을 통해 파악하였듯이 세계화 시대 미술가들의 과제는

자신들의 한국적인, 즉 지역적인 문화가 전 세계가 공감하는 보편성을 얻는 것이다. 그것은 지역적인 한 개인의 이야기, 한 개인의 문화에서 출발하여 전 세계적인 감상자의 마음을 움직일 때 미술로서 기능하는 것임을 알려준다. 따라서 세계화 시대 미술의 정의는 한 개인의 singularity의 발현이 universality를 얻는 것이다. 더 정확히 표현하자면, 한 개인의 독특성이 바로 보편성을 성취하는 것이다. 그것이 바로 한국 미술의 세계화이다. 이렇듯 미술가들에게 있어 보편성은 자신들의 국지적 한국성이 전체로서의 세계에 어떻게 영향을 미치는가의 문제이다. 이에 대해 권순철은 다음과 같이 설명한다.

미술은 지역적인 것으로 시작해서 보편적으로 만들어야죠. 미술이라는 것은 인류공통으로, 예를 들면 서술이나 이런 문학 같은 건 좀 독특한 게 있고 말[언어] 같은 건 달라서 사실 번역하기 힘들잖아요. 그런데 음악하고 미술은, 미술은 눈으로 보는 거니까 처음에는 좀 낯설어 보일지 모르지만 미적 요소가 있으면 눈하고 같이 느끼는, 음악도 왜 우리 좋은 음악은 쇼팽이니 이런 거…… 감각으로 들어오는 것은 누구나 다 느끼잖아요 뭔가. 미술도 뭔가 볼 수 있으니까 그런 것은 보편적인 것이고. 그런데 각 나라마다 각 지방이나 토속적인 문화, 그런 요소들은 일단 존중해야 되겠죠. 그런 걸 통해서 보편적으로 나가야죠. 그 방법은…… 그것은 우리가 그리스 미술 같은 것도 처음에는 잘 모르잖아요. 그리스 미술, 로마 미술, 고흐가 좋다, 고흐를 잘 몰라도 보면 좋아하잖아요. 그런 식이죠. 우리 것도 그림, 불상 이런 것, 옛날 그린 것, 추사 글씨 같은 것도 사실은 사람들은 잘 모르지만 서예 같은 것도, 그래도 그런 데에서 문화소양이 쌓인 사람들은, 외국 사람들이 보면 좋아하거든요? 일본 그림을 좋아하듯이…… 그런 식으로 한국 것도 좋은 것은 도자기 같은 것도 우

리 한국 도자기를 참 좋아한다고요. 그 안의 무늬 같은 거나, 우리 청자 같은 것도 좋아하고, 뭔가 좋은 게 있는 거면 좋아한다고요. 뭔가 자세한, 세부적인 디테일이라고 그럴까 담긴 역사가 있고 이게 뭐다, 언제 것이다, 누가 어떤 방법으로 했다, 이런 것은 공부하면 더 잘 알 수 있게 되겠고. 일단은 아름다운 요소가 있으면 확 [가슴으로] 오거든요? 그럼 그게 이제 공통적이라는 거죠. 보편적 언어가 되는 거죠. 그러니까 일단 작가는 또 자기 소속된 나라나 민족이나, 토양이나 그런 데서 어떤 소재를 발굴해 가지고 할 수 있죠, 작업을. 안 그러면 너무 작가가 한국 사람이 한국에 있으면서 미국 비슷하게 해버리면 별로…… 아무것도 아니잖아요? 깊이도 없고, 철저하지도 못하고. 한국 작가는 한국에서 있을 땐 그렇게 하고, 여기 오면 여긴 재료도 많고 더 여러 가지 있으니까 이용해 볼 수 있죠. 여기서 하는 것들도 좀 보면서…… 하지만, 본질적인 것은 깊이에 있기 때문에, 그런 것들도 같이 하면서 독특한 것을 보여줘야지 애들하고 똑같은 것을 하면 애들한테 아무 의미 없어요. 그러니까 다양성이 있으면서, 다양성을 존중해 줘야 되고 그러면서도 보편적인 요소를 나타내야 되고.

또한 이세현에 의하면,

한국의 지역 문제를 주로 다루는 제 작품이 보편성을 얻기 위해 끊임없이 시사를 비롯하여 인문학적인 시각을 가지려고 해요. 세상이 어떻게 움직이는지 정보를 알아야 해요. 인간의 보편적 가치가 무엇인지 생각해 봐요. 그러한 보편적 인간의 정서와 감정이 한국의 정치적 상황에 어떻게 펼쳐지고 있는지를 봐요. 미국 사람들이 인간에 대해 끊임없이 정보를 입수하고 공감대를 형성하려고 노력하

는 것처럼요.

미술이 지역적인 것인가? 보편적인 것인가? 바로 20세기 내내 지속되었던 각기 다른 두 가지 명제였다. 그러나 미술은 이 둘을 다 포함한다. 지엽적인 삶의 표현이 국제적인 보편성을 얻는 것이 바로 미술이다.

들뢰즈(Deleuze, 1994)는 일반성 대 개체성/특수성을 "재현적 반복"으로서, 그리고 "독특성과 보편성"을 "개념 없는 반복"으로 설명하고 있다. 다시 말해 재현적 반복은 사본 만들기이며, 들뢰즈가 설명하는 개념 없는 반복은 지도 만들기이다. 한국 미술가들이 탈영토화의 과정에서 서구 자본주의가 지배하는 미술 시장이라는 타자를 인식하면서 한국성을 표현하는 것은 재현적 반복이다. 그리고 그것은 현존재의 표현이 아니기 때문에 또한 진정성의 표현도 아닌 것이다. 실로 진정성 있는 자신의 이야기는 지도 만들기를 통해서이다. 들뢰즈에게 있어 그러한 지도 만들기의 "반복"만이 n승의 역량에 의해 진정한 "차이"를 낳는다. 따라서 반복에 의한 차이가 진정한 "차이"인 것이다. 반복은 강도를 가진다. 그리고 그 독특성이 되풀이되는 것이 "내재적 초월"인 n승의 힘의 반복이다(Deleuze, 1994). 들뢰즈에게 있어 반복한다는 것은 유사한 것도 등가적인 것도 갖지 않은 어떤 유일무이하고 독특한 것과 관계하면서 행동한다는 것이다. 반복은 새로운 지도 만들기이다. 따라서 일반성의 상품에 반하는 반복만이 차이를 만들어 서구의 자본주의 경제가 초래한 세계화 현상이 가져온 문화의 획일화를 막는 방법인 것이다.

참고문헌

국문

김상환 (2004). 들뢰즈 존재론의 기본 구도.『차이와 반복』(김성환 옮김) pp. 659-687. 서울: 민음사.

김재인 (2013).『들뢰즈의 비인간주의 존재론』서울대학교 철학과 박사학위논문.

이문교 (2017). 들뢰즈와 화이트헤드: 초월론적 경험론과 사변적 경험론. 2017년 한국프랑스철학회 여름 학술대회 프로시딩. 1-41.

박인성 (2017). 들뢰즈와 무문관의 화두들.『프랑스철학과 동양사상』. 2017년 한국프랑스철학회 봄 학술대회 프로시딩. 35-73.

조대호 (2004).『아리스토텔레스의 형이상학』. 서울: 문예출판사.

한자경 (2008).『한국철학의 맥』서울: 이화여자대학교출판부.

황수영 (2006).『물질과 기억』서울: 그린비.

Bourriaud, N. (2013).『래디컨트』(박정애 옮김) 서울: 미진사.

Hughes, J. (2014).『들뢰즈의 차이와 반복 입문』(황혜령 옮김). 서울: 서광사.

영문

Agamben, G. (1998). *Homo Sacer: Sovereign power and bare life.* (D. Heller-Roazen, Trans.). Stanford, CA: Stanford University Press.

Artaud, A. (1976). To have done with the judgment of God. In S. Sontag (Ed.), *Antonin Artaud: Selected writings* (pp. 555-574). Berkeley, CA: University of California Press.

Bakhtin, M. M. (1984). *Problems of Dostoevsky's Poetics.* (C. Emerson, Trans.), Minneapolis: University of Minnesota Press.

Bauman, Z. (2005). *Liquild Life*. Cambridge, UK: Polity Press.

Berger, J. (1972). *Ways of seeing*. London: British Broadcasting Corp.

Bergson, H. (1988). *Matter and memory*. (N. M. Paul & W. S. Palmer, Trans.) New York: Zone Books.

Bhabha, H. (1987). The third space: interview with Homi Bhabha by Jonathan Rutherford, In J. Rutherford (Ed.), *Identity, community, culture, difference* (pp. 207-221). London: Lawrence & Wishart.

Bhabha, H. (1994). *The Location of culture*. London: Routledge.

Braziel, J. E. & Mannur, A (2003). Nation, migration, globalization: Points of contention in diaspora studies, in J. E. Braziel & A. Mannur (Eds.), *Theorizing diaspora* (pp, 1-22). Oxford, UK: Blackwell Publishing.

Bush, S. (1971). *The Chinese literati on painting*. Cambridge, MA: Harvard University Press.

Butler, J. (1993). *Bodies that matter*. London: Routledge.

Cambridge English Dictionary [Website] (2018, March 18). Retrieved from https://dictionary.cambridge.org/dictionary/english/globalization.

Castenada, C. (1974). *Tales of power*. New York: Simon and Schuster.

Cough, P. (Ed.). (2007). *The affective turn*. Durham and London: Duke University Press.

Csikszentmihalyi, M. (1996). *Creativity: Flow and the psychology of discovery and invention*. New York: Harper Perennial.

Danto, A. (1986). *The philosophical disenfranchisement of art*. New York: Columbia University Press.

Deleuze, G. (1990). *Bergsonism*. (H. Tomlinson & B. Habberjam, Trans.). New York: Zone Books.

Deleuze, G. (1994). *Repetition and difference*. (P. Patton, Trans.). New York: Columbia University Press.

Deleuze. G. (2000). *Proust and signs*. (R. Howard, Trans.). Minneapolis: University of Minnesota Press.

Deleuze, G. & Guattari, F. (1984). *Anti-Oedipus: Capitalism and schizophrenia*. London: Penguin Classics.

Deleuze, G. & Guattari, F. (1987). *A Thousand plateaus: Capitalism and schizophrenia*. (B. Masumi, Trans.). Minneapolis: University of Minnesota Press.

Du Bois, W. E. B. (2007). *The souls of Blacks folk*. Oxford: Oxford University Press.

Featherstone, M. (1990). Global culture: An introduction. In M. Featherstone (Ed.), *Global culture* (pp. 1-14). London: Sage.

Featherstone, M. (2010). Body, image and affect in consumer culture. *Body & Socity,* 16(1), 193-221.

Foucault, M. (1983). The subject and power. In L. Hubert & P. Rainbow (Ed.), *Michel Foucault: Beyond structuralism and hermeneutics* (pp. 208-226). Chicago: University of Chicago Press.

Giddens, A. (1991). *Modernity and self-identity.* London: Polity.

Giroux, H. A. (1988). *Teachers as intellectuals: Toward a critical pedagogy of learning.* Granby, MA: Bergin & Garvey.

Hall, S. (1991). Old and new identities, old and new ethnicities. In A. D. King (Ed.), *Culture, globalization, and the world-system* (pp. 41-68). New York: Palgrave.

Hall, S. (2003). Cultural identity and diaspora. In J. E. Braziel & A. Mannuer (Eds.), *Theorizing diaspora* (pp. 233-246). Oxford, UK: Blackwell Publishing.

Hardt, M. and Negri, A. (2001). *Empire.* Cambridge, MA and London: Harvard University Press.

Heidegger, M. (1996). *Being and time.* J. Stambaugh (Trans.) Albany, NY: State University of New York Press.

Hofstede, G. (1984). Culture's consequences: Intercultural differences in work-related values. *Cross-cultural Research and Methodology Series,* Vol. 5. Beverly Hills: Sage Publications.

jagodzinski, j. (2012). Aesthetic wars: Between the creative industries and nomadology. *Journal of Research in Art Education,* 13(1), 59-71.

jagodzinski, j. (2014). unpublished manuscript for keynote speaking at iJADE conference, 24 October, 2014 Liverpool, England.

Kristeva, J. (1980). *Desire in language: A semiotic approach to literature and art.* New York: Columbia University Press.

Kristeva, J. (1991). *Stranger to ourselves.* New York: Columbia University Press.

Kroeber, A. L. (1917). The superorganic. *American Anthropologist, 19,* 163-213.

Kroeber, A. L. & Kluckhohn, C. (1952). The concept of culture: A critical review of definitions. *Papers of the Peabody Museum of American Archeology and Ethnology,* Vol. VLVII – No.1. Cambridge: Harvard

University Press.

Levinas, E. (1990). *Time and the Other.* (R. A. Cohen, Trans.) Pittsburgh, PA: Duquesne University Press.

Lippard, L. (2007). *No regrets.* Art in America, 6, 75-79.

Martin, J-H. (2001). *Partagoes d'exotismes.* Catalogue of the Lyon Biennale.

Park, J-A. (2014). Korean artists in transcultural spaces: Constructing new national identities. I*nternational Journal of Art and Design Education, 33*(2), 223-234.

Park, J-A. (2016). Considering relational multiculturalism: Korean artists' identity in transcultural spaces. In O. D. Clennon (Ed.) International Perspectives on Multiculturalism: The Ethical Challenge (pp. 149-172). New York: Nova Science Publisher.

Parr, A. (Ed.). (2005). *The Deleuze dictionary.* Edinburgh: Edinburgh University Press.

Ravel, J. (2009). Identity, nature, life: Three biopolitical deconstructions. *Theory, Culture, & Society, 26*(6), 45-54.

Robertson, R. (1991). Social theory, cultural relativity and the problem of globality. In A. D. King (Ads.), *Culture, globalization and the world-system* (pp. 69-90). New York, NY: Palgrave.

Robertson, R. (1992). *Globalization: Social theory and global culture.* London: Sage.

Said, E. W. (1994). *Intellectual exile: Expatriates and marginals in Grand Street* No, 47, J. Stein (Ed.), 112-124.

Sarup, M. (1996). *Identity, culture, and the postmodern world.* Edinburgh: Edinburgh University Press.

Smith, A. (1996). Julia Kristeva: Readings of exile and estrangement. Houndmills, Basingstoke, Hamshire and London: Macmillan Press Ltd.

Steger, M. B. (2013). *Globalization: A very short introduction.* Oxford, UK: Oxford University Press.

Stivale, C, J. (1998). *The two-fold thought of Deleuze and Guattari: Intersections and animations.* New York: The Guilford Press.

Turner, V. (1982). *From ritual to theatre: The human seriousness of play.* New York: Performing Arts Journal Publications.

Venn, C. (2010). Individuation, relationality, affect: Rethinking the human

in relation to the living. *Body & Society,* 16 (1), 129-162.

Venn, C. (2014). "Race" and the disorders of identity: Rethinking difference, the relation to the other and a politics of the commons. *Subjectivity,* 7 (1), 37-55.

Webster's ninth new collegiate dictionary (1991). MA: Merriam Webster, Inc.

Weitz, M. (1970). *Problems in aesthetics* (2nd ed.). Toronto: Macmillan.

Whitehead, A. N. (1978). *Process and reality: An essay in cosmology.* (D. R. Griffin & D. W. Sherburne, Eds.). New York: The Free Press.

Young, E. B. & Geneso, G. & Watson, J. (2013). *The Deleuze & Guattari dictionary.* London: Bloomsbury.

찾아보기

224, 229, 236, 257, 258

보편성 6, 21-27, 30, 37, 38, 41, 48, 50,
　　66, 70, 72, 98, 101, 117, 120, 138,
　　139, 141-147, 164, 185, 233-238,
　　240, 242, 248, 249, 256, 265-273,
　　276-279

보편성의 미술 21, 22

복합 20, 30, 37, 48, 51, 53, 55, 79,
　　138, 211, 214, 238, 240, 248, 251,
　　256, 257

부리요, 니꼴라(Bourriaud, Nicolas)
　　166, 226

블레이크, 윌리엄(Blake, William) 238

비물체적 변형 251

ㅅ

사럽, 마단(Sarup, Madan) 157

사본 166, 259

사본 만들기 166, 170, 183, 187, 235,
　　258, 271, 279

사이 215, 216, 218, 219, 221, 222,
　　231, 232, 251

사이드, 에드워드(Said, Edward) 163

사이 존재 216, 231, 232

사이층(interstratum) 7, 8, 151, 152,
　　232, 250, 269

상호문화주의 223, 224

생성 6, 8, 26-28, 30, 63, 91, 93, 112,
　　141, 151, 152, 166, 194, 198, 200,
　　201, 212, 213, 221, 222, 231, 235,
　　247, 249, 255, 258, 260, 264, 265

서도호 23, 84-87, 140, 145, 146, 165,
　　201, 206, 209, 218, 222, 241

세계화 6, 8, 13, 15-20, 22, 24, 29-31,
　　109, 116, 121, 123, 265-268, 271,
　　272, 274, 276, 277, 279

쇼펜하우어, 아르투르(Schopenhauer,
　　Arthu) 27

신플라톤주의자 238

신형섭 26, 106-109, 142, 145-147,
　　154-156, 177, 178

ㅇ

아감벤, 조르지오(Agamben, Giorgio)
　　202

아르토, 앙토냉(Artaud, Antonin) 193,
　　194

아리스토텔레스(Aristoteles) 237,
　　238, 280

영원 회귀 82, 238

영토(territory) 5, 6, 28, 29, 106, 151,
　　152, 157, 161, 162, 170, 185, 187,
　　190, 198, 207, 208, 219, 231, 232,
　　243, 248, 249, 251, 269, 270

영토화(territorialization) 5, 8, 151,
　　152, 161, 232, 248, 249

우연 10, 22-30, 50, 63, 77, 79, 108,
　　140, 145-147, 181-187, 190-192,
　　198, 200-202, 205, 206, 221, 230-
　　235, 246, 269-271

웃지층(metastrata) 7, 8, 151, 152,
　　196, 197, 249, 269

윤애영 87-89, 141, 145, 146, 178, 206,
　　262

윤준구 126-130, 143, 144, 175, 176,
　　187, 226, 229, 236, 248, 251

이것임(haecceity) 250, 251

이세현 37, 94-96, 98, 141, 144-146,
　　197, 204-206, 236, 238, 251, 278

이승 26, 37, 77-80, 140, 145, 146, 155-
　　157, 198-200, 212, 213, 216, 245,
　　261, 262